U0076384

大愛真人真事

戲看人生

林幸惠、胡毋意——編撰

唯有生命可以改變生命

推薦序 —— 越做越快樂

口述：龐宜安　撰文：胡毋意

民國八十七年元旦，大愛電視臺開播，甫自臺視退休的龐宜安（龐導）同年五月進入大愛臺，為她所熱愛的戲劇繼續耕耘。

「大愛劇場」二十年製播三百八十幾齣電視劇，龐導完全參與製作的就有八十七檔，「等於交了八十七個家庭的好朋友，他們的正向故事給了我八十七種人生補藥。」，有如注入活血，源源不絕，使她越做越快樂，發願要做到最後一刻、做不動為止。

龐導出生在一個天主教家庭，也許是基於那分善念的相通，來到大愛臺，如魚得水般，從採訪、編劇會議、監督拍攝、後製剪接，總是可以看見她瀟灑挺直的身影和一頭灰白的短髮。每個環節親力親為，讓她感觸更深，要做好一齣深入人心，有教化意義的電視劇確實不容易。

回想當時，憑藉在商業電視臺製作電視劇的經驗，沿用自由創作的方式來編故事，她的第一齣大愛劇場，就是用一篇簡單的報導，創作了五集。她很滿意地交差，不料，卻和 上人的想法相違背。 原來 上人期望的大愛劇場，要做真人實事，將師兄姊的人生故事搬上螢光幕，這種不能絲毫摻假的初衷，給戲劇老兵的她帶來新的震撼和挑戰。

她承認起初有點排斥，覺得這怎麼可能？但一想到每檔戲不菲的製作成本，皆來自會眾的善款，豈能浪費？於是每每遇上困難，強烈的使命感，迫使她一定要想辦法克服、解決。

人的一生起伏和錯綜複雜的情感，如何在有限的篇幅裡把故事說完？「將複雜的劇情簡單化，這要感謝當事人的氣度與編劇的智慧。」故事的最後總希望讓人人有所啟發，以懺悔、原諒代替報復，改過遷善。她在邊做邊學中，領悟到　上人智慧和勇於創新的觀念。「寓教於樂，將道理融入生活中」，是她努力追求的目標。

　　「大愛劇場」演繹真人實事已經做出口碑，還帶動其他電視臺跟進，這讓　上人十分欣慰。鼓勵「大愛劇場」不只留下一個個可貴生命編纂成的大藏經，更要突顯劇中人物由惡轉善，由迷轉悟，引導眾生找到正確的人生方向。

　　飲水思源，和大愛劇場結下善緣，要歸功於當初接引她進入大愛電視臺的關鍵人物——張平顧問。張顧問任內對大愛劇場的提點與協助，戲劇部門在他的鞭策下逐漸成長，「感激之外，有更多的感恩」，龐導由衷的說著。

　　「得理饒人、理直而氣和，是我來大愛臺學到的第一句靜思語。」八十二歲的龐宜安曾以火爆脾氣出名，但這二十年來卻不曾生過氣，「有個會算命的朋友曾跟我說，老龐啊，妳六十歲後會很旺。」已把名利置之度外的她當時沒放心上，對應現在，原來講的就是人生最快樂的時光。

　　龐導於民國一〇五年獲金鐘獎終身成就獎，很多人暱稱之龐阿姨的她說，這都歸因於進入了慈濟大家庭，遍讀家人的大藏經，過程中，收獲最多是自己。

　　難怪，她說她越做越快樂！

（大愛戲劇顧問）

推薦序 —— 大愛劇場 美善真實

從一九九九年九月六日第一齣戲《阿彩》開始到現在，大愛劇場已經播出近四百部人生真實故事了！

證嚴上人當初成立大愛臺，堅持「全天下在做什麼，我們可以把現場帶回來，還有八點檔，人可以在劇場裡做見證，這是很寶貴的歷史。」，所以大愛劇場的定位不是「演戲」，而是真人實事的「歷史」。二十年前，這樣的訴求讓戲劇界直呼不可能，但事實證明，我們做到了，而且真實的人生更令人感動、更叫人折服，不僅編劇、導演及演員自己感動，觀眾更是深受啟發。

更感恩的是，劇中主角願意貢獻出自己數十年的生命甘苦波折，甚至深藏在心中多年的祕辛。證嚴上人就曾說：「一個人就是一部大藏經。」不論是工人或是大老闆，是貧或富，是浪子或博士，每一個人、每一個家庭都有各自歷經的心路歷程，能成就今日的美善，自有一番人生體悟的過程，身為觀眾的我們都是「坐享其成」。只要每一個故事主角的「大藏經」能帶來自省及「有為者亦若是」的惕勵，大愛劇場就會一直堅持下去！

近四百齣戲，就是近四百個甚至更多的人生故事，感恩每一位布施自己生命故事的本尊，感恩每一個一路支持大愛劇場理念的劇組團隊（製

作人、導演、編劇、演員……），大愛劇場美善真實，也祝福每位觀眾把握當下，用心寫好自己的這部人生大藏經！

（慈濟傳播人文志業基金會副執行長　大愛電視臺總監）

推薦序 —— 大愛永恆

《戲看人生》結集出版了。

源自於慈濟大愛劇場經典跨年大戲組合:一九九九年開播的《阿彩》、二〇一〇年播出《路邊董事長》,還有關山系列的《愛相隨》等,加上大愛會客室的真人現身說法,歲月悠悠二十載,欣見大愛劇場,聚愛成林。

從艱苦奮發、成家立業、夫妻相處、妯娌持家、婆媳對待等人性衝突、掙扎、碰撞及包容,大愛劇場在我們眼前展現了克服習氣、面對挫折、經歷苦難、耐性溝通、包容圓滿、修身美德、感恩報恩、惜緣愛物、環保護生及行善天下的十大正念,也成就了全球慈濟人,追隨 上人的大愛行腳。

《阿彩》、《路邊董事長》等,揭櫫脫離欲望的掌控,克服習氣是幸福的修煉;《阿寬》、《生命圓舞曲》是借挫折來修煉智慧,展現自我價值;《永不放棄》、《人生逆轉勝》、《心靈好手》、《生命花園》由苦難入手,體悟天生我才必有用;《情緣路》、《萬里桂花香》、《愛別離》以同理心,耐性溝通,自我提升。

包容,是寬度的修煉,謙卑的態度如水一般,隨方就圓,包容會讓我們站得更高看得更遠,海闊天空。因為人都有缺點,需要彼此包容一點。人都有優點,期盼彼此欣賞一點。人都有個性,互動中彼此謙讓一點。

人都有差異，了解後彼此接納一點。《智慧花開》、《雲彩飛揚》、《阿英的成長日記》讓我們讚歎轉念轉心境的自在喜悅。

還記得《草山春暉》、《芳草碧連天》、《心和萬事興》、《心願》的美德傳家是寶吧！常言道：愛人者人恆愛之，敬人者人恆敬之。學習欣賞與讚美他人，克己復禮為仁，修身齊家，以禮興邦。

菜根香，因為有土地滋養的正能，受人點滴，報以湧泉，感恩報恩，還愛於天地，《把愛找回來》、《阿母醒來吧》，《蘇足》、《波浪而出》、《等待天光》、《菜頭梗的滋味》，有滋有味。

《流金歲月》、《阿桃》以惜緣愛物，修煉內在平和，無爭則安。《大地之子》、《何處是我家》、《愛的足跡》倡導護生，以環保守護大地萬物，尊重生命實踐正命。

行善是永恆的修煉，上人開示我們：一人一善，積聚善念則天下少災難。《愛在陽光下》、《真情伴星月》、《雨露》正是引導我們行善國際的典範。

以上雖說是戲，演繹的卻是真人真事，那悲歡離合的人生，是血肉之軀的苦痛承受，在歷史長河的汩汩湧流，我們見識也認知了：唯有生命，才能改變生命。

一心正覺，圓滿福報，感恩 上人，大愛永恆。

（大愛電視臺前任總監，任期 2006-2017 年）

億百千劫。二十載

　　大愛劇場二十週年，我有幸參與篳路藍縷的開頭幾年，除了感恩，也該祝賀，更應該把龐導要我寫的文章，當作賀禮。

　　思索數日，龐導催稿的期限將至，趕緊整理自己心得「大愛劇場成功四要」，當作粗禮，獻給大家，實在不成敬意，但請笑納。

　　電視劇，最基本的功能，是「庶民娛樂」；如果，製作時，再多用些心，有可能進步到「寓教於樂」；然而，製作千百萬有緣人捐款而來的大愛劇場，就不只寓教於樂，更必須立志更進一步，成為「讓社會更善、讓人間更美的藝術品」。

　　當然，大愛劇場才二十年，比起億百千劫，差得很多；然而，如果讀者不嫌棄，把以下這「四要」當作日常提醒，也許，事情會變得不一樣。

　　關心戲劇的朋友，都知道，比大愛電視才早幾年啟動的南韓電影工業改革，花了不到十年，影響力遍佈全世界，有為者，當如是。

【一要】成功，要懂得「眼淚從心來」

　　達文西說：「眼淚從心來，不從腦來。」（Le lacrime vengono dal cuore, non dal cervello.）

　　製作大愛劇場，要牢牢記住這句話；如果，一部戲劇，沒有本領觸動

觀眾的心，只會把「這是真實故事」掛在嘴上，這樣，不只沒有收視優勢，也沒有群眾基礎，更離開 上人「淨化人心」心願很遠。

【二要】成功，要懂得「因緣果報。無量義」

大愛劇場主角的信仰，幾乎都是佛教；不同的主角，道行或有高下、修為或有深淺，然而，同仁調查、採擷、架構、編寫、拍攝大愛劇場的故事，如果不從「因緣果報」的框架進入，只是表面訪談，到頭來，每齣戲都會只是「前面人生很多故事，後來主角加入慈濟大家庭，從此，就『平淡無奇、千篇一律』了」的公式，您想，這不是很可惜嗎？

怎麼辦呢？

達文西也說：「學著看懂，每件事，都與另外一件事，相連結。」（Impara come vedere. Renditi conto che tutto si collega a tutto il resto.）賈伯斯過世前幾年，在美國史丹佛大學演講時，向畢業生一再提醒的「Connecting dot」，也告訴我們，事情，不能只看表面，前後左右連起來看，才能看懂全局，才理得出值得轉傳的故事。

能懂得因緣果報的道理，製作大愛劇場時，就能「看得更真，想得更深」。

「因緣果報」是普通科學的邏輯，不是深邃的哲理；但是，對製作團隊來說，卻是必要的知識。

「因」是「原因（Cause）」，「緣」是「條件（Condition）」，「果」

是「結果（Result）」，「報」是「影響（Impact）」。地球上的事，躲不開因緣果報，我們在路邊聞到一股香氣，必有來處，仔細找尋，發現圍牆上盛開的花是「因」，送來香氣的風是「緣」，這香氣是「果」，聞到香氣的愉悅心情是「報」。

製作團隊，可以再深究，花是誰種？為什麼種？為什麼選擇這花來種？為什麼種在這裡？為什麼您走過時，有風？單是一朵花，我們可以無限探究，這就是《無量義經》說：從於一法，生百千義，百千義中，一一復生百千萬數，如是展轉，乃至無量無邊的「無量義」。

製作團隊，手中、心中有了這些，要成功，就差說故事的能力了。

【三要】成功，要懂得「苦集滅道」

大愛劇場主角，人生長短不一，經歷不一，但是，如果我們能戴上「苦集滅道」的濾鏡，加上足夠的誠意，我們就能在主角人生的地圖上，看見清晰的「紋理」。

「苦集滅道」何謂？

我們來到人間，好命歹命，都有苦因，就算這人一生不曾受苦，也要面臨死亡的恐懼，所以，人皆有苦。

更可怕的，「苦」是一種可以接續不斷、可以累積（集）的能量，所以，肚子痛進醫院是「苦」，心裡抱怨醫護人員動作太慢，也是「苦」，搞了好幾天，怎麼醫不好更是「苦」，我們想像，把這些苦疊加（集），

有多麼慘！

如果我們調查主角的故事，套上上面簡單邏輯的「苦、集」濾鏡，我猜，故事調查，一定會更深刻。

「滅、道」呢？「滅」是把「苦因」去除的意思。吃東西小心，也許就沒有腹痛入院之苦，稍有耐心，也許就沒有抱怨護理人員之苦……簡言之，「苦因」去除，是關鍵。

但是，主角怎麼做？有沒有真的做？還是有心去苦因，但是做不到？這樣的調查、編劇，是不是都很有戲劇性？

「道」是「方法」；「去苦因」是有方法的，例如，慈濟賑災、濟貧，就是讓主角練習「去苦因」的「方法」，所以，類似賑災等，絕非單純的「愛心活動」而是具有理論基礎，讓人們練習「去苦因」的「修行方式」。

如果大愛劇場，能從這樣的角度，看見「人生是苦，苦必有因」，看見「苦會聚集，擺脫不掉」，看見「苦因可滅」，也看見「慈濟的各項活動，肯用心做，都在練習滅苦」，一定動人。

更精準定義，大愛劇場，是不同主角、不同情境的「修行故事」，以戲劇專業，呈現「知苦集，習滅道」的人間修行。

【四要】成功，要懂得「歡喜」

美國的研究機構調查千禧世代的人生目標，百分之八十的人目標是富

有，百分之五十的人目標是成名。

　　美國哈佛大學一項還在持續，已經執行長達七十五年，針對七百餘名男性的人生調查（https://www.ted.com/talks/robert_waldinger_what_makes_a_good_life_lessons_from_the_longest_study_on_happiness），獲致一項結論是，懂得與人一起和善互動，歡喜生活的人，身心健康、社會生活都比個性孤單的人好得多。

　　換句話說，這項調查的結論，「歡喜」才是人生目標。

　　不同的宗教，也談到「歡喜」、「喜樂」的重要性，佛教的菩薩修行，第一個練習題就是「歡喜地」。

　　這跟大愛劇場，關係是什麼？

　　如果，我們定義大愛劇場，是現代人間修行的故事，就可以發現「真歡喜」是多麼困難的修為。也因此，製作大愛劇場，不只是人與人之間的簡單故事，而是人類為了幫助自己以及別人「離苦得樂」是多麼困難的事。

　　修行，是人類的大腦結構才能懂得，也才能做的事（因為有 Frontal lobe 額葉的關係），但是，額葉預想修行，與徹底執行修行之間的鬥爭，處處是戲。

　　大愛劇場，如果能夠演出每位主角，這樣澎湃的掙扎，就會是好的藝術品。

　　四件禮物送出去了，最後想要建議：

一、每齣戲，儘量縮短，畢竟，時代不同了。

二、每齣戲，合理增加製作成本，《我們與惡的距離》是個好例子。

祝福。

2019/3/15

（大愛電視臺前任總監，任期 1998-2006 年）

大愛劇場話從頭——一段創始的記憶

「你們可以在我身上畫錯幾十刀、幾百刀，千萬不能在病人身上畫錯一刀。」這句話很多人耳熟能詳，但究竟是誰說的？

這是一九九七年無語良師李鶴振，在生前決定大體捐贈時跟醫生與醫學生講的，他的故事也被拍成「大愛系列」，當時，大愛電視臺還沒開播！

一九九六年舉辦第四期的靜思生活營，以文化人為主，當時包括嚴長壽、王應祥、劉新白、李崗等六、七十人，都是學員，從第一期就參加的臺灣松下集團洪敏昌是隊輔，一群人兩天一夜共識共學感動之餘，建議當時已成立三十年的慈濟，感人故事這麼多，何不做電視節目淨化人心、祥和社會？於是催生了大愛劇場的前身。

洪敏昌回憶起來，這第一個以真人實事為主題，交錯著紀錄片或戲劇型態呈現的節目，由企業家們集資，借用中視頻道播出，「當時試片出來，曠湘霞總經理淚流滿面，因此就這樣拍板定案。」接著由證嚴上人首次以大愛之名，定名「大愛系列」！

「這是真實的，愛的故事，是慈濟世界裡，出塵的蓮花」，片頭字有這麼一段，每週四晚間播映，每集三十分鐘，一共做了二十七集。在大愛電視即將成立之際，交棒給籌委會。

歷史應該被記得，但是在臺灣電視百家爭鳴風起雲湧的年代裡，大愛

系列像清流，留存在大愛臺片庫中，洪敏昌無法一一記得其中的人物，但絕對忘不掉的就是生命勇者李鶴振，還有啄木鳥林豪勳與無子西瓜紀媽咪，「每一集每個人物都有代表性的一句話。」曾經，他們將第一季十三集，按照慈悲喜捨分類分色，製作成錄影帶出版，也奠定後來大愛劇場以真人實事為依歸，絕不杜撰的戲劇形式。

大愛系列一至十三集：

回首不遲郭丁榮、生命的勇者李鶴振、一個超越天堂的地方樂生療養院、相握的手郭馨心、無子西瓜紀陳月雲、一個永不休息的菩薩高愛、醫門英傑陳英和、歸來吳貞惠、一個年青舞者的背後鄭宗龍、健康人生張廣輝、走過黯黯長夜的黃立興、環保菩薩王一郎、啄木鳥林豪勳。

 （綠電再生董事長）

Contenes

022—— 第一章　克服習氣 是幸福的修煉

路邊董事長‧雲彩飛揚‧珍愛情緣‧戀戀龜吼村‧遲來的幸福‧
守在轉角的希望‧儼然新生‧葡萄成熟時‧不能沒有妳‧賣油阿成‧
回家的路‧阿英的成長日記‧馴富記‧回甘人生味‧冬筍的滋味‧
幸福一牛車‧望你早歸‧窗外有蘭天‧程哥懺悔路‧回首留蘭香‧
仙女不下凡‧晚霞似錦‧三寶要回家‧愛的界線‧峰迴青春路‧
破浪而出‧歲月的籤詩‧土虱變菩薩‧葡萄藤下的春天‧等待天光‧
一念之間‧菜頭梗的滋味‧蛻變‧新芽‧如果還有明天‧醜醜好
菓子‧執法金剛‧靠岸‧海海人生路‧美好心境界‧手心外的天空‧
十八歲夏天以後‧鐵樹花開‧悲情父子會

068—— 第二章　挫折 是智慧的修煉

人生逆轉勝‧幸福的滋味‧愛的迴旋曲‧我的寶貝‧美麗如卿‧
伴我飛翔‧當我們同在一起‧永不放棄‧微笑人生‧大愛五千元‧
山城之愛‧月亮出來了‧生命花園‧笑看人生‧我兒阿輝‧你的
眼我的手‧生命的微笑‧幸福的青鳥‧心開運轉‧聞風而來‧爸
爸加油‧屋頂上的月光‧天地有情‧貞愛人生‧溫柔玉蘭香‧畫
人生‧喚醒心中的巨人‧南門外的月光‧逆光‧愛主的心願‧秋
涼的家庭事件簿‧想念的滋味‧心靈好手‧城市奏鳴曲‧警察先生‧
生命的樂章‧愛在旭日升起時‧溫情滿車斗‧第一名磨‧雨過天青‧

編撰者言——戲看人生　林幸惠

　　歲月無情，時間快速地飛逝，我們搭乘的時光列車，疾駛在生命的單行線上，無法減速，不能回頭。雖然途中的悲歡、聚散、成功、失敗，一切終將轉變成空，但是，生命中總是有一些開心、一些傷感、一些回憶、一些哀愁、一些想念和一些無法對他人訴說的心事。

　　人生其實有很多無奈與磨難，常與我們存活的社會大環境有關。因為我們不容易開口，除了傳統文化施加予我們的噤聲枷鎖——「家醜不可外揚」外，還有曾經太痛的經驗，叫人想逃。改變是漫長的路，但大愛劇場故事的主角們，有勇氣處理生命中的苦，與面對災難時的改變，放下我執，勇敢地分享出來！以苦集滅道的呈現，對應慈悲利他的觀點來回饋，他們努力過的經驗，定能提升人心的寬容與良善的愛心，讓社會更祥和！

　　很感恩他們願意把自己的故事分享出來，演繹成電視劇，他們獨一無二的人生終於被看見，也被自己看見，他們會得到理解、支持與共鳴，使生命變得更強大且有力量，更重要的是觀劇者也得到修煉與啟發。

　　在此向他們致最大的禮敬。

　　生活中即使是血緣相同，但在生命的不同階段，面對的難題也會不一樣。劇中慈濟志工的關懷，是幫助個案與本身的信念連結，並在需要的時候，讓他們從中獲得需要的精神支柱，來面對生活中無法控制的挑戰。

證嚴法師教導下的志工們，學習感恩與無所求地付出愛，也因此，喚起對自己與他人的慈悲力量，在喚起的當下，被幫助者可能也會成為幫助者，他們的生命當然也可能從此改觀，因而邁向更喜悅的旅程。

　　相信來到這世上真正的目的是來修煉，是來提升心性的修煉。現在，就容許將大愛劇場教我們的真人實事，近四百則的故事，分成十個章節，是可以讓我們活得更幸福的十項修煉！相信這些故事能帶給在地球上，更多眾生永不止息愛的暖流。

　　故事，就從這裡開始……

第一章

Chapter 01　克服習氣 是幸福的修煉

習氣，往往讓人耽溺，唯有脫離欲望的掌控，才得以看見幸福的真諦。

路邊董事長 ／開播時間：2010.12.09／總集數：46集

他六歲喪母，九歲時父親被日本政府徵召，遠赴南洋，還是個孩子，林永祥就帶著三件遺物一塊神主牌，四處流浪投靠親戚。

青年時，認真學習的永祥，不菸不酒不賭，吃苦耐勞。成家立業後，卻隨朋友去賭場，養成了酒與賭的習氣，竟日從賭局勝負間獲得刺激，還曾跳進水溝躲避警察追緝。可憐鑾鳳嫁給他後，也從原本被捧在父母手心的千金小姐，無奈地成為獨立堅強的母親。

林永祥經常離家，四處擺地攤流浪，不在家的時間愈來愈多，他想追逐的都是「贏」的快意，賭博想贏、做生意想贏；這不是為了金錢，而是「贏」帶來的快意和尊嚴。

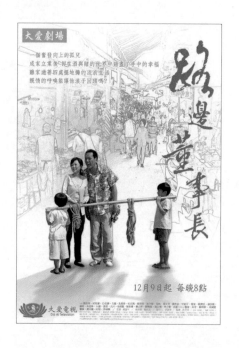

不久，永祥眼見和自己一樣擺地攤的陳文全有了大改變，不免好奇，於是跟隨去花蓮靜思精舍拜訪。身在清淨的道場，林永祥半夜還是會溜出去打牌，天亮時回到精舍，正好聽到證嚴法師開示：「有些人明明有很好的家庭，卻不知道珍惜。」又聽到法師講一個身殘心不殘的故事，溫潤的語調撞在靈魂深處，一時心酸，他懺悔得跪地失聲，淚流滿面。

林永祥審視自己有手有眼還有腳，卻造成家人的負擔與災難，比殘障人士更糟。

路邊董事長／林永祥、葉彎鳳

這一哭，也讓林永祥心底升起了激昂鬥志——他也要學習做慈濟，做好人、行善事！以前自稱是在路邊討生活的「路邊乞丐」，他現在要改稱「路邊董事長」，要過有尊嚴有愛的人生。

「路邊董事長」聽起來很有親和力，在市場裡很快地傳開來，「塑膠林」也變成「林師兄」。

珍惜身邊的人，不讓愛枯竭

雲彩飛揚 ／開播時間：2002.01.07 ／總集數：30 集

「一句好話，說太快會變壞話；一句壞話，慢慢說可以變好話。」這是紀媽咪分享給大家的智慧語，她經常與證嚴法師師徒之間有精彩趣味的對話。

紀陳月雲是養女，卻幸運成長在一個父慈母愛的家庭。備受寵愛的她，在嫁到紀家後卻不快樂——因為她本是聰明驕縱、以自我為中心的大小姐。時任小學老師的紀陳月雲，剛出門就被先生喚回家，只因為鞋子沒放好。家裡必須維持一塵不染，這哪是以前從不做家事的大小姐會做

雲彩飛揚 / 紀陳月雲

的？！朋友帶去花蓮見證嚴法師，她問師父，可以改變先生嗎？「知性好同居。」師父對她總能醍醐灌頂：人群中難免人與事不能圓融，心生煩惱時，要學會放下身段、低聲下氣。

雲彩飛揚裡最有趣的一段插曲是，先生曾偷偷跟她說，因為母親是日本人，準備西瓜時，總把西瓜子剔出來再擺盤給先生吃，讓他做兒子的很羨慕，當時紀媽咪回說，「這是凡間，凡間的西瓜是有子的。」誰知，先生後來還真吃到了去子西瓜。進入慈濟後，紀媽咪改變了，她真的將西瓜去子，請先生好好享用，先生對此喜出望外，笑說：「這裡是凡間，不是天堂；我是凡人，不是聖人；凡間的西瓜為何變為無子西瓜？」證嚴法師把弟子教得這麼好，紀媽咪的先生和公公都非常感激。

珍愛情緣 ／開播時間：2011.11.21／總集數：5集

每次爸爸回家就趕緊躲進房間，這對父子是怎麼了？

只因為張清茂愛喝酒又老是發酒瘋，在一次維修馬達時，突然心臟病發，緊急送醫開刀，平時夫妻總是口角不斷，然而此刻，看到匆忙趕到醫院的妻子許勤珍，有著無比的不捨，張清茂再三發願，只要能平安離開手術檯，以後絕不喝酒，還要幫助更多需要幫助的人。

成為慈誠隊員的清茂，真的滴酒不沾，不再鬧酒瘋，與勤珍之間也絕少起爭執，他甚至開始幫忙做家事，體諒勤珍的辛苦；在兒子僑旻生日那天，清茂竟然上前擁抱，讓孩子受寵若驚！這是父子之間不曾有過的舉動，這次

▎珍愛情緣 / 張清茂、許勤珍

不哭的勤珍也感動地哭了，慈濟讓她找回了一個好丈夫。

戀戀龜吼村 ／開播時間：2014.03.03 ／總集數：10 集

　　新北市萬里的龜吼村是個觀光漁港，過去以捕魚為生，方金來和林莉湘門對門，是鄰居。金來討海為生，莉湘是海女，雖然都生活困苦，但兩人都努力為生活打拚。金來與莉湘一直默默地對彼此有好感，暗中交換信物，盼望能相知相屬。莉湘見叔叔嬸嬸婚姻不好，一直希望能自己挑選丈夫，並自認於婚後再也不當海女，相信金來能給她幸福。

　　就在此時，金來的漁船發生爆炸，金來擔心自己傷勢嚴重，再也無法照顧莉湘，但莉湘堅持要等他復原，讓金來十分感動。金來努力復健，兩人決定攜手人生。

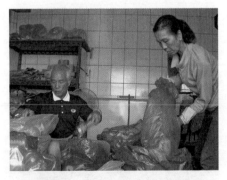

▎戀戀龜吼村 / 方金來、林莉湘

這對夫妻生於斯長於斯，在接觸慈濟後學習善解與包容，也帶動龜吼村成為環保漁港。環保站有六位平均七十多歲的老菩薩，也都土生土長，每天努力做資源回收，愛自己的家園。

遲來的幸福 ／開播時間：2012.09.24／總集數：5 集

　　陳春寶是個大男人主義者，他自認為一定要給妻子桂菊和兩個小孩好的生活，這樣才算是個男人，因此拚命工作賺錢，但是白天職場上的挫折與壓力，只有藉酒放鬆與暫時忘記，每當酒醉，壓力全轉而發洩到妻兒身上。

　　春寶過度工作也造成手背的韌帶受傷，得靠著十幾針止痛針才能夠完成工作，如此認真努力卻換來洗腎的命運。病魔纏身，即使春寶試圖振作再找工作，卻一再碰壁，他經歷過輕生、離婚，全因為桂菊的不離不棄，才得以保全春寶這條命。

　　然而這個幾經受挫又死要面子的男人，卻把自己給封閉了起來，他不與外界甚至家人有任何交流。直到接觸了慈濟，他的人生才有了另一個

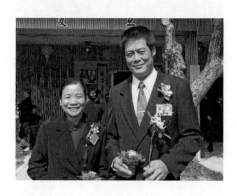

起點和歸屬感，他體認到人生不是只有賺錢，與家人相處，還有許多更有意義的事才是值得珍惜的，陳家一家這才得以撥雲見日，等到遲來的幸福。

| 遲來的幸福 / 梁桂菊、陳春寶

守在轉角的希望 ／開播時間：2011.11.14 ／總集數：5集

出身貧寒的溫淑梅天生一張苦臉，還有一口暴牙，很不得母親緣。偏偏她又個性衝動不服輸，經常與鄰居吵架。對於自己的外表，她很自卑，常躲在角落練習微笑。急著分擔家計的淑梅進入紡織廠當女工，好強的個性讓她

▌ 守在轉角的希望 / 溫淑梅（左二）

工作表現亮眼，下班後還到阿姨的美容院學美髮，把握機會往上爬。

母親離家出走後，父親安排淑梅相親，沒想到新婚當天就被丈夫阿標嗆聲，她暗自發誓：總有一天要這個家不能沒有我！淑梅擔起所有家務，養雞、養鴨、養豬、種田、還連生五胎。為了這個家她身心俱疲，不自覺的對前來家庭美髮的客人傾訴心裡的怨。有一天，一個客人送了她一卷「渡」錄音帶，想幫她解開心結，這下，淑梅不但向過去總愛跟她吵架的公公懺悔，也接回離家出走失聯多年的母親。家中氣氛隨著淑梅加入慈濟有了改變，原來一轉身，另有一番天地。

儼然新生 ／開播時間：2013.02.11 ／總集數：5集

一個沉迷於牌桌，又愛賭氣的女人，婚姻怎會成功？林儼的先生蘇新發做營造業，難免到酒店喝花酒。成天打牌消磨時間的林儼為了報復，

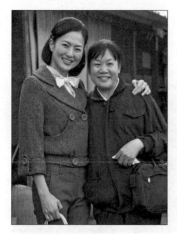

讓自己輸更多。蘇新發看著自己的人生雖擁有別人眼中的成功，卻讓勉強維繫的婚姻變成一只空殼。

林儷在機緣巧合下成為慈濟會員，她看到動工中的東大園區，老人家猶奮力工作著，她很不解。不過當自己被診斷出癌症時，突然有些明白了。病榻上的林儷看著新發，回想這幾年來，自己沉浸在一種永遠不能滿足的報復心態中，讓她的世界僅剩下那一桌方城，是多麼可憐和愚昧！

| 儷然新生 / 林儷（右）

林儷成為環保志工後，從打牌一晚輸贏十幾萬，變成計較著要怎樣回收，可以多幾塊錢。過去虛擲的時間，現在用心經營家庭生活。大病一場後，林儷更能體會平靜生活的美好。

葡萄成熟時 ／開播時間：2014、10.13 ／總集數：10 集

出生苗栗卓蘭的詹德詮，家有葡萄園，排行老么，樂觀開朗。不料在退伍前夕，左眼發生病變，讓德詮的人生變了調。退伍後他成日賭博喝酒，不務正業，

| 葡萄成熟時 / 詹德詮

和德詮青梅竹馬的百合，始終默默
在德詮身旁鼓勵他。

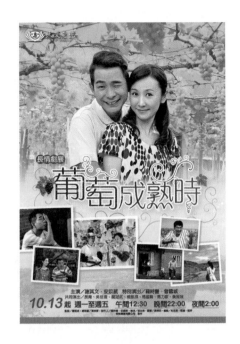

兩人結婚後，德詮從父親手中接
下葡萄園，務農經驗不足，面臨葡
萄連年欠收，經濟陷入困境，德詮
竟淪為卡奴！就在最艱苦的時候，
百合照樣承擔著慈濟志工工作。在
雪珠師姊建議下，百合帶德詮加入
人文真善美團隊，遇到影響他至深
的振富師兄，他發揮自己從未察覺
的才能，透過攝影、寫作肯定自我，
透過鏡頭與文字，兩夫妻見證許多人間悲苦。振富知道經營葡萄園很不
容易，每當葡萄成熟時，總號召人手幫忙詹家採收，串串葡萄都甜美。

不能沒有妳 ／開播時間：2014.12.08／總集數：15 集

住在同一條巷子，卻彼此
互不相識的楊震祺與林春妮，
在同事牽線之下，很快的陷入
熱戀並互許終生，但雙方家人
都反對，震祺向春妮的媽媽求
情，此時因女兒已經懷孕，林

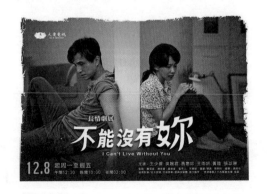

媽媽勉強同意。

婚後，震祺並未好好珍惜妻子，喝酒、賭博樣樣來，酒後還對春妮拳腳相向，讓夫妻走向離婚一途，酒醒後，震祺知道自己做錯事，苦苦哀求春妮為了孩子回到他身邊，兩人的婚姻在吵吵

┃ 不能沒有妳 / 楊震祺（右）

鬧鬧中，如兒戲般的三婚又三離。當孩子長大，春妮終於下定決心要離開先生，震祺深怕失去一切，答應春妮的條件，穿上慈濟藍天白雲的衣服，在慈濟人用心陪伴下，見苦知福，震祺此時懺悔重生，人生不能沒有妳。看到先生的改變，春妮願意重新接納他。

賣油阿成 ／開播時間：2002.02.08 ／總集數：18 集

曾經是中部地區最大的沙拉油經銷商，但竟有債臺高築的一天。

楊志成是家中長子，退伍後將家裡的油品生意經營得有聲有色，並在

雙親的安排之下，娶了遠房親戚的女兒林秀英。

婚後，志成事業順遂，事業如日中天，但內心卻非常空虛。講義氣、重朋友的他，因好友驟逝

┃ 賣油阿成 / 楊志成（中）

受到打擊，生活也因此有了轉變，白天，他拚油品生意，晚上，在酒店拚酒，夜夜笙歌，他只想要及時享樂，加上向親友借貸意欲擴充生意版圖，但最終失敗導致債臺高築，拖垮整個事業；一九八二年，累積債務高達兩千七百多萬。

　　楊志成躲債度日，一度尋短，但妻子秀英的愛與無悔的支持讓他學會珍惜親情，重新做人。夫妻開貨車到處兜售沙拉油，逐漸在屏東打開一片小天地。在一位客戶牽成下，志成戒菸戒酒，逐步改善與親人的關係，也藉由慈善付出，找到生命的意義。

回家的路　／開播時間：2011.08.07／總集數：40 集

　　這是大哥幫助兩位弟弟迷途知返的故事，歷經風風雨雨，回家的路坎坷卻可貴。

　　林進成自小沾染賭博習氣，太太游桂玉卻最痛恨賭博，這一對冤家夫妻婚後才過了六天幸福生活，便開始家庭大戰。他夜不歸營，她夜夜等門。另一對苦命鴛鴦林朝水與張如玉，朝水也自幼有賭博劣習，雖然很努力想給妻女幸福，卻走上這條十賭九輸的不歸路。他讓太太過著四處搬家躲債的生活，如玉擺地攤賣

回家的路／前排左起：游桂玉、林如金、張如玉，後排左起：林進成、林朝富、林朝水

衣扶養兩個女兒，又要不時將辛苦積蓄拿出來為丈夫還賭債，但她依舊不離不棄，守著一個家，等著一個經常不回家的丈夫。

大哥林朝富開計程車，與太太林如金過著樸實生活，享受的是助人的快樂，他們的願望就是兩位兄弟能回頭、回家。朝富用耐心與滿滿的手足之愛，牽引弟弟們改掉賭博習氣，三對夫妻共行慈濟菩薩道。

阿英的成長日記 ／開播時間：2018.06.18／總集數：33 集

一個年輕女孩懷抱歌星夢，從澎湖來到臺北，歌星當不成卻早早當了人家太太。

懷抱歌星夢的阿英，一心想賺多一點錢改善澎湖家裡的困境，現實遭遇卻是，她到工廠當女工，結識了熱心十足的宜龍，兩人很快奉子成婚，明星夢成泡影。

阿英守在家庭主婦的小小圈子中，宜龍照顧得沒話說，但猛爆的脾氣讓阿英和小孩難以消受。阿英渴望改變，夢想在心底呼喚。一個偶然的機緣，夫妻跟人學直銷，阿英儼然成為超級業務員，外表光鮮亮麗但潛藏著疑心病，讓她見不得別的女人對宜龍示好，宜龍也覺得這個太太不可理

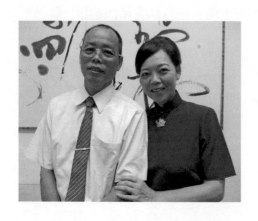

阿英的成長日記／林宜龍、張阿英

喻。兩人賺到了錢，爭吵卻不斷升高，原來富有是要付出代價的！除了宜龍的女人緣令她頭痛，疏於陪伴兒女造成親子隔閡，也令阿英深感愧疚。

直到遭逢臺灣史上強震——九二一大地震，阿英不一樣了，從此改寫他們的人生。從來不會專業攝影的阿英和宜龍，隨慈濟進入災區，拍攝到一幕幕震撼人心的畫面，這樣的感動讓夫妻更

進階學習攝影剪輯。當納莉風災造成大愛臺淹水，兩人感到紀錄的重要與人文真善美的使命，阿英這才看見：生命原來有那麼多的角度。她不再執著於小愛，和丈夫宜龍都找到了生命的價值。

馴富記 ／開播時間：2008.05.18 ／總集數：10 集

早年，白喉是多可怕的傳染病！小陳盡那年就染患白喉，當周圍的人都要放棄時，只有母親堅持要醫治這個孩子。

存活下來的陳盡一生都受母親影響，唯母命是從。母親堅持陳盡寧可嫁給巧男人，不要嫁給笨男人，結果在母親屬意下，陳盡嫁給小名阿富的表哥王順生，開始波折不斷的婚姻生活。阿富口才伶俐深得長輩喜愛，

▍馴富記／王順生、王張娥、陳盡

但個性浮誇，婚後好賭，還加入金光黨，過起行騙的荒誕人生。對阿盡來說，先生等同失蹤人口，還得應付上門討債的凶神惡煞。身為人母的陳盡只能堅強，一肩扛起家計賣滷味維生。一日，接到先生的扣繳憑單，陳盡才知道阿富跑到屏東冷凍工廠工作，決定帶著孩子去找先生，原來阿富厭倦了金光黨，決心脫離，他十分悔恨自己的過往，夫妻這才開始過著正常家庭生活。陳盡參加家族長輩的告別式，看到慈濟人行禮如儀，留下深刻印象，此時阿富也正好找到新工作，到協泰行上班，一報到就被老闆叫去做環保，阿富做得起勁，於是夫妻一起做，在環保老菩薩身上學到包容與承擔。

回甘人生味 ／開播時間：2007.08.30／總集數：40 集

「環保是每一個人的責任，社區有需要，我們就要去投入。」從一九九八年慈濟志工第一次舉辦大甲媽祖遶境進香掃街活動，迄今二十年不曾間斷。掃地掃地掃心地，柯國壽也掃除了年少時候的壞脾氣，與太太李定娥如同倒吃甘蔗，人生越見甜美。

柯國壽和太太李定娥同年出生，都是大甲人，二十三歲因相親步上紅毯。結婚半年後，正當國壽事業、婚姻兩得意，他和國勇兄弟分家，從

此各做各的事業。分家後的國壽獨自承擔起創業的艱難挑戰，種種因素讓他的情緒像山洪般爆發，動手打了太太，「定娥為了四個孩子一再容忍我，我卻不知悔改。有一次，她連續好幾個晚上外出，我居然起了疑心跟蹤她，才知道她被我打

┃ 回甘人生味／柯國壽、李定娥

中太陽穴，導致輕微腦震盪，去醫院吊點滴。」柯國壽萬萬想不到，婚姻瀕臨破裂，還天真的以為說聲「對不起」就煙消雲散！夫妻間的衝突一次次上演。在一次機緣下，看到隔壁大嫂在做環保分類，定娥告訴國壽，她參加了慈濟功德會，師父教人要惜福惜物，國壽也跟著加入而有了改變。感受最深的當然是定娥，但她明白，夫妻共修的路還很遠，一刻不能懈怠。

冬筍的滋味　／開播時間：2008.03.28／總集數：33 集

　　這個女人很有勇很有膽，當女中、顧墓園、撿骨還狂賭六合彩，但是她也說改就改！

　　一九六五年，少女吳寶雲（吳笋）長得清秀可人又孝順父母，引來許多媒人上門，但寶雲都沒點頭，因為她早有意中人，喜歡有文采的弦仔，爸爸大發雷霆，警告女兒不能嫁給弦仔，因為吳家必須招贅。寶雲從父

命，招贅了附近礦工許靜一，但他卻是個好賭之人，還會家暴毆打寶雲。寶雲面對艱困的婚姻和人生，想辦法求生，她給人看顧墓地，撿骨洗骨，還當女中，滿腦子錢錢錢，最後居然走到和丈夫同一條路上，以賭博為業。

▌冬筍的滋味／許吳笋

一九八九年，有一次賭輸了，無意間聽到廣播，感覺證嚴法師的聲音很柔和，於是繳了功德金，但其實這是有所求，她希望六合彩贏錢！一趟花蓮精舍之行，寶雲觀念改變，她捐了三十萬元的病房，開始做慈濟，甚至積極承擔組長、做香積，還帶著家人朋友一起來，「人生最快樂的就是為人付出，見苦知福，覺得自己最有福。」她煮的香積如冬筍般，很厚實很夠味。

幸福一牛車 ／開播時間：2009.04.22 ／總集數：40 集

看著爸爸年紀這麼大，還要拖著牛車，張碧珠出身后里傳統農家，兄姊都在國小畢業後就出外打工賺錢了。孝順的碧珠也一心想以最快的速度賺到更多的錢，工作一個換過一個，一心追逐鈔票數字，但是為何內心越發徬徨？她總覺得徘徊在人生十字路口，漂泊迷惘。

十九歲時，雖然百般不願意，碧珠在母親作主下，嫁給了個性不合的

吳彩涼。嫁入吳家後，先生只想要
一個穩定的工作就滿足了，但碧珠
不是，很多生活上的不適應與觀念
的不同，讓夫妻終日爭執。在金錢
遊戲中碧珠遍體鱗傷，她迷失了，
不知人生該何去何從。因緣際會遇
到慈濟，碧珠認清了「世間財」與
「功德財」，完全不同，她終於找
到人生的目標，在后里地區耕耘出
一片豐沃的福田。

望你早歸 ／開播時間：2015.11.28 ／總集數：40 集

　　「如果要給家中的另一半打分數，您會打幾分呢？」詹秀足很靦腆的
回答：「九十分吧。」臺下觀眾都為白明輝鼓掌，因為這一路走來是多
麼的不容易。

　　出身彰化和美鄉下的明輝，
雖然家境不優渥，但身為獨子
備受寵愛呵護，讓他不懂得愛
人，也不知道對家庭該負的責
任。小學畢業後，明輝到翻砂

▌望你早歸 / 詹秀足、白明輝

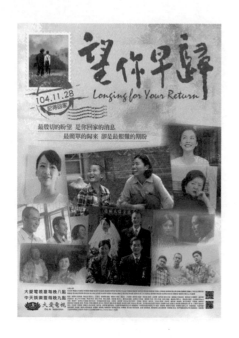

工廠做學徒，手藝很精，得人讚賞，卻年少沉迷於賭博、飲酒，他脾氣不好，喝了酒還鬧事。三十歲那年，他和詹秀足結婚，婚後染上安非他命毒癮，錢賺得多，花得更多，對家庭沒有責任感，讓秀足身心承受巨大的壓力，幾度在崩潰邊緣。明輝的母親也飽受折磨、傷心難過。不管家人如何苦勸，他還是不悔改，好在家人始終沒放棄他，妻嫂蕭素茹用心良苦的引導他做志工，明輝漸起慚愧心。一次，參與九二一地震救援，看到人生無常，明輝深受震撼，體悟到行善行孝不能等，徹底懺悔改過，由「手心向上」轉而「手心向下」，他當眾對太太詹秀足念懺悔文，感謝她不離不棄，秀足說，這個先生如今真的是守十戒的好尫。

窗外有蘭天 ／開播時間：2006.03.07 ／總集數：63 集

　　有這樣的人，欠人錢想盡辦法還，別人欠她的，她總說：「沒來還，就是還不起，不要追他還錢啦！」

　　汪黃綉蘭家開雨傘店，孝順的她總把每天賺的錢如數交給媽媽。對街五洲旅行社汪老闆有個姪子汪廣苑，是老師，他喜歡阿蘭的善良、孝順。

婚後，廣苑教阿蘭說國語，也教她打麻將，他想改變阿蘭。阿蘭努力想達到先生的期待做個老師娘，但怎麼都學不會，倒是學會了打牌消遣日子。接連生下四個兒女，阿蘭開始沉迷於方城之戰，造成夫妻關係緊張。長期壓力讓阿蘭即使面

▌ 窗外有蘭天／汪黃綉蘭（右）

對菩薩潛心默禱，內心也無法平靜。林麗華知道阿蘭的煩惱，介紹她皈依師父，接觸慈濟功德會。心地善良的阿蘭十分關懷個案，經常還會偷偷塞錢給貧戶，解人燃眉之急，她是永遠的校長娘、老三組長，大家只要有事都一定找阿蘭。

「人就像一朵蓮花，花開自然就有花落，當生命末期請告訴子女，不要捨不得離別，做無謂的醫療救治，讓花自然凋零，化作春泥。」二〇一六年六月十四日，校長娘走完八十六個寒暑，樹葬歸大地。

程哥懺悔路　／開播時間：2019.08.28　／總集數：30集

「孩子小時候，我動不動就用打的；就算他們當完兵回來，我一不順心也照打不誤，電扇直接丟過去…」怎麼有這樣的父親？這就是程哥，年輕氣太盛，經常在路上一不順心就與人口角，甚至揮拳。

林建程入伍前結識善良的黃淑霞，不久，淑霞有了身孕，此時建程也

收到入伍通知，雙方父母雖震驚，還是讓他們成婚。淑霞嫁入林家，努力伺候公婆，熟悉家務，終獲婆婆認同。建程退伍後投入美容美髮業，成績亮眼，大兒子錦鴻卻因車禍喪生，夫妻備嘗喪子之苦。建程在朋友慫恿下做大盤，

▎程哥懺悔路／林建程（拿麥克風者）

自創品牌，事業雖成功，卻也因此喝酒應酬，個性變得易怒，家人相處時間變少，親子關係變得緊張，夫妻常為此口角。隨著經濟不景氣，大盤被迫結束還負債累累，建程想逼淑霞離婚，獨自承擔債務，但淑霞不肯，堅持要共同面對困境。事業崩盤後，接著病痛來襲，半年內他顏面神經失調、大腸癌第四期，開了兩次大刀撿回一條命。在淑霞引領下，建程接觸慈濟，學會自我反省，在水懺演繹中，他終於明白，此生的一切都是因與果。

寬恕才可以從傷痛中脫困

回首留蘭香 ／開播時間：2011.05.23／總集數：5 集

許金蘭從小看盡社會底層的黑暗面，養成她偏差的行為與易怒的個性，唯一的夢想是演歌仔戲，長大後卻當了卡拉 OK 老闆娘，每天醉生夢死日夜顛倒。在她與洪坤瀛交往後並沒改變，反而因為有伴而變本加厲，

兩人都愛喝酒。婚後，往往在喝酒過後爭吵，這樣的生活反覆循環，日復一日似乎永無止境。

直到金蘭生了一場大病，讓她真正體悟到人生無常，以及擁有人身的可貴。她求菩薩，懺悔今生做過許多傷害自己與別人的事，讓她有機會彌補。出院後金蘭完全變成另外一個人，她戒酒，收起卡拉OK店，積極投入助人的活動。一切力量最大

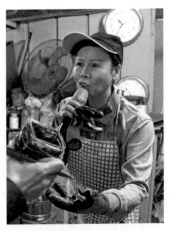

| 回首留蘭香 / 許金蘭

的來源就是慈濟，她也極力拉坤瀛入慈濟。童年的遭遇，在她與母親間造成長久的隔閡，面對年邁的母親，金蘭體悟行孝要即時。

仙女不下凡 ／開播時間：2011.05.02／總集數：5集

「父母的身教就是孩子的模。」一句話喚醒一個失職的母親，也讓四個孩子看見棄酒從文的媽媽，真的不一樣了。

葉素貞從小就被母親帶到親戚的酒店做雜工償還賭債，十七歲那年，素貞認識了廖桑，在廖桑照顧下，她以為是幸福的開始，沒想到母親仍不停地開口向素貞要錢。素貞不堪其擾，深覺對不起廖桑，於是一個人帶著兩個孩子離開廖桑。為扶養小孩，素貞再度回酒家上班，在那裡她遇見了第二任丈夫，並為他生下兩個女兒。原以為是最終的歸宿，未料常喝酒的先生經常喝醉就對太太拳打腳踢，素貞帶著四個孩子再度離家。

但意志消沈的她開始失眠，為了讓自己入睡，她開始喝酒，醉了就跟人吵架，回家罵小孩，漸漸地孩子與她的關係日益疏離。一日，素貞看電視時無意間出現　上人的聲音「父母的身教就是孩子的模，孩子會隨著

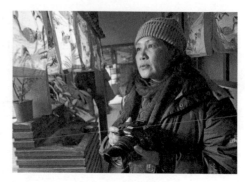

┃ 仙女不下凡 / 葉素貞

父母走。」這段話在素貞心裡默默發芽，她決心戒酒，起初四個子女半信半疑，但他們親眼看見母親的轉變。素貞開始做環保，甚至加入真善美志工學攝影，她拍下一張張美善的影像，放在「仙女不下凡」的部落格裡。

晚霞似錦　／開播時間：2000.01.27／總集數：10 集

「被關算什麼，我過去開酒店還當過大姊頭呢。」楊秋霞第一次見到更生人時就這麼哈哈一笑，解人心防，「慈濟大門是敞開的，只問當下，不問過去。」

秋霞的人生充滿苦，那是無助、無奈且讓人感到走投無路的苦，因為她的人生課題比別人艱困許多。父親在她幼時就過世，母親視她為搖錢樹，把她推入煙花界裡打滾，後來又當小老婆。好不容易有機會從良，秋霞希望從此平凡單純過生活，丈夫卻辜負了她，「第三者」成為她婚姻中的苦。離婚後，對負心人的嗔恨，兒子與自己疏遠的心痛，讓她心

好苦。所幸這時秋霞有了殊勝的因緣，走入慈濟世界，她看見愛、寬恕、慈悲、包容，更看見許多比她更苦的人，明白吃苦了苦的精神。她曾被母親視為搖錢樹，卻不失孝順；丈夫背叛，她依舊願意為他付出；

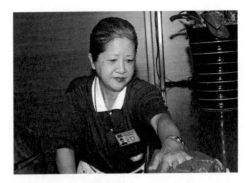

| 晚霞似錦 / 楊秋霞

孩子疏遠，她未減一分母愛。秋霞看到大愛的慈悲與包容，學習走出人生苦境。

三寶要回家　／開播時間：2015.01.12／總集數：10集

「爸爸！」十二年來未曾叫過的兩個字，小聲的囁嚅的從林三寶口中叫出來。正在整理花草，花白著頭髮的人回過頭，打量眼前這個年輕人，「你是誰啊？」多令人傷感的一幕。

林三寶在衝突不斷的家庭中長大，酒後的父親總無法控制自己，三寶對父親很不諒解，氣得把父親摔在地上，也摔碎了父子情份，三寶離家十二年不曾回去。為人心軟又富正義感的三寶，自己闖天下，他幫姊姊擔保，卻讓自己打

| 三寶要回家 / 林三寶

拚的房產在一夕間化為烏有；他無法原諒家人而陷入憂鬱的黑洞，把每一道門上鎖，還搬東西堵住。四十一歲那年，他遇到社區裡的慈濟人莊淑朱，這才一步步走出家門，打開封閉已久的心。他加入桃園人文真善美團隊，作品幾度入圍大愛印象新聞，在師兄姊的鼓勵下重拾站起來的力量，最後勇敢回頭，「原諒兒子的不孝。」在歲末

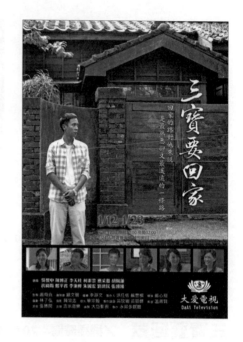

祝福兩千多人面前，林三寶真心懺悔，「我內心覺得很痛，居然這麼多年來都沒盡到兒子的責任。」三寶回家了，母子痛哭，只有感恩。

愛的界線 ／開播時間：2011.09.16 ／總集數：40 集

林德源從小生長在這樣的環境，這裡人都把賭博當休閒，他耳濡目染也賭技嫻熟。個性強勢的母親不願他恃寵而驕、染上惡習，總以極嚴格的打罵方式管教。

| 愛的界線 / 林德源

目睹母親自殺，這麼大的衝擊讓德源驚駭萬分，每晚噩夢，他怕黑，睡前必須要喝酒，情緒才能安穩。他再也不相信任何人，唯一深信，只有賭，能給他希望與未來。加上他個性急，覺得用說的太麻煩，所以經常以拳頭解決事情，因而流失了生命裡最重要的親情！一場因緣，德源遇上天真的陳來好。來好認命，一切以忍來面對。有次出遊，一念善，順路載了個長者，

給了一本《靜思語》，開啟林德源與慈濟的因緣，「脾氣不好，心地再好也不能算是好人。」「生氣是短暫的發瘋。」「不要拿別人的過錯來懲罰自己。」每讀一句，德源都感覺像在影射自己，於是開始學習「忍」，學會感恩。

每個行為背後都有代價和醒悟

峰迴青春路 ／開播時間：2011.12.05 ／總集數：5集

媽媽說他白天是天使，晚上是惡魔。

江岳晃在家裡排行老二，他總覺得父母偏心，造成性格上特別敏感，

脾氣也比較暴躁。大學剛開學，發生九二一大地震，阿晃跟著鄰居慈濟人阿來伯到災區當志工，體驗到人生應該珍惜所有，也因為這次的志工經驗，阿晃加入慈青社。在慈青社這個團體裡，他有了歸屬感。

| 峰迴青春路 / 戴如伶、江岳晃

正當阿晃的父母認為他應該就此一路順遂念完大學，阿晃卻透過友人，結識黑道大哥劉義杰。杰哥為人海派，對阿晃特別照顧，也領著阿晃見識幫派生活的花花世界。

阿晃有些迷惘，一邊幫杰哥討債，一邊又辦慈青的營隊活動，他的內心不斷掙扎。直到有一天，他被黑道的人拿槍指著頭，才又想起生命的無常，應該珍惜當下，自此斷絕與黑道的關係。

阿晃參加培訓成為慈誠，並將自己誤入歧途的過去當教材，讓學弟學妹青春路上減少走岔路的機會。

以前他和父母講話不超過三句，現在家裡大小事都第一個找他商量。江岳晃結婚了，他感恩改變他生命的兩個女人。

破浪而出 ／開播時間：2011.06.06 ／總集數：5 集

四十八歲終於破浪而出，他有了此生第一份正當職業——開素食餐廳。

蔡天勝一向遊手好閒、不務正業，他眼高手低，覺得所有人都看不起

他。受朋友誘惑，天勝接近毒品，一步步墮入吸毒的深淵。

天勝入監，被判無期徒刑！勒戒過程痛苦而漫長，蔡天勝幾乎忘了自己還活著。「有一次，母親不顧脊椎開過三次刀的疼痛來探監，在會客時不慎摔倒。隔著一面透明隔板，我無法攙扶，只能眼睜睜的看著她勉強站起來。問她，身體不好為什麼要來？『來看我的心肝寶貝子！』我當場大哭。」獄警隨手送來兩本書，意外地成為天勝的精神支柱。從隨手翻閱到專心研讀，證嚴上人的開示讓他心境跟著開闊。在這段日子，他結識了阿修，一個同為毒癮所苦，卻更加無力抵抗的受刑人，因吸毒而妻離子散，看在天勝眼裡，開啟他日後輔導更生人的因緣。

刑期減免後，蔡天勝終於有機會實踐獄中所發的願，「忍得過，就有海闊天空的人生。」在經歷上一次人生失敗後，天勝更懂一些道理了，他不因挫折而喪氣，唯有盡心而已；除了勇氣，更多了一份堅定。「什麼叫好命？我終於明白，和好人在一起就是好命！」

▌破浪而出／蔡天勝、林朝清

歲月的籤詩 ／開播時間：2011.12.26／總集數：5集

　　雲林林內鄉的人都知道，程賜家裡有個很兇的老婆阿讖，愛簽愛賭，是個男人婆，她要往東誰也不敢往西，但怎麼突然金盆洗手，從賭徒變佛教徒？

　　林讖和先生程賜生了四個小孩，先生賺錢不多，身體也不好，阿讖只好帶著小孩在田邊賣碗粿，賺來的一分一毫都是辛苦錢。在鄉下，女人當家往往都要有著幾分強悍，口氣也要能夠和男人對嗆，她保護自己像隻刺蝟。

　　一次，阿讖買米，看到有人在賭四色牌，跟著學；她賭運好，贏多輸少，於是覺得可以靠賭博來貼補家用，卻因此慢慢染上了賭癮，甚至到賭場拚輸贏、還惹上麻煩，丈夫生病十八年都丟他在家，或叫媳婦載他去醫院，自己在外簽賭。兒女長大陸續成家後，阿讖生命中兩個最重要的親人：丈夫程賜和母親陳葉，相隔十天分別往生，她心中空虛加上家人疏離，越發喜歡去賭場打發時間。

　　一天，阿讖身上只剩五百元，看到來收善款的慈濟師兄張惟錚，她覺

得捐款算做好事，也許還能因此有助賭運，於是與張惟錚結為朋友。漸漸的，阿讖會去慈濟環保站幫忙做回收，至今八十五歲，孫子也一起幫阿媽做環保。

▍ 歲月的籤詩／林讖（中）

土虱變菩薩　／開播時間：2014.07.07　／總集數：5集

「有志氣，一定能成功。」

個性熱心豪爽的楊麗玉，因為先生徐明泰沉迷賭博，乾脆自己當起大家樂組頭。為了改善夫妻之間的冷漠，麗玉甚至頂下了土虱攤，希望明泰一起做生意，增加兩人相處的時間，但明泰依然無法改變生活型態，每晚不醉不歸。

麗玉總是一邊助人，一邊為了要做好椿腳工作，不斷拉人簽賭，有時內心會因此而掙扎。明泰其實十分明白妻子的付出，但多年習慣的相處模式，讓他很難一時之間改變，只會以極其低調的方式表達自己對妻子的關心。一晚，明泰回家後一睡不醒，撒手人寰，麗玉才驚覺到自己以往的荒唐人生，她將土虱攤頂給別人，用這筆錢捐慈濟病床，這項義舉，促使麗玉加入福田志工的行列。

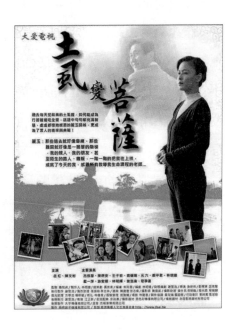

▎ 土虱變菩薩／楊麗玉（中）

葡萄藤下的春天 ／開播時間：2015.06.22／總集數：15 集

　　大家都叫他「沒問題師兄」，因為只要遇到有急難慰問、環保宣導、護送身障生上下彰化火車站等等的諸般疑難雜症，一定都可以找他、也都能及時盼到他現身解難！但誰知道他的過去是一段荒唐人生。

　　張順良成長在單純的務農家庭，父母以種葡萄為生，身為老大的順良，從小就是個讓老師和父母頭痛的孩子。

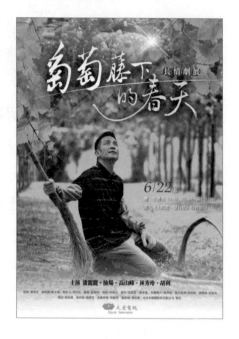

　　國中畢業北上求職，他學會了賭博。後來為了還賭債，還偷家裡的地契，甚至連員工薪水都不放過；不知悔改的他，更欠下巨額賭債，前半生的人格信用幾乎在「賭」上面賠光了。

　　當全世界似乎都已經放棄順良時，唯獨母親從來不曾放棄過他，用心良苦地尋找各種機會要感化順良，她央請退休的陳國卿老師將順良帶入慈濟，沒想到順良因此充滿法喜，竟主動要求加入助念行列。後來更因友人的一句話：「你做慈濟怎麼還在賭博？」頓時有如當頭棒喝，他徹底醒悟，怎能因自己的積習而誤了慈濟？

等待天光 ／開播時間：2015.09.21／總集數：10 集

「為什麼別人身上不會發生，卻發生在你身上？」因為這一切都是有因果關係。

林裕鉦年輕時受朋友影響染上毒癮，因吸毒販毒罪被起訴。等待服刑期間，因酗酒引發猛爆性肝炎，生死垂危之際，看到大愛臺而有所領悟。在慈濟人關懷下他戒除惡習，試著開始做環保，等待入監服刑。

當判決書下來，他放下不甘願自動到地檢署報到。入獄服刑期間，裕鉦常和慈濟人通信，看慈濟月刊，也收聽廣播，他決心洗心革面，也鼓勵獄友加入慈濟。四十歲出獄後，他發願投入環保，至今每天早晚以環保站為家，關懷癱瘓身障的感恩戶，並在環保站帶動其他志工。昔日傷透父母心的浪子，在浴佛典禮為母親浴足，大聲說出「母親我愛你！」讓一輩子為兒子擔憂的林媽媽，喜極而泣。

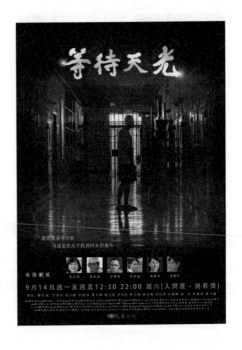

▎ 等待天光／林裕鉦

一念之間 ／開播時間：1999.11.08 ／總集數：3 集

「進入慈濟前，我是大壞蛋，放高利貸，借五十萬還一百萬甚至百萬以上，若還不出，就叫小弟去討債。借出本錢要人還高利，哪裡有錯？」

這就是郭丁榮，他早年經營地下錢莊，錙銖必較，終日追逐金錢與享樂，只要妨礙他的人，都是他打擊的對象。他每天煩惱放出去的錢是否收得回來？煩惱如何追討債務？煩惱如何應付黑白兩道？物質生活雖然豐富，但心裡並不快樂，家庭的不和樂更令他心靈空虛。直到有一次，姊姊說要捐錢給慈濟救濟貧苦，郭丁榮擔心她受騙，哪有這種團體？遂與姊姊同行想一探究竟。當時，聽到一位志工敘述自己進入慈濟的故事，說得頭頭是道，他心想：這一定是假的。隨後又有一位師姊上臺分享，

她很純樸，不太會表達，但說的話令人很感動，感覺很實在，郭丁榮至此相信了，內心的善根破土而出，他結束了害人不淺的地下錢莊。

▎一念之間 / 郭丁榮（左）

菜頭梗的滋味 ／開播時間：2019.02.07 ／總集數：30 集

混跡黑道，人稱二林皇帝的洪絲條，在一場告別式被人槍殺身亡，改變了兒子洪毓良的命運。

原本被栽培為接班人的黑道太子洪毓良，從小跟在父親洪絲條的身邊，他記得菜頭梗粥是洪絲條最愛的一味；因為爸爸，他認識很多政商名流及黑道人士；他幫爸爸顧賭場、當組頭，出門開雙B，有享不盡的物質生活。但父親驟逝讓毓良仇海翻騰，頓時感到前途茫茫，意志消沉。「父親一輩子在黑白兩道體面風光，但往生後留下一大疊支票和本票，加一加總共五千多萬，我終於能感受到父親生前處理江湖事的負擔和包袱。」

一生汲汲營營，往生後什麼都帶不走！有次讀到靜思語「所謂看開人生，絕不是悲觀，而是積極樂觀，不是看破，而是看透徹；

菜頭梗的滋味 / 洪毓良（左二）、陳麗玉（中）（洪毓良提供）

並非什麼都不做，而是及時去做；也不是什麼都沒有，而是什麼都滿足。」洪毓良毅然放棄接替父親的位子，也拋棄追討父親留下來的債權，開始過簡單的生活，他有了不一樣的心態與人生，當個平凡的警勤，洪毓良格外珍惜現在的一切。

蛻變 ／開播時間：1999.11.11 ／總集數：5集

　　一個沙發工廠的學徒，才四歲，就跟著父親來臺北，在夜市幫忙端燒滾滾的米粉羹；他錯過入學年齡，九歲才讀小學；但畢業那年，為了讓哥哥讀高中，粉碎了小小心靈的讀書夢。

　　宜蘭囝仔吳宏泰排行老六，個性聰明調皮；原本吳家生活富裕，但父親經商失敗，家境陷入困境。所幸母親個性堅毅，靠著在票亭賣票及賣水果維生，獨力撫養八名子女長大。

　　因為家貧，所以在宏泰的成長過程當中，腦子裡總是想著怎麼積極賺錢，有時他會埋怨自己的人生際遇，甚至因為忙著送貨，幾乎忘記自己當天要結婚，慌忙中還沒穿皮鞋去娶親，更因為脾氣暴躁夫妻關係緊張，妻子多次想離去，都被父母勸回；後來甚至整個人沉迷於六合彩的賭局

中，不可自拔。一直到加入慈濟，才真正體會人生的真諦，他跌破大家的眼鏡，真正做到了「改變」。吳宏泰經常到少年觀護所當慈濟爸爸。

▎蛻變／吳宏泰

新芽 ／開播時間：2003.02.11 ／總集數：22集

　　海倫凱勒曾說：「倘若世上只有歡喜，那我們將無法學習到『勇氣』

和『忍耐』。」

　　三歲即被收為養女的楊月英，
從小生活在充斥毒品、賭博的家
庭。在一個是非沒界線，賭博、
吸毒皆習以為常的環境下，楊月
英就像一株被毒素灌溉長大的樹
苗，她厭惡養父和丈夫吸毒，更

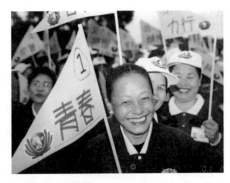

新芽／楊月英（前）

痛恨丈夫毒癮發作時，嚇哭孩子的可怕模樣，但她面對這一切的方式卻
是將自己沉溺在賭桌、在醺然的菸酒中；她不時埋怨自己命苦，卻也一
次次將自己推往更沉淪的地獄界。直到師媽的出現，月英才發現人間竟
有如此美善、和諧的所在。慈濟讓月英看清楚自己生命的真實面，平凡
的她在原生的地獄界和慈濟的菩薩界間徘徊、掙扎了十幾年，終於脫繭、
如腐爛的老樹長出新芽般，開始另一個充滿希望的歡喜生命。

創新自我價值、人有無限可能

如果還有明天　／開播時間：2015.11.30／總集數：10集

　　一個醫生，也混黑道，曾經被判定只有九十天可活，卻改寫生死簿。

　　江俊廷是神經外科醫師，過去在南部執業時，每天下診都和黑道朋友
吃吃喝喝，直到身體發出警訊，才決心脫離這種生活回中部家鄉，到剛
啟業的臺中慈濟醫院上班。一日，江俊廷發現右眼球無法轉動，確診為

罕見的腮腺上皮細胞癌，平均壽命不超過三個月。治療過程痛苦至極，如同經歷了餓鬼道、畜生道般的折磨。在人生最困頓時期，他對無量義經尤其感受深刻，體會到人要留下來的是精神而不是肉體。在眾人祝福下，他恢復健康回到慈院服務，積極分享自己生病的歷程，也投入社區或醫院裡的各種義診。「以前的我，看來是人生勝利組，但其實內心空虛，靠打電玩、出門找朋友，菸酒都來。罹癌後開始學習獨處，也放下手機。原來朋友不外求，一個人也可以很自在。」

▍ 如果還有明天 / 江俊廷

醜醜好菓子　／開播時間：2011.05.09 ／總集數：5 集

　　他的身高不到一百五十公分，卻以兇悍著稱，大家都知道，小矮子的水果是絕對挑不得的。

　　陳有勇長得矮小，家裡又窮，經常被欺負，爸爸希望他能挑起身為長子的擔子。在爸爸期望下，有勇強迫自己要變大變壯，養成強悍不服輸的個性，什麼都要爭第一，因為唯有「第一」才代表不會被人看不起！

　　不管做人或賣水果做生意，他都不容別人質疑，只要有人多說什麼，就破口大罵。可是他的壞脾氣並沒有影響到「小矮子水果行」的生意，因為他愛爭第一，所以他的水果品質很好，價錢便宜，遠近出名，大家

都還是願意來跟他買。

年老的陳爸爸有老年失智症，有勇悉心照顧，多年後往生。舉行告別式時，慈濟人來助念，其中一位七十幾歲的師姊冒雨前來，讓有勇十分感動，懺悔自己只是捐錢，卻沒有實際助人行動。

醜醜好菓子／陳有勇

一場惡疾，讓他改變對生命的態度，卻沒改變他做環保的決心，大家驚奇小矮子這次做到了，而且脾氣變好了。

執法金剛 ／開播時間：2012.06.11 ／總集數：5 集

一個交通警察不愛開人罰單，卻老愛用千奇百怪的方式教育民眾！

陳晁修在交警工作後調升刑警大隊，直接面對罪犯，滿足他心中的正義感。但接著而來的「一清專案」，軍憲警聯合掃黑，許多早已洗心革面退出江湖的道上兄弟，又被抓去「重新教育」。晁修不斷盤問自己到底是劊子手，還是正義的化身？為了讓內心得到平靜，他放浪形骸的縱身酒缸和賭桌。當酒和賭再也麻痺不了自己時，晁修竟選擇舉槍自裁。老天慈悲，自裁不

執法金剛／陳晁修

成，他開始思索生命的意義。

　　勗修重返警界，轉任到專門為警察同仁做心理諮商的謝老師辦公室，在此同時他接觸到慈濟，認識像俠女一般的慈警隊志工翁千惠。他從一個單純的會員到幫忙收善款，進而虔誠地學佛學法，陳勗修找到人生新方向，生命因此更開闊、更自在而清朗。

靠岸 ／開播時間：2012.10.08／總集數：5集

　　「你知道煙字怎麼寫嗎？一個火再一個西再一個土，那叫做火燒西方淨土！」

　　草屯人林榮標當年剛開始做環保載回收時，還邊抽菸邊嚼檳榔，慈濟志工不好意思當面直說，只好客氣地跟他這麼講，希望改善，阿標說他會慢慢改，「證嚴法師說，如果慢慢改，不如不要改。」志工這麼一說，阿標當下心裡一驚。

　　幼年失去父愛的阿標自卑而倔強，在國三畢業前夕，阿標決心孤注一擲，離家遠赴南方澳當餐廳學徒。退伍後的阿標，在相機工廠與幸珍相

遇，為了幸珍，阿標重拾鬥志與奮起的動力，努力工作，希望換來幸福生活。

　　從二手車行到經營當鋪，阿標選擇了高獲利、但複雜且高風險

▍靠岸／林榮標、陳幸珍

的行業，企圖迅速累積財富，原以為富有就等於幸福的阿標，當時心裡卻十分空虛。

一場突如其來的車禍，險些奪去妻兒的性命，誓言戒酒的阿標陷入了痛苦的循環中；直到好友一部《了凡四訓》，在買檳榔時又碰到慈濟人張美雀去收善款，有了轉機。

阿標缺少戒菸、戒酒的決心及勇氣，正當他打算放棄時，意外發現這段時間原本緊張疏離的親子關係起了奇妙的變化，因為自己已經在默默改變。

海海人生路 ／開播時間：2014.04.21 ／總集數：5 集

他是狗董，二十幾年前，在淡水地區是很知名而且交友廣闊的酒家老闆，曾擁有十一間酒吧。

楊朝枝是大林人，早年在大林做打棉被店，後來轉做酒家，更轉戰臺北，經營特種 KTV，生意興隆日進斗金，他大半生周旋在酒、金錢和女人之間，造成夫妻失和，年紀還小的女兒家萱被迫與父親分離。

隨著酒家生意日漸慘澹，楊朝枝開始揹債，原本到臺東開旅館盼望另起爐灶，但卻將他推入貧窮的深淵。朝枝猶不服輸，自信能東山再起，但經年累月不正常的作息，讓他罹患了肝癌。繞了臺灣一大圈，最後落魄回到故鄉，「想過去會活不下去！」他哀嘆一切都是報應。就在孤獨無助時，女兒家萱帶著希望與陽光回到父親身邊，楊朝枝懺悔，更珍視當下難得的父女情。

楊朝枝自認受到慈濟的照顧頗多，他主動提出希望成為環保志工。當他領得生活補助金，堅持用自己的錢買了一套志工制服，覺得自己有了新希望。

美好心境界 ／開播時間：2015.11.16／總集數：10 集

為了嚐一口蛋糕，就買了機票、飛到日本去，而且還花了一千塊車資，總想，趁著年輕吃透透，這樣，不好嗎？

單親的陳美淑，獨自帶著三個小孩落腳基隆，在證券公司工作。在那段股票飛漲的日子裡，公司

▌美好心境界／陳美淑（中）

裡多訂的便當就成為美淑和三個小孩度日果腹的主食。便當歲月的日子雖然艱苦，但是一家人總可以依偎在一起，這是讓單親工作養家的美淑可以支撐下去的最大力量。

好姊妹誠懿的丈夫宏業罹患白血病，還沒等到配對成功就撒手人寰，卻開啟美淑進入慈濟的大門。一趟花蓮尋根列車之旅後，美淑加入培訓隊伍。隨後，她考上營業員，適逢股市上萬點，收入變多了，美淑為了滿足過去的不足，漸漸沉迷在名牌與美食的慾海中，直到參加水懺，共修手語表演，她開始了齋戒茹素的生活。最後，美淑甚至放下二十幾年來對前夫的怨懟。

手心外的天空　／開播時間：2013.06.01／總集數：40 集

手相真的很準嗎？如果手掌心的生命線又短又淺，真的就注定會短命嗎？

陳秀琇就因為這條短淺的生命線，才一公分多一點，幾乎看不到，被算命師論斷她短壽，這讓她終日汲汲營營、追求人生成就，

手心外的天空／鄭凱文、陳秀琇、鄭明安

還不斷找人算命，總是患得患失。雖然開了美容院當老闆娘，事業有成、家庭美滿，死亡的陰影卻揮之不去，終日疑神疑鬼，越算命越糟，甚至被人斷言活不過三十，種種壓力，簡直快把她逼瘋了。

終於因一句證嚴上人的智慧法語：「命運不如運命！」她徹底改變想法，結束如日中天的美髮事業，投入行善救人的志工行列，她堅持「一善破千災」，腳步積極，人生全然改變。她現在經常忙著幫人看生命線，當每個人都低頭專心看自己掌心的時候，她總會笑著，很堅定的說：「其實命運不是掌握在這條生命線，而是掌握在自己手裡。」

十八歲夏天以後　／開播時間：2002.08.22／總集數：2 集

邱定彬是一個聰敏有個性的青少年，因為聰敏，所以驕傲自負；因為有個性，所以像隻刺蝟，傷了別人，害了自己。校園暴力、親子衝突、

同儕競爭、交友戀愛，青少年可能遇到的問題都曾在定彬身上發生。從青澀邁向成熟，除了要有挫折後的深切反省，最重要的是，有幸得人引領，用大智慧帶著等待長大的孩子走向正路。邱定彬在慈濟團隊中找到了，他因蛻變而成長。

鐵樹花開 ／開播時間：2007.04.01／總集數：12 集

有原住民血統的駱秀美，長相清麗脫俗，因從小被母親拋棄，心中時常燃起熊熊無名火，脾氣暴躁易怒，只有奶奶能安撫她的心。十六歲時她收到一封莫名的情書，被大伯誤會，兩人大吵一架，秀美賭氣離開中洲老家，到高雄前鎮工廠當女工，這時的她如脫韁野馬，靠抽菸裝豪爽，藉喝酒解千愁，名氣傳遍整個加工區。

住在宿舍的秀美心中仍然掛記著奶奶，最後抵不住親情呼喚，回到前鎮老家。不久，得知母親過世的消息，負面情緒讓她成了大怒神，甚至為了氣男友而跟討海人葉福山結婚。

幸運的是，葉福山是一個處處忍讓的好好先生。秀美生怕妹妹被騙，就主動報名到花蓮朝山，她原本懷著踢館的心態，沒想到在火車上被慈濟的賑災影片所觸動，朝山時虔誠靜肅，秀美止不住淚水，彷彿

鐵樹花開／駱秀美（前中）和葉福山（前右）一家人

要把數十年的委屈一次流盡。

回到家的秀美終於自覺,憤怒無法解決問題,她藉由自省與接觸環保工作,感受到平靜的美好,她學習彎腰低頭,學習謙卑,鐵樹也會開花。

悲情父子會 ／開播時間:2000.03.30／總集數:2集

在江湖闖盪的阿輝,因車禍意外被送進了慈濟醫院,原以為自己傷重恐怕沒得救了,心想這副身體也沒什麼用處,所以索性簽下大體捐贈同意書,沒想到在慈濟醫護及志工的悉心照顧之下,阿輝竟奇蹟似的康復出院,他被深深感動。

出院之後,阿輝痛改前非。此時遇到一位肝癌末期獨自在外租屋、隨時等死的室友游南正,過去游南正因為吸毒、賭博等問題時常進出監獄。一次游南正昏倒,房東擔心發生意外,要他搬走,於是阿輝建議南正到慈濟醫院去。

當南正走投無路,帶著怨氣住進醫院,剛開始完全不理會志工和護理人員,但他看到同病房另一位癌友,一家人感情如此濃厚,回想自己過去拋家棄子,做盡壞事,他開始效法阿輝,要為即將結束的一生做一件有意義的事——大體捐贈。

《路邊董事長》

分享志工：**李清源**（環保志工）　　　　撰　文：**陳煜均**

收看大愛臺二十多年，做裝潢的李清源正值事業顛峰，五十六歲時突然中風倒地，右半身癱瘓。在復健過程中，八點檔的大愛劇場一直是他的最愛，看過的戲劇不計其數，而故事中本尊因接觸慈濟後改變生命方向，走入人群助人的故事對他啟發很大，他堅定意志、努力復健。

其中《路邊董事長》林永祥夫妻的人生歷程讓他印象最為深刻，劇情有如自己的遭遇，李清源從中重新反思人生的價值為何？

他珍惜現在所擁有的，不再抱持主觀意見，充分尊重家人的意見和想法，凡事都會先思考再開口，務必做到不傷人、不造口業、不把話說絕，周遭的人因他的改變而和樂，也給自己留後路。

李清源喜歡看海聽海，他認為海彷若無常的人生，凡事有進有退，但求與世無爭，這是他收看大愛劇場後，對人生最大的體悟。中風數年後，他竟慢慢恢復了健康，又能行走自如，深感人生無常，要把握當下。

化　感　動　為　行　動

第二章

Chapter 02　挫折 是智慧的修煉

每個困境都是機會，受到磨難時，先感恩老天給予展現自我價值的好機會。

人生逆轉勝 ／開播時間：2016.06.15／總集數：23 集

　　在三歲時因罹患小兒麻痺而終身不良於行的劉銘，用心靈撐持著殘缺的身體，演出人生逆轉勝！

　　九歲那年，父母忍痛將小劉銘送進廣慈博愛院，在那裡整整待了十三個年頭，「能阻止你起身行動的不是一雙手腳，而是你的毅力。」雖然坎坷，劉銘卻始終樂觀積極，他知道一件事：就是做脖子以上的事他可以做到一百分，做脖子以下的絕對不及格。這是他之後進廣播圈，用聲音和頭腦吃飯的緣由。在廣播裡，他盡情跟聽眾分享人生心情風景，道出很多名言：「如果人生可以選擇，寧可有這副三流的身體加上一流的靈魂，也不要三流的靈魂和一流的身體。」

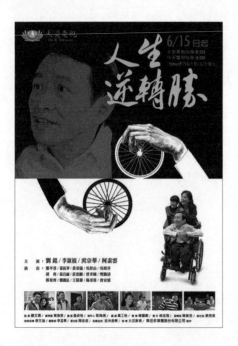

好不容易得以活下來，而且還活得有「聲」有色，「我從來不放棄任何可以證明自己或得到幸福的機會，事業如此，婚姻亦

┃人生逆轉勝／劉銘（前右）

然。」他和太太淑華交往了八年，才被淑華爸媽接受，結婚八年後還生了女兒亮亮，甚至成立「混障綜藝團」，帶領更多身障朋友一起開拓更寬廣的世界！

完美是什麼？天下真的有完美的人與事嗎？何不接納不完美的自己，看待世界的方式就會不同，你也將學會不倚仗天賦而靠自己的努力，承擔人生的一切。

接受無常，心靈就才能平靜

幸福的滋味 ／開播時間：2011.07.04 ／總集數：5 集

在烹飪教室裡，蔡阿敏展現絕佳廚藝——牛蒡飯要怎麼料理才好吃，她經常在「現代心素派」節目中露兩手。一個企業家夫人每天交際應酬，是什麼力量讓她改變，從自己優渥安逸的生活圈走出來，做社會服務不計付出？

漂亮善良的蔡阿敏和郭琳相親結婚，婚後夫妻感情很好，衣食豐足，阿敏得公婆兄嫂寵愛於一身。婆婆凡事以身作則，廚房內每一個環節都用心，讓每位來用餐的人享受到色香味俱全的美食藝術。

婆婆過世，長女麗娟結婚，阿

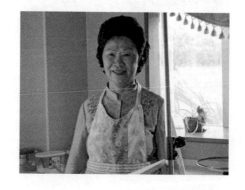

▍幸福的滋味 / 蔡阿敏

敏的空巢期從此開始，她忙於和朋友逛街、跳舞、吃美食、買衣服、出國玩，但這些都填補不了她心靈的空虛。因緣際會，阿敏接觸到慈濟，跟著關懷訪視，她見苦知福，後來還接手做香積，日子充實了起來，這樣的服務人生更有意義。

無奈，逆境來了，弟弟水源的獨子在車禍中喪生，阿敏的長孫因延遲生產導致重度腦麻，加上九二一大地震的震撼，在在都讓阿敏重挫。是愛，讓她有力量，從香積的滋味中給大家幸福結好緣。

愛的迴旋曲 ／開播時間：2011.07.18／總集數：10 集

曾經叱吒風雲於球場，第一代中華木蘭女足國腳，卻在青春巔峰時期嫁人，莊秀裡依然有著一雙健腳，一路行善做公益。

莊秀裡中學時代是木蘭足球隊中鋒，身材健壯，個性沈默，屬冷靜思考型，同學暱稱她老莊。林寬陽在莊家水電行打工，深得秀裡媽媽的欣賞，認定是女婿人選。寬陽接送秀裡到永平國中球訓中心，溫馨接送情使兩人戀情升溫。秀裡曾代表國家拿下世界盃亞軍，獲得保送進師大，卻為

愛的迴旋曲 / 莊秀裡

了愛情而斷然放棄，她選擇與寬陽成家創業、相夫教子，生下育帆、育名二子。

莊秀裡由足球場上的風雲人物，成為家庭主婦，收斂心性；偏偏兒子育帆十八歲時遭遇嚴重車禍，下半身癱瘓，秀裡夫妻很受打擊，他們接受人生考驗，同心協助育帆復健，「如果生命只剩一天，我要想想哪些是我還沒原諒的人。」這句話從兒子口中講出，讓媽媽極為受用。人生本有起伏，就看怎樣轉念轉身。

我的寶貝 ／開播時間:2011.08.01 ／總集數:5 集

當一個貼心的孩子走了，媽媽有多傷心！她忍痛幫孩子捐出器官卻還活在痛失愛子的陰影中，直到「感恩捐贈者，我會為你活下去！」她才知道孩子的愛，留在這裡。

熱情正直的許慎慧，是養尊處優、活潑外向的大小姐，與先生蕭勝賢木訥的個性完全相反。勝賢忙於事業，慎慧忙於照顧三個小孩，包括一對雙胞胎姊弟。三個小孩就屬小兒子智謙最貼心，大學聯考後跟著媽媽上烘焙課、插花課，母子感情深濃，然而智

謙卻在上學途中出了車禍，昏迷指數三，瀕臨腦死。

慎慧想起曾跟兒子一起看過大愛臺器官捐贈節目，表示願意在智謙生命的最後捐大愛。智謙走了，媽媽慎慧將自己封閉起來，對勸捐的社工也有心結，她到處找尋兒子的身影，無意間看到雙胞胎姊姊毓潔的部落格，因為思念弟弟有想不開的念頭，這才驚醒，她還有別的孩子啊。在歲末感恩追思音樂會，慎慧遇到了智謙肝臟的受贈人，他的太太帶著兩

個女兒哭著抱住慎慧：「如果不是您的大愛，我會是帶著兩個孩子的單親媽媽。」許慎慧看到大愛的力量，她回到關懷班上課，甚至走入器捐宣導會場。

▎ 我的寶貝 / 蕭勝賢、許慎慧

美麗如卿 ／開播時間：2011.09.28 ／總集數：4 集

緊緊抓住高雄氣爆受災戶吳太太的手，張麗卿一臉認真與誠懇：「不行不行，一定要讀書，這次學費的部分，先幫你們做處理。」

張麗卿是很認真的代課老師，有愛她的先生葉筱蓁和一雙兒女。在她生日時，麗卿許下希望考取教師甄試的心願，沒想到考試當天，麗卿昏倒送醫，發現罹患慢性血小板增生症，是罕見疾病，血癌的一種，生命只剩三個月！

突來的噩耗，麗卿不知所措，隨著身體日漸衰弱，她明白自己已無法工作，只好辭職，整日在家情緒低落，一家人的感情更降至冰點。在醫生搶救下，麗卿重獲新生，她決定要挽救自己與家人間的裂痕，好友郁芬此時送她一本靜思語，提醒她要先改變自己。

就在一切有轉機時，卻傳來好友郁芬的死訊；悲傷之餘，麗卿決定繼續完成郁芬的心願，加入教聯會，也實現了自己未完的夢。

伴我飛翔 ／開播時間：2011.12.12／總集數：5 集

「人生豈能不相逢，和你相逢在空中，大家好，我是天使 DJ 許豈逢。」好溜的開場白，在圓夢心舞臺—活出人生美好第二春的節目現場，許豈逢侃侃而談當年受傷與一路坎坷走來的過程，他穩健的，已不復當年的失意。

那年，他才二十七歲，下班後正要去接妻子宥甄，沒想到一時心急發生車禍。醫生宣佈他頸椎斷裂，一輩子得坐輪椅，豈逢崩潰到想自殺，天天落得只能看天花板上的蜘蛛。這時，宥甄發現自己又懷孕了，豈逢硬要太太將胎兒拿掉，但這反而更堅定宥甄生下第二胎的意志。

傷口才好，豈逢便開始積極復健，宥甄也留職停薪兩年，陪先生四處求醫。龐大

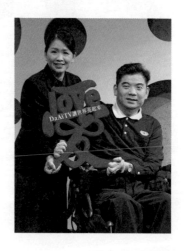

┃ 伴我飛翔／陳宥甄、許豈逢

的醫藥費拖垮了豈逢一家，幸好慈濟的補助與關懷適時介入，這時口足畫家謝坤山也提供他切身經驗，更激勵了豈逢夫妻。

豈逢開始學習用網路，右手拇指在鍵盤上一鍵一鍵的敲打，雖然工作時間一長，手肘經常磨破皮，但他的堅持為自己開出了一條路，重新面對自己的人生。

當我們同在一起 ／開播時間：2015.05.18 ／總集數：15 集

他們夫妻倆看來是那麼地健康、歡喜，任誰也想像不到，他們從老天爺手上接到的結婚賀禮，竟是三個站不起來的孩子。歷經四年多的磨難，這三個與他倆無緣的孩子也都陸續走了。

陳當世從小在窮苦中長大，有一段不足為外人道的家庭背景，因此他早熟，也逐漸失去笑容。他從小就意識到，唯有用功讀書才能離家，開創自己的天空。

當我們同在一起／陳當世（左）

一番努力，他確實做到了成家立業。一切看似平順，但三個罕病小孩的到來，讓當世與碧芬夫妻承擔極大的壓力，這不是遺傳，而是只有萬分之一機率的夫妻基因不合導致的「進行性肌肉無力症」，讓這一家人白白期待空歡喜，做父母的能不痛嗎？陳碧芬告訴自己：要竭盡所能幫助別人，即使無法撫平別人的創傷，也要為生命上色！他們做慈善拚命助人，展現在人前的是燦爛的笑容。當世的父親有老人失智症，夫妻倆盡心照顧，還領養了兩名小孩，當世與碧芬今生還有很多功課待完成。

永不放棄　／開播時間：2015.07.31／總集數：40 集

　　一個跛腳的媽媽，隻身前往會見黑道老大，她跟老大說要帶回她的兒子！黑道大哥聞言心軟了，幫著媽媽勸浪子回家。

　　「你家的事就是我家的事」，李瑾萍的爸爸是熱心的鄰長伯，母親疼惜又嚴厲，要求有小兒麻痺的李

永不放棄／林玉地、李瑾萍

瑾萍「別人做得到的，你也要做到」，二哥鼓勵她學騎腳踏車，二姊教瑾萍裁縫，三姊陪這個么妹應徵工作。瑾萍在全家人的愛與鼓勵下長大，個性堅毅！

情竇初開的她，和孤單長大的林玉地，因彼此欣賞進而結婚、生子。迭經人生的晴天霹靂——二哥李文政因車禍右手截肢，三哥開公司投資不利欠債跑路，母親又罹癌，無力回天，再加上瑾萍的兒子翹家在外鬼混，許久不回家門。正當這一大家子都遇上逆境之際，竟然連瑾萍自己也騎車被撞，結果兒子只到醫院偷看一下就走。

這一連串的打擊讓瑾萍差點心灰氣餒，但是她永不放棄地鼓起勇氣，決心先把在外鬼混的兒子帶回家！當一個跛著腳的媽媽出現在幫派老大面前，這位大哥心軟了。另方面，瑾萍鼓勵一度落入人生谷底的二哥，重新站起來。

世事本無常，人生跌跌撞撞依舊要努力不懈。一路上讓瑾萍感覺意外的是，從小她一直以小兒麻痺為缺憾，現在反而成了能給人鼓勵的禮物。

微笑人生 ／開播時間：2005.06.06 ／總集數：20 集

「垂下頭顱，是為了讓你的思想揚起，你若有一個不屈的靈魂，腳下就會有一塊堅實的土地。」這是葉陳潔受傷後的第一篇日記。

轟的一聲，天空出現蘑菇雲，禍從天降，湖北女大學生陳潔為了寄一封信，騎車經過郵局門口，被四百斤炸藥炸傷，彈到對街的欄杆上。在軍校念書的男友聽到晴天霹靂的消息，不顧一切，請假趕來。看到容

顏全毀，雙手變形的陳潔，男友感到不忍與不捨，決定終身守護。但陳潔不想耽誤男友的幸福，她自暴自棄頹廢形象，把男友趕走，讓他死心。不忍父母兄長傷心，白天陳潔強顏歡笑，夜晚一心想著死亡，但是慈濟人邱玉芬帶來一本書，裡面證嚴法師說：「能為人服務的人生，才叫做人生。」從此陳潔生命有了改觀，她要發輝生命的良能，用自己慘痛的經驗去安慰其他受苦的人。

「我不過是一個遭遇過意外的普通女孩，我也曾埋怨過，也曾為我橫遭破壞的人生藍圖惋惜，但我絕不應該，也儘量不再為此浪費時間、破壞情緒。命運似乎對我有點殘酷，給了我常人以外的考驗，但這也許是命運要給我一種異乎常人的生活方式，給我另一種活法。

我的身體已經受傷了，我絕不再做心理病人。我們無法決定與生俱來的業力，卻可以決定對待業力的態度。」

大愛五千元 ／開播時間：2002.09.08／總集數：3 集

一場車禍，她重傷躺在醫院，頭蓋骨被掀開，要冷凍三個月才能關上，醒來後馬上比「3」，還寫下「大愛5000」，這是什麼意思？

先生從事木板加工業，林美皇也做了老板娘，每天有很多時間和朋友喝咖啡，每次散會徒留空虛，找不到生活的重心。後來因為隔壁住的是慈濟人黃秀鳳，她也每個月固定捐錢；徵得先生同意，提供自家工廠一角，置放慈濟環保回收物，也因此和開西藥房的廖有明認識，一個牽一個，美皇開始長期固定關懷宜蘭三星監獄收容所的青少年。在一次去做

監獄關懷的途中，發生嚴重車禍，嚴重到得動用電鋸切割扭曲變形的車子，才能救出傷者，其中林美皇傷勢最重，右腦重創，右臉頰粉碎性骨折，情況非常不樂觀。經過十多個小時手術，奇蹟似的脫離險境。美皇醒來後，馬上跟先生手指比「3」，要他記得去一位身障朋友那裡收三百元善款，以免斷了人家善念；後來又寫下「大愛 5000 元」。差一點沒命，才開完刀，醒來想到捐錢，當時連醫生都說：「不能用醫學解釋奇蹟，其實志工在潛意識中，連作夢都想要助人的堅強意志，救了自己！」

雖然瞎了一隻眼，美皇已經很感恩，還有另一隻可以看。她深刻體會人生無常，更積極做慈善。

山城之愛 ／開播時間：2002.09.21／總集數：6 集

一陣無預警的天搖地動，撕裂東勢山城大地，陳麗珠被摔下床，奇怪，怎麼會睡到床下來了？瞬間，八樓的水塔滴滴答答的往下流，滲到四樓她家陽臺，一家人所幸平安無事，在車上窩了一晚。天還沒亮，出門一看，都是鄰居都是鎮民，她投入救災行列。以前，麗珠曾是大家樂的組頭，賺錢容易，買了房。「錢來得快，卻不及一個無常。」老天爺在地震中將她的房子收回了，「路不能走捷徑，終究歸零！」她感受到了。往後半個多月，她沒有回鐵皮屋過夜，麗珠甘願在東勢國中陪災民打地鋪，她很安慰自己還能被需要，女兒也因此說要念護專救人，「我是用一棟房子，去換女兒讀護專。」

大愛屋在眾人祝福中落成了，陳麗珠一家也歡喜入厝。但就在希望工

程展開之際，麗珠做檢查證實罹患乳癌，一家人都很震驚，只有麗珠看得很開，安排好開刀日期後，繼續做慈濟。開完刀，她隔天就下床去安慰隔壁病床。女兒後來健康出問題，麗珠練就一身勘忍好功夫，「陪伴女兒不是包袱而是功課，今世業、這世消。」

月亮出來了 ／開播時間：2007.04.13／總集數：4集

生命的曙光不只照亮自己的人生路，她也做了提燈照路的人。

品學兼優的吳明素家中突如其來的變故，讓她在高中聯考那天，無奈跟著家人搬家，而無法繼續升學。後來遇到國中老師伸出援手，才得以繼續升學，考上第一志願蘭陽女中。工作後和林靖宏步入禮堂，先生在臺電工作，夫妻聚少離多，三個女兒出生後，靖宏才調回宜蘭。沒想到正要展開幸福圓滿的生活，靖宏卻因公意外往生，明素帶著三個孩子無語問蒼天。這一年，還好遇到慈濟人，明素參加教聯會活動，才從絕望中發現，人生還有責任和課題要學習，有比自己更不幸的人要幫助。「所有的苦都過去了，一切的感恩皆因為有慈濟！」

生命花園 ／開播時間：2012.02.18／總集數：20集

新房垮了、雙腳癱了、婚事吹了，任誰都難以承受這樣的打擊。

一九九九年陳水合在南崗工業區熱水器工廠工作，努力爬到了課長，買了新房，正準備年底結婚，但九月二十一日的一陣天搖地動，硬生生

壓壞了他的下半身,他萬念俱灰。

　　陳水合被爸爸接回中寮山裡,面對身體殘障和無能為力的沮喪,一度自暴自棄、封閉退縮,直到爸爸過勞猝死,瞬間,他的生命在這最無助的一刻蛻變,「要不要看到明天的太陽,由自己決定。」他不想造成媽媽的負擔,堅持獨居,強迫自己學著照顧自己,也自學將屋子前後土地一鏟一鏟闢成花圃。好幾次,他在搬盆栽時重心不穩輪椅翻倒,「我必須想辦法爬起來,坐回輪椅;如果沒爬起來,等於等死。」

　　陳水合靠著自己苦心栽培的盆景,經由他人協助銷售,來維持基本生計,以自己的力量用心過生活,他的花園不僅治癒自己也療癒別人。四川地震、緬甸風災、八八水災、海地震災……他從不缺席,他希望自己像蒲公英,遍撒希望與愛的種子。

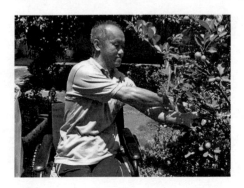

▎生命花園 / 陳水合

蒼天也笑,誰勝誰負天知道

笑看人生　／開播時間:2012.10.01／總集數:5集

　　隻身來臺二十一年,他渴望成家,但是屢次相親被拒,到媽祖廟求籤,真的能求到美好的婚姻嗎?

一九四九年何修林隨部隊來臺，單身的他羨慕同袍都能有家，在朋友牽線下，修林來到雲林鄉下，第一次相親沒成功，修林失望之餘到媽祖廟求籤，籤詩得到的解釋：「只有婚姻好」，修林半信半疑。這次相親認識了

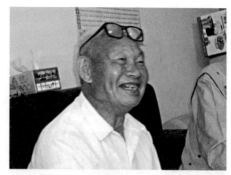

笑看人生 / 何修林

沂庭一家，愛笑的何修林給了這一家人好印象，一個月內果然成親。

修林是四川人，炒辣椒吃，讓太太直打噴涕；修林不會臺語，太太不會國語，兩人比手畫腳，跟娘家人也經常雞同鴨講，幸好修林愛笑會逗趣，沂庭家人都很喜歡這個女婿。

新婚之夜，修林信誓旦旦的告訴沂庭，這輩子會把太太當成寶捧在手心上。果然，往後的夫妻生活，修林再生氣，也只拿自己出氣。在家他習慣發號施令，孩子不吃這套，老兵好挫折，直到在垃圾回收中挖到寶。現年八十多歲的他，每天笑口常開，是中壢環保站的活招牌。

我兒阿輝 ／開播時間：2011.07.11 ／總集數：5 集

唯一的兒子竟然重度智能障礙，後來還因糖尿病眼盲又截肢，多少年來一手包辦他生活起居的都是老爸，從無怨言。

住臺南善化的胡國炳，年輕時和長輩學批發甘蔗，經營得有聲有色，對鄉里事務也非常熱心，生有四女一兒，沒料到兒子阿輝重度智能障礙，

日常生活起居全由爸爸一手照料，那年七十八歲的他還在照顧已經五十歲的兒子。

九二一大地震，震壞了大女兒瓊丰埔里的家，但也將瓊丰震進了慈濟。同一時間，國炳也加入環保志工行列，從做資源回收的過程中，領悟到

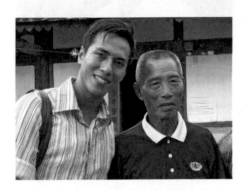

「甘願做，歡喜受」，務農之餘，每天報到。面對苦難與無常他有開闊的心，對於有子如阿輝，只有感恩並甘願付出。草地人就這麼踏實過日。

▋ 我兒阿輝 / 胡國炳（右）

你的眼我的手 ／開播時間：2011.05.16 ／總集數：5 集

她怕她擔心，住院十二天先準備好十二份飯菜；她怕她太累，一進家門遞上一杯熱茶。兩個看見黃昏的女人比家人還親，不再獨自向晚。

許桃早年人生多舛，與年齡差距甚大的外省丈夫感情不睦，時而拳腳

相向。獨生女小麗成年後，許桃決定脫離家庭，獨力生活，因為擔任看護工作而認識眼盲的高出。高出天生眼盲，先生意外往生後孤身一人。許桃與丈夫董正

▋ 你的眼我的手 / 許桃（右）

談判離婚破裂，決定和高出租屋，二人同住互相照顧。

　　許桃結識了慈濟醫院志工顏惠美，積極做環保，以一己微薄之力希望能做些有意義的事。此時女兒小麗因為肺氣泡破裂，走了，許桃心力交瘁，在高出的陪伴下才慢慢走出悲傷。

　　許桃領悟到這些苦難是過去生寫下的劇本，一切有因有緣。乳癌開刀後，許桃以癌症病友的身分在醫院擔任醫療志工；眼盲的高出也慢慢訓練自己獨立，當了許桃的手，而許桃一直是高出的眼，如同兩人三腳，她們活得比誰都好。

生命的微笑　／開播時間：1999.11.17　／總集數：7 集

　　黃沁柏國中畢業後就到電鍍廠當學徒，和王英蘭結婚後育有一子二女，他一路刻苦勤學，後來升為廠長，原本一家人和樂幸福，卻遭到一連串厄運。首先電鍍廠倒閉，讓他失去廠長的優渥工作，接下來妹妹倒會，他出面扛起所有債務，從此家裡經濟逐漸陷入困境。這時候他發現心臟有問題，接受抗生素治療卻又中風，右半邊癱瘓，讓人難以接受而意志消沉。在家人及慈濟師兄姊的陪伴鼓勵下，沁柏重新面對人生，努力復健，還有了一份工作。此時，小女兒卻得了骨癌、去世！如此無常，沁柏對人生有更多體

┃ 生命的微笑 / 黃沁柏

悟，在參與慈濟活動中，他關懷他人、分享自己波折的人生，是新竹地區第一位領有殘障手冊的慈誠隊員。

幸福的青鳥 ／開播時間：2010.07.02 ／總集數：40 集

　　她是家裡的武則天，在公司，老闆講她一句頂回去三句，「當時贏不見得贏，當時輸也不見得輸」，她現在懂了，因為「理直要氣和，得理要饒人」。

　　出生在通霄鄉下的曾美玉，眾多兄姊中，四姊與美玉只差兩歲，感情最要好，也是影響她最深的人。美玉從未想過要當護士，是四姊一句話改變了她的選擇！也因為四姊，美玉選擇了梁昌枝為人生伴侶！美玉與昌枝收入不多，但很穩定，隨著一對兒女出生，更加美滿。然而一九八五年，美玉大哥的生意被人給倒了，不久，昌枝公司也被倒債、

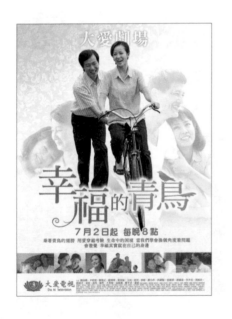

幸福的青鳥 / 曾美玉（左一）、梁昌枝（右一）

四姊夫股票大賠，美玉和四姊揹起大筆債務，做過小販、保險業務員，為了不讓孩子天天吃高麗菜，也曾到菜市場揀菜販不要的菜梗。但讓美玉更痛苦的是女兒欣伶，行為出現偏差，偷竊說謊，屢教不改。美玉飽受挫折，心力憔悴，她從來不肯服輸，咬牙苦撐，家人的探視、同事一句體己話都讓她落淚……此刻她了解到吃苦的人需要的幫助不只物質，更重要的是心靈上的安慰和鼓勵。

心開運轉 ／開播時間：2013.08.20 ／總集數：40 集

　　借錢修好屋子，颱風一過，屋頂掀了，爸爸又得去借錢了。阿梅不懂，為何颱風總愛掀窮人的房子？為何他們家總那麼衰？

　　李阿梅（李美慶）在家排行老三，有八個兄弟姊妹，父母親勤勞工作，但家裡一直很窮，她的學費一定是班上最後一個交的。窮雖窮，但美

心開運轉 / 李美慶、林阿蝦、蘇卿躬

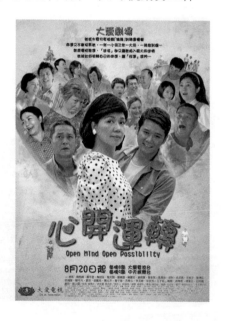

慶的爸爸總是能變通做到樂善好施，他懂草藥也懂推拿，任何疑難雜症
都能找他幫忙。有人說，如果美慶的父母做人不要那麼好，一家人的日
子應該會比較好過。「窮人也吃得起大骨湯」、「沒錢，還學人用電鍋」，
美慶討厭這些冷言冷語，她窮怕了，立志努力賺錢。遇到個性老實的蘇
卿躬，生母早亡，他做事勤勞，工作賺錢第一，美慶嫁給他之後，夫妻
都拚命工作求財富。但好友倒債跑路，衰事連連，日子越難過，求神拜
佛也越殷勤。為了還債，美慶開始擺路邊攤，攤主慈濟人林阿蝦勸她多
布施多做功德，何不參加慈濟功德會，每月交兩百元。為了續租攤位，
美慶不敢不繳，後來勉強帶著拜廟的心情去見　上人，人生開始有了轉
變。以前她天黑了就不敢出門，怕遇到鬼、被煞到，現在她知道這是自
己無中生有找煩惱，無懼天黑路難行。

聞風而來　／開播時間：2002.07.25／總集數：23集

　八歲時候，因為一場車禍，他沒有了爸爸，一間病房裡都是他們一家
人，母親受傷，自己的左手也因而萎縮。

這場意外讓曾文豐家陷入困
境，他和哥哥從小就得承擔家庭
經濟重擔，到工廠撿廢銅線，也
幫人搬磚塊。高中時，他一大早

聞風而來／曾文豐（右二）、文豐
母親（左二）

送報，晚上到診所兼差，滿腦子想的都是錢；在他努力、獨立、開朗的外表下，相當苦悶。長期的精神壓力，加上為了工作常挨餓，文豐胃穿孔，病癒之後繼續拚命工作。

一次颱風來襲，他冒著大風雨外出送報，鄰居勸他不能為了賺錢而不顧生命，如當頭棒喝，文豐趕回家中，看到母親為了他的安危而哭泣，他保證從此不再將賺錢當成生命中最重要的目標。高三時，從報上得知證嚴法師要在花蓮蓋醫院，他和同學從草屯騎車到花蓮，加入慈濟，同學形容他彷彿從一個汲汲營利的生意人變成慈善家。高中畢業，文豐到臺大實驗森林當解說員，也積極參加慈青活動，體會到付出的快樂。後來，他完成心願，有了一間屬於自己與媽媽的家。

「一枝草、一點露，天無絕人之路、人窮志不窮。」文豐現在也會鼓勵別人，他幫助蕭家三兄弟，十年來看著他們成長。

苦難是表達，有重新開始的理由

爸爸加油 ／開播時間：2011.11.07 ／總集數：5 集

怎麼可能，曾經是一家美商藥品公司的主管，也做過獸醫，收入可觀，卻落得一身病痛，失明、不良於行，還得獨力扶養兩個孩子！

林瑞財患有糖尿病，雙目失明不良於行，日常生活全靠兩個孩子照顧。哥哥從小四開始就每天五點起床煮早餐，給爸爸打針、清傷口敷藥，中午還要從學校跑回家送便當，放了學又回來煮晚餐。妹妹長大了也接下

照顧爸爸的任務，乖巧的兩兄妹，家事課業都要顧，周而復始，「只要能讓爸爸的病趕快好起來，陪我們長大。」

林瑞財曾經意氣風發，穿名牌、開名車、住華廈，但這些年來的病痛與折磨讓他失去了所有，父子三人現在靠著在黃昏市場賣醬菜度日，租屋及債務壓力讓他喘不過氣，幾度瀕臨崩潰，他也擔心自己時日不多，擔心孩子將來，因此管教小孩很嚴格，讓兄妹一度受不了而逃離，多日

無人照顧的瑞財因傷口感染引發高燒，右腿截肢。關鍵時刻，慈濟適時伸出援手，瑞財一家得以脫困，父子相互感恩能成為一家人的緣分。

▎ 爸爸加油 / 林瑞財

屋頂上的月光 ／開播時間：2012.01.02／總集數：5 集

順風而行很容易，但逆風中起飛需要多少能量？受傷後他沒有花太多時間自憐，反而開始積極的想，有什麼工作只靠雙手就可以做？

違章建築的聚落中，郭阿華和妻子照蓮正為未來努力著，然而因為鐵工廠一個作業疏失，竟讓阿華發生了嚴重意外。他們還要養五個孩子，該怎麼辦？工廠老闆好心想找人領養，但兩夫妻怎麼樣都不願意。照蓮扛起了家庭重擔，社會的溫情捐助給他們實質的幫助，這些，照蓮都一筆一筆記下來，期待自己未來能夠一一償還。

住院年餘，阿華總算出院了，工廠同意讓阿華在門口擺檳榔攤。家中的債務、過去所受的溫情，藉著檳榔攤的收入逐漸還清。

幾年後，照蓮無意之間翻閱慈濟月刊，透過檳榔攤客人的介紹，慈濟人來檳榔攤收善款，阿華跟照蓮第一次感受到付出的快樂。夫妻倆開始做環保，越付出越歡喜。在照蓮往生後，阿華和中風手腳麻痺的鄰居吳招鎮成了合作無間的好夥伴，「我用拐杖都能走出去了，你還有兩隻腳，沒有理由不出門！」阿華鼓勵意志消沉的招鎮站起來，一起到鼓山區銀川環保站做志工。

天地有情　／開播時間：2001.02.09 ／總集數：12 集

一個單純的家庭主婦如何面對丈夫外遇？三角習題如何解？

李春嬌有個快樂家庭，育有一子一女，不料婚後七年，先生有了外遇，不回家。春嬌生活困頓時，幸好有疼愛自己的母親和姊姊，在生活上無條件支持，但春嬌始終不快樂，直至孩子開口安慰，讓她清醒，開始做起賣冰生意，但她毫無經驗，很快因為生意不好面臨停業，人生再次陷入絕望，這時卻奇蹟似的遇到一對慈濟夫妻，拿了二十萬給春嬌，要她開早餐店重新出發，這次生意越做越好。不過接下來姊姊往生，重重打擊春嬌，此時有

天地有情 / 李春嬌

人引領她從　上人智慧中，了解以前的自己總是鑽牛角尖，浪費生命，春嬌學會放下，幫助與她際遇相同的人。母親往生，讓春嬌再次體悟人生無常，把握當下。由於子女漸漸長大，丈夫會偶爾回家看看孩子，做媽媽的勸孩子不要怨懟。

　　普天之下沒有不能原諒的人，也沒有不能愛的人，做到這點，看透這件事，就不再自縛，走向開闊的天地間。

貞愛人生　／開播時間：2006.05.09　／總集數：27 集

　　「餐餐都吃統一麵加高麗菜，媽媽，生活都這樣了，還要捐款嗎？」餐桌上孩子抱怨著。「爸爸賺再多的錢都沒能留住，應該是過去生欠人太多！三餐吃得不好，生活苦，更要做功德，有捨才有得。」

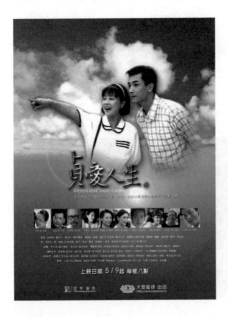

從小一心向佛，薛淑貞因緣際會下與賴子玉相遇。淑貞協助子玉在紙業闖出了名號，打下臺北、臺

貞愛人生 / 薛淑貞

中大片江山。八七水災無情的摧毀他們辛苦創建的事業，淑貞沒被打垮，與子玉東山再起。當塑膠袋興盛、紙袋沒落，他們首創手提式蛋糕盒，將事業推至顛峰。一次，投資失利，加上四伯長期將資金挖空，在票據法的威脅下，子玉開始逃亡的日子。一通密報電話，擊碎了夫妻團圓的夢。入獄的子玉一倒不起罹患肝癌，夫妻面臨生離死別，無助的淑貞與嗷嗷待哺的七個孩子此時遇到慈濟，讓她在嚴苛的生活中找到喘息的機會。從事業巔峰到領救濟金，淑貞隨著一次次的慈濟活動再站起身來。她送給大家三心，「赤子之心投入人群無所求，獅子勇猛心衝向菩薩道，駱駝耐心安忍逆境」是她堅持菩薩道至今的祕訣。

溫柔玉蘭香 ／開播時間：2013.02.25 ／總集數：10 集

　　她在車陣中賣玉蘭花，淡淡玉蘭香的背後有八個孩子的重擔，「從生老二開始，生產都是自己剪斷孩子的臍帶。」

　　早期郭秋娥的先生是遠洋漁船船長，八個孩子貼心乖巧，當孩子漸次長大，夫妻就要開始享受人生時，苦難卻一波波湧來。

　　小兒子三十六歲車禍往生，先生隔年中風癱瘓，大兒子也因為精神異常入院。平時有早起習慣的秋娥，在國中操場運動時，不忘回收滿地亂丟的瓶罐，一旁歐

▌溫柔玉蘭香 / 郭秋娥

巴桑建議她交給慈濟，秋娥滿心喜悅。

　　秋娥明瞭人生無常，積極投入社區大樓環保回收，大家都稱她是東大之寶，「要好命！就是要走出來做環保。」十多年來如一日。現在還常看到她在園區拿著小板凳彎腰除草，搶著做醫院志工，隨傳隨到，子女擔心媽媽勞累，希望接她到臺北安養晚年，但秋娥堅持留在臺中繼續做志工，做到最後一口氣。

畫人生　／開播時間：2011.10.26／總集數：40 集

心美，看什麼都美。

　　童年時，一匹著了色的斑馬，種下張鈞翔對色彩的迷戀。小時候張家不富裕，一家九口靠父親經營的餅鋪營生。鈞翔從小喜歡到處塗鴉，忙碌的媽媽張劉月卻從不罵他，反而鼓勵有美術天分的兒子朝自己的

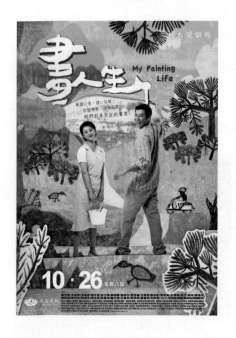

| 畫人生 / 林瑞雲、張鈞翔

興趣發展，從此也開始了母親為鈞翔「撿畫」的日子。成長過程裡，鈞翔歷經弟弟驟逝、事業崩盤以及父親往生，在走投無路、情緒瀕臨崩潰之際，他總能在畫筆與色彩中找到寧靜與出口。年邁的母親更是鈞翔心靈的支柱，老母親創作的樸拙畫作，讓教兒童畫的鈞翔心靈視野大開，開創「樸實藝術」，從此，換他為年邁的母親和銀髮長輩「拾畫」。鈞翔以「畫」說「話」，將生命中的經歷感受以畫記實，在筆畫間將傷心轉念、將埋怨轉向、將悲痛化為動力，成為躍出谷底的巨大力量，他重生的生命影響著另一個生命。

「每個人都可以畫畫，每個人都能以繪畫記錄自己的生命，並得到快樂和成就。」

喚醒心中的巨人 ／開播時間：2000.07.28 ／總集數：14 集

智商只有七十，小學三年級才從老師手上拿到第一張有分數的考卷，他也不明白，為何這張十分的考卷讓爸爸高興得四處拿給人家看。

盧蘇偉小時候發高燒，延遲送醫，導致智力受影響。讀小學時課業跟不上，老師教得很無力、同學也排擠他，媽媽捨不得，讓姊姊當老師。升上國中，爸爸決定讓阿偉去大姊任教的學校念書，學校的林老師也瞭解盧蘇偉的情形，

| 喚醒心中的巨人 / 盧蘇偉

給他很多鼓勵。阿偉考上高職電子科，但是他在國文方面比較有天分，一次全國作文比賽獲得名次，在冰店慶祝時認識了玉秀。玉秀因為要專心準備大學聯考與阿偉漸行漸遠，讓阿偉也決定要考大學。但多次聯考失利讓他很挫折，林老師特地來盧家給阿偉打氣，最後他考上中央警官學校犯罪防治系。警校有位教授觀察他很久，認為阿偉的學習障礙可以透過跳躍式閱讀來改善，還測出他在創造分析、組合整合、邏輯思維、藝術創造有近乎天才的表現。「學不會，不代表沒能力，但自己往往是學習過程中的絆腳石！」盧蘇偉了解自己的優勢後，改變用功的方式，在校期間就出版了三套有關學習的書，以全系第三名成績畢業。之後只花了七天準備，就考取高考，他現在是板橋地方法院少年法庭觀護人。在父母的鼓勵下，他成立研究中心，要做所有孩子與家長的心靈捕手。

在大愛劇場「喚醒心中的巨人」採訪完，盧爸爸在眾人眼前含笑驟逝，「我不需要再努力去實踐父親期待的孩子，我要做自己。」盧蘇偉說。

南門外的月光 ／開播時間：2008.03.07 ／總集數：13 集

她曾經是南田市場的大姊頭，當年，年僅七歲的她，就決定了自己的命運，跟著戲班跑江湖。

陳好跟著生父去看戲，在戲班長大，七歲被繼父毒打，她躲在戲箱裡逃家，隨戲班四處演出流浪，拉筋、練嗓、跑龍套，十多年後回來已經是花旦秋子，她自組戲班，被地方老大劉文海看中，陳好就跟了他，卻發現對方早已結婚，無奈成為小老婆，但陳好依舊以夫為天，她到菜市

場賣蔥，從一個小販成為獨當一面的市場大姊頭，協調黑白兩道。收入漸漸豐厚後，陳好以為自此脫離貧窮，卻因兒子欠下巨額賭債，市場又被政府強制徵收拆除，失去了棲身之處與經濟來源，陳好無法承受打擊而中風。人生到了谷底，連尋死的能力都沒有，她依賴女兒素華生活，也在她鼓勵下獲得新生。

從花旦秋子到大姊頭陳好，最後大家叫她好媽媽，她捐款賑濟九二一災民，也在大林慈濟醫院做志工。

活著的價值是能夠付出

逆光 ／開播時間：2012.03.12 ／總集數：5 集

「今天可以不用上學」，是很多人小時候最想的事，「好想上學」卻是坐在窗邊看人背著書包的友萱，內心許下的願望。

陳友萱是七個月的早產兒，自小腦性麻痺，但在外婆與母親的細心照顧之下，仍展現堅韌的生命力。每天早晨看著小朋友蹦蹦跳跳上學去，她非常羨慕，鼓起勇氣告訴媽媽，她想上學。但是在學校，許多同學覺得友萱連日常都無法自理，帶著異樣眼光。有一次，一個同學書包裡的錢不見了，誤認

┃ 逆光／陳友萱

友萱是小偷，受不了這樣的對待，友萱休學了。在家的友萱只能藉由彈風琴與唱歌抒發情緒。

鄰居吳秋鳳主動關懷友萱一家，並帶著友萱媽媽錦菽一起當志工、做環保，友萱家慢慢的也成為一個小小環保點。

那天，社區要舉辦歌唱比賽，家人偷偷幫友萱報名，她盛裝打扮，穿著大紅洋裝，認真唱出真情，臺下的家人流下感動與喜悅的淚。

愛主的心願 ／開播時間：2012.04.17 ／總集數：4 集

「媽媽是我的嫁妝。」當如玉講出這句話，所有人都被感動了，「雖然和先生的緣分短短四年，但是他留給我最大的財產就是這兩個女兒！」媽媽陳愛主一臉欣慰。

自幼左眼失明的陳愛主，與同為殘障的丈夫相戀，結婚後生下兩個女兒如玉、如雪，原本以為從此能過著幸福的日子，不料丈夫中風往生。愛主不顧長輩反對，決心獨力扶養兩個年幼的女兒。她到處打工求職，甚至帶著女兒上街行乞，但求一餐溫飽。坎坷路上幸有善因緣扶持，在

房東與友人幫助下，包括慈濟與社會各界都伸出援手，在沈重的生活壓力下暫時得以喘息，為了早日獨立，愛主用她微弱的視力在家做代工。

▍ 愛主的心願 / 陳愛主

兩個女兒上小學後，愛主教育女兒要惜福感恩。體弱多病的愛主積勞成疾，在醫生宣判她得了絕症後，寫下遺書，將女兒託付給毛素秋師姊，她為了感恩慈濟人持續十年的陪伴，主動捐款蓋醫院。

陳愛主就近在大林慈濟醫院治療，每次都有志工陪著就醫，也陪著愛主母女搬家，從一九九八年就沒斷過，「如果沒有社會的愛心，我們母女早就不在了！」在黑暗中陳愛主母女仰望微光。

秋涼的家庭事件簿 ／開播時間：2015.01.26／總集數：10 集

一直以為自己的世界只有天花板那麼大的高秋涼，在先生失智後，她開始思考，這輩子除了為家庭付出，還能做些什麼？

樂天知命的高秋涼是一個平凡的家庭主婦，她是家裡十二個小孩中唯一的女兒，當初沒意見的被許配給古意人蔡進來，但先生個性拘謹，

秋涼的家庭事件簿／高秋涼（中）、蔡進來（左）

賣滷味營生，很節省，連太太買個電鍋都唸半天。秋凉大多數時間都待在家中，做些家庭手工貼補家用。滷味生意愈來愈差時，於是蔡進來請人組裝一部鐵牛車，排隊載貨。

　　就在家庭經濟逐漸平穩後，大兒子仁義卻因癲癇發作意外死亡，女兒擔心母親太過壓抑，鼓勵她走出家庭參加慈濟活動。秋凉在環保站裡看見大家年紀雖長，但對生命都充滿活力，她也試著找到她的快樂和成就感，秋凉重拾車縫好手藝，利用回收的雨傘布做環保袋，大受歡迎。

想念的滋味　／開播時間：2015.10.05／總集數：10 集

　　把一顆蘋果雕刻成鴛鴦，三刀就將胡蘿蔔變成蝴蝶；刀工如此純熟，這是林梅珠被人稱道的果雕技藝。她的啟蒙老師是兒子，果雕是母子心靈相通的媒介。

　　一九九五年，臺中市衛爾康西餐廳因為一把熊熊烈火，奪去了

┃ 想念的滋味／林梅珠（前）

六十四條生命。當時，林梅珠年僅二十四歲、任職廚師的大兒子林智明，也是不幸往生者之一，這一度讓梅珠痛不欲生，跌入生命的谷底。

　　無論在慈濟臺中分會的諮詢臺，或教果雕課的教室，林梅珠臉上總帶著溫和的微笑，但背後卻是有人溫暖的陪伴。從最淒涼的殯儀館認屍開始，一路走來，還邀她一起訪貧，梅珠這才知道世上比她悲慘的人竟然這麼多，現在她不等人邀請，就自動幫忙切水果；鄰居嫁女兒，她用巧手慧心雕出「感恩、尊重、愛」的水果盤，讓鄰居在親友面前面子十足，問她花多少錢買水果，一百元有找！如果當年沒有人對她雞婆，就沒有今天的她，她還有丈夫及當工程師的二兒子、當老師的小兒子相伴，以及老大留下的那把水果刀，她已經懂得怎樣化小愛為大愛，將慈濟精神化做創作的靈感來源。長達十年，林梅珠藉由果雕排遣思念兒子的心。失去或許是缺憾，但換個角度思考，就能成就不同的人生風景。

心靈好手 ／開播時間：2004.04.01／總集數：30 集

　　如果你只剩下一隻眼睛，會不會哭泣？如果你少了一隻腳，會不會悲傷？如果你失去兩隻手，會不會痛不欲生？如果你同時失去一隻眼，一隻腳，一雙手，還活得下去嗎？他，活得很好。

　　謝坤山十六歲那年，不小心誤

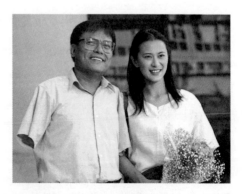

▎ 心靈好手／謝坤山（左）

觸高壓電，截掉了雙手及右腿。後來又失去右眼的視力，他說：「正好讓自己睜一隻眼，閉一隻眼，看到世界的美麗。」他不因此喪志，這場意外成為他人生的轉捩點。他積極找尋自己未來的方向，他畫畫，將對生命的熱力發揮在畫布上，「因為你們擁有太多，所以都只看到自己得不到的東西；而我，因為失去太多，所以只看我所擁有的。」他感謝老天爺留了一隻手給他，要用這隻手和其他有用的地方做更多事。他參加公益活動，以畫作與大家結緣，幫很多人解開心靈的囹圄：「你真不簡單，別人有手有腳，你卻是有好手好腳！」「有手有腳不一定是好手好腳，手要做好事才是好手，腳要走好路、走對路才是好腳。」

人與人間要相互體恤：
　理解是橋，寬容是水

城市奏鳴曲／開播時間：2012.06.18／總集數：5集

　　嫁給警察柾，眠床空空空。這是如黃鶯一樣，很多警察眷屬的心聲。

　　警察宋智鳴和女工黃鶯相識相戀，不顧母親大力反對，黃鶯還是嫁入宋家。黃鶯不習慣警眷的生活，面對智鳴不能像一般人家的先生每天按時回家而感到孤單。為母則強的黃鶯，在警察家庭裡母兼父職，對孩子都是採強勢的打罵教育，還不准值勤時摸過車禍往生大體的智鳴回家抱小孩，更在先生的包包裡放八卦、六字大明咒，「但是心裡仍感到惶惶不安。」過度緊張的黃鶯，不僅讓婆媳關係緊張，夫妻之間的恩愛也不

復從前。智鳴夾在母親跟妻子中間，左右為難。

後來，黃鴥因緣巧合參加了慈濟歲末祝福，聽到　上人對於九二一地震受災戶的關懷，感動莫名。參加培訓時也因大體老師而有所感悟，想起年輕時的自私與無知，激動的打電話跟先生懺悔、跟婆婆道歉。

城市奏鳴曲 / 宋智鳴、黃鴥

警察先生 ／開播時間：2012.07.09 ／總集數：5 集

「以前是在家枯等先生回來帶我去玩，現在則是掌握警察的休息時間，帶他們去做志工。轉被動為主動，感受大不同！」

天真無憂的林秋霞，嫁給忠厚正直的警察周忠訓。平日丈夫忙於警察勤務，由於一般人多對警察有所誤解，連帶對於警眷的觀感也不好，這讓她深深感受到身為警眷的痛苦和壓力。

忠訓努力盡職、用心辦案，階級得以步步高升；另一方面，秋霞為了家庭經濟，也為了彌補心靈上的空虛，就全力拚直銷事

警察先生 / 周忠訓（右二）、林秋霞（左二）

業，還做出不錯的成績。但是用心於各自事業的夫妻，不但忽略了孩子，更因為溝通不良經常吵架。

因緣不可思議，因為忠訓的一場大病，讓原本瀕臨婚姻危機的夫妻關係找到轉機。秋霞此時在慈濟找到她生命中真正想要做的事，忠訓不只不反對，而且從旁協助。

秋霞致力於淡水慈警會工作，在其他警員和警眷的苦楚中，看見自己有人相伴相知的幸福。

生命的樂章 ／開播時間：2012.07.16 ／總集數：10 集

「在醫院等待的二十分鐘，猶如一世紀漫長，總算可以進去看你了。遠遠的就看到你的黑髮，爸爸崩潰痛哭失聲，媽媽怕驚擾到你，不敢哭出聲，只得強做鎮靜讓淚水直流。」

身任警政署資訊室主任的楊麒麟，與國小老師盛連金育有二子。大兒子勝安白淨斯文、沉穩內斂，在高中時就喜歡美術，很有天賦，但他一度為了尋求極致的美，患有嚴重憂鬱症，好不容易康復了，到澳洲雪梨深造。某天清晨卻傳來噩耗，勝安到海邊玩水竟意外失蹤了。

慈濟澳洲分會志工在當地協助辨認尋

生命的樂章 / 楊麒麟

獲的遺體、辦理後事，一路陪伴撫慰痛失愛子的楊麒麟夫妻；他們回臺舉辦追思會，一家人都在悲傷低迷的氣氛中。這時，在慈警會的邀約之下，夫妻雙雙成為志工，喜歡唱歌的楊麒麟夫妻還帶動警眷與同仁組合唱團，透過合唱美聲讓愛遠颺，更設立藝術獎學金，鼓勵同樣愛藝術的學子，「每個月都很忙，忙得沒時間再難過。」

愛在旭日升起時 ／開播時間：2012.11.05 ／總集數：5 集

「聰明人不一定有智慧，有智慧的人肯定是聰明人。」就像張廷旭的人生一樣，老天雖然跟他開了一個大玩笑，但也造就他勇於面對橫逆的毅力與智慧。

自幼罹患小兒麻痺的張廷旭是一名優秀的電腦工程師，因同事介紹與林玲俐交往，一度，廷旭因為自己肢障感到自卑而有逃避的念頭，所幸玲俐表明，她看重的是廷旭的內心而不是外表，兩人論及婚嫁。

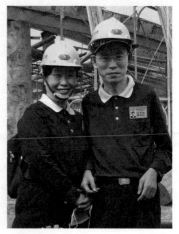

起初林媽媽反對，但女兒十分堅決，看到廷旭雍容大度，答應兩人結婚。婚後的廷旭在照顧家庭之餘也全力衝刺事業，兩個孩子陸續出生，都是健康寶寶，廷旭萬分欣慰。

此時廷旭的事業也漸趨穩定，在家庭

▍愛在旭日升起時 / 林玲俐、張廷旭

事業都幸福美滿下，內心還是有揮不去的陰影，讓廷旭變得難以與人相處，連自己也討厭自己，於是玲俐向外找尋心靈成長的方法，她成了丈夫與外界連結的一座橋，廷旭不再對社會怨懟，也不再害怕人家異樣的眼光。他好喜歡做醫療志工，因為他看到比自己更不足的人，他也喜歡做人文真善美，因為這塊園地需要他。

溫情滿車斗 ／開播時間：2013.05.20／總集數：10 集

他是企鵝先生，因為小腦萎縮走路搖搖擺擺，但是他卻陸陸續續的救了四十個家庭。

洪利當與卓秋萍這對夫妻，結婚的前幾年因彼此不了解，幾乎走到婚姻絕境。正當他們蓋了新家，準備迎接美好的未來，此時，利當的爸爸失智，沒多久媽媽中風，連一向身體健康的利當，四十二歲這年也被

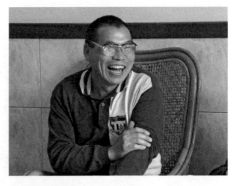

┃ 溫情滿車斗／洪利當

診斷得了小腦萎縮症，事業正值巔峰卻被突如其來的病痛給打亂了，利當的病愈來愈嚴重，情緒也愈來愈糟，他將自己鎖在家中。為了先生，秋萍第一次向菩薩許願，希望他快點好起來，然後把他「捐出去」做慈濟。利當努力治療及復健，身體慢慢可以不靠輪椅和拐扙；他將車子改裝，還能自己駕駛，他成立大甲健康團，幫助要去大林慈院的臺中病友，經常與人分享他生病的經驗與心情。有人娶媳婦，企鵝先生一大早到人家門口，笑咪咪的說要來幫忙拍照，「都沒人才了嗎？怎麼派這樣的人來？」但也正因為他的腳搖擺得很厲害，用心拍照的身影讓人印象深刻，大甲地區無人不知這位企鵝先生。

第一名磨 ／開播時間：2014.03.17 ／總集數：5 集

花蓮出石頭，也出了一位名「磨」，她奇怪，為什麼磨了幾十年的石頭，卻無法磨圓自己的心？有人說：「她形容自己就像金瓜石，外表柔軟、內心堅硬。」

張永婕十九歲就與陳坤池結婚，離開家鄉到花蓮打拚，為了幫丈夫的石雕事業，她也學習困難又辛苦的磨石頭技術。永婕一直是丈夫有力的支柱，在她的鼓勵下丈夫決定

自己當老闆，買下石雕工作室和藝品店，事業在穩定中成長。家境日漸好轉，但丈夫的應酬愈來愈多，對家庭疏於照顧，兩人間的爭執日漸增加。在石雕業景氣衰退的那幾年，兩人的婚姻也跌到谷底。幾次家暴後，永婕對婚姻徹底死心，離家出走，她回到年輕時一無所有的窘境。

為了向坤池證明自己的能力，永婕拚命賺錢，但她對先生的怨恨愈來愈深。離婚獨立生活後，她負起照顧媽媽的責任，陪媽媽看大愛臺「草根菩提」，也想做環保，「自己顧好就好，幹嘛去管別人？」母親冷冷的回應，讓永婕嘔氣，她真的去了環保站，不但當志工也參與水懺演繹，這才改往修來，放下對前夫的怨懟，也修正自己的脾氣，「磨石頭其實跟人生很像，我們可以隨隨便便帶過，也可以讓它精彩一點。」磨掉不少個性的永婕說，「越精緻的石頭我磨起來越有心得，好比進入慈濟世界，遇到的人就像磨石頭一樣，看你怎麼去接觸，去釋懷。」

第一名磨／張永婕（左）指導德馨磨石頭的方法

雨過天青　／開播時間：2019.04.23　／總集數：30 集

「缺角的杯子，換一個角度看，它仍然是圓的。」這句話，讓她度過了婚姻危機。而另一句話：「別人無心的一句話，不要有心的放在心裡」，

則讓她和婆婆之間原本緊繃的關係猶如雨過天青。

在花蓮出生臺東長大的林鳳朝，父母做人處事是她的榜樣，鳳朝自幼成績優異，樂於助人，她立志要當老師，也努力考上了花蓮師範。在某次救國團活動中，與同為老師的陳文宗結識相戀，結為連理，賣菜的婆婆個性堅毅寡言，卻對媳婦非常疼愛。

不過，原本應該一帆風順的婚姻，卻因先生高升校長應酬打牌被設局，欠下了債務，讓幸福變了調。在那段艱困時期，除了鳳朝娘家的媽媽，還有婆婆，兩位偉大的女性是她重要的支柱，上人的法語也深深影響鳳朝，「夫妻本是同林鳥，大難來時，要拉著一起飛」。琴棋書畫樣樣精通的林鳳朝，在石頭上面寫上她最愛的靜思語，頑石也因此變雅石。只要慈濟有義賣會，她寫的靜思語雅石幾乎走遍臺灣各地的慈濟義賣會長達十年。

她很感恩先生給她的磨練，讓這顆原本很平凡的石頭被磨得發光發亮。

▌ 雨過天青 / 林鳳朝

守著你的我 ／開播時間：2012.01.14 ／總集數：35 集

三四千人報名才取三十個，她四十三歲怎麼應徵得上清潔隊員？「做環保很好啊！可以救山救海，不然子孫就要睡垃圾堆，我在慈濟就已經在做環保志工。」

自小家庭有缺憾的陳瓊如，特別渴望擁有一個幸福的家；她不顧母親反對，堅決與當時在印刷廠當師傅的張溪福結婚。原本以為嫁了一個可靠又好脾氣的丈夫，但婚後，瓊如卻面臨丈夫失業又罹患躁鬱症的困境，然而，她始終沒有放棄，對溪福不離不棄，一肩扛起家庭重擔，瓊如爭取到了做清潔隊員，一份薪水兩人一起掃街，視環保為職志。工作多年來，每天或多或少都會掃到「外快」，瓊如總是如數捐出，這已經成為一種生活習慣。她最喜歡跟先生一起做環保，因為回來他就不會亂罵人。

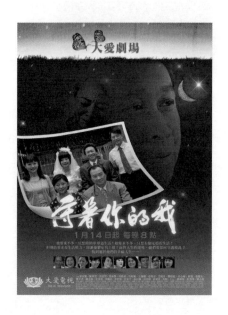

在逆境中，瓊如媽媽也老邁中風，行動不便，夫妻倆將她接來一起住。

守著你的我 / 張溪福、陳瓊如

無論貧病，瓊如與溪福始終守著彼此最初的諾言，共度風雨，且共行善道，他們是心靈最富有的一對。

愛在我心深處 ／開播時間：2010.03.04 ／總集數：40 集

一個六歲的小孩，母親給他一串龍眼後，悄然離家，一去不返，七歲時，父親出走音信杳然，從此他成了父母雙全的孤兒。

吳隆盛從一名學徒做起，二十八歲時終於成為一家裝潢公司的老闆，同時，也娶了黃燕珠為妻。搭著臺灣經濟飛躍的列車，吳隆盛夫妻從裝潢踏足房地產，成了那個年代的小富翁，日進斗金，開進口轎車，朋友蜂擁而至，他甚至還在婚後談了一場不該談的戀愛，夫妻幾至離婚邊緣。外遇落幕，一九八〇年，臺灣房地產因中美斷交而一夕崩盤，時代曾經給予這對夫妻的，如今連本帶利，被無情收回，負債近三千萬的吳隆盛破產了！

愛在我心深處／黃燕珠、吳隆盛

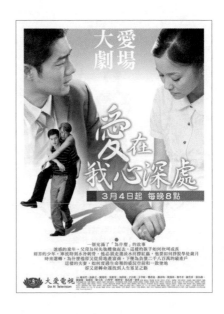

夫妻從建設公司老闆，淪為做豆漿蛋餅的小攤販，他接回奉養的父親同時中風倒地，接著妻子黃燕珠健康也亮起紅燈，十年艱苦歲月，黃燕珠終於忍受不住而離家出走，一個月後，吳隆盛父親棄手人間。人生七十才開始，如今白髮的隆盛與燕珠這對夫妻妙語如珠，談起過往雲淡風輕，他被叫做轉念達人，一轉念海闊天空、一轉念柳暗花明，轉念需要的勇氣值得學習。

麻豆小鎮 ／開播時間:2012.04.13 ／總集數:40 集

他每個月定期到大林慈濟醫院當按摩志工，失明十五年，還重拾書本，拿到兩個學士學位，「感謝上天給我的考驗。」

王仲篯與劉金環結婚三十二年，出生麻豆也廝守於麻豆，他們終其一生沒有想要去繁華的大都市。但平凡的人生卻半途遇上巨變，仲篯年紀輕輕就開水電行，每天工作十四

麻豆小鎮 / 王仲篯、劉金環

小時、連續五年沒休假，他的專業在麻豆數第一。二十八歲仲箎就有糖尿病，在四十八歲時跌入黑暗世界，他曾想放棄一切，絕望到吞下整包藥要結束此生，還好太太不離不棄，這時他開始跟著慈濟人去訪貧，因為失明，更能聽進別人的心聲，「過去埋怨，現在感恩幸好是發生在自己身上，還能這樣出來訪貧，更要惜福。」當他在醫院遇到一位八十多歲的老先生，因截肢、貧窮難過的哭泣，王仲箎安慰他：「你少一隻腳，我是欠兩個眼睛，這樣我是不是比你還窮！」仲箎請長者坐在輪椅上當他的眼睛，兩人一起到戶外曬太陽，「後來他還來我家三次，調查我是不是真的眼盲。」

從老虎、石虎、師兄到老師，王仲箎跨過一個又一個人生門檻。

《生命花園》

分享志工：吳威龍（環保、人文真善美志工）撰　文：吳威龍

進入慈濟以前，我是大愛劇場的忠實戲迷，《情義月光》的沈順從師兄、《明月照紅塵》的游陳焘師姊，都是我的超級偶像。

二〇一四年參與人文真善美團隊，一連接觸了圖像、文字、剪輯及錄影，隨著技巧成熟，作品被公開，心中卻開始質疑：「這些影像照片的靈魂在哪？是否還有進步的空間？」當時正好播出《生命花園》陳水合的故事。

「快門按下的一瞬間，所有的人事物、空氣、面孔，都不再重來，攝影是何其需要用心、講究因緣的工作。」照相館老闆對陳水合嚴厲要求，不因陳水合在九二一大地震導致下半身癱瘓而寬待，疾言厲色要讓他了解因緣可貴。

這句話也烙印在我心裡，我何其有幸，能在人文真善美接觸到難得因緣。至今，這句話也常讓我自省，快門按下的瞬間，是否用心珍惜眼前人、眼前事呢？只因為一切無法重來，因緣稍縱即逝，但鏡頭下卻是永恆。

化　感　動　為　行　動

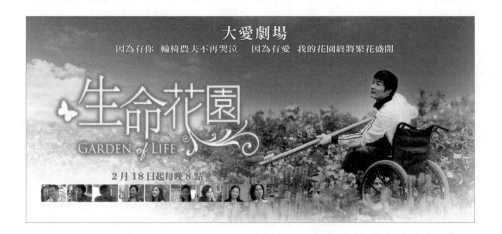

第二章

Chapter 03　苦難 是祝福的修煉

天生我才必有用！上天的賦予是幸運，老天沒給的是修煉。

頂坡角上的家 ／開播時間：2014.06.26／總集數：40 集

　　一處被人遺忘的地方，一群刻意被隔絕的人，他們住在新北市與桃園交界，迴龍的坡地上。

　　樂生療養院建於一九三〇年，是臺灣唯一專門收治漢生（俗稱痲瘋）病人的地方。日治時期，以集中營形式，強制隔離當時駭人聽聞卻幾乎無藥可醫的千餘名病患，他們從此沒了家人，斷了與外界的聯繫，他們乖舛的命運被綁在一起，相互取暖以院為家。

　　院中少女林葉從小喪母，六歲發病，阿媽不捨她被強制隔離，偷偷藏在家裡，阿媽去世後，林葉只好住進樂生療養院，她在這裡開始學寫字，加入病友自組的歌仔戲團。在四十年前她認識了慈濟，從此周圍有更多家人。林葉的家人還包括金義楨金阿伯，寫得一手好字，二十六歲官拜少校，當年他才三十歲就住進樂生被隔離。起初他想放棄

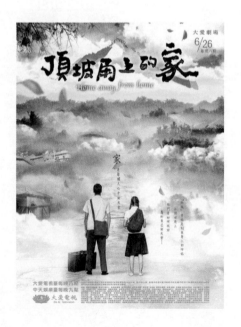

▌頂坡角上的家 / 林葉

自己、早日解脫，然而無論不吃不睡或用藥過量，始終無法結束生命。他帶領蓮友籌建棲蓮精舍，從此樂生梵音不輟，蓮友在苦難中精神得以救拔。一九七八年，證嚴法師首次到樂生，帶來慈濟對重殘老人的濟助。五年後，院友主動請慈濟停止救濟，大家都想做手心向下之人，舉凡慈濟發起的募心募愛活動，院友從不缺席。二〇一二年，九十三歲的金義楨人生謝幕；二〇一五年，林葉以八十三歲高壽往生。

坎坷中，學會堅強　困境中，做到勇敢

蘇足　／開播時間：2016.10.31　／總集數：45 集

　　她穿著火辣走進精舍，帶來一群屠宰同業。她抓姦十三次，最後還是原諒了丈夫，她四處分享小三的故事大老婆的心聲。

　　蘇足是養女，號稱基隆小辣椒，講話至今又嗆又辣，十八歲時急著要逃離貧困又不愉快的家，在認識富家子弟林三的第三十八天閃電結婚，度過兩個月的好日子，之後先生不斷外遇，她也多次輕生，但每次都死不了，卻嚴重傷害身體。九二一地震前幾天，她抓到丈夫第十三次外遇，從臺北包計程車到竹東，司機勸她不要想不開，同時播放證嚴法師的錄音帶給她

| 蘇足／蘇足（前排左一）

聽；原本打算拚命的心，平靜了下來。沒想到回到家裡，丈夫卻依然掛念別的女人，二話不說掉頭就走。丈夫捨棄家庭後，蘇足決定到花蓮慈濟醫院當常住志工，因為這條命是慈濟救回來的，她決定回饋。她在醫院、在演講當中，至少輔導了五十個，先生外遇想自殺的婦女，這還不包括聽她演講改變，卻沒有機會告訴她的人。蘇足現在感恩丈夫捨棄了

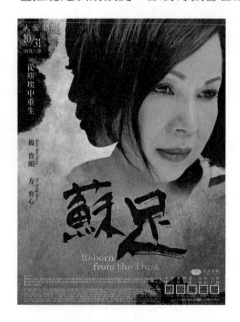

她，才讓她有機會捨一得萬，捨棄一個丈夫得到千萬慈濟人和病人滿滿真誠的愛。

蘇足會說會唱，她常告訴別人：「要認命才會好命」、「一丈之內是丈夫，一丈之外馬馬虎虎」、「不要拿別人的錯誤懲罰自己」。經由做志工和慈善訪視，她體悟出「不是被拋棄的最辛苦，是想不開的才可憐」。

逆光真愛　／開播時間：2013.11.08／總集數：35 集

爸爸外遇，她的童年結束了；丈夫生病，她的幸福不見了。

蔡雅真出生林口，幼時因家中變故，母親秀鳳一肩扛起家計重擔。雅真因心疼母親壓力，放棄聯考而開始了女工生活，同工廠的黃文燦走進了她的世界。兩人婚後，文燦因嚴重的環境恐懼感而遲遲無法找到工作，

在失業近兩年後，終於得到一份穩定的工作，夫妻倆陸續買房、生子，雅真辭去工作，專心照顧幼子世賢。

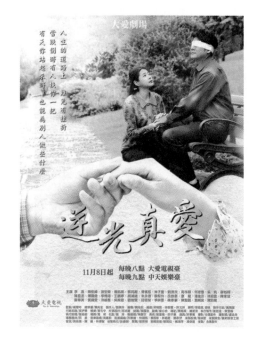

但好景不常，文燦再次失業，且有嚴重的焦慮感，後來才證實為長期的憂鬱症患者，「就算生病的人是朋友都應該出手相助，更何況這是自己深愛的男人！」簡單的一個信念，雅真甘願照顧先生，而且在聽到文燦罹患鼻咽癌時，更斷然留職停薪。

在文燦住院期間，還好有慈濟志工照顧世賢的生活起居，雅真非常感恩並發願：「有朝一日，我會帶著兒子一起做慈濟！」她無悔的陪文燦走完人生，之後主動提出停止補助，「走到有陽光的地方，讓陽光照拂就可以撫平傷痕！」一個小女人卻大承擔。

月娘 ／開播時間：2015.06.21 ／總集數：40 集

她叫阿月，她的心也像天上的月娘，時時刻刻不吝惜給人溫暖。

薛月，一個左營魚市場大盤商的千金小姐，是家裡唯一掌上明珠，平日喜歡看歌仔戲及追星的浪漫女孩，講義氣又愛布施，她的善良幫助許

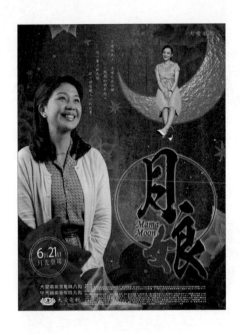

多貧困的人。

　　阿月遇見在軍樂隊服役的鄭添吉，兩人相知相戀，阿月眼中，添吉就像戲裡貧窮卻不失志的小生，她堅信只要相愛就能突破困頓，迎向幸福。阿月嫁入困頓的鄭家，有孩子後，更是入不敷出。

　　現實讓阿月必須為家庭經濟斤斤計較，幸好與生俱來的善心一直支撐著她，生活磨練讓她更惜福，更能體會窮困的苦，去幫助更多無助而需要幫助的人。在生活逐漸趨於穩定之際，阿月卻檢查出罹患肝癌，到醫院接受十多次栓塞治療，忍過了生不如死的治療過程，每天她都當作最後一天度過，並持續做志工關懷他人。阿月往生剛好正月十五，在月圓之時向此生告別！「中秋尚圓是月娘，懷恩夫妻累世情，月光照耀澤十方，娘娘慈心眾生同」，這是八十歲的鄭添吉對太太的感恩與思念。

我綿一家人　／開播時間：2017.11.09／總集數：30 集

　　這麼小這麼懂事，捨不得媽媽掉眼淚，小小阿綿幫忙在市場批發蔬菜，重量太重，結果菜車翻了。

鄭阿綿是一個很美很聰明的女孩，可惜命運給了她太多又太難的考驗；爸爸在外有小公館，不顧弟妹的生計；婚後與丈夫楊文煉一心想創業賺錢，卻總是遇上騙子；事業失敗後，阿綿一天做三份工，十幾年後才還清了幾百

我綿一家人 / 鄭阿綿

萬的債務。正當阿綿以為人生即將漸入佳境之時，老天竟然又給了她一個重大的打擊，最摯愛的先生文煉因勞累過度往生。

命不好但運好，阿綿生命中有很多貴人，包括那個從小讓她吃足苦頭的爸爸。她珍惜著命運所給她的一切，決心要感恩、加倍付出。阿綿用一個小小的素食店面，框起一家人的情感，更行有餘力的，用自己擅長的廚藝，讓地震的災民感受到溫暖。

一個苦命但不服輸的女人，一個決心與命運抗爭到底的女人，阿綿用她的堅強與毅力對抗人生的殘酷，還能給周遭的人帶來幸福，把一家人緊緊地箍在一起。

家好月圓 ／開播時間：2012.12.09 ／總集數：40 集

二〇一一年九月九日慈濟大體老師啟用典禮，八位無語良師當中的一位就是慈濟大學慈誠爸爸楊中喜。

一個蘇澳少年，因為是家中長子，自懂事以來，看到爸媽為錢所苦，

不得不中斷學業，提早踏入社會幫忙賺錢養家！從一個扛瓦斯的工人奮鬥成為羅東木材工廠老闆，他認為幸福家庭就是要努力賺錢，讓妻兒過安穩無憂的生活。游適嘉生長在南方澳，在花樣年華便經歷病痛折磨而被迫休學，加上父親早逝及好友病亡的沉重打擊，常思索著人生意義何在？當中喜這位勤奮扛瓦斯少年郎，遇上多愁善感的適嘉，中喜彷彿了解適嘉藏在心裡的千言萬語，總是靜靜傾聽並默默守護在一旁。但即使心靈契合、相愛對方，婚後也有不同的家庭課題要面對；當木材工廠遭逢三次大火以及中喜生命遇到無常的考驗，他們共同攜手面對逆境。因為家就像月亮一樣有陰晴圓缺，不盡完美，只要家人的心緊緊相繫，終究能看見家好月圓的美景。

家好月圓／游適嘉、楊中喜

認命阿霞 ／開播時間：2001.05.16／總集數：12 集

這是什麼樣的命運？丈夫因車禍往生，做媽媽的再怎麼防，也料不到

孩子也被貨車迎面撞上，喪夫又喪子怎麼活下去？

　　馮玉霞雖為養女卻深受養母一家疼愛，她與達宏結婚並生下一對可愛的子女，生活美滿，沒想到達宏卻因車禍喪生。玉霞生活頓失重心，只想離開人世，直到看見婆婆躲在屋內哭泣，公公也驚嚇過度。她看著兩個小孩，意識到自己責任未了，重新振作，並將生活重心放在照顧公婆及小孩身上。達宏車禍喪生是玉霞心中的痛，她因此嚴禁兒子騎腳踏車，但兒子卻被一輛闖黃燈的貨車迎面撞上而喪生。

　　喪夫喪子的玉霞，頓時感到萬念俱灰，一度想逃避離家，因緣際會下，碧如師姊帶她到慈濟靜思精舍散心；看到精舍師兄師姊們無私的奉獻，感動了玉霞，把悲傷化為大愛，去幫助比她更需要幫助的人。即使後來她遇到好友背叛倒債，仍樂觀勇敢與家人一起面對。這一生對玉霞來說有太多的波折，但她以喜樂的心面對人生的問題，並將這分善心化為對眾生的大愛。

▌ 認命阿霞 / 馮玉霞

阿娥的命運　╱開播時間：2001.06.23 ╱總集數：18 集

　　這是什麼宿命？兩個孩子先後死了，她拚命做功德可以買福報嗎？接著又生下兩個兒子，但是一個溺水一個夭折，這又是什麼厄運？

　　楊素娥與母親之間的相處一直有著衝突與心結，經人介紹，素娥嫁給

大她十多歲的外省軍人黃鴻俊，沒想到婚後素娥接連失去兩個小孩，她將所有的過錯歸咎於她眼中自私、愛錢的母親——阿足，一直到親人相繼過世，母親也撒手人寰，素娥才明白，母親當年強勢的為她所做的一切決定，其實都是為她好。

只是接連遭受打擊的素娥，自此失去了人生的目標，她沉迷於大家樂簽賭，疏於照顧子女，眼看好不容易建立的家庭就要毀於自己的手中，她無法面對先生小孩，而有了輕生的念頭。所幸到花蓮靜思精舍聽了德慈師父的一番話而醒悟，再加上慈濟師兄姊的開導，素娥與鴻俊兩人同心走上慈濟這條路，都是快樂志工。

尋找陽光的記憶 ／開播時間：1999.11.02 ／總集數：5 集

一個平凡的家庭因妹妹文玲罹患紅斑性狼瘡，在醫生宣告無法治療的情況下，讓鄧文森跟家人陷入了無底的痛苦深淵；大姊文華的突然離世更讓文森難以接受，心中有著怨恨。

因緣下來到慈濟，文森在抄寫　上人開示的法華經錄音帶，多年來縈繞

胸中的苦得到消解，在醫院當志工看盡生老病死，體悟人生就像過往雲煙。文森走出親人逝去的傷痛，擺脫為親人盡心盡力後仍無法挽回生命的原罪，步履維艱

▎尋找陽光的記憶 / 鄧文森

的成就生命中的圓滿。文森感謝文玲與文華用苦痛走過自己的生命，開啟他對生命的了解與珍視之心。最動人的是，即使身處於死蔭的幽谷，經歷心力交瘁的期待與刻骨銘心的挫敗，仍對生命有無法止息的盼望。

透過文森青澀歲月的遭遇與成長之後的艱辛探索，在勾勒出人生無常的真相中，帶來更圓融的生命情調。

大愛的孩子 ／開播時間：2004.10.13／總集數：33 集

三個孩子都各有缺陷，爸爸媽媽怎樣從不圓滿的生命中掙脫出來？其中強強過動又重度智障，居然會背佛經也開了智慧，讓父母從埋怨中懂得祝福，很多人都祝福這一家。

李素珠生長在宜蘭一個貧苦的家庭，母親炎火嬸獨力扶養七個女兒長大，她常告誡女兒們：即使身為女人也要爭氣，千萬不要讓人瞧

大愛的孩子／簡燦池、強強、李素珠

不起。母親樂觀堅強又熱心助人的個性，一直影響著素珠。

與耿直的阿弟——簡燦池結婚之後，素珠滿心期待一個嶄新的未來，但兒子強強出生後竟被診斷是個過動又智障的孩子！這對素珠來說猶如晴天霹靂，丈夫選擇逃避，這時只有母親給予素珠最大的支持。

一路辛苦教養強強的過程當中，素珠開始接觸到靜思語，從字句的細讀與領悟間她獲得平靜。進入慈濟，她也帶著強強一起募款、做關懷。大愛的孩子強強還會跟著唸佛經、說好話。

看著孩子因為與她投入慈濟而有所成長的素珠，也學會不跟人比、不自尋煩憂，後來丈夫阿弟也加入了慈濟行列。強強畢業後去實習，不僅展現自力更生的能力，還把他實習的薪水捐了出來！誰能料到，這孩子竟然是爸爸媽媽生命中的貴人。強強手抄心經，一筆一劃工工整整，義賣十五萬！

我們這一家（大愛劇場）／開播時間：2002.03.28／總集數：23 集

一個茶杯有缺角，你如果不去注意缺角的部分，它還是圓的。

邱麗盆是一個乖巧的媳婦，在先生文和退伍後，鼓勵他與朋友合開印刷廠。印刷廠生意不好，辛勞的文和還檢查出尿毒症，錢都快花光了。當公婆都勸麗盆放

▌我們這一家／邱麗盆（左）

棄替文和治療，連文和自己都想放棄時，她心中只有一個念頭，只要文和活著就好。洗腎的不舒服，讓文和脾氣變得不穩定，造成小孩與麗盆的壓力，女兒還得上啟智班又有先天性癲癇，但是麗盆想，只要文和好起來，任何辛苦都不算什麼。一個女人顧家又顧工廠，在朋友帶領下加入慈濟做慈善，將有意見的家人重新凝聚起來。公公臨終，一大家子都守在床前。不管生活有多苦，家人能在一起，就是個圓的。

美麗的歌 ／開播時間：2003.03.06／總集數：14 集

　　動了八次大刀，每次醫師都宣告只有六個月可活，她卻照樣爭取時間做慈濟，行歌不輟。

　　湯素珍從小就是人見人愛，人見人誇又有責任感的女孩。自臺北完成學業後回臺中任職，被郭明德的忠厚老實及一直守護著自己的誠心所感動，兩人婚後努力打拚白手起家。一九八六年素珍發現罹患乳癌，在家人的扶持鼓勵下勇於接受治療，一路平安走過來。一九九一年臺中分會正在擴建中， 上人休憩的地方正巧在她家隔壁，因而認識慈濟皈依 上人，從此夫妻同心同志做慈濟。湯師姊的身體不是很好，但是她事必躬親，盡心盡力。一九九五年一次大出血，在花蓮慈濟醫院做子宮切除手術，大家才知道，

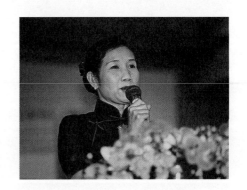

┃ 美麗的歌／湯素珍

這個永遠笑臉迎人的師姊居然病得如此重！接下來湯師姊進出醫院動了八次大刀，每一次醫生都告訴她只剩六個月可活，她都不向命運低頭，在病床上照樣處理、聯絡慈濟事，「加入慈濟十年，已經多撿到十年的生命，能多做一天就多賺一天！」這是一個真正生命的勇者，已經圓滿地將一生譜成一首美麗的歌。

有愛不孤單 ／開播時間：2009.10.25／總集數：3集

這場水來得又大又快又急，自己才脫困就跳上橡皮艇救其他人。

桂櫻在一次工安意外中，親眼目睹丈夫往生，傷心欲絕，就此把自己封閉了整整十年，幸好妹妹足櫻帶著桂櫻開啟慈濟的大門。

莫拉克颱風造成的八八水災，半個佳冬村瞬間變成水鄉澤國。佳冬鄉的第一個慈濟委員桂鴦看著水來得又快又急，緊急搶救上人的書和錄音帶，並要丈夫和兒子去對面平房，救出受困的一對父子。家住燄塭村的左菊金與家人在逃往高處避難時被大水沖走，沖到堤防邊一間小廟才安然脫困，手還在逃難中受傷，但菊金還是發揮慈濟志工的精神，膚慰一位同是災民的孕婦。

困在家中的桂鴦，從慈濟人手中領過便當的剎那，內心悲喜交集，百味雜陳，更堅定自己脫困

有愛不孤單／張桂櫻、陳歐蘭、李桂鴦、左菊金

後要馬上投入救災的決心。

　　各界動員人力物力投入救災後，桂櫻看見桂鶯不顧自己是受災戶的身份，自家家園的淤泥未清，優先加入人醫會往診，深受感動，回想這次的八八水災，幸好有一群無私無我的慈濟法親，有愛就不孤單。張桂櫻、張足櫻、李桂鶯、左菊金都在這場八八水災中為佳冬村寫下愛的紀錄。

浮生若夢　／開播時間：2011.08.29／總集數：4 集

　　在臺東關山一間老式撞球間裡，邱秀絨遇見了生命中的另一半。

　　關山首富之子林德旺，被邱秀絨獨特的氣質深深吸引，熱烈追求，秀絨的養母收了兩萬元驚人的聘金，秀絨嫁進邱家，婆婆跟她說：「夫妻本是相欠債，我把德旺交給你，以後不管發生什麼事，你都要包容他。」這難道預告了秀絨婚姻生活的未來？美夢總是短暫的，丈夫在外頭三番兩次外遇，事業又一落千丈，萬貫家產轉眼成空，一家人北上擠在一間破房子裡。為了養家活口，秀絨做手工、幫人帶孩子，最後經鄰居介紹，從事辛苦的看護工作。種種壓力使得秀絨對人生的想法消極，與秀絨相差十二歲和她情同母女又似好友的姪女美羿，不斷給她加油打氣，因著美羿的緣故，秀絨接觸慈濟，領悟出一切都是因緣聚合。

▌浮生若夢／邱秀絨

一念之覺使得秀絨的生命慢慢有了變化，她決心放下這段折磨幾十年的婚姻。然而德旺卻突然大病一場，秀絨放下從前，盡心照顧先生。德旺過世後，秀絨更發願要將自己餘生的價值在慈善中放大，愛河千呎浪，苦海萬重波，秀絨早已風平浪靜。

大英家之味 ／開播時間：2012.09.10／總集數：5 集

　　被人倒債，落得只能開早餐車，還居然以仇人的名字捐錢做善事，這到底是為了什麼？

　　王大英出生在高雄，北上定居新莊與人合夥做汽車零組件生意。掌管帳務的合夥人玩股票失利，丟下大筆債務，一夕間，大英得揹起上千萬的債，萬念俱灰之下，只想手刃仇人。所幸親友適時的提醒，本性忠厚的王大英，提起精神與妻子蔡芙蓉一起扛債，並想辦法支付員工薪資。

　　他們在樹林開了一家快餐店兼做便當生意，雖然得到過去往來客戶、廠商的支持，但終究抵不過景氣的衰退與長期的體力透支，結束快餐生意。接著，兩夫妻在五股工業區做起全年無休的早餐車，幾年奮鬥下來，債務漸漸清償了。

　　在他最困頓潦倒時，正好碰到九二一大地震。小姨子蔡淑鈺建議他們看大愛臺「人間菩提」，安排認識許志宏師兄，在他帶領

大英家之味／蔡芙蓉、王大英

下，大英夫婦放下怨恨，每個月還以合夥人的名字繳功德款。

微笑星光　／開播時間：2012.11.19／總集數：5集

　　因為採訪、記錄，電視臺企劃人員十多年來陪伴受災戶，看她成長，幫她找到勇敢。

　　九二一地震那年，十一歲的劉家汶和家人住在臺中金巴黎大樓前，地震中大樓倒塌，壓垮劉家，全家人只留下家汶和二姊家靜，家汶還失去一條腿！叔叔嬸嬸擔起照顧她們姊妹的責任，給她們一個家。

　　大愛臺的王理因為拍攝九二一希望工程紀錄片，跟家汶相識，十多年來，持續陪著家汶走過游泳水療復健的艱辛路程，並鼓勵家汶克服在人前卸下義肢的恐懼，隨著「截肢勵進會」登臺演出。

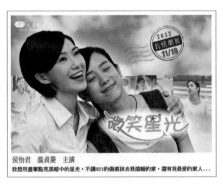

侯怡君　溫貞菱　主演
我想用畫筆點亮黑暗中的星光，不讓921的傷痕抹去我溫暖的家，還有我最愛的家人……

　　除了演出，王理還想幫家汶辦畫展，然而隨著家汶畫著一幅幅的畫，九二一失去家人的創痛和悲傷回憶，一一浮現，她畫不下去了。王理考慮停辦畫展之際，八八風災來襲，讓家汶找回動力，鼓起勇氣繼續作畫，因為她要把

▌微笑星光 / 劉家汶、劉家靜

畫當作禮物，將義賣所得捐給風災中，跟她一樣失去家和家人的孩子，讓他們也跟她一樣，看到愛與希望，勇敢活下去。

淚水洗過的眼睛，會有更開闊的視野

人間友愛 ／開播時間：2002.03.22 ／總集數：5 集

他的人生比戲劇還戲劇，生長在貧病的中低收入戶家庭，有個中風的老榮民父親、精神嚴重失常的母親、離家出走的大哥以及精神狀況有問題的二哥。

馮正友一歲時發高燒，延誤就醫而造成腦性痲痺，以致他這輩子都無法自主控制大半邊身子，也無法像正常小孩一樣去上學。臺中清水慈濟人楊密及楊月英幾位師姊對阿友一家人無間斷的關懷、幫助，讓單純的阿友重新感受人間的愛與溫暖，開始學習識字讀書。

在父親往生後，阿友與母親相依為命，他開始做回收存錢養家，開啟殘而不廢的有用人生。對於習慣於蜚短流長、終日浸淫於高度戲劇化的現代人眼中，馮正友的故事恐怕遠不及每日報紙社會版面或八卦雜誌上的刺激，但慈濟人與阿友間的愛，卻在清水小鎮透著光亮。

小蓮的故事 ／開播時間：2002.03.06 ／總集數：13 集

一個從臺北來的小姐想在靜思精舍住一晚，她告訴師父：「我是一個

姒女，是一個吸毒的人，我殺過四個人，坐過十幾次牢，你見過比我還壞的人嗎？」把袖子拉高，手臂都是疤，她說是香菸燙的，另一隻手從手腕到手肘，密密麻麻布滿刀痕，「我割腕自殺三十幾次，大血管割斷五次。」好像在說別人的故事，這就是小蓮。

父母離異，她從小個性偏差，與父親繼母不合，因此選擇離家，無奈之下，她下海當應召女賺皮肉錢，至此過著毫無人生目的與希望的日子，打架、吸毒、自殺、殺人成了她生活的全部，並多次出獄入獄；一直到二十八歲，豆漿店老闆娘好心給了她一本靜思語，經過內心幾次掙扎，「最後我服了，我把證嚴法師當我的老大。一件更奇妙的事發生了，我竟然主動戒了毒。」

小蓮跟著到安養院照顧失能的長者，也開始做志工，還試著到醫院當看護，一天二十四小時一千七百元，她把七百元留下做生活費，一千塊捐出來。但就在開始步上光明大道沒多久，小蓮心肌梗塞路倒陽明山仰德大道旁，走了。她生前心願，希望藉著分享她的生命故事呼籲天下青少年，不要為了一時無明傷痛一生。

走過好味道 ／開播時間：2008.08.08 ／總集數：40 集

每個生命存在於世界上，都希望能求得平安、幸福，林聰奇和謝足何嘗不是？命運似乎一直有意考驗這一家七口，在重重艱難和辛酸的淚水中，飽嚐酸甜苦辣，留在嘴角的卻都是甜美的餘韻。

他七歲就沒了母親，十四歲時爸爸也走了，手足各分東西，林聰奇寄

宿在麵攤當童工，卻有著樂觀寬和的胸懷，十九歲時與同為孤兒的謝足結為連理。謝足聰慧獨立又富有俠女精神，夫妻胼手胝足為家庭和五個子女打拚。面對人生的困境與命運的考驗，這家人展現了生命的韌性，經歷過酸甜苦辣，驗證了生命旅程的可貴。從小吃發臭的番薯籤配鹽水長大，誰料到和太太開小吃店的林聰奇卻成了少有的男性香積大廚。

九二一地震後，婦唱夫隨的開始在希望工程學校當香積志工，住工地，為各地輪班而來的志工料理三餐。大家都知道，菜粽伯會把每天工地剩下的飯菜惜福帶回去，人家不吃的東西，他說好吃，茶水組的開銷常自掏腰包，「人一生賺多少，都是注定的。」

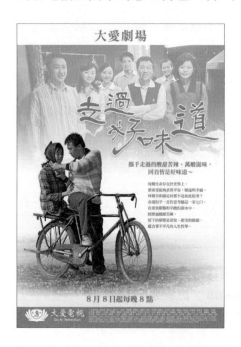

▌ 走過好味道 / 林聰奇

幸福魔法師 ／開播時間：2014.05.17 ／總集數：40 集

「即使身體被病痛的繩索縛住了，她以智慧轉變心靈、用毅力解開繩

索、以病體做道場，每天說慈濟事、走慈濟路，人生分秒不空過。」

　　林小燕自幼家境清苦，但父親卻是熱心的鄰長，賺來的薪水常拿出來幫助別人，並以此為樂。堅毅賢良的母親與風趣樂觀的父親，在貧困環境下引領家人苦中作樂，以知足積極的態度面對清貧生活。

　　小燕國一時忽然得了怪病，導致她無法繼續升學而開始打工。歲月輾轉，年長後的小燕在保齡球館工作時，認識了詹新圍，決定共結連理，婚後陸續產下兩女，經濟壓力日益沉重，這時新圍被診斷出罹患肺結核，小燕也發現得了乳癌，家人驚惶失措，小燕反而安慰大家說，得到的癌症還可以醫。她的樂觀與堅強，感染了家中的氛圍，將病痛與哀傷激發為樂觀的珍惜與把握。行俠仗義的鄰長爸爸、溫柔堅毅的賢慧媽媽、豁達率真的小燕、純樸老實的好好先生，當生命中的考驗接踵而來時，他們笑看人生，成為彼此的「幸福魔法師」。

　　從林小燕身上「讀經」，證嚴上

幸福魔法師 / 林小燕（左）

人說：「經文就像一盞燈，能為我們照路指引方向。燈點亮了，就要向前邁步，否則只是廣閱群經、能言善道卻無法履行，就如燈只能照亮自身，無法為人指路。」

儘管生命歷經種種磨難，但林小燕用她的樂觀和堅強點亮自己的人生，也為他人指路。

破繭／開播時間：2002.10.10／總集數：18 集

溫春蘆才三、四個月大時，父親因病往生，春蘆的母親在失去依靠後，處境相當艱難，於春蘆三歲時再嫁。繼父和母親以做水泥工維生，收入不穩定，工作又粗重，春蘆是家中長女，所以幫忙家事、照顧弟妹，全落在她身上，童年的記憶是永遠有做不完的工作。

坎坷的身世、不愉快的童年，造成春蘆容易鑽牛角尖的個性，她和外省軍官潘年和的婚姻，一直被她認為是母親和繼父把她「賣」給潘年和，再加上兩個人個性、年齡上的差距，讓她無視潘年和對她的真情及對家庭的付出，在婚姻路上一路跌跌撞撞、作繭自縛。

「若被石頭絆到腳，是要怪自己不小心，還是怪石頭擺錯地方呢？面對困難別逃避，唯有用心解決它，便能積累智慧。」現在溫春蘆懂了，還能教人，過去念

▎破繭／溫春蘆

念不忘的瞋恨，如今時時感恩，曾經作繭自縛，現在破繭而出、蛻變成蝶。

願 ／開播時間：1999.12.04 ／總集數：12 集

　　一個沿街賣水果的婦人，四十幾年前在萬華遇到了一個慈濟人，帶她去花蓮打佛七，她看到師父是這麼瘦，但佛法卻如此「飽」，從此她清晨一點起床掃新北市華中橋，將白天賣水果的錢捐贈病床。她說做一天賺一天，因為腦子裡有一顆瘤，像不定時炸彈，所以要把握當下。

　　生長在貧困年代，高愛逆來順受，堅毅不屈，她相夫教子，分擔家計，但個性很強、不好溝通，往往她說的算，所以常跟先生吵架，先生一氣就會打人，她也不認輸。因此前半生在認命當中，有太多的怨恨。在她學習將小愛轉換成大愛的過程中，一點一點磨掉稜角，幫助需要幫助的人，忙做善事也體貼家人，女兒看到過去總是埋怨天抱怨地的媽媽變了，身體雖有病痛卻分秒不空過，「媽媽是我的人品典範，也希望自己有母親的精神。」

▏願 / 高愛

再牽你的手 ／開播時間：2000.06.28 ／總集數：25 集

　　破天荒，由主治醫師和護理師擔任男女儐相，生長在旗津小漁村的

邱文吉牽著結縭三十三年的妻子王秀美，再度拍下婚紗照，「他虐妻二十六載，生命盡頭懺悔」，這是翌日各報的標題，因為三十三年前的結婚照被他撕毀。這時，邱文吉已病得很重，隨時會走。

邱文吉自小家貧，四歲就被送人當養子，他動輒被罵是垃圾，附近鄰居都知道他是吃雞槽飯長大的孩子，小小阿吉內心怨恨不解，為何生父不要他，他因此自暴自棄，還染上賭博、酗酒等惡習，婚後更對妻兒動輒打罵！偶然，他聽到一個撿酒瓶做資源回收的慈濟人跟他講，垃圾也能變黃金，讓從小被罵廢物的他，受到極大的震撼，於是戒酒戒賭跟著做環保，找回尊嚴與人生方向，邱文吉說，他是被慈濟回收的。就在一切漸入佳境時，邱文吉因長期喝酒而肝硬化，他在生命倒數時到處說法，也捐大體成為無語良師。

牽手人生　／開播時間：2003.03.23／總集數：22集

二十歲的湖南白族姑娘谷慶玉看到一則徵友啟示，心儀於這位文思優雅的青年，於是瞞著家人離開家鄉，走進黃河灘邊馬家簡陋的院子，看到不良於行的馬文仲，待到第七天就決定「我不回去了，我要和馬文仲結婚！」

馬文仲曾以第一名的成績考進鄉裡的一中，才讀三個月就因病症加重不得不輟學，但他沒有向命運低頭，自修完成高中學業，爭取當村小學的義務代課老師，每天掙扎著一點一點挪動身軀，甚至在地上爬行去學校。但他病情持續惡化，到最後連學校都去不成，於是在家裡自辦一個

為成績差的孩子開的希望學校。他一九九八年寫信向慈濟求援，馬野莊希望慈濟小學在二〇〇一年完工。谷慶玉為先生蓋新教室，把懷孕期間滋補的雞蛋都換成磚瓦，學生從一開始的八名增加到兩百多人。

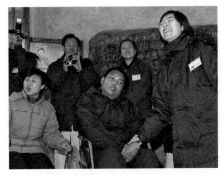

牽手人生 / 馬文仲（前排中）

　　谷慶玉從沒鬆開牽著馬文仲的手！為了吸引孩子上幼兒園，還安排專車接送，住最遠的孩子家在二十多公里外！讓谷園長深感安慰的是，短短四、五年，當地有三分之一的學前兒童都來了。馬文仲用僅能動的一根右手指，學習電腦打字，吃力的撐起身子，還經常因重心不穩栽跟斗，他一天只能打幾百個字，堅持一年多，完成了二十二萬字馬文仲自傳。馬老師在二〇〇八年四月於睡夢中辭世。

走平坦路要感恩，遇泥濘路途要撐下去

牽手 ／開播時間：1999.10.27 ／總集數：5 集

　　她「不願」，他「不甘心」，將幾乎被血癌吞噬的生命給救了回來。

　　李志成凡事要求認真、謹慎，有些大男人主義，太太郭玉琴任勞任怨，只要是對先生事業有幫助，即使他要求有點過分，都覺得理所當然。正當志成事業有成，可稍享安樂時，玉琴被診斷罹患血癌！李志成此時才

驚覺妻子對他的重要，他願意付出所有的一切來換取妻子的生命。他四處奔波，但總不明白，為什麼自己努力做善事卻得不到回報？玉琴在一次次痛苦的化學治療中，動了輕生念頭，連娘家人都想放棄了，此時遇到慈濟人的關懷開導，郭玉琴振作起來，李志成也學習付出，終於在骨髓移植後得到新生。

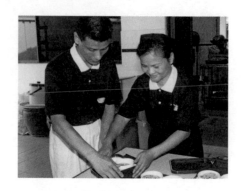

▋ 牽手 / 李志成、郭玉琴

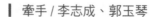

輪椅上的父親 ／開播時間：2002.12.09／總集數：14 集

　　一個二十八歲就得坐輪椅一輩子的男人，有兩個孩子卻無法養家，妻子後來又自殺，他輪椅上的人生該如何過下去？

　　黃力文跟著母親來到花蓮，胼手胝足開創出屬於自己的事業和人生。沒想到接連遭遇生意失敗與工作意外，脊髓嚴重損傷導致下半身癱瘓，在妻子溫婉體貼的照顧下，黃力文慢慢找到支撐生命的重心，只是默默承受壓力的妻子卻在此時離開人世，留下他與兩個年幼的兒子。輪椅上無助的爸爸被媒體披露後，慈濟人來關心，第一次到靜思精舍領取生活補助金及物資，證嚴上人拍拍他的肩頭：「把眼淚擦乾，睜開眼睛看看，你不是天底下最可憐的人。你還有手、眼睛、頭腦，還能照顧孩子，你還很有用。」在大兒子做軍官，小兒子從醫學研究所畢業當了醫生，這個家庭停止十七年的慈善濟助。

我是泰灣人　／開播時間：2015.07.25／總集數：2 集

　　一個臺灣男人與泰國女人的愛情，因為突如其來的意外事件，在兩人的生命中投下一顆震撼彈。

　　孫金玉來自泰國曼谷，二十五歲來臺灣嫁給孫國科，從此認定是臺灣人。但老天爺跟金玉開了個大玩笑，一天，先生在公園與友人聊

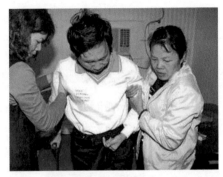

▌ 我是泰灣人 / 孫金玉（右）

天，突遭人不分青紅皂白的圍毆，孫國科緊急送醫後陷入昏迷，金玉帶著剛滿足歲的女兒不知如何是好。後來先生雖然清醒了，但半身癱瘓，金玉認份地一肩扛起照顧先生和女兒的重擔。她被生活壓得透不過氣，一度萌生離開臺灣的念頭，但想到嫁來臺灣就是臺灣人，應該好好面對難關，金玉幫人打掃維持家計，還到菜市場撿拾菜葉吃，但是她很知足。有一天經過環保站，看到裡面每個人都笑得好開心，金玉很嚮往，在師姊鼓勵下她也開始做環保，二〇〇六年獲選為自強媽媽，還因為在婦女大學進修，得到最佳精神獎。她現在是國小的導護媽媽，也是慈濟環保志工，唯一的願望是拿到臺灣身分證，永遠與家人不分開。

苧麻與漂流木　／開播時間：2010.08.13／總集數：4 集

　　天災，讓一群原本安居於山間的人流離失所，他們被迫漂流到山下，

誰為他們找一處安身立命的新家？

　　阿美與小馬一家歡喜的搬進位在高雄杉林的大愛村，動手佈置新家。阿美向婆婆學習傳統織布，因為布農族女性要會織布，才能為家人做衣服，她也在田裡種起織布用的苧麻，她還成立部落工作室，開手工藝課，希望藉此保留部落文化，也讓部落婦女有工作收入，先生小馬則做木雕。

　　小馬帶著兒子強尼到山裡採集，跟他說父親的故事。他在山裡找到一棵 Dama 樹（Dama 布農語是父親的意思），代表祖先會一直守護在這裡，

當初他們族人就是從排灣族部落遷移到布農族部落，落地生根。

　　慈濟人到部落做訪視，阿美說，想起自己以前的苦日子，現在要更珍惜，有能力要幫助別人。

▌苧麻與漂流木 / 高阿美

陽光總在風雨後　／開播時間：2012.04.02 ／總集數：5 集

　　圓夢只有一條路嗎？

　　從小立志當護士的陳宜君，有一顆善良熱情的心，二〇〇三年臺灣爆發 SARS 疫情，意外的檢驗出她罹患了血癌，不曾想到自己竟然是以病人的身分入院，宜君開始與死神拔河，歷經一年多的化療與休養，幸好上天垂憐，陳宜君安然出院。

　　就在生命的轉折點，她遇見慈濟人，參與慈青關懷學子與安養院的活

動，看見人生百態與種種病苦，宜君重拾當護士的夢想，回護校讀書，還成為護校慈青社創辦人，畢業後如願到醫院工作。

正當夢想要起飛，身體卻不堪負荷而發燒，檢查結果並非癌症復發或轉移，但是當年的噩夢纏

陽光總在風雨後 / 陳怡君（右）

繞宜君心頭，宜君從病房護理師轉為門診工作，依然可以守護病人。

夢醒時刻 ／開播時間：2011.10.13／總集數：6 集

「二十年的婚姻結束在一個午休，對於前夫，我從滿懷怨恨到放下，現在我們是朋友，會關心彼此的生活。」大夢方醒，李美珍老師從教聯會中脫離人生幽谷。

李美珍是養女，但從小備受疼愛，在無憂的環境中做著少女夢，想當歌星想繼續升學，但是祖父逝世，債留養父，家裡中藥行陷入還債的困境，李家老宅因此賣掉，美珍決定放棄升學在中藥店幫忙，父親很感動，承諾有一天一定要讓美珍繼續升學。

夢醒時分 / 李美珍（中）

多年後，情竇初開的她遇見先

生明宏，原本希望結婚後先生可以做個穩當的上班族，但明宏執迷於做生意。一開始賺到了錢，後來生意失敗，接踵而來的是婚姻危機。

離婚之後，美珍的心情鬱悶且身體微恙，導致無法去幼稚園上班，此時的她陷入自閉而憂傷的谷底，後來遇見學生家長給她《靜思語》，又加入慈濟教聯會，帶著慈大的學生到泰國賑災，看到真正的苦難，內心開始轉變。美珍夢醒了，她善用帶活動的良能以及一雙做道具的巧手，走出人生低谷。

看見藍天 ／開播時間：2011.08.05 ／總集數：5 集

十歲那年，她拿起萬花筒卻一片模糊，媽媽告訴她，等眼睛完全治好就可以看到花花綠綠的彩色世界，但她沒有等到這一天。

曲素珉是韓國華僑，兒時因為發高燒意外造成視力退化，二十六歲就

看見藍天 / 吳秀玉、曲素珉

再也看不見美麗的世界，人生也因此起了巨大變化。三十二歲，媽媽帶她來臺依親，原本安排她進盲人學校，卻陰錯陽差變成相親大會，對方是大素珉三十二歲的榮民，曲素珉選擇嫁給陌生的阿伯，因為她不願到盲人學校忍受孤單。這場婚姻是場賭注，老夫少妻的婚姻生活有種種磨合與難題，所幸先生對素珉極大包容，兩人一路扶持。曲素珉最大的願望就是看一眼

他們的小孩，一秒鐘就好。

素珉參加手語「千手千眼」演繹，連明眼人學起來都很困難，她卻表演得令人讚歎。她完成母親遺願，眼盲心不盲；她想做好事，一開始因為自己的殘缺而卻步，直到遇見小兒麻痺不良於行的吳秀玉，秀玉起初以為素珉看不起她，見面不打招呼，後來才知道她全盲，誤會了，兩人因為彼此的殘缺相互依偎，一起做環保志工，因行善而志同道合，肯定了自我。

光明恆生　／開播時間：2012.09.17／總集數：5 集

「為什麼是我？」二十歲是要迎向朝陽，人生起跑的開始，但他卻罹患一個未曾聽過的「貝塞特氏症」。

這是一種免疫疾病，全身就像發炎體，每天都在變化，「五根手指頭伸出來，就在眼前竟然看不到！不放棄學業與工作都不行。」自小有繪畫天份、備受師長讚賞的程恆生，一度因為家境放棄報考美工科，而就讀高職建教合作班，他寒暑假背著畫板四處作畫，但就在此時，視力近乎喪失，讓他終日恐懼不安，甚至產生可怕的念頭，想從自家頂樓跳下，結束這飽受折磨的一切。

但想到母親滿滿的愛與呵護，他決定勇敢面對。為了保住工作，強忍著被工作機台燙傷、雙膝撞得瘀青，在同事的幫助下繼續工作。為了改善身體，他學養生知識，茹素、靜坐、慢跑、漢醫調理，從盲人讀書會走入人群，他也接觸佛法，跟著慈濟志工做希望工程、環保、助念、共修。

「自愛就是報恩」，是這一句靜思語點醒了他，他不要讓身旁的人擔心，於是走出家門，迎向光明。

打開心窗 ／開播時間：2013.05.06 ／總集數：5 集

她是慈暉媽媽，他國中時獲頒總統獎，這對母子終於打開心窗，因為放手而獨立。

小學四年級，張友綸因為經常看不清楚轉診到神經外科，發現罹患小腦惡性腫瘤，為了治療而開刀，卻在手術後失去了視力。媽媽廖妙圓為了讓友綸可以和正常孩子一樣接受普通教育，和先生四處奔走，友綸終於如願復學，媽媽辭去工作，全心全意的陪伴。友綸品學兼優順利考上高中，他想要學習獨立自主，媽媽一時放不了手，導致母子間爭執，友

綸變得意志消沉，幸好二舅開導，母子終於打開心結。一路上經歷先生心臟病發，得到好多人的支持與鼓勵，夫妻想回饋，步上慈善之路。

▎打開心窗 / 張友綸、廖妙圓

綠野心蹤 ／開播時間：2015.11.02 ／總集數：10 集

大學生都叫他房姑姑！一名退伍老兵，年輕時在救國團慈恩山莊當管

理主任，因此和年輕人打成一片，退休後，還趁閒暇時到安養院當志工，人生觀豁達而自在，是女兒房新的偶像。

綠野心蹤／房新（左）

房新也得自爸爸樂觀幽默的個性，她是國小美術老師，先生施尚倫很寵愛她，和一對年幼子女生活在有如童話般的城堡裡。但考驗來得猝不及防，母親罹癌後不久，房新自己也因急性白血病而病倒。

自小與父親感情深厚的房新，為了不讓老爸擔心，只能勉強自己微笑面對，所幸三個月內，在慈濟骨髓資料庫找到配對者。治療過程中，先生無怨無悔的細心照護、家人同事的持續關懷，讓她對生命有了更深刻的省思。出院後，房新生活逐漸步入常軌，父親卻猝逝，但她答應過父親不再讓他擔心，於是房新繼續完成碩士班學業，畢業美展是她人生新起點。

愛・重生 ／開播時間：2014.03.31／總集數：5 集

短短兩年內，一兒一女竟先後遭遇車禍，一死一重傷，這叫當爸爸的如何承受？

張基龍曾經是跑遍全國的電器大盤商，先是兒子被酒駕的大貨車撞死，兩年後念南華大學四年級的女兒瓊文，深夜打工回家被撞成重傷，醫生

說，就算救活也是植物人，建議家人放棄。喪子之痛還沒復原，又要奪去女兒的性命，張基龍毅然放下事業，展開搶救女兒的歲月。經過三次手術，保住瓊文的命，但全身僵硬、手腳扭曲如同植物人，他每天幫女兒復健八小時，四處找中藥，灌進瓊文的嘴裡，把握每分鐘和命運搏鬥，終於，女兒會講話也會走路了。

曾經，瓊文是學校的風雲人物，而今意外面對命運大轉折，幸好她沒有被自己、沒有被家人放棄。透過持續醫療與大愛農場的雙重復健，張基龍終於看到女兒昔日活潑的模樣。

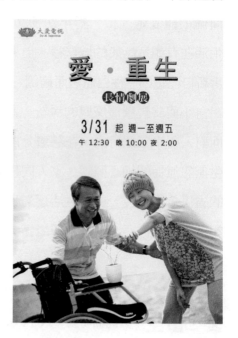

▌愛・重生／張基龍、張瓊文

聽見天堂鳥／開播時間：2015.08.24／總集數：10 集

看著眼前有如水中蛟龍的兒子，實在難以想像，他一歲十個月大才會走路，這曾讓媽媽吳淑蘭一度擔心，已經聽不見的他，是否還有其他健

康方面的問題。

　　黃文忠高工畢業後北上工作，
與吳淑蘭相識戀愛結婚。婚後為
照顧父母回到桃園，並經營自家
的苗圃。

　　大兒子宇民幼時檢查，有重度
聽障。三歲起，媽媽就帶他到臺
北上課學唇語，十歲植入人工電
子耳。淑蘭還帶著宇民學游泳，
孩子生性很樂觀，游泳時遇到困
難也不放棄，十二歲參加全國身
心障礙運動會成績傲人，二〇一
〇年獲得一金二銀的好成績，目
前還是聽障組一百公尺蛙式紀錄
保持人。

　　為整合照護資源，黃文忠與桃
園其他聽障孩子的家長共同成立
聲暉協進會，他擔任兩屆理事長，

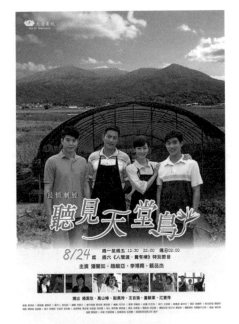

▎聽見天堂鳥／吳淑蘭、黃文忠

夫妻受證嚴法師感動，開始劃撥捐款，也加入社區關懷活動。宇民大學
畢業就幫父親一起在苗圃工作，這塊文忠夫妻耕耘三十年的園地，萬紫
千紅。儘管過去曾感到未來無光，但是文忠、淑蘭帶著宇民一路前進，
永不放棄。

畫渡人 ／開播時間:2016.01.25 ／總集數:10 集

「用膠帶把筆纏繞在手掌，我困難而微笑的作畫，不像樣的生活早見端倪，卻在幾番瀕死邊緣中，找回自己的向陽人生。」

陳宇昱的父親因為幫親人做保，揹負龐大債務，母親秀暇頂下豆花攤拚命賺錢。儘管家中物質生活匱乏，但家人間的親情卻讓心靈十分富足。宇昱從小就展露出繪畫天份，但因為家裡經濟困難，放棄考上的復興美工，轉念海事

學校。宇昱退伍成家後，與太太素錦做餐飲生意，但就在此時，宇昱罹患口腔癌，翌年車禍失去行動能力，他自嘲是頸衰一族，十二年來經歷無數次生死關頭，是親情、醫療與樸實藝術支持他超越病苦。復健和治療是條漫漫長路，宇昱一度無法忍受，想放棄，甚至想自殺。他在因緣際會下重拾畫筆，由廚師轉為畫家，藉由畫作告訴大家要把握當下，他希望以畫自度度他。

「猶如一盞沒油的燈，即將走到人生盡頭，是家人不離不棄，用親情、金錢、時間支持，還有慈濟人接力膚慰，讓我多次出生入死。現在這盞加了油的煤油燈繼續在風中搖擺，願把握生命微光，繼續點燃自己。」

一九八二年四月，臺灣剛發生第一宗銀行搶案，金融機構草木皆兵，一個婦人出門總戴帽子、眼鏡與口罩，遮遮掩掩，銀行警衛用槍抵著，在眾目睽睽下，她勉強摘下，多麼難堪的一幕。

日出 / 簡春梅

「我不要讓小孩看到我現在這個樣子，我不要！」承受異樣的眼光、別離的痛苦，十年後簡春梅母女才重逢。

簡春梅家住桃園縣復興鄉，雖然是偏遠農村卻有溫馨的農家歲月，十八歲她在工地初戀，但是在父親安排下，下嫁屠夫為妻，一連生了三個女兒不得婆婆喜愛，丈夫不加體恤反而終日以拳腳相向，這段婚姻於是在淚恨中劃下句點。離婚後她到了當時最時尚的婚紗禮服店工作，但是一天夜晚，她獨自走路回家，無緣無故遭人潑硫酸，全身燒傷面積百分之三十七，連肺葉和氣管都破了，在加護病一住三個月，每天都痛不欲生。醫生拿刀子一塊塊的削去死肉，再用背部腿部的皮膚來補，「醫生刮肉就像我刮豬毛一樣。」她猛然發覺今日所受竟是昨日鑄下的因，深深震撼，她怨天尤人，是個自閉自卑的社會邊緣人，數度失去活下去的勇氣。

有一天她在公車上遇到一位婦人，主動坐到她身邊，「這麼熱，為什麼還戴帽子口罩？」春梅不理她，下車後她還一直跟著，「你如果痛苦，

我可以幫你，若需要皮膚我也可以割給你。」這就是慈濟志工林婉華！被感動的春梅自此走出晦暗，在父親車禍意外之後，她勸慰哥哥放棄對肇事者的告訴，在離婚二十年後與婆婆重修舊好，她也原諒當年那位奪去她容貌的兇手。

心開福就來　／開播時間:2001.07.28／總集數:24 集

　　一個受盡婆婆怨氣的媳婦，把女兒教得能幹堅強，才不會像自己一樣，才能面對生活的困境。但女兒始終不明白，以為媽媽虐待她！

　　惠麗不顧母親反對，堅持與在旅館工作的志源結婚，生了一兒一女，志源找到更有發展的工作，惠麗的媽媽這才歡喜。後來媽媽阿霞遭遇意外喪失記憶，這時才從父親口中知道媽媽用心良苦。為了不辜負母親的苦心、也讓家人有更好的生活，惠麗勤儉持家，日夜都忙著工作，先生感覺自己在太太心中不如錢來得重要，讓第三者趁虛而入。婚變讓惠麗痛苦不已，她改變自己，挪出時間陪先生和孩子，挽回了這段婚姻。

　　正當人生似乎進入坦途之際，惠麗卻罹患淋巴腺腫瘤，面對無常她實在不甘願，直到上人告訴她：心若開、痛就無、業就消、福就來。惠麗茅塞頓開，她戴上假髮參加慈濟活動，當醫院志工，安慰其他癌症病友。

心開福就來 / 陳惠麗、蔡榮謀

春暖向陽天 ／開播時間:2014.04.07 ／總集數:40 集

　　豪氣海派的本省男孩吳福川，沒想到自己會對溫婉柔美的客家女孩潤蓮一見鍾情，當時福川為了追求潤蓮，改掉喝酒賭博等壞習慣，還認真念起書來，偷偷準備普考。福川的爸爸經商失敗，三個弟弟和一個妹妹還在念書，身為長男，他擔起沈重家計，但潤蓮仍然願意嫁給他，兩人一起吃苦打拚。孩子出生時連奶粉錢都沒有，只能給女兒喝白開水。

　　吳福川在三重家中做機車燈具外殼的塑膠射出，弟弟利用課餘幫忙，不幸夾斷了右手掌，為了支付龐大的醫藥費，工廠結束營業，一切回到原點。這時娘家和姊夫出資，福川背水一戰，機車材料生意愈做愈大，從中盤做到大盤，但是喝得醉醺醺回家的日子卻愈來愈多。

　　潤蓮此時加入慈濟行善團體，積極服務人群，趁著援助大陸華東水災的機緣，她拉先生協助將簡體字翻成繁體中文，福川也因

春暖向陽天 / 吳福川

此加入行善隊伍，但就在夫妻開始當全職志工之際，潤蓮因手術感染歷經半年病情起伏，最終還是走了。

依妻子遺願，吳福川要找回暖陽，依舊付出。

愛出者愛返，福往者福來，天地自有回饋

曙光 ／開播時間:2009.10.19 ／總集數:6 集

　　陽光下，滿山滿谷開著金黃色的金針花，每一朵努力綻放自己的生命力，就像林金花一樣。

　　「村民從不認同，到願意把回收物交給我；我的伯伯也改變很多，環保是怎樣都要做的！」排灣族的金花十六歲就嫁給她口中的伯伯，原住民和老榮民結婚在這裡很常見，「他平常很兇，用軍人的命令管教、打罵我，我只能抱著孩子哭。但我的伯伯現在已經很好了，村民都說，因為我做好事，先生的個性改變了。」

　　看著四個兒女各有所成，金花想為自己後半輩子的人生打算，她載著

比機車體積還大上好幾倍的回收物在街道間穿梭，邊做回收邊輕鬆歌舞，快樂的氣氛感染了周遭的親友一起加入，也促成當地村民共同淨化家園，太麻里曙光環

▌曙光／林金花（中）

保站也因此孕育誕生。

八八風災讓太麻里溪潰堤,數百人的家園因此被沖毀,金花和許多慈濟志工放下自家的問題,每天出現在成為防災協調中心的曙光環保站內,忙著為災民們準備熱食,到災民收容中心發放物資和慰問金,並在人醫會義診活動中充當醫師與不諳國語的原住民間的翻譯。有一次她走在街上,突然有人用閩南語說:「Sumiko,你出頭天了啦!」她聽不懂臺語,回來問她本省媳婦,金花和媳婦緊抱著彼此都哭了。

愛的足跡 ／開播時間:2009.10.28／總集數:2集

不管家裡淹成什麼樣,他們第一時間跳上救生艇,救人優先。

八八風災造成林邊許多人都成了受災戶,這裡的慈濟人第一時間站出來。像鄭秋成是慈濟林邊鄉急難救助隊唯一的隊員,他早年愛賭,接觸慈濟後,恰有機緣參與九二一賑災,這次大水,為瞭解災情,不顧水已經淹到了一樓,他從陽臺跳到消防隊的救生艇上。水退後,又立刻與妻子藍榮梅一起投入清理汙泥的工作,毫不考慮自家的汽車零件行,大部分材料都還泡在油漬汙泥中。

家住東港的楊東穎也飽受八八淹水之苦,家裡機車行幾乎全毀。他重感冒未癒,涉水到鄉公所,連絡救生艇幫災民送便

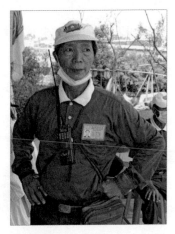

┃ 愛的足跡／鄭秋成

當。他三歲與六個月大的孫女也都因為肺炎同時住院，妻子沈貴女也由於照顧孫女被傳染感冒。楊東穎白天救災，晚上回家還得看顧因店內爆滿而放在店外待修的泡水車，如此付出的動力哪裡來？他只希望留一個美麗的家園給子孫。

螢火蟲之歌 ／開播時間:2009.10.30 ／總集數:3 集

一個都市女孩偏偏喜歡到深山裡當老師，她和她原住民的同事一起透過手機將受困的訊息傳出來。

莊宜螢老師來自臺中純樸的慈濟家庭，在家排行老二。因為熱愛教育，加上喜歡原住民文化和嚮往大自然，畢業後考取小學老師，來到螢火蟲故鄉那瑪夏鄉的南沙魯村民族國小，擔任自然老師和訓育組長。

莫拉克颱風颳來狂風暴雨的那日，宜螢到布農族同事小慧老師家作客。第一波土石流沖下來，宜螢跟著小慧老師全家逃到二樓避難，但隨後大規模土石流掩覆下來，在村長和族人帶領下，宜螢跟著大家拚命往民族高台爬，撤退到舊部落。

陷入生死存亡關頭，宜螢和族人體認到過去人們對土地的傷害，如今大自然反撲，村民深深懺悔，在祈禱奇蹟出現的同時，只能透過互相幫助，彼此鼓舞。

在危急時刻，宜螢和小慧老師以手機簡訊傳出那瑪夏危難的消息，讓外界得知族人受困，在宜螢家人和山下族人疾呼救援中，宜螢搭上直昇機，和家人團聚。

再見南沙魯 ／開播時間：2010.08.09／總集數：4 集

　　小林村北邊二十五公里的南沙魯，以前叫做民族村，八八水災過後，靼虎和家人被安置在工兵學校，聽到一點風吹草動都以為土石流又來了，心靈上極度恐懼不安。

　　慈濟志工在工兵學校做心靈安撫的工作，安慰靼虎，只要還活著，一切都可以重新再來！

　　政府規劃了中繼屋及永久屋政策，失去家園的靼虎掙扎著是否該搬進永久屋？得知靼虎的困擾，

再見南沙魯／靼虎友拉菲

志工找出慈濟月刊，裡面有慈濟在世界各地所蓋的永久屋照片，靼虎逐漸相信慈濟的誠意和能力。他憂心布農族的文化會在搬下山後消失，長老說，文化跟著人走！靼虎過於忙碌而疏於關照家人，終至妻子情緒爆發，最後將母親送至療養院，讓靼虎可以安心參與永久屋的事務。

　　永久屋開工，靼虎知道來工地支援的志工家裡很忙、甚至是大老闆，都願意捲起袖子，感動之餘，加入工地工作，看到越來越有型的房屋架構，靼虎的心放下了！

人在做天在看 ／開播時間：2000.06.05／總集數：20 集

　　一個能幹的女人，小學畢業就給人幫傭，竟然在屏東批發海鮮蓋了間

大型冷凍廠，生意嚇嚇叫。

人在做天在看 / 王來香

　　出生在屏東鄉下，王來香六、七歲就要煮飯做家事，小學畢業開始到處幫傭，人家說她是臺灣版阿信！婚後，面對嚴厲的婆婆還有大伯小姑一大家子，生活很艱難。好不容易賺來的錢又被先生賭光，借錢給朋友，甚至被倒兩百多萬。經朋友幫忙，王來香開始批發海鮮，曾經背上揹一個，攤車後頭跟一個，肚子裡還懷一個，沿街賣魚蝦。她不貪、不害人、不說謊，賣的海產力求新鮮，終於在菜市場裡有了自己的攤位，也買了房子。五年後，往來的客戶遍及部隊、餐廳與屏東地區的中小盤商，她建立起自己的事業，甚至興建大型冷凍廠，更積極的投入零售。某次聽客戶說，他母親往生而發願吃素，王來香當下跟著茹素，希望為中風的婆婆增福延壽，少受病苦折磨。她很瞭解艱苦人的苦，協助沒錢辦喪事的低收入家庭，在海產生意如日中天之際，毅然結束事業，投身公益。

美麗人生 ／開播時間:2002.06.22 ／總集數:22 集

　　「失去女兒的悲傷不可能遺忘，但可藉由幫助別人的過程，找到復原、活下去與快樂的力量。」

　　游美麗與先生張儒俊自工作崗位退休，積極參與社區服務。在五十歲

時開始學拉胡琴，參加國樂隊演奏，是令人稱羨的模範夫妻，還有四名多才多藝、乖巧聰慧的女兒。一九九八年大園空難讓幸福的家變了樣。

大女兒佩媞與男友雙雙罹難，痛失愛女的美麗在封鎖線外數度悲痛得不支倒地，前往現場的慈濟人不斷安撫美麗，並繼續關懷，「若能捱過這難關，我會去行善助人。」游美麗立願要與在天上的女兒、在人間做好事。一年後，美麗中風左半身癱瘓，再度面臨嚴苛考驗。在家人與慈濟志工不斷鼓勵下，美麗勤做復健，重拾胡琴，用中風的左腳練習打拍子，進步神速。「一、二、三，我要做好事，游美麗加油！」九二一大地震，看到慈濟人迅速動員投入救災，一幕幕感人的畫面重燃她助人的熱情，夫妻倆共組國樂團在婚喪喜慶中表演，將收入全部捐作善款。

微笑面對 ／開播時間:2011.12.05 ／總集數:40 集

「躺下去休息，感覺很接近死亡，能做事能活動，才感到踏實活著。」
當癌就在你身邊，侯美英說：「微笑面對！」

美英生長於貧困環境，自小堅強獨立，長大後在社會求生存，磨練出她的豪爽，但接二連三癌症發生在她身上，「能夠活到有白髮出現，其實是件很幸福的事，我不但不拔不染，還很珍惜呢。」

微笑面對 / 侯美英（前中）、陳水和（前左）

以前大家都說美英眼睛很迷人，小學畢業的她一心想賺錢，白天幫人修指甲，黃昏過後到餐廳端盤子，大夜在工廠上班，二十一歲嫁給同樣出身貧困的先生陳水和，她的心願是要有一張可攬鏡自照的梳妝檯。

三十歲的她開始跟著做志工，每次訪貧都從中學到慈悲，沒想到這時候發現自己罹患肝癌，她還是照樣做志工，依舊用心裝扮保持活力，卻在五年後又發現得了直腸癌，每週五天，忍過三十次放療，她擔心怎麼穿旗袍，排泄問題讓她苦不堪言，仍支撐著逆來要順受，她忙碌的身影鼓勵了無數癌症病患，她，還好好活著！完全見證了「生命的價值不在長度，而在寬度與深度」。

《牽手人生》

分享志工：蔡雅真（環保／訪視志工）　　撰　文：蔡雅真

十幾年前，每天下班回家最期待的就是看大愛劇場，當時播映《牽手人生》記憶深刻。

也許牽了手的手　前程不一定好走
也許有了伴的路　今生還要更忙碌
沒有風雨躲得過　沒有坎坷不必走
所以安心地牽著你的手　不去想該不該回頭

片尾的歌詞更有療癒效果，沒想到往後的歲月，這首歌詞竟成了我們夫妻的寫照。我安下心來，無怨無悔的照顧鼻咽癌末期的先生，陪他走完人生最後旅程。

因緣不可思議，我因《牽手人生》堅強度過人生低潮，卻也因此，我和先生的故事也搬上大愛劇場《逆光真愛》。

大愛戲劇真人真事，呈現的都是正能量，我的故事在關渡歲末祝福播出後，有位師姊告訴我，當時她是會眾，看了我的故事，決心要培訓成為慈濟委員，如今已是 上人的好弟子，這正是美善的循環。

第四章

Chapter 04 溝通 是耐性的修煉

學習感同身受，感受對方的心，柔軟自己，成為更好的自己。

竹音深處 ／開播時間：2008.05.10 ／總集數：40 集

　　大家都叫她白開水校長，為什麼？因為她說自己一生就像一杯白開水，退休就讓這杯水回歸大海。

　　竹，臺語音如「德」，個性跟孟宗竹一樣直的楊月鳳，是二〇〇〇年創辦的慈濟小學首任校長。

　　楊月鳳的父親很早過世，媽媽扶養七個孩子長大，月鳳幾度想休學幫忙家裡經濟，但媽媽堅持將來要嫁人的女兒一樣得栽培，這對月鳳一生影響很大，她後來念師範遇到一位老師，以身教克服她自信心不足的憂懼；自己當老師後，學校的老校長將全校上下當成家人一般，成為月鳳矢志做教育園丁的榜樣。在接任慈小擔任創校校長前，她歷任鼻頭國小第一任女校長、山佳國小四年、青潭國小四年、錦和國小五年。創校維艱，楊校長將靜思語融入教學，當成品德教育補充教材。

▎竹音深處 / 楊月鳳

每天早上，她第一個到校，在門口等學生，叫得出所有孩子的名字，「校長奶奶早！」每個孩子也都大聲回應。校長奶奶還會檢查帶手帕、衛生紙了沒？全校老師也受楊校長身教影響，不論是不是自己班級的孩子，每個一樣疼。從校工、護士，到一草一木、小動物，也都是學生們生命教育的老師。年近八十，楊校長始終單身，投注青春、奉獻一生育人樹人。

溝通才能理解，傾聽才能打開格局

把愛找回來 ／開播時間：2005.04.18／總集數：48 集

媽媽的強勢讓女兒離家不歸，她現在要當傾聽者，不再當剽悍女了。

「以前對母親不諒解，不管媽媽說什麼都會頂嘴，但轉過身，眼淚馬上掉下來。」蔡素蓮回想以前常跟媽媽起衝突，母親管教嚴格，

把愛找回來 / 林傳祿、蔡素蓮

她感覺不到母愛，但是在學校跟同學在一起反而很開心。孩子就是父母的一面鏡子，孩子的行為大多是父母的復刻版，直到自己做了母親，不自覺的，她復刻了母親的強勢，完全遺傳急性、好強、好面子的個性！女兒一度不告離家，多年未歸。素蓮做事直率積極，認為對的事堅持到底，因此在工作及人際相處上常與人產生摩擦，直到走入慈濟，她想把愛找回來，要將以前未傳出去的愛，認真的傳出去。

聽見愛　／開播時間：2012.10.30 ／總集數：40 集

　　從小被父母和哥哥們寵愛，百般呵護，除了讀書其他都不會做，甚至不曾洗過一件衣服，她所有的事幾乎都是父母安排好好的，但她卻引起兩次家庭革命。

　　林金拔初中畢業，沒有徵得父母同意就放棄升學，這是她第一次自己作主，從此展開一連串考

▎聽見愛 / 林金拔

驗。第二次家庭革命是因為金拔執意要嫁給謝明亮，與父母抗爭了七年。原因是，謝家很窮，人口很多，爸媽捨不得她吃苦。金拔個性柔順，不願造成他人負擔，常常自己委屈求全。婚後，先生威嚴十足，夫妻倆同是老師，為了在學校維持名師封號，謝明亮嚴屬教學也嚴格要求自己的孩子，如此高壓讓父子衝突不斷，林金拔心力交瘁，直到參加慈濟教聯會，接受了新觀念：原來委屈不一定就能求全，大人必須要傾聽，金拔學著去了解和傾聽孩子的聲音，將靜思語融入教學，她的改變開啟了先生和孩子間的一扇門，彼此都成長，沒有一個人必須委屈。

愛的練習題　／開播時間：2010.04.13／總集數：40集

「只要自己能愛人，就會發現愛無止盡，發現生命中美好的事物。」

彰化眼鏡行的大千金洪美香，

愛的練習題／洪美香

風光嫁給了牙醫世家的張和仁，門當戶對。沒想到七年來，美香從早操勞到晚，娘家父母非常心疼，陪美香度過難以適應的婚姻生活，並教女兒怎樣與女婿溝通。就在一切漸入佳境時，阿仁卻在某次出門海釣後一去不返。懷著第三胎，即將臨盆的美香茫然無助，無預警的失去了深愛的先生，成為自己曾經最厭惡的單親媽媽。人生就是一張考卷，每次認真作答，就能為下一道問題增加解題能力，美香和孩子學會不對自己的單親身分自卑，每一個家庭都是獨特的。

曾經 我們一起 12 歲　／開播時間：2018.02.09／總集數：30 集

十二歲，是童年的尾聲、即將步入大人世界，是好奇的結束、認識的開始，更是踏出被保護的小世界、探索新世界的開端。

「拿回去給妳阿母！」老師在昏暗的走廊下，靜靜走到隊伍最後面，拿三個五元銅板塞到李梨瑟的口袋裡，然後摸摸她的頭。當時梨瑟念小學四年級，一家八口擠在三坪不到的茅草屋裡，每個月初媽媽都要到處借錢給她繳補習費。李梨瑟的第一個十二歲，就在級任老師陳翠瓊的支持下，

得以繼續升學，三個銅板也讓她立願，長大以後要當像陳老師這樣有愛心的老師。李梨瑟的第二個十二歲，是在臺北市士東國小任教高年級，面對一群國小孩子，每個都有不同的人格特質與各自的問題。在人格養成最關鍵的十二歲，她亦師亦友的牽著孩子

曾經 我們一起12歲/李梨瑟、陳金德

的手，拉回一些偏離正路的學生。三十年的教職生涯，李老師退休後與先生陳金德繼續以志工身分在小學服務，已晉身阿媽級。

春風伴我行 ／開播時間：2009.06.01 ／總集數：35 集

當老師超過四十年，前二十年是英文名師，後十八年是教育「明」師，由名師變明師，她說，用打讓學生一時成績變好，卻無法一輩子學習變好，唯有耐心、關懷，讓他們了解自己的優點，發揮潛能。

方美倫從小立志要當好老師，她如願成為國中名師，以嚴苛的教學聞名，贏得家長尊敬，但女兒若荷的反叛卻讓方老師無力招架，因此甲狀腺亢進，渾身是病！

春風伴我行/方美倫（左）

好友看她焦頭爛額，鼓勵她去聽
教聯會演講，從此「靜思語」成
了方美倫生活上最好的導師，她
開始改變自己對學生的態度及教
學，也改變對女兒的管教方式。
在教學理念上重生後，不但為家
長解開親子問題，也在別人的親
子問題中成長，終於能用自己學
來的智慧與愛，幫女兒人生解圍。
過去學生說：「方老師真是恰北
北，穿著很講究，同學上課不專

心時，黑板擦馬上丟過來。」現在方老師說：「如果有機會我想跟學生
懺悔，想向他道歉！」

尤老師的十二堂課　／開播時間：2001.11.02／總集數：12 集

　以前學生都叫他希特勒，現在叫他老善公。

　學校的畢業晚會上，尤振卿老師開心地看見學生的改變，謝建德寫下
畢業感言：憶當年，不知天高地厚，順我者生逆我者亡，老師父母都頭疼，
同學朋友很少，好在，師公送我靜思語，讓父母安心最有福，做該做的
是智慧，做不該做的是愚癡。

　尤振卿是全球第一個用布袋戲，將靜思語與生活情境融入在教學中的

老師，他寶刀未老帶著二十年前的學生一起上臺表演。當年尤老師兇得讓學生噤若寒蟬，不敢靠近，做靜思語創意教學後，天壤之別，放下身段後增添不少親和力，他細數幾個印象深刻的孩子，他們的轉變和成長是自己一生最大安慰，其實到頭來收穫最大的是自己！

尤老師的十二堂課 / 尤振卿

愛與驕陽 ／開播時間：2000.04.19 ／總集數：21 集

有人形容這個老師頭上有光圈，再加上一對翅膀，有人說他是爛好人，還很雞婆。

林永平老師帶班級，對畢了業前途茫茫然的學生會免費幫他們補習、蒐集資料，提供各種升學就業管道，但是在導正學生的過程中常有挫折。他進入慈濟教聯會之後，認識很多志同道合的友伴，包括謝西洋，在參加掃街、淨溪、關懷感恩戶等志工活動中，林永平漸漸確立教育是永久的奉獻，與謝老師一起參與籌備慈濟將設立的完全中學。

謝西洋因肝癌末期去世後，他

愛與驕陽 / 林永平（中）

繼續種下善的種子，實現善循環的畢生任務。

變臉老爸 ／開播時間：1999.09.27 ／總集數：14 集

「其實，爸爸對我們的愛並不亞於媽媽，只是，他愛我們的方式實在令人難以接受，反而拉遠了彼此的距離。」

藍金元靦腆木訥，六歲時家境不佳而被送養，養父家的環境也不理想，十多歲就得出海打漁，負擔家計。

婚後，沉重的生活壓力和望子成龍的期待，讓他在孩子眼中成為一個不苟言笑、十分嚴苛的父親，孩子只要考試沒拿第一，就會被他打個半死，孩子敬畏有加但不愛他，讓太太左右為難，努力居中轉圜親子間的衝突，「每當我們聽到老爸脫雨衣的聲音，原本坐在客廳看電視的五個小孩一定拔腿就跑，樓梯很小，只能容一個人出入，所以總擠在樓梯口，再一個個溜上去；有時反應太慢來不及，就隨手拿本書，假裝用功，其實是在讀心跳聲。」

大女兒受不了壓力離家出走，大兒子也選擇出家修行。太太為求取內心平靜，去做志工，邀先生同行。金元這才轉念，他結束了討海的日子，懺悔過去，努力修補親子關係。一個經常變臉的老爸，再次變臉，這次掛上了慈祥的笑容。

▎變臉老爸 / 藍金元

阿爸 ／開播時間：2000.02.10／總集數：12 集

　　為什麼他是我爸爸？因為爸爸撿破爛，孩子覺得羞恥。

　　李建達出生貧寒，爸爸務農，也做過鐵工廠的沖床工人，卻在一次意外，雙手受傷無法工作，改撿破爛維生。當時國小六年級的建達無法接受且不斷埋怨「為什麼他是我爸爸？」因為撿破爛，家門口堆滿破銅爛鐵，時有鄰居抗議，建達更怕同學知道他爸爸是撿破爛的。父親暴躁易怒的脾氣，更讓李家父子關係畫上一道鴻溝。有一次建達對爸爸說：「為什麼別人的爸爸有正當工作，而你是撿破爛的。」爸爸只是淡淡的說：「我的手受傷，沒有人要我。」建達的話重傷了爸爸的心，也讓自己的童年在自卑和怨恨中度過。好多年後，建達加入慈青，學會惜福和感恩，他體察父親在日常中流露的父愛，以及暴跳如雷背後的鬱抑，只可惜，子欲養而親不待。

那一年鳳凰花開時 ／開播時間：2010.08.11／總集數：40 集

　　有一個愛哭老師，教書二十七年也哭了二十七年。

　　王貴美是高職老師，因為她把情感深植在她教過的每一位學生

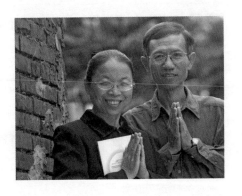

那一年鳳凰花開時 / 王貴美、楊啟祥

身上，視如自己的孩子，不捨他們在青春期有任何閃失而迷失方向，在學生叛逆中，看見他們內心的單純和善良。面對校園霸凌、家長抗議、溺死意外的衝擊，一次次對立之後，都因為王老師的愛及永不放棄的精神，化解了叛逆少年內心的衝撞而升起溫度，他們一個個順利畢業，大家也叫她奇蹟老師。不過，王貴美與先生楊啟祥教育子女方式不一樣，

也曾有衝撞，夫妻倆生活節儉、身無長物，他們有十元就會捐出九塊半，只留下五毛當生活費。

　　有學生說，貴美老師影響他最深的一句話是：「人生中會有許多好的和不好，正面和負面，加起就是一個圓。」

再見！鬥牛老師　／開播時間:2013.06.03／總集數:10集

　　一群放牛班的孩子要怎麼馴服？老師自己就曾是個頭痛學生，要馴服過去的自己，是場挑戰。

　　李性義從小叛逆不愛念書只愛打球，曾是師長眼中的頭痛人物，卻遇到生命中的貴人淑娥老師，「只要不放棄，就沒有什麼是不可能的！」

老師的話成為推動李性義向前的動力，有感於老師的誨人不倦，他立志要成為一個被學生需要的好老師。

於是李性義捨棄明星學校回到母校，一個臨近夜市，學生問題嚴重的學校。他企圖用愛、用籃球翻轉，這群桀驁不馴的學生從任性、耍賴、不配合，甚至不惜刺破籃球消極抵抗，但李老師從不放棄，他們都領到畢業證書了。

▍再見！鬥牛老師 / 李性義

南國小太陽 ／開播時間：2015.03.02 ／總集數：20 集

失婚、親子疏離，但她勇敢面對問題，成為弱勢孩子的小太陽。

十九歲情竇初開的黃秀蘭在營造廠工作，生了三個孩子，離婚後獨立撫養子女，經濟壓力讓她忙於工作忽略孩子，親子關係疏離。在社區長期做訪視過程中，發現很多弱勢孩子，包括雙親過世發展遲緩的顏淑惠，她視如己出，一路帶大，最後還領到新芽

獎學金，甚至考取美髮證照。秀蘭帶著高屏大專生在自家成立「小太陽課輔班」，讓弱勢孩童免費就讀，大家叫她大愛阿媽。

婚姻沒得比較，耐心與包容是必繳的學費

阿彩 ／開播時間：1999.09.06 ／總集數：10 集

查某人是油麻菜籽命，一生隨風揚。但是她自願老少配，卻不甘嫁雞隨雞，恣意出門喝酒、唱卡拉 OK、跳舞到半夜，和先生終日吵架，過了十幾個寒冬。

林家曾經幸福美滿，但林彩的爸爸自從遭遇礦坑災變，下半身癱瘓就自暴自棄，終日賭博酗酒、責罵妻小，好好一個家從此失去了歡笑。在惡質的環境下生長，讓阿彩倍感痛苦，恨不得早日離開。十六歲那年，阿彩不顧家人反對，嫁給比她大三十一歲的職業軍人丁大海。婚後，阿彩無法忍受大海習慣發號施令，要求嚴格又愛乾淨，嫌太太懶散，當時阿彩年輕貪玩，一出家門就像脫韁野馬，婚姻波濤不斷，夫妻也常為了

兩個兒子的教養問題起衝突。直到認識慈濟，做志工後，阿彩開始有了改變。先生住進加護病房，阿彩驀然醒來，懺悔、感恩先生的包容，阿彩真的變了。

▎ 阿彩 / 丁林彩

生命的豐華　／開播時間：2004.05.31／總集數：28 集

一個成功的女人背後往往有一個偉大的男性。

鄭明華的個性非常擇善固執，只要是她認定的事無不全力以赴。因為她的堅持，完成了許多人眼中認為不可能的任務，受到大家肯定，但也正因為這樣，傷害了家人和朋友而不自知，幸好在　上人及法親不斷開導下，她逐漸學會謙卑和惜緣，人生越來越圓融。她背後有個田爸，雖然三不五時會鬥嘴，但對於做慈濟的熱情卻一致，是一對歡喜冤家。希望透過自己故事的分享，願天下有情人都能歡喜來作伙，做慈濟。

生命的豐華／鄭明華（後左）、田憲士（後右）

我的母親　／開播時間：2000.05.01／總集數：30 集

一個捨不得女兒被賣掉的母親，把借來的學費縫在女兒的裙袋裡，這才成就了一個好老師。

王玉花幼年家貧，父親以賭場為家，她還一度被賣掉，好在母親看到玉花被當成下人般使喚，日以繼夜的工作，內心不忍，斷然將賣女兒的錢退還人家，接回玉花，觀世音菩薩成了母女精神上的最大依託。玉花知道出生的家庭不能選擇，命運卻可以經由自身的努力而改變，因此克服橫梗在前的各種困難。但是當她考上大學，家裡卻付不出學費，母親帶著玉花卑微的跟人借錢，把學費縫在玉花的裙袋裡，她才得以順利讀完大學並成為老師。在偶然的因緣下，王玉花看到了《靜思語》，就像

久旱逢甘霖一般，當中的智慧滋潤了心靈，讓她身心安頓，她以「每日一句靜思語」改變了Ｂ段班孩子的偏差行為，得到家長極高評價和迴響。

▌ 我的母親 / 王玉花（左一）

馨心手記 ／開播時間：2000.11.24 ／總集數：15 集

二十三歲的兒子意外在服役期間往生，悲痛的媽媽勇敢捐出愛子的大體，她要用媽媽的愛心，愛普天下的孩子。

心地善良，在化妝品工廠擔任

▌ 馨心手記 / 郭馨心

主管的郭馨心，經常和鄰居四處跑道場，聽人說法傳道，但卻因此與觀念傳統保守的婆婆、先生發生摩擦，造成家庭不和諧。某日，她無意間聽到證嚴法師錄音帶，初次感受到無比安定的力量，在人介紹下搭上慈濟列車，到花蓮參觀精舍與慈濟醫院，看到志工無私的付出，大受感動，她決心加入，從募款做起。郭馨心積極分享她去花蓮的感動，工廠同事熱烈捐款、也跟著募款。她還加入筆耕隊，嘗試寫作，與人相處的態度大有改善，和先生的摩擦逐漸減少，也找到內心的安定。

與愛同行 ／開播時間：2019.11.20 ／總集數：30 集

　　大家都知道歸仁市場裡有間松發雜貨行，東西很好，就是老闆很龜毛。

　　講到松發雜貨行，無人不知誰人不曉，老闆蕭貳祥耿直剛正、很有原則，就是脾氣火爆，常讓鄰居哭笑不得，又佩服他說一不二的性情。但是他大兒子蕭文傑不買單，

▌ 與愛同行 / 李秀敏、蕭文傑

父親的嚴厲固執經常是親子間爭執的來源，隨著文傑年紀漸長，自己也當了爸爸，漸漸了解父親深藏在嚴厲外表下，對家人深深的愛。在妻子李秀敏引導下，文傑認識慈濟，開啟人生智慧，他懂得感恩與珍惜，化解與父親的心結，善用父親給他的教誨。

幸福 遲到了 ／開播時間：2018.11.01 ／總集數：30 集

一個少女的明星夢，破滅了，背負著沉重的過往，她直到中年後才找到平凡中的幸福。

李芝姿的爸爸是老兵，媽媽是原住民，一家八口住在臺北安康社區一間 15 坪大的房子裡，靠著母親兼三份工作養活一家人。

芝姿國中曾吸膠、偷竊被退學，一度懷抱明星夢，參加歌唱訓練班，卻遭到詐騙而告終。十八歲芝姿當車掌小姐，嫁給相貌英俊的司

幸福 遲到了 / 曹筱蓓、李芝姿、張漢欽

機，但一場外遇，兩人離婚，芝姿成了三個孩子的單親媽媽。孩子體恤母親持家辛苦，都在半工半讀下完成學業。芝姿在四十歲那年，遇到無家可歸的張漢欽，大女兒筱蓓擔心母親受騙，不贊成兩人在一起。婚後沒想到漢欽的身分證被盜用，陸續收到國稅局高額催繳稅金，讓兩人展開漫長官司歲月。面對接踵而來的壓力，芝姿身心俱疲而病倒，在一次慈濟水懺演繹中，芝姿深深領悟到，其實自己一直背著沉重的過往，「我曾恨過父母親，當著父親的面說：你不是我爸爸。這句話傷透父親的心，很生氣的拿大棍子打我，我希望藉由這個機會懺悔，把功德迴向給父母。」漢欽此時也放下無謂的官司糾纏，兩人決定過簡單平凡的日子。

侯老師的故事　／開播時間：2002.10.28／總集數：12 集

一次與慈濟教師聯誼會前往靜思精舍的「尋根之旅」，成了侯素珍的「重建之旅」。

國小老師侯素珍在 40 歲時得了脊髓萎縮罕見疾病，先生李勝雄對太太沒有嫌棄，自結婚以來一直照顧著身體孱弱的太太，無怨無尤。先生的支持讓素珍念頭一轉，決心要當一個健康快樂的人，爬出生命中最黑暗的谷地。她記得自己曾在靜思語上看過一句「境隨心轉」，這句話成為

▎ 侯老師的故事 / 侯素珍（侯素珍提供）

她生命的最大支柱，她要讓自己從潛意識裡真的健康快樂。在她印象中，不曾見過殘障的國小老師，因此很擔心自己會被簽報為不適任教師，又擔心家長不信任她。幸好，這些疑慮很快解除了，因為素珍對教育的用心和熱忱，校長與家長都看在眼裡，對她格外信任；這些來自他人的肯定，讓侯老師重新找回生命的意義與存在的價值。

他是我丈夫　／開播時間：2000.01.08／總集數：16 集

　　家家有本難念的經，早年她家的這本經，就被她唸得支離破碎，後來是靠著佛經才得以破鏡重圓，十年後復婚。

　　嫌先生木訥如木頭，寡言不懂溫柔，自小活潑外向的阿秀生性急躁，經常對學工程、一板一眼的先生士達發號施令，導致夫妻水火不容，大吵大鬧離了婚。離婚後的阿秀跑去旅館工作，當起中人，小費果然豐厚。人到中年，看著日漸長大的孩子生出了罪惡感。

　　「一個月捐一百塊錢，幫我們做好事好嗎？」不知不覺阿秀開始親近菩薩道路，自覺羞恥，她卸下豔妝，當清潔工，以勞力謀生。「我想到

是我一手拆散了婚姻，就開始認真反省自己的缺點。」她說，「『善解』兩個字，讓我重新發現，其實丈夫還是同一個人，但因為我現在懷著感恩的心，能夠

▌他是我丈夫 / 吳貞惠

善解包容，看他就覺得前後判若兩人，愈看他愈好！」阿秀硬著頭皮敲開家門，這對夫妻以喜劇收場。

七輩婦 ／開播時間：2005.01.17／總集數：50 集

家門和順，雖饔飧不繼，亦有餘歡。

林金貴、邱國權，林金雀與黃平洲，以及黃麗米邱國榮，三對夫妻三場風雨愛情，在誤會怨懟與憎恨裡，原本的愛侶竟成怨偶。什麼是七輩婦？母婦、妹婦、智識婦、婦婦、婢婦、惡婦、奪命婦。前五類屬「良婦」，後二類屬「惡婦」。面對各自不同人生境界與課題，為何婚姻會走向決裂邊緣？這時影響的不只兩個人，而是一個家、雙方親戚與家族。當初因為邱國榮脾氣壞，又遭遇兒子往生，黃麗米簡直不知如何過下去，如今國榮勇於面對過去的錯，希望有緣人看了他的故事而改變自己，讓有喪親之痛的家庭有勇氣走下去。黃平洲曾嗜賭如命，金雀花了六萬元包遊覽車，帶先生和那群賭友去花蓮，「六萬元不如給我當賭本。」但也因那趟參訪，平洲體會很深，改掉了壞習慣，讓太太撿回丈夫，讓兒女找回爸爸。邱國權與林金貴是由武俠片演到文藝愛情片的夫妻。因　上人講七輩婦，參與訪貧、人生逆轉，改變自己當賢婦，拯救了原本相敬如冰的婚姻。

▌七輩婦／林金貴、邱國權

大大與太太 ／開播時間：2015.02.21／總集數：40 集

　　家住臺北橋下的乞丐寮，小女孩陳麗秀只想趕快長大，幫爸媽賺錢。國小畢業她就到工廠當女工，心裡暗自許下一個願望，希望另一半不要跟爸爸一樣愛喝酒。

　　但是一場訂婚喜宴上，豪邁幽默的陳忠富對麗秀一見鍾情，展開熱烈追求。婚後，兩人亦師亦友，亦情人亦伙伴，共創事業。但是麗秀強烈想打造一個完美丈夫，兩人經常起爭執，麗秀動不動就要離家出走、更喊著要離婚。

　　直到後來公公病了，麗秀在因緣下拿到一本《靜思語》，這才領悟要當個好太太絕不能當母老虎、也不能當惡犬，讓先生不願回家。沒有人天生完美，「大大與太太」一點之差，却是天差地別。

　　「影響他人先要縮小自己，自己感動別人才會感動。」一個悍婦變賢婦，虎某變好某。

▌大大與太太 / 陳忠富、陳麗秀

回頭看見愛 ／開播時間：2012.03.05 ／總集數：5 集

　　她是流浪歌手，好幾次割腕想自殺，也因為喝酒搞得病懨懨，是什麼力量讓她重新活過，用雙手接病人的嘔吐物？

　　生長在一個複雜的家庭，屋簷下還有同母異父的兄弟，呂燕鳳得不到母親的關愛，父親又好賭，父母吵架時她就成了哀怨母親的出氣筒。

　　十五歲，燕鳳便開始工作賺錢，進入歌舞團四處流浪，二十九歲遠赴日本駐唱，在海外貌似風光，實際上卻非常孤獨。認識了阿俊，很帥，但吸毒，又對她施暴，媽媽勸她，她卻認為是想破壞她的一切，直到阿俊花光她的積蓄，才痛苦放棄這段感情，繼續過著流浪的生活。

　　父親往生，她決定遵照父親遺言閃電結婚。婚後因為個性及生活習慣不同，夫妻經常爭吵，燕鳳甚至得了憂鬱症，就在此時她看到大愛電視，開始做志工，也戒掉菸酒，她跑去養老院向母親懺悔過去的不孝，「人生最大的懲罰是後悔！」媽媽往生後，燕鳳的人生重新來過。

▎回頭看見愛 / 呂燕鳳（右）

我的尪我的某 ／開播時間：2010.01.22 ／總集數：41 集

　　李花盆自小拾荒幫助家計，好強的她婚後努力打拚賺錢，只為了讓別

人看得起。工作的忙碌和情緒的累積，愈來愈有女強人架勢的花盆，不自覺拿孩子當發洩對象，嚴厲的管教方式，造成親子間的隔閡，對先生潘東明也開始頤指氣使，而忘了最初的溫柔。

潘東明的三弟患了肌肉萎縮症，花盆秉著長嫂如母的心把三弟接來家裡照顧，然而照顧病人的壓力卻大到讓她無法想像。花盆開始沉淪於大家樂與股票的金錢遊戲，直到和簡代書與陳惠民師姊的因緣，花盆認識了慈濟，戒了大家樂與股票，也漸漸改變做人做事態度。證嚴法師的法語：「要用菩薩的心去愛孩子」，更讓她改變打罵教育，拉近了跟孩子的距離。

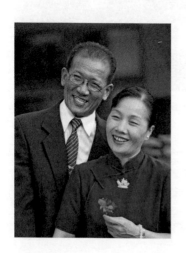

這時，丈夫意外遭遇一場差點終身癱瘓的車禍，這也讓花盆驚覺到，自己一切的成就，原來是來自於先生長期的包容。她下定決心改變自己、縮小自己，任何事都以東明師兄馬首是瞻，凡事兩人共同商量，讓原本苦澀的家庭漸漸找回它的甜蜜和溫暖。

▌ 我的尪我的某 / 潘東明、李花盆

給自己多點正面提醒，預防非理性思考

錦貴 ／開播時間：2002.11.19 ／總集數：20 集

　　四十年代出生在嘉義新港的林錦貴，在一個重男輕女的大家庭成長；母親忍辱負重，一生為兒女，對錦貴的影響很大。林錦貴婚後定居高雄，沒想到長子偉偉因生產時間過長造成腦性麻痺，為了讓孩子在北部大醫院治療，一家人搬去臺北，面臨經濟壓力、教養困境。之後錦貴又生下健康的一女一子，偉偉也開始有明顯進步，但是就在此時，錦貴的媽媽因為車禍過世，令她不禁懷疑起人生的價值，也想起母親生前曾提到「慈濟」。為了圓滿母親行善助人的心願，錦貴和先生楊來旺都加入慈濟團體，積極在社區中推動親子教育及靜思語教學，偉偉也能朗朗上口。

▎錦貴／林錦貴（中）、楊來旺（右）

春風化雨 ／開播時間：2000.09.25 ／總集數：25 集

　　她是一個說故事的老師，跑遍全臺大大小小的鄉鎮。

　　倪美英曾是學生口中的女暴君，追求班上成績第一，但孩子不曾感恩反倒引來抱怨，「寧靜最美，心安最樂」這句話反而讓孩子跟倪老師說，

「老師，你寫得好好喔。」還教爸爸不要闖紅燈，因為心安就是平安！

直到現在還有個大男孩當年摔斷了手，感謝老師講了個故事，讓全班都練習用左手吃飯，同理摔斷手不方便的感覺，他現在還常回來看倪老師。大家都在聯絡本上寫：我愛老師！

當初就因為這句「每一天都是做人的開始，每一個時刻都是自己的警惕。」讓女暴君淚水盈眶。因為故事容易引起共鳴進而發酵，她從此南來北往、上山下海說故事，每個月跑二十場！

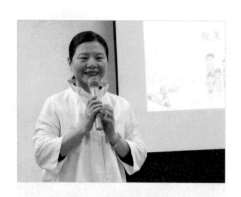

記得第一次上臺分享，她還緊張到要掛急診，但她心想，只要每場分享能感動一個人、影響一個家庭，對她來說，這一切就已值得、足夠了！

▍春風化雨 / 倪美英

情緣路 ／開播時間：2008.06.19 ／總集數：50 集

一個屋簷下容不得兩個女人？婆媳關係絕對是婚後必然要面對的考驗，關鍵在於高尊重、低期待，多包容、少抱怨。

廖葉生長在樹林鄉下，家中務農，她初中考上北二女，成為村裡念名校的第一人。爸爸很高興，讚許有加，要女兒有大志，孰料，初三那年爸爸死了，接著哥哥自殺，廖葉不得不放棄升學到工廠上班。媽媽怕她責任心重會因此犧牲自己的幸福，就接受媒人介紹，鼓勵女兒嫁給老實

的潘添榮。潘添榮只有小學畢業，有些廖
葉看不慣的習氣，婆婆愛打四色牌，讓廖
葉很難跟他們相處。她一心以為有錢、孩
子要受好教育才讓人看得起，廖葉努力幫
忙賺錢卻賠上健康，這時先生投資虧空，
又被倒錢，廖葉想離開潘家，先生竟以死
明志，好不容易廖葉留下來了，兒子沉迷
電玩又飆車又打牌，成績不及格被退學，
「做父母的不祝福孩子，誰會祝福他？」
廖葉人生考驗重重，直到進入慈濟，所有

情緣路／潘廖葉、潘添榮

問題都得到解答。學習善解包容，才放下負面情緒；用柔軟的心與委婉
的口氣改善婆媳關係，與孩子也有了交集。

我愛美金 ／開播時間：2011.01.24 ／總集數：40 集

　　教別人的孩子她很權威，但是教自己的，名師也破功。

　　李美金生長在屏東一個傳統務
農家庭，她立志要像爸爸一樣當
老師。在她努力不懈下，終於夢
想成真到臺北敦化國小任教。美

我愛美金／李美金（左二）、徐光
慶（右二）

金熱心的管家婆個性與責任感，堅持「挽回一個孩子，就是挽救他一生」，決心管好、管到底。她像超強力電池，渾身是勁，樂觀開朗，她發現許多學生問題的背後，都有不為人知的家庭因素：像被後母欺負的孩子，以偷鉛筆盒來懷念母親；自我封閉的孩子，是在幫忙碌的爸爸照顧病中的媽媽；習慣性偷錢的小女生，是想用請客來換取友誼。學生種種問題，李老師總有辦法迎刃而解，但自己的小孩，她用老師口吻加上父母的高規格期待，兩個孩子倍受壓力。經過幾次嚴重爭執，做媽媽的美金深感挫折沮喪，孩子究竟是來報恩，或是來討債？引證嚴法師的說法，報恩之外，另一種叫「修行」，讓父母師長有機會修正自己的言行。美金老師懂了，受教了。

美味人生 ／開播時間：2011.06.28 ／總集數：40 集

一個是慷慨大方的媳婦、一個是節儉刻苦的童養媳婆婆、一個眼盲的養母，三名不同時代不同個性的女性，用人生的酸甜苦辣調理出自己的美味人生。

王靜慧樂觀能幹，事母至孝，儘管家境清寒，從小在父母薰陶下，養成慷慨大方的個性，「人生就像炒菜一樣，材料準備好了，要怎麼炒就看個人。」媽媽臨終時的這番話，她烙印在心頭。靜慧的爸媽經營筒仔米糕攤，簡單的米香全因為用心才做出美好的味道，靜慧學會媽媽為人著想的溫暖個性，讓同在診所打工的陳添福十分欣賞。兩人婚後，靜慧慷慨的性格與勤儉的婆婆免不了產生諸多問題，讓添福十分為難。一次添福因為生病動手術而大傷元氣，靜慧學著做食療，細心為丈夫調理身體，燃起她做素食的熱情，甚至受邀上電視教素食烹飪。靜慧由素食烹調體悟到人生智慧，她深深了解食材與人一樣各有不同特性。只要有巧思用耐心與愛心做調味料，菜會變佳餚，而人生也會美味。她與婆婆的嫌隙也因兩人先後走進慈濟而消弭。納莉颱風重

美味人生 / 陳添福、王靜慧

創臺灣，靜慧也做便當救災民，一天六萬個，暖心暖胃。

阿爸的願望 ／開播時間：2012.03.19／總集數：5 集

　　爸爸從李彝邦小時候就希望他將來能當醫師，但是彝邦的成績不好，總惹來爸爸一頓痛打。李爸爸是齒模師，如果有人牙痛沒錢看病，他總是樂於免費幫這些人看牙。叔叔告訴彝邦，爸爸是因為他的出生而放棄考牙醫執照，讓小彝邦相當感動。他知道爸爸對自己的用心，繼承父親未竟的志願，考上牙醫系！

　　樂於助人的他還加入慈青社，卻因為太過投入成績直直落。爸爸得知非常生氣，甚至跑去見證嚴上人，反對兒子繼續參加活動，彝邦向爸爸懺悔，並承諾之後會兼顧學業，爸爸才不再反對。畢業後的彝邦，順利通過國家考試成為醫師，也加入人醫會，完成爸爸的願望和自己助人的心願。

▎阿爸的願望 / 李彝邦（右）

天涯歌女 ／開播時間：2012.04.30／總集數：5 集

　　她曾是紅遍西門町紅包場的玉女歌星小調歌后，下了舞臺，她的現實人生卻彷彿黑洞，看不見希望。

　　林香蘭自幼喪母，一個沒家的小孩在十六歲那年離開新竹北埔北上謀

生。在臺北漂泊數年，遇到一個對她很好的男人黃國勝，香蘭以為國勝可以讓她託付一生，沒想到他好高騖遠、游手好閒，甚至嗜酒如命，林香蘭為了三個孩子，不得已只好重回舞臺，靠紅包場養家，當她熬到可以上臺唱歌，

▌ 天涯歌女／林香蘭（左）

丈夫卻因為肝硬化過世。為了給孩子安穩的家，香蘭選擇到新加坡作秀，只是當她賺到了錢，有能力的時候，卻發現孩子漸行漸遠。就在香蘭對人生絕望時，無意中被一番話打動，就此展開與慈濟的因緣，慈濟彷彿讓她找到了家，對親子問題也懂得用智慧解決。她有了另一個舞臺，可以為更多需要她的人而唱。

大河水漲、小河水滿，為大愛付出，心富足

萬里桂花香　／開播時間：2015.10.19 ／總集數：40 集

　　這是早年臺灣社會許多家庭的縮影：食指浩繁，一個收入不多的男人、有著像地雷般隨時會被引爆的壞脾氣，還有為了維持家庭和諧、委曲求全的妻子。

　　萬德勝就出生在關西這樣一個貧寒家庭，由於父親迷信，身為長子卻不被疼愛。為了家裡經濟，他國一被迫輟學，到山裡做工，每個月賺

二百五十元供弟妹讀書，但小妹最終還是給送走了。退伍後，德勝憑著在軍中學會的開車技術，考上公路局，收入穩定，還得到優良駕駛表揚，家裡經濟環境獲得改善，他買下店面給父親開國術館。

體弱多病的桂香媽媽，怕不久於人世，希望看見女兒有個歸宿，於是孝順的吳桂香嫁到萬家做長媳。桂香努力適應父權至上的大家庭，但公公百般挑剔，她倍受委屈，即使連生兩個兒子，卻沒有改變命運。

德勝的爸爸逼德勝離婚，這次，德勝終於起來反抗，他不拿家裡的一分一毫，帶著妻和子搬離老家。夫妻倆胼手胝足，撐持起自己的家。

萬里桂花香 / 吳桂香、萬德勝

直到遇見慈濟，他倆生命的缺口才慢慢填補起來。「普天之下沒有我不能原諒的人」，桂香放下對公公的嗔恨，回家照顧年邁的公婆，並贏得小叔小姑的敬重。

愛的人生路 ／開播時間：2016.01.07 ／總集數：37 集

　　余樹木連生五個女兒，不孝有三無後為大，迫於傳宗接代的壓力，他再娶二房綉蘭，雖然在家人期盼下，天助出生了，卻是在失和的氣氛中成長，自己的親娘總委屈著，和大房的長女阿雪常為家庭瑣事爭吵，造成天助個性陰鬱，他看著爸爸一生都在努力維繫家庭和諧。

　　當天助遇上簡麗娟，他被簡家的快樂和諧吸引，更被麗娟的熱情融化。婚後夫妻回雲林古坑開才子書局，這時大家樂風行，天助批發籤詩，麗娟卻認為這會助長貪婪投機風氣，非常反對，又看到新聞有人吸食強力膠、用美工刀行兇或自殘，決定只要影響善良風俗、造成社會不安的一律不賣。為此，夫妻爭執不斷。麗娟進入慈濟，彷彿拿到一把智慧的鑰匙，渡化了習氣重的天助，也將余家塵封多年的溝通障礙一一打開。難念的經變為幸福經，過去一路怨恨的曲徑，也化為愛的大路。

▌愛的人生路／簡麗娟、余天助

愛上ㄆㄤˋ滋味　／開播時間：2017.05.24／總集數：22 集

　　一個農村窮小子竟然靠著揉麵糰發大財，在高雄擁有超高人氣的連鎖麵包店，事業有成之後還能做些什麼？

　　方漢武窮怕了，眼見父母常為錢爭吵，於是立志要賺大錢，期待給父母和家人過幸福快樂的日子，又因為媽媽愛吃鳳梨大餅，他選擇做糕餅師傅。十三歲，漢武就離鄉拜師。

　　二十六歲創業開店，同業競爭，生意走下坡，方漢武決定赴日本學做麵包，提升技術。員工愈來愈多，分店一間一間開，但夫妻倆卻為了工作時常吵架，工作壓力大，脾氣變更壞了。方漢武的願望已經實現，然而他一點都不

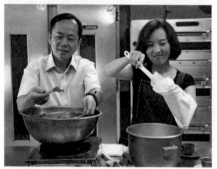

▌愛上ㄆㄤˋ滋味／方漢武、陳素珍

快樂。兄弟間抱怨越來越多，員工越閃越遠，方漢武竟得了躁鬱症，身心俱疲，人生即將崩盤！終於他聽進太太的建議，投身公益，每星期二親自開麵包車到屏東三地門，讓偏鄉小朋友也能吃到剛出爐熱騰騰的麵

包，看到孩子幸福的表情，是他最滿足的時刻。只要有空，方師傅還去做環保，拿起攝影機記錄人文真善美，他到醫院做志工，躁鬱狀況漸漸好轉。他相信，在逆風的年代，只要願意付出，這世界和人心都會更美好。

心靈快門 ／開播時間：2002.08.24／總集數：2 集

「卡擦」一聲，人物聚焦入鏡，那一瞬間，林昭雄也把自己的人生座標定格在慈濟。

林昭雄少年得志，恃才傲物，常常會因為一點點不愉快跟人吵架，甚至等不及開門，喝醉了酒，索性開車撞自家鐵門。昭雄的太太繡枝溫柔賢慧有愛心，常抽空到醫院做志工照顧孤單老人，獲得臺中市優良志工表揚，為了幫太太拍照，林昭雄跑去買相機，趕到會場，大會結束！雖然沒拍到繡枝上臺領獎，但新買的相機卻開始了他煥然一新的人生。繡枝參加慈濟列車，多次要先生一起去，但昭雄都說無法戒菸戒酒拒絕同行，有一次在火車開動那一剎那，昭雄居然揹著相機出現了，為慈濟列車按下了快門。之後他的脾氣出現極大轉變，在幼子發生嚴重車禍時，林昭雄體恤肇事者，以寬恕之心處理問題。九二一大地震，他用相機拍下了這場歷史創傷，從此一路記錄賑災、希望工程，他說，做到就賺到了。

聽見心的聲音 ／開播時間：2011.10.21／總集數：6 集

學音樂不一定浪漫，就像鋼琴上的節拍器，打著標準而規律的節奏，

不容許一丁點荒腔走板。

　　王池堃一直夢想能成為最好的音樂老師，但是家境貧困，只能靠著自身努力完成夢想，因此他超級理性一絲不苟。他走不進別人的世界，別人也進不了他的內心，數十年來，一直活在唱獨角戲的孤寂裡。

　　成為音樂老師之後，他將自己學習的模式套在學生，也套用在親人身上，這使得眾人疏離，他成為學生聞風喪膽的嚴師，妻子寶桂也倍感壓力，每每試著溝通，卻換來爭吵與指責。

　　一次南下借住友人阿娥家，寶桂接觸到慈濟，開始做環保志工，池堃嘴上說不認同，但在寶桂一次次引領下，漸漸卸下武裝。池堃的爸爸老年失智，讓他忽然明白，自己擁有的一切都是親人的愛。卸下教職後，王池堃全心投入教聯會人文志工的行列，透過鏡頭，看到人心的美好。

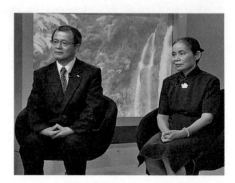

▌聽見心的聲音 / 王池堃、張寶桂

愛的真諦　／開播時間：2015.03.30 ／總集數：10 集

　　李忠盛自幼雙親離異，母親改嫁後父親也過世了，兄弟倆被送進育幼院。院內師長雖然很有愛心，但忠盛對母愛的渴望卻無法得到滿足，思念由期待變為怨恨。

　　長大後，忠盛經營電器行，認識隔壁在代書事務所上班的遲慶姍。起

初慶姍總是禮貌的跟忠盛打招呼，忠盛愛理不理，但是慶姍的開朗，讓忠盛天天跑到隔壁聊天。兩人婚後，工作上的壓力總讓忠盛的壞脾氣爆發，夫妻關係緊張，連母親再三表現對忠盛的關懷，他也不領情。忠盛明知該放下對母

┃ 愛的真諦 / 李忠盛　遲慶姍

親的怨懟，然而感情上怎麼也放不開。直到好友驟逝，忠盛才驚覺世事無常，有些事不做，將會後悔一輩子。 證嚴上人開示的佛法是一帖良藥，忠盛的心越來越明亮，他開始試著放下積怨，重新接納母親，家庭漸趨為整。他還在太太的鼓勵下，帶母親一起做志工。

《竹音深處》、《我愛美金》

分享志工：**林珮詩**（教聯會老師）　　　撰　文：**曾秀旭**

林珮詩自學校畢業後，一心想當好老師，終於如願，而且是訓導老師。她自我要求，帶學生不能因循苟且，一旦有錯總嚴厲訓斥。

直到看見《我愛美金》、《竹音深處》，從美金老師和楊月鳳校長的生命故事中發現，原來老師可以用不一樣的方式帶孩子。

當看到《一閃一閃亮晶晶》，驚覺曾裕真在劇裡的種種，都是她做過的事，當時她也曾厲聲警告不把上衣紮進褲子裡的學生：給你兩條路，一是馬上紮進去，一是剪掉下擺，永遠不用紮！看到劇中主角猶如鏡中自己，林珮詩改以溫柔的語氣、堅定的態度迎向學生。面對三十個孩子，其實是背後三十個不同家庭及教育方式，學生未吃早餐，精神渙散，易與人起衝突，可能是家裡沒準備早餐、或者家裡沒錢、甚至還有其他種種原因。而今珮詩一直學習轉念及情緒的拿捏，「好老師就是讓學生敬愛的老師」，是她一生奉行的圭臬。

化 感 動 為 行 動

第五章

Chapter 05　包容 是寬度的修煉

謙卑的態度如水一般，隨方就圓，包容會讓你站得更高看得更遠，海闊天空。

明月照紅塵　／開播時間：2005.10.04 ／總集數：66 集

　　她做到了常人做不到的事，還一路以自己的不堪故事說法，為無數徬徨尋短的人解惑。

　　阿毳是陳家第一個小孩，雖然是女兒，但極得長輩緣，希望她能為陳家帶來更多弟弟妹妹，延續香火，所以取名毳（ㄔㄨㄚˋ）。

　　阿毳的爸爸陳溪海從商，他認為讀書識字是做生意的本錢，只要得空便在家教阿毳漢文，她小小年紀跟在父親身邊學習，去廟裡還會解籤詩，造成轟動！

　　陳溪海待人寬大、常存惻隱之心，深深影響著幼年阿毳。這時家境不錯的游進源千方百計想接近阿毳，某一年，阿毳生了怪病，高燒不退，游進源千里迢迢來探病，阿祖擔心日後家裡神桌不能供奉未嫁的姑婆，將阿毳許配給游進源，聘金二十四塊就娶走了她大半人生。

　　踏入游家，開始一連串的考驗。

▌明月照紅塵／游陳毳

丈夫花天酒地一事無成，接著娘家發生變故、家道中落。阿禾開始批雜糧，早出晚歸，反而加重了丈夫的依賴與不負責任。阿禾開工廠，丈夫幫忙收帳認識了阿蕊，要娶她做細姨，阿禾忍無可忍要離婚，婆婆以死相逼，阿禾只好留了下來。

游進源中風了，阿禾幾經掙扎，無意間聽見證嚴法師講到「怨親平等」，如暮鼓晨鐘，她不但接回丈夫，連阿蕊一起，一肩扛起，照顧家中三個老人。進源與阿蕊相繼往生之後，阿禾獨居，歡喜度日、無欲無求，二〇一四年以九十二歲高齡走完紅塵路。

懂得付出，知道讓步；
共同成長，才是生存之道

智慧花開 ／開播時間：2003.11.07／總集數：51 集

她是一個富家女，還是個獨生女，從小被爸爸刻意栽培，很自負又霸氣，有火車母封號，這樣的大小姐怎麼找對象？

林智慧的父親林日英早年經營木材行生意，媽媽在她高中還沒畢業就煞費苦心幫女兒相親，但女兒偏偏不買單，想盡辦法破壞，就在母女倆一來一往攻防之下，

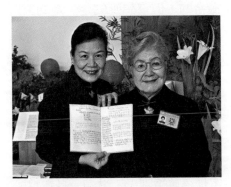

▎智慧花開 / 蘇美玲、林智慧

在林家租屋的大一學生蘇秋金才是智慧的意中人，但是結婚後林智慧卻在不安全感的驅使之下，時刻懷疑丈夫在外行蹤，她一路追查、在他的洗澡水裡下符、飲水也被摻料，智慧動不動就興土木，一意追求大紅大綠，看風水算命理，為了讓丈夫沒貳心，自己作主把先生改了個名。

這時，真正颳起林家大風暴的是，智慧的爸爸竟然還有個女人和兒子（品村），當智慧告知母親真相後，看著母親從不相信到包容麗雪的存在，接納品村成為林家的一分子，智慧陪伴母親一路走來。

曾經，林智慧在家裡，總是無意識的放大自己而不自知，她承襲了母親的性情，也要給自己的兒女作媒，大女兒以及長子的婚姻都是她一手撮合的，但沒想到的是，她的女婿想出家，而媳婦和兒子之間也出現了危機，

此時，林智慧見到了證嚴法師，她開始學習到「理直氣要和」等等百般受用的靜思語人生智慧。「學習縮小自己，但對方軟土深掘，得寸進尺時該怎麼辦？」「那可見土不夠軟！」就在一次次精進與頓悟過程中，她開了智慧，慢慢處事變得圓融，家庭也和樂起來，她從零智慧，變成了懂得尊重別人，淋滿一身智慧。

礦工女兒 ／開播時間：2001.10.05／總集數：24 集

　　一個礦工的女兒想走出煤鄉，她努力賺錢卻失去了兒子、先生出軌，幸福離她怎麼這麼遙遠？

　　沈碧花生長在新北市雙溪，父親是煤礦工人，好面子的個性常讓家庭經濟捉襟見肘。企圖擺脫

▌ 礦工女兒／李福藏、沈碧花

困頓生活的沈碧花偶然間與李福藏相識，在父母反對下執意結婚。婚後，李福藏與好友合夥做生意，沈碧花為了貼補家用外出工作，將兒子交給好友照顧，不料，兒子因意外延誤就醫而往生，公婆對她非常不諒解。

　　李福藏生意失敗負債累累，去當船員，債務逐漸清償。但是福藏從船員當上總管後，卻有了外遇，最後雖無疾而終，但轉行做營造的福藏又染上惡習，經常晚歸、酗酒，再次外遇。心灰意冷的沈碧花很想離婚，但是一場車禍讓她腿部重傷，有截肢之虞，慈濟志工來關懷，讓碧花面對現實，加入醫院志工行列，常以歌聲、手語帶給病患歡笑，先生也改掉積習，一起做志工。

再愛一次 ／開播時間：2001.11.17／總集數：21 集

　　一個縱橫商場的女強人，如何從驕傲、跋扈、暴躁，變成知足、感恩、善解、包容的溫柔女性？

邱玉芬出生貧寒，讓她提早嘗到人情冷暖，她不向命運低頭，從匱乏中一心勤奮向上，想早日擺脫貧窮。

再愛一次／邱玉芬（右）

但是草率的婚姻讓她吃盡苦頭，後悔莫及。加上商場競爭的壓力，她變成女暴君，讓自己掉入失望怨恨的痛苦深淵，不可自拔，甚至對周遭的親人，她也像刺蝟般，不斷挑釁、傷害他們。加入慈濟，邱玉芬一改剛強任性、自大驕傲的心態，失敗的婚姻與挫折的人際關係，讓她曾經有許多迷惘，但都在佛法中找到答案。她很早就到大陸做生意，也把心靈上的依靠隨身帶著，「我可以活著入監獄，死了入地獄」，以這樣的決心，她在水泥地上，播下慈濟在大陸的第一顆種子。

關山系列——**恰似你眼中的溫柔**／開播時間：2007.02.13／總集數：9集

一個是捐血車上的護士，一個是當兵中的熱血男兒，戀情從捐血車上開始。

柏勳為了見貞慧，常去捐血。婚後，柏勳在關山醫院上班，凡事使命必達，總愛攬工作，自己捲起袖子以身作則，但還是讓同事都想躲著他。一次回娘家，貞慧說出心底的陰影，以前常被爸爸打的事，柏勳勸她要原諒。一天，岳父跟柏勳提起，常覺得嘴巴不舒服，喝果汁很痛，一檢查，

是口腔癌。爸爸住院開刀後，貞慧很少去探望，在柏勳鼓勵下才試著照顧爸爸，用鼻胃管幫爸爸灌食，第二天，爸爸就走了。貞慧為了沒能在父親有生之年修復父女關係而後悔，先生此時成了她永久的依靠。

關山系列——**晚晴**／開播時間：2007.03.10／總集數：13集

一個經歷喪夫之痛，夫家債務一肩扛，一個是油漆工兼慈濟志工，因為關懷訪視這名辛苦的單親媽媽而締結姻緣。

李金招要獨力撫養三個女兒，她扛米維生，咬牙苦撐！為了能掙多一點收入，她總是主動加班。做油漆工的涂華光，經常來關懷訪視這個單親家庭，即使金招後來不再是照顧戶，華光也總是順道來碾米廠看金招，對金招的孩子也很友善。

沒想到當兩人決定再婚時，女兒婷如極力反彈，母女為此爆發嚴重衝突。是華光的包容與愛心，陪伴婷如度過情感與經濟危機，她也因此體會到繼父的真性情，而後順利成為真正的一家人。

現在，夫妻倆一個拿攝影機，一個拿相機，成為關山地區的人文真善美志工。他們扛著厚重的紙板，一公斤才賣一塊五毛錢，用資源回收一個月一萬多塊自費買相機，「生活可以過，不用計較那些，有得吃就好。」

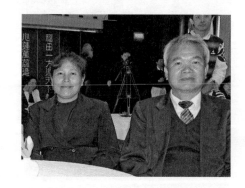

▎晚晴／李金招、涂華光

情牽萬里 ／開播時間：2014.08.05 ／總集數：40 集

「你很好！」婆婆臨終前對媳婦這麼說，從埋怨到對婆婆無盡感恩，翁珍珍是怎麼做到的？

珍珍的父親早逝，媽媽獨力撫養姊妹八人長大，珍珍高中時遇到一位如父親般慈祥的老師，畢業後就在老師引薦下進入臺電上班。珍珍與鄒總田結婚之後，夫妻經常探望獨居的老師，在老師往生後，每年都上墳掃墓。

情牽萬里 / 鄒總田、翁珍珍

珍珍接連生了三個兒子，但先生經常因公出國考察，她只能家事、公

事蠟燭兩頭燒，婆媳間也常為教養小孩意見不同而起衝突，她因而埋怨人生。直到遇見慈濟人，感覺自己講的話有人聽，心事也有人懂，鬱悶頓時減輕，這才有餘暇和心情看看周圍的人，想想和家人的關係。

她忽然領悟，任勞容易任怨難，耐苦容易耐煩難，爾後，她無怨無悔照顧中風的婆婆長達十年。

臺南左鎮的泥岩惡地，彷彿另一個世界，住在這裡的人都安於如此的貧瘠嗎？

林美蓮的媽媽經常扯著粗大的嗓門罵人，爸爸日夜賭博，幻想著一夕致富，美蓮在重男輕女的傳統觀念下，要幫忙家事不能讀書，小學畢業就乖乖到工廠報到。

這時村裡來了陌生人，說可以到城裡工作，兩年就能賺到五十萬，美蓮跟著同事去彰化，被人騙了不敢回家，隻身上臺北找工作，很多南部上來的人就這麼進了職業介紹所。一度，美蓮回家鄉後，從車掌小姐、美髮院、導遊小姐什麼都做，爸爸還是滿口要錢。十七歲那年，在父母默許下到舞廳上班，她酗酒打嗎啡，沉淪得讓人痛苦，常試圖結束自己的生命，但沒一次成功。

一晚，她搭上張峻彬開的計程車，敏感的峻彬直覺這女性乘客似乎想尋死，就跟著去了海邊，及時阻止了悲劇，兩人也因此交往而結婚。因為懷孕不能碰毒品，美蓮卻迷上麻將，婚姻再度陷入危機。

在大賣場工作，美蓮認識了慈濟人，終於感覺自己應該要改變了，她推掉牌約，開始學習付出做環保，她第一次認同自己、接受自己，發覺生命原來可以有意義。

▍呼叫 223/ 張峻彬、林美蓮

美蓮帶著兩個小孩做環保，身邊的彬仔開車，一路陪伴，美蓮發現回家的風景變化很多。

再好的緣分經不起懷疑，
再深的感情也需要珍惜

燕子啊 ／開播時間：2001.12.09 ／總集數：25 集

一個嚴格的婆婆也許是一場婚姻的絆腳石，但孝順的媳婦卻化解了潛在的危機，贏得婆婆的依賴。

范秋燕從小在善解的阿媽、有包容心的母親的照顧下長大，結婚後要照顧小的，還要照顧患有失智症的公公；婆婆精明幹練，但婆媳能像母女般親暱，真不容易；更挑戰的是先生愛打牌，經常徹夜不歸，二十多年勸不回來，「上輩子做了什麼，今天有這樣的境界出現？」范秋燕經常自問。加入慈濟後，她以善念善行讓自己破繭而出，用心良苦的牽著先生陳營基參加活動做慈善，她有一種執著，左手用心於事業，右手還

能照顧到家人，她要扭轉眾人口中的不可能。陳營基後來檢查發現腦瘤開刀，最終幸運地化險為夷，范秋燕說，願有多大，力就有多大！

▍ 燕子啊 / 陳營基、范秋燕

戀戀情深 ╱開播時間：2011.04.14 ╱總集數：40 集

一個將軍退役了，居然在醫院跑病歷、洗廁所！

從澎湖而金門，三十年軍戎歲月四處輪調，女兒出生只能隔海興嘆。楊冠新在澎湖白沙出生，高二那年爸爸去世，都靠媽媽到海邊抓魚撿拾貝類扶養九名子女，所以冠新念軍校，在臺中時和周錦求結婚，把母親和離散各地的弟妹接來團圓，十八坪大的房子住了十一口人。周錦求的個性和婆婆一樣堅硬，婆媳關係緊張，但婆婆生病後，媳婦悉心照料，婆媳感情最終勝過母女。隨後冠新的媽媽李錦蓮做環保，還成立環保點，一直做到人生最後一天，無憾地離開。「為什麼這麼早就要退休？」「因緣到了！」楊冠新四十九歲從軍旅退下後，做了人生重要抉擇，把以前的包袱統統丟掉做慈濟。

有一次，到榮民之家要幫老伯伯理髮，沒人敢，冠新自告奮勇，結果理出一個平頭，有點斜，阿

戀戀情深 / 楊冠新、周錦求

伯暴跳如雷，一直罵，他居然跪下請求原諒，「做志工及慈善服務，人人都是平等的。」

阿燕 ／開播時間：2016.02.13 ／總集數：45 集

　　一個生在猴硐的礦坑女兒，從小送人養，招贅先生後連生十個小孩，她雜工挑磚什麼都做，成就猴硐世家。

　　林燕玉的養父母家境還不錯，在她十七歲時，養父幫她招贅，但夫婿賴南山極度的大男人主義，婚後阿燕夫妻多次激烈爭執，婚姻對她而言，盡是折磨與考驗。

　　後來養父病逝、丈夫得了矽肺病，種種生活難題都必須靠阿燕一肩挑，還有十個孩子要養。阿燕從礦場雜工、辦桌水腳仔、到工地挑磚等幾乎什麼工作都做，前半生在猴硐這個寂靜的山城度過，很長一段時間，這家人沒有笑容。

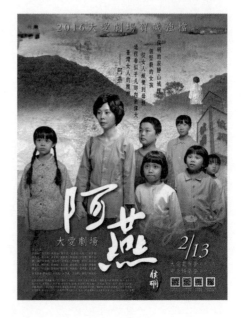

▌ 阿燕 / 林燕玉（前）

為了改善家庭經濟，阿燕離開了猴硐，到臺北幫女兒開設美髮店，也因此認識了慈濟人，加入志工行列，從此心轉境轉。

貧窮，是那個時代所有人的共同記憶，林燕玉經歷多少風雨都不曾放棄，不說苦，用愛帶著兒孫走過一個又一個駁坎，她也用學來的法與慈悲帶一個個孩子走出困境，走入慈濟大家庭。

金針花 ／開播時間：2000.02.24 ／總集數：15 集

黃玉蘭雖然生長在貧困家庭，但因為長得美麗而被同村的許姓望族相中，嫁給了從小過繼給李家的老二李文昌。親友以為她從此將攀上枝頭、麻雀變鳳凰，未料李許兩家利益糾葛，婆婆百般刁難媳婦，甚至跟兒子反目成仇，母子關係瀕臨破裂！善良的玉蘭不論婆婆如何對待總是逆來順受，為丈夫和小孩而堅強。當婆婆老年被其他兒子拋棄時，玉蘭孝順她直到終老。

走過坎坷的大半生，晚年生活穩定的玉蘭從不吝惜布施，大女兒給了她一本《證嚴法師的慈濟世界》小冊子，並說「妳這麼愛幫助人，乾脆去參加慈濟好了。」因緣下，玉蘭到了當時位於吉林路的慈濟臺北分會，回家後興奮的告訴先生：「我終於找到了！」她就這樣從此全心全意地做志工。

在玉蘭含飴弄孫時，大兒子因病往生，晚年喪子的悲痛幾乎將她擊垮，起初參不透生命的無常，透過法親關懷、鼓勵與陪伴，她想通了，化小愛為大愛，走出陰霾。

明日天晴 ／開播時間：2015.01.12 ／總集數：40 集

　　吳盆剛出生滿月時就被送去吳家當養女，她從小天真善良愛讀書，處事圓融且善解人意，很得養父母和阿媽的疼愛。爸爸被徵調到前線，她和養母、阿媽相依為命，但就在十一歲那年，某天她奇怪問阿媽，「阿母睡了這麼久，怎麼還不起床？」從此，家裡就只剩她和阿媽了。

　　在老師的幫助下，吳盆邊讀書邊當工友賺學費，卓老師是吳盆一輩子的貴人，師生情誼七十餘年。初中畢業，卓老師介紹吳盆到農會上班，與當地第一美男子連慶忠相識、相戀進而結婚，是雙溪眾人稱羨的恩愛夫妻。

　　沒想到，一場感冒卻意外奪走慶忠的命，吳盆一度想跟他走，但捨不得孩子。加入慈濟之後，活力十足的吳盆成為人醫會雙溪義診的急先鋒，就算八十多歲仍像小女生一樣，蹲下來和輪椅上九十幾歲的老人說話，輕聲細語，畫面令人感動。

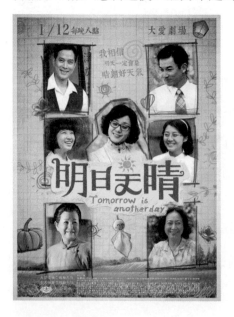

明日天晴／連吳盆

她的樂觀讓她始終相信，每一個明天，都會是晴天。

蘭心飄芳 ／開播時間：2009.10.14 ／總集數：40 集

南投埔里街上正熱鬧的準備過年，五歲的唔咪看到其他小朋友都有媽媽疼，因為極度思念離家的母親，因而生了一場病。阿媽要求唔咪的父親去廟裡把媳婦給接回來。孰料這段因男方外遇而糾纏不清的錯綜情事，後來竟也在成年唔咪的身上重演。

邱蘭芳（唔咪）在十九歲結婚，隨丈夫工作而四處遷徙，三十歲，至

親相繼辭世，蘭芳也身體病痛，讓她不斷質疑生命無常從何而來？

她想起那年小妹染病去世，第一次感受到念佛可以讓內心平靜，因此在自己病痛甚至丈夫外遇時，她就去廟裡養病，跑去找證嚴法師求解藥，因此體悟到「愛河千尺浪，苦海萬重波；要免輪迴苦，趕緊念

▌蘭心飄芳 / 邱蘭芳

彌陀」的道理。

　　蘭芳原本心中極為怨恨，但她這下才明白，宿命的「宿」，其實都是自己認定的，而這也往往讓自己的身心都陷溺在其中，唯有悟到自己的命是主體，才能夠掌握人生的方向，她成了彰化第一顆慈濟種子。

　　後來丈夫回歸家庭，可惜在慈濟彰化分會啟用前即過世，無緣與她在慈濟道上做菩薩伴侶。此時，邱蘭芳內心既無風雨也無晴，在二〇一四年，她圓滿一生，成為無語良師。

我不再哭泣　／開播時間：2000.08.29／總集數：20集

　　在臺灣古早的年代，貧窮人家生了孩子無法養，只好含淚送人，這是很多養女的共同命運。蓮珠，也是如此，因此對生母怨恨。

　　當姊夫想娶她當細姨，養母知道後，叫蓮珠趕緊逃離這個家。蓮珠到外地幫傭，知道兄長要自己開店，決定回家幫忙。嫁給安信後日子過得很辛苦，婆婆精神狀況不好，常常打罵媳婦，但是在過世前一天，她對蓮珠懺悔。在靈堂前，女兒提醒，蓮珠這才警覺，自己對母親一直沒有放下怨恨。

心語　／開播時間：2014.09.29／總集數：10集

　　為了養孩子，她狂簽六合彩、跟了十個互助會，還到算命師的宮廟裡打坐學術語，想要做救世乩童，但最後自己卻成了瘋子。

吳梅蕊幼年因父親一句戲言而失學，成為家中唯一不識字的孩子，成年後習得洋裁好手藝，內心卻為不識字而自卑。

心語／吳梅蕊

梅蕊個性好強，為了一個孝字，嫁給好高騖遠的蔡國喜。蔡國喜長得高帥，舌燦蓮花，婚後桃花不斷，夫妻兩人漸行漸遠。梅蕊想要有間自己的裁縫店，她不斷跟會，還簽六合彩、大家樂，妹妹一再勸她都不聽，前後賭了二十幾年，負債兩百多萬，只要聽到門口有腳踏車停下來，就怕是有人上門來討債。

在長期壓力不堪負荷下，她進宮廟想藉神力改變命運，這時出現幻聽、幻覺。「我送你去安養院吧！」剛從精神病院出來，吃不下、睡不著、手腳發抖，住隔壁的妹妹彩鳳得知外甥女要把姊姊送走，問她：「兩條路，你要去環保站還是安養院？」梅蕊選擇做環保，她掃除心靈垃圾，打敗心魔！得知遺棄她的丈夫蔡國喜罹癌，她放下恩怨，勸孩子去探望，並幫國喜辦後事、還債。

逆子 ／開播時間：2011.05.30 ／總集數：5 集

「學好三冬，學壞三天。」黃瑞芳拿自己的故事一再警惕世人，莫蹈吸毒覆轍。

幼時不愛讀書，祖母溺愛，瑞芳小學畢業後就北上到製鞋廠當學徒，

受玩伴慫恿開始施打毒品，之後更為籌錢買毒品鋌而走險竊取汽車零件販賣被逮入監，前後進進出出十五年。

黃瑞芳人生的黃金期幾乎都在毒品及監獄中度過，祖母與父親也在此期間往生。曾經守靈時，他還躲在靈堂後面施打毒品，事後自責不已、終生遺憾！母親不知為他流了多少淚，黃瑞芳也數次發誓戒毒，但終究受不了毒品的誘惑。

直到在花蓮監獄服刑期間，因緣下，慈濟人來到監獄關懷傳法，從此有了愛的引導，他決心改變自己，不要再讓愛他的人難過傷心。出獄後，他鼓起勇氣與慈濟聯繫，開始當環保志工。

逆子 / 黃瑞芳

九二一震災過後，與志工陳金海建立深厚的革命情感，瑞芳全心投入希望工程、訪視關懷、環保回收。

逆子回首，「每天回家時看到屋內的燈光，覺得現在的幸福和過去是兩個世界，再也不想回去了。」

人世間產生痛苦的事，比製造快樂的事多

路長情更長 ／開播時間：2013.07.11／總集數：40 集

一個不斷惹事生非的母親、一個堅守家庭價值關係的父親、一段與妹妹共事一夫的三角婚姻，林美蘭一度徘徊在毀滅與重生的人生交叉點上。

「不要可憐我，我沒有很可憐。講苦，其實我也很認命，我給自己一個好機會，才可以在這裡分享。」林美蘭的家庭經濟狀況大概屬於中上，卻因為林媽媽太古道熱腸、助人過頭而導致欠下了巨額債務，全家為了躲債而三遷，弟弟、妹妹更是四散於親戚家中，「從小到大，我好像沒有被呵護過擁抱過，雖然我有母親，但環境就是要我們快快長大。」

十六歲的美蘭到臺中找工作，盼望有一天能夠把爸爸弟妹們接來一起住。當美蘭遇到王萬發，她對萬發說，「娶我就是娶我全

路長情更長 / 林美蘭、王萬發

家。」王萬發答應了，婚後沒生小孩，領養了一個，母子感情親暱，沒想到結婚第八年終於懷孕時，開口告訴先生，先生也告訴她，妹妹美芳也懷了他的孩子！當下晴天霹靂。領養來的孩子十一歲時因車禍往生，這又叫美蘭如何釋懷，「原諒別人是美德，也是善待自己。」一再的包容，讓她選擇了更長的人生路。

在臺北新莊的麵攤上，美蘭找到躲債的媽媽，不改樂天的媽媽說：「妳來了！我煮一碗擔仔麵給妳吃。」美蘭一家才真正團圓。

在愛之外 ／開播時間：2018.04.10／總集數：30 集

恩怨似雲煙，轉眼遠颺，人生不是比賽，沒有輸贏問題！

郭翠花出生於基隆漁港，是個養女，勤勞刻苦，十九歲到臺中工作後認識陳德安，兩人步入婚姻。隨著德安房地產事業扶搖直上，累積了很多財富，翠花成為董娘。但也因為德安的事業越做越大，涉足的場所越來越複雜而有了外遇，更與婚外情的對象產下一女。後因房地產崩盤，德安負債累累宣布破產，翠花必須在先生喪志時設法生活下去，還要

面對非婚生女兒等諸多問題，這都讓翠花心力交瘁。

她選擇將這個女兒接回來撫養，讓家得以完整。長達二十年苦情歲月，勇敢選擇面對挑戰，讓翠花與非婚生女兒有了命運的交集，

▍在愛之外／郭翠花

這場人生大戲的每個主角都沒被命運打倒，翠花也因此多了個好女兒。

放不放得下，已經不再是人生最重要的事，能不能面對與釋懷，才是該學習的生活智慧。

午後的陽光 ／開播時間：1999.12.18／總集數：17 集

為什麼這個女人能把先生外遇所生的孩子全數收養，帶在身邊視如己出？不只一個，是好幾個。

黃張乖是個聰慧美麗的女子，一場邂逅讓她走入一段看似令人羨慕的婚姻。夫家的家境富裕生活無虞，張乖也很得婆婆的疼愛，但甜蜜幸福的日子沒過多久，張乖就發現丈夫是一個對於女人沒有抗拒能力的爛好人，嚴格說來，他就是一個習慣性外遇的人。

丈夫不僅把外面的女人帶回家，

▍午後的陽光／黃張乖（前排中）

還讓張乖照顧他和外緣所生的孩子，即使幾經心碎、傷心，但張乖仍黯然接受，她滿腹辛酸與怨懟，無處可訴說。

因緣接觸慈濟後，她逐漸收起怨恨並轉念，用寬容和溫暖照顧這些孩子，並原諒丈夫。現在她身邊圍繞著孝順的兒孫，她用生命實踐了，天下沒有我不能愛的人，沒有我不原諒的人。

夜明珠 ／開播時間：2003.04.14 ／總集數：17 集

不是一家人不進一家門。四個孩子有三個媽，姊妹共行菩薩道，這是多麼難得且令人嘖嘖稱奇的佳話。

阿清組了個那卡西樂團，一個陪酒一個唱歌，結果都跟他生了孩子。當葉明珠得知丈夫外遇有個女兒，起初痛苦、掙扎，帶她走入慈濟的蔡玉枝勸她：「多人多福氣。」這句話讓她在痛苦的深淵彷彿看見一線曙光，她跳脫出情愛糾葛，心懷深情卻又不為情所困、不為情所苦，從此不吵不鬧，還跟丈夫外遇的李麗香共處同個屋簷下。

▌夜明珠／葉明珠

當丈夫回來找不到明珠時，麗香還幫她掩護；也由於明珠無微不至與真誠的關懷，感動了麗香，在先生往生後，她也跟著姊姊明珠做慈濟。「這種事不值得鼓勵，但碰到了，也只有用包容與寬恕的心去接受！」

別帶著往事過不去，因為它已經過去

一閃一閃亮晶晶 ／開播時間：2010.10.30／總集數：40 集

　　名師怎樣變明師？她說：「家庭是孩子一輩子的學校，父母是孩子一輩子的老師。」

　　曾裕真既聰明又事事求完美的性格，對學生的成績和品格都有高標準要求，深受校方和家長的信賴和敬重，因此很快就當上了名師！不過也因為這樣堅持求完美的個性，讓她身心處於高壓狀態。

　　結婚後，她生了場怪病，怎麼檢查都查不出病因，死亡的恐懼如影隨形，讓曾裕真失去理性、內心迷亂。這時，她才稍稍停下腳步回頭看自己，也重新認識自己，從此真正成為孩子成長過程中的「明師」。

　　裕真認定，天下沒有不能教的學生，只有老師不願意去了解的

一閃一閃亮晶晶／曾裕真

孩子。所以經常遇到親子、師生問題，大人沒轍的求教：「孩子叛逆怎麼辦？」「家長不重視教育，怎麼辦？」

裕真反問：「你下了多大決心想改變現狀？是用盡力氣在所不惜嗎？或者無論怎樣，你還是故我？」

孩子如同一本書，只要仔細閱讀、細心觀察和耐心教導，就能看見每個人都一閃一閃亮晶晶。

金山與麗嬌 ／開播時間：2002.12.23／總集數：24 集

「奉獻的人不會老，只會老當益壯。」

余金山生於日治時代，十八歲被徵調上戰場，服役期間被派做車輛維修工作，就此開啟他一生與車輛的不解之緣。宋麗嬌是家中長女，家境優渥，學校畢業後就開始做結婚的準備，她去學洋裁，並協助母親操持家務。金山平安回臺灣後，到青果社開車送貨，在同事作媒下與麗嬌只見過一次面就結婚了，二人婚後彼此扶持，日子也過得平順。慈濟人黃友跟麗嬌募款，說證嚴法師要在花蓮蓋醫院的大願，麗嬌不但捐款，還去了精舍，發願要盡一己之力。

她開始募款，但往往募款得跑去很遠的地方，夫妻倆騎著一臺小摩托車，一整天下來滿身塵土，臉和頭髮都變黃了。臺中分會成

▌金山與麗嬌 / 余金山、宋麗嬌

立後，金山和麗嬌簡直以此為家，是「顧厝」的兩寶。做慈濟是他們生命中最驕傲的事。

璞玉 ／開播時間：1999.11.25 ／總集數：8 集

　　家家有本難念的經，一個平凡的女人卻總要經歷先生出軌、生意負債、至親往生種種痛苦，她何時才能開啟智慧之門？

　　美玉年輕清純可人，在許多追求者中選擇嫁給了家境清寒的克明。克明忠厚老實，婚後在姊姊開的汽車材料店工作，兩人育有一子二女，在生活平靜安適時，克明卻出軌了，經常喝得爛醉如泥，徹夜不歸，時時有女人打電話來找人，美玉的心猶如刀割，卻得不到夫家的安慰，幾近崩潰的她選擇出走；似乎天意的安排讓她沒走成，克明有機會回頭，懺悔不已。克明在美玉和姊姊的支持下，和弟弟合資開店，一度遭遇挫折，兄弟拆夥，美玉都用堅定的心給丈夫最大的支持。當克明事業漸趨穩定，美玉的養母卻在此時意外往生，讓她感到人生無常。在阿姨帶領下，美玉來到慈濟，參與活動中受到志工無怨無悔地付出而感動。歷經苦痛的人生，她更懂得感恩與珍惜。

心蓮 ／開播時間：2000.04.01 ／總集數：15 集

　　他，浪子回頭「肝」願重生。

　　黃秋月在針織廠工作認識了陳勇，陳勇對秋月展開追求，他的急公好

義與善良吸引了秋月，決定託付終身。婚後秋月懷孕生子，次子、三女陸續報到，但原本事業順利的陳勇，工廠在經濟風暴中倒閉，他因為失意而開始沈迷賭博，家計全由太太秋月一人承擔。陳勇打罵妻小成家常便飯，在朋友介紹下，痛苦的秋月得以認識慈濟人玉琴，加入慈濟大家庭。先生陳勇終因酗酒爆發肝硬化，調養後禁不起損友的誘惑，破戒犯賭。此時小孩已長大成人，秋月對陳勇的不滿一一爆發，在死諫的震撼下陳勇終於改過，獲得孩子重新接納，但此時健康已走下坡，「先生不乖、孩子小，好不容易先生變乖卻生病了，真的是顧尪顧子，還要顧那一口鼎，經濟重擔挑不起也要挑。」秋月領著先生進入慈濟看破生死，當陳勇日益精進時，醫生宣布他離死近了，只能等待換肝。好在，陳勇換肝成功，不只換了一顆新的肝，更換了一個嶄新人生。

愛的微光　╱開播時間：2012.05.23╱總集數：40 集

她的外表平凡，但內心何其高貴，說起話來總是慢條斯理，大家叫她「慢半拍師姊」。

愛的微光 / 李洪淑英

李洪淑英出生臺北大稻埕，父親在劇院工作，她的童年可說是無憂無慮、一路看電影長大。不過完全無法料到，太平洋戰爭爆發，李洪淑英被迫與父母分離，到鄉下避難，經歷了顛沛流離的

戰亂、生離死別的無奈。一直到二十歲嫁入三峽李家後，陸續開展祖孫三代之間新的挑戰。多年來她謹守婦德，相夫教子、孝順婆婆，並悉心照料生病中的父母，直到雙親安詳往生。在進入慈濟後，丈夫李進福也走了，婆婆承受不了喪子之痛，需要淑英悉心照料，四十年來幾乎與藥為伍，做媳婦的淑英不曾怨天尤人，總以笑容面對。溫柔與慈悲，淑英為子女樹立了良好的典範，

她也是很多人的媽媽，為有緣人提燈照亮生命之路。

長盤決勝 ／開播時間：2018.01.10／總集數：30 集

　　她是一個軟網女將，做事明快而踏實，凡事堅持始終如一，做護理做社服，做她認為對的事。

　　鄧淑卿出生花蓮玉里，是家中長女，底下還有五個弟妹，初中畢業後在父親鼓勵下，參加省立花蓮醫院護理訓練班，進入省立花蓮醫院工作。一九七二年，淑卿與同事林碧芑一同皈依證嚴法師，加入花蓮市仁愛街的義診工作，並號召張澄溫醫師等一起來義診所，直到一九八六年花蓮

慈濟醫院啟用，仁愛街義診才告一段落。

　　四十三歲的淑卿選擇在壯年時從省立花蓮醫院退休，到花蓮慈濟醫院社服室工作，雖然不是社會服務專業出身，卻勇於承擔，她用愛凝聚一群年輕菁英投入社服，以身作則鼓勵他們做事要堅持到底，用心輔導院內需要幫助的個案。

　　鄧淑卿最常掛在嘴邊的就是「本分事」，她把所有的事都認作是本分事。她認同慈濟、做慈濟，多年來始終如一。她真心覺得，慈濟事也就是她一生的本分事。

▌長盤決勝 / 鄧淑卿

愛在屏東 ／開播時間：2001.05.29／總集數：24 集

　　老芋仔湯少藩要娶小他二十一歲的黃花大閨女陳光蓮，一見鍾情的他給了女方兩百元紅包表示中意。光蓮的爸媽對她說：年紀大的會疼老婆、軍人生活有保障、而且沒有公婆要伺候，「最重要的，湯先生是品格端

正的好人。」

原本這樣的老少配並不是雙十年華的陳光蓮所盼望的，卻因為父母心疼愛女身體嬌弱，捨不得將她嫁給種田人家而促成。陳光蓮與湯少藩用愛漸漸克服年齡、價值觀的差異。湯少藩真的不貪

■ 愛在屏東 / 陳光蓮、湯少藩

不取，他在政戰單位管伙食管工程，人家送的東西他都一一退回，和幫人做衣服的光蓮克勤克儉，有了孩子也買了房。光蓮在先生鼓勵下除了在屏東做志工，也去花蓮幫常住師父做衣服、縫襪子，兩夫妻同心齊力做慈善。

他們也回去江西老家，前後三十幾次，修廟、鋪路、給學校的孩子買文具，「我們是很平凡的人，做的也是很平凡的事。感恩給我們機會，只付出一點點，卻得到無限歡喜。」二〇一六年，湯爸回到花蓮做大體老師。

望月 ／開播時間：2017.04.10／總集數：1集

周大隆滿懷欣喜的到越南娶妻，那一年他三十四歲，他的越南籍妻子阿蘭二十五歲。

當時大隆以為自己完成了父親的遺願，阿蘭也以為可以像堂妹一樣從此幸福美滿，未料事與願違。阿蘭來到臺灣成了不受婆婆歡迎的外國人！

語言不通，讓她與婆婆無法溝通，為了避免婆媳起衝突，阿蘭只好帶著兒子搬到附近租屋，直到婆婆往生後才搬回家。

大隆因為行事偏執不知變通，長期失業，家計全落在阿蘭身上，七年來都是阿蘭獨力扛起家計，上午到滷味攤幫忙，下午到工廠打工，大隆不但沒收入，還隨處捐錢，積欠健保費。阿蘭強忍著思鄉情，屢屢自問為什麼要來臺灣？但，這都是自己的選擇！

因緣際會，慈濟人來關懷大隆與阿蘭，讓心力交瘁的阿蘭深受感動，因此投入環保工作，心靈有了寄託，第一次，她在臺灣有家的感覺。阿蘭努力突破不識字的問題，來臺七年，她慢慢學會國語，在越南沒法念書，來臺灣反而有機會上學；在環保站，阿蘭從回收中慢慢學到「放下」。

青青蘭花草　／開播時間：2008.04.30／總集數：10 集

傳宗接代真的很重要嗎？早年有人家堅持要招贅，林素蘭原本出身大戶人家，因父親染上鴉片癮，後來家道中落，賣掉三個姊姊，家中只剩下四姊玲玲與素蘭。四姊出嫁後，素蘭背負必須替林家傳承香火的責任。

陳文五願意接受這樣的條件入贅林家，好像一朵鮮花插在牛糞上，是沒有感情的婚姻。素蘭生子叫林孝誠，她把精力都放在工作上，丈夫好賭，她撐起林家的生計。兒子孝誠十九歲時罹患僵直性脊椎炎，素蘭四處尋醫，認

▌ 青青蘭花草／林素蘭（左）

識了慈濟人，於是開始跟著做環保。孝誠在慈院開刀多年，內心始終封閉，素蘭明白煩惱無用。對於未來，她知道自己不能像父母一樣執著，她將林家的祖先牌位送寺廟託管，填好大體捐贈書，至於有沒有人傳香火，已經不重要。

　　勞碌幾十年，她終於學會，只有做自己才能擁有笑容。

善有福報 ／開播時間：2002.08.26 ／總集數：2 集

　　二〇〇一年新竹湖口一家化學工廠爆炸，慈濟志工包括范豐田趕去關懷，他負責送熱食到臨時救災指揮中心，忙完了要返家時，已經是黃昏，當時因爆炸全區停電，他站在路邊，一輛車開得很快又沒開車燈，他來不及閃躲，被撞了，傷勢非常嚴重，醫院發出病危通知。

　　范家人和太太江粉妹在急診室外焦急等候，肇事者潘先生懊悔的向豐田的兒子仁朗道歉。仁朗憶起平日父親唱頌普天三無，反而安慰他：「不用緊張、不用煩惱，我爸爸是慈濟人，一定會原諒你的。」

「時刻未到，請勿安排助念」，范豐田在眾人的焦急中甦醒過來，即使左眼失明，日後也還需要長期復健，但他跟人要了紙筆，寫下這麼幽默灑脫的話，住隔壁床的大腸癌患者徐鴻鏡，也受到他樂觀的態度影響，發願病好之後要一同加入助人行列。

果嶺上的九降風 ／開播時間：2014.03.24 ／總集數：5 集

她曾經是二級貧戶。她曾經在為日本客人揹高爾夫球袋時邊翻垃圾桶，惹來斥責，但當她拿出一本刊物，客人卻說她讚。

陳桂珍家很窮，領過天主教救濟物資，她小學畢業就外出打工，只要能做的，無論是洗碗小妹、作業員，都兢兢業業認真做，賺來的錢全數寄回家給長嫂，分擔家計。桂珍一直嚮往擁有幸福的家，未料婚後先生沉迷電玩賭博，經常徹夜不歸，即使領了薪水也沒拿回家

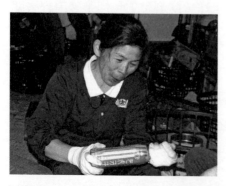

▌果嶺上的九降風 / 陳桂珍

過，桂珍於是在高爾夫球場做桿弟，也因此認識了一個慈濟人，跟她講有個師父在蓋醫院，桂珍開始每個月捐款，在慈濟列車上聽人講，要用鼓掌的雙手做環保，於是她拿一個個麻布袋裝回收物，還跟老闆爭取在球場做環保，在揹球袋、開球車時也隨手撿拾球場內外的瓶瓶罐罐，甚至標會買小發財車好載回收，「問心無愧心最安，並非有錢才快樂。」

意外的旅程 ／開播時間：2011.09.19／總集數：7 集

個性嚴厲，凡事要求第一的老師，到底是什麼原因讓她在教學上做出改變？當生活一切都很美好時，小兒子卻在做實驗時被燒傷，她要如何面對這個意外呢？

做事一向很有計畫的李秀鳳，是小學老師，先生永昌是法官，兩人從小認識，永昌一直是秀鳳的後盾，三個孩子都很優秀，但是當小兒子奕修發生實驗室意外，她亂了方寸，多虧先生足足兩個多月，在醫院用心陪伴，用竹竿跟兒子下棋，避免奕修的脖子肌肉攣縮造成功能障礙。曾參加慈濟兒童精進班的奕修不但沒責怪老師，還告訴父母「普天下沒有我不原諒的人」，掛心這位老師是否因此失業？他忍著身體的痛，反而用靜思語鼓勵父母！

意外的旅程／李秀鳳（右起）、陳永昌、陳奕修

十年過去，奕修已經長成翩翩青年，儘管脖子上留下淡淡的疤，但也因此刻劃出一家人的愛與堅強。李秀鳳老師提前退休後全心投入北區教聯會，用靜思語教學，也經常講這段「小亮灼傷記」的故事，讓聆聽的大愛媽媽都受益良多。

碧海映藍天　／開播時間：2013.01.09／總集數：8 集

　　一個窮人家的女孩一心想當老師，好不容易從金門來到臺灣，卻進了工廠當女工，直到她遇見一位高中老師簡春益。

　　呂麗碧是個十六、七歲半工半讀的女工，雖嚮往讀大學，卻因現實環境不敢奢望。在學校，她遇到一個小兒麻痺、卻個性開朗，且對未來有著憧憬的簡春益。在他的鼓勵下，麗碧順利完成專科學業，回母校工作，兩人因此成了同事，進而結婚生下一對兒女，但結婚才三

▌碧海映藍天 / 呂麗碧（右）

年，春益卻被檢查出罹患肝癌，生命剩下不到半年！春益往生之後，麗碧獨立撫養年幼的孩子，母兼父職。為了完成先生的遺願，她發憤考取教師資格，即使丈夫已不在身邊，還是給予呂麗碧一生極大影響，她個性堅強，沒人能阻攔她做想做的事，這都來自春益的鼓勵。「感謝教聯會教會我如何做一位稱職的老師。」一位自卑的老師變成很有自信，她是楊梅慈濟籃球隊成立的重要推手，打球的孩子也學習人文、有禮貌。

管爸的照像機　／開播時間：2013.02.18／總集數：5 集

卡嚓卡嚓按下快門，每拍完一張，管連修會立刻檢查，如果覺得相片畫面不滿意，馬上調整角度，不厭其煩一次又一次。

管連修十八歲就在照相館當學徒，二十六歲那年，如願開了自己的照相館，有了事業也娶了老婆。他在攝影上多有斬獲，多次在全國性攝影比賽中得獎，後來在臺北高雄都開了攝影禮服公司，一直做到六十八歲。女兒海玲在青春期曾經叛逆，是飆車一族，嫁人後將孩子送去參加慈濟兒童精進班，還鼓勵管爸乾脆去當人文真善美志工。活到老學到老，他還學攝影剪輯，當講師，到處都聽到管爸管爸的呼喚聲，他按快門養活一家人，也用快門為慈濟留史。

幸福美容院　／開播時間：2013.04.22／總集數：10 集

這是一家幸福美容院，有充滿笑容的愛奇兒會為您服務。

在臺北天母開美容院的李瑞玉，
因為小時候家裡曾受人幫助，長
大後只要有機會就回饋社會幫助
他人。瑞玉偶爾經過啟智學校後
門，看到學生在做垃圾分類，認
真又仔細，總覺得只要好好的教，
他們有可能自立，他們缺少的是

幸福美容院 / 李瑞玉（左）

社會的接納，只要肯給機會，他們做得跟正常人一樣好，甚至更好。所
以她毅然接下訓練啟智生成美容師這個不可能任務，先生和兒子都不看
好，認為平常在社區關懷和美容院兩頭忙的瑞玉是自找麻煩，但她越挫
越勇，把它當修煉。她教這些孩子坐公車，接他們到店裡學洗頭，有人
三個月才學會把頭髮吹直。但是不管怎樣，寧可縮短營業時間也要教會
孩子頂上功夫，她的志願是將來把美容院變連鎖店，讓孩子可以靠自己
的能力有尊嚴的生活。

《明月照紅塵》

分享志工：**周靜芬**（訪視、協力長）　　　撰　文：**曾秀旭**

大愛戲劇《水返腳的春天》本尊周靜芬也是大愛劇場的忠實觀眾。

《明月照紅塵》中的游陳杳是個堅毅的女性，「三世的因果一世還」這句話，讓周靜芬很感動。她認為自己做不到像游陳杳這樣，自己的先生經常為了一點小事就發火，周靜芬覺得這有什麼好氣的，心疼先生發脾氣對身體不好，都噤聲不語，怕失了和氣，但忍了一肚子氣不免埋怨。看了戲劇之後，對照游陳杳先生這麼不負責任，回頭看自己的先生很顧家，只是脾氣比較大。

同是志工，先生很愛做慈濟，配合度高，周靜芬也經常活躍在社區，從香積、訪視、教育、生活到福田，每個地方都可以看到她的身影。她笑説在實踐游陳杳的精神，雖然自己不能做到很偉大，但可以與先生有點距離，就不會常常因情緒發怒而毀損功德田，做志工常保婚姻圓滿，這是她從劇中悟得的道理。

第六章

Chapter 06　美德 是傳家的修煉

愛人者人恆愛之，敬人者人恆敬之。學習欣賞與讚美他人，克己復禮為仁。

　　難得在現今急促的生活步調中，還有兒子們每天陪著老媽媽散步，幾個兄弟集體行動，從少年到老。

　　陽明山上的竹子湖一帶都是湖田里，有個老里長姓高，做里長伯五十年，他種了一輩子的花，是個勤勞的花農，將草山種成了花山。但高里長這輩子栽培的不只是花，還有幾個孝順兄友弟恭的孩子。高銘宗是大哥，知識淵博口若懸河，很會照顧弟妹，他充分授權信任屬下，自己專心當孝子。二哥高東郎是幽默認真的藝術家，凡事喜歡動手做，不計較，由陶瓷藝術家變成馬桶修理師也甘之如飴。三哥高明善心地善良，擇善固執，做得多卻說得少，在一次投資失利虧損數億後，做慈濟人，用包容寬恕度過劫難。小

草山春暉/高明善（右起）、高銘宗、高東郎、高明志

弟高明志有人緣，祖父太過寵愛，小學初中留級、高中重考、大學降轉。接觸慈濟之後，高家兄弟不但孝親還愛人，推廣骨髓捐贈、教手語、鋪設手繪藝術蓮花磚，甚至到國內外賑災濟貧。行善行孝不能等，這家人有多大的福分！

很多時候，一個人的價值取決於他的品德

四重奏 ／開播時間：2003.06.28 ／總集數：40 集

美國作家露意莎的名作《小婦人》，在後世東方有了現代臺灣版，這是陳美月四姊妹的故事。

四姊妹生長在一個溫暖的家，爸爸陳有財常吹口琴給孩子們聽，手足情深，二姊美月即使在妹妹們成家後，仍帶頭關心，姊妹們互通有無，原先小妹陳滿在大姊死後立誓不嫁，要一手扶養大姊最小的孩子，遇到廖松德，真心誠意願意接納孩子才嫁給他。四個姊妹四個女婿四個家庭都一一圓滿了，也一個牽一個的進入更大的慈濟大家庭，爸爸也在八十一歲那年成了慈誠爸爸，行動不落人後。

大時代裡的小人物，其生命故事竟是如此溫馨，其中有父女親

四重奏/陳美月（左起）、陳寶蓮、陳雪子、陳滿

情、手足摯情、夫妻深情,以及婆媳子女間的至情至性。從陳滿、陳寶蓮、陳美月與陳雪子這四姊妹、四對夫妻和四個家庭中,人們看到的是失落已久的倫理溫情。

幸福的起點 ／開播時間:2009.08.25 ／總集數:50 集

　　民國五十年代,臺北源益碾米廠在地方上很有名望,他們家賣的米品質最好,煮起來也特別好吃。

　　源益除了米,讓人津津樂道的還有五個如花似玉的女兒,老大雅美自小在碾米廠長大,十歲開始學做生意,是超強業務員,她經常騎著山葉機車,身後載著沉甸甸的米,穿街走巷的推銷自家米。孝順的雅美想為身體不好的父親一肩擔起家業,差點誤了婚事。老二秀薰書念得最多,很有想法,卻為婚事跟父親起衝突。老三秀敏膽子小又愛哭。四妹雅珠小時候得麻疹,很早就沒念書,在家掌廚房,終身未嫁。小妹秀玲天真單純,反正天塌下來有四個姊姊頂著,一直過著無憂無慮的生活,但婚後人生卻是波折不斷,她的二女兒在青春年華竟遭酒駕車禍過世,秀玲

放下傷痛,將愛女大體做器官捐贈。林家五朵花也如同《小婦人》的故事,溫馨而多彩多姿。

幸福的起點 / 林雅珠(左起)、林秀敏、林雅美、林秀薰、林秀玲、江旻真

老大雅美二十四歲聽從父母勸說，和做土木建築的衍銘結婚，如她計畫的，在四十歲後有了自己的人生，「六點以前，媽媽是慈濟的菩薩，六點以後就變回家庭主婦。」女兒這麼描述著。

幸福的關鍵端看我們是否活在愛的裡面，歷經人生起起落落，漸漸明白幸福其實不那麼遙遠，做一個懂得感恩，願意幫助別人的人，就已經站在幸福的起點上。

清秀家人 ／開播時間：2010.09.20 ／總集數：40 集

結婚五十年了，到現在還會跟對方說：「有你真好！」

父親開麵包店，十八歲的麗香除了體貼還有做生意的能幹，使得麵包店顧客盈門。在姑姑牽線下，和林宗明成婚，一起開文具行。一個女兒兩個兒子的教育讓夫妻倆費盡苦心，他們曾經帶著孩子到美國求學，等孩子都畢業了，收

清秀家人 / 連麗香、林宗明

掉了美國的藝品店回來臺灣，開
始對人付出、分享幸福。先生宗
明曾一度因急性心肌梗塞休克，
讓麗香母子抱頭痛哭，還好開刀
順利，在兒女支持下加入教聯會，
回饋教育自己孩子的經驗。「我
終生以妻志為己志」，林宗明幽
默的詮釋夫妻相處之道，麗香補
充，就是不要把不愉快的情緒延
續太久，才能在繁瑣的生活中，
即便有磨擦，還能維繫感情長長

久久。一開始大家以為做太太的很厲害，原來先生才是生活高手。

明天更美麗 ／開播時間：2013.01.18 ／總集數：40 集

臺灣光復的年代，大稻埕一間五金店裡，自小被祖母寵愛的千金大小

姐，非常任性，但後來真正讓這
位大小姐改變的，竟是陳家店裡
的小夥計。

一面工作一面要考夜間部的小

明天更美麗/陳美麗（左二）、李
明忠（右二）

夥計李明忠，希望半工半讀完成
學業，不但老闆陳鎮龍看在眼裡，
陳家阿媽也偷偷把一枚男戒送給
心裡的孫女婿。結婚當天，美麗
才知道明忠的媽媽是後母，親生
母親在明忠十歲時因病去世，家
裡因母親醫藥費而一貧如洗。美
麗終於明白銘忠想要成功的原因，
在美麗的鼓勵下明忠由夥計變成
冷凍空調公司老闆。「因病而貧」
的痛苦往事讓李明忠期盼兒子有

機會成為醫生。美麗為了照顧三個孩子辭掉工作，但先生事業愈做愈大，
與家人相處的時間卻愈來愈少，為了孩子的管教問題也出現不同的態度，
為何心的距離變遠了？但其實明忠的心一刻也沒離開。在事業上變成強
人的李明忠，唯有在談及母親的病時，總忍不住紅了眼眶，長子敏駿聽
見了父親的心聲，立志行醫，現在是臺中慈濟醫院小兒科主任，他把父
親幼年喪母的空洞填補起來。從前的千金大小姐美麗，已經變成和藹可
親的美麗媽，做慈善讓人生路愈走愈美好。

白袍的約定 ／開播時間：2012.11.26 ／總集數：32 集

一個是接指名醫，一個是苦讀畢業卻被人倒會滿心埋怨的小兒科醫師，

還有一個是忙於醫美口袋麥克麥克的整型外科醫生，行醫的初衷在哪？

洪宏典是家中長子，十六歲就知道自己肩負重任，爸爸靠著一塊貧瘠的水尾田養活一家八口，期望長子出人頭地，讓這個家庭擺脫貧窮。確實，他對病患從不懈怠，大小傷都一樣認真對待，但也嚴肅到成了一個高高在上，很難親近的人。父親往生後，他重新尋找人生價值。

出身清苦的吳森，靠自己苦讀完成醫學院學業，成為出色的小兒科醫師，原本以為從此平順過一生，卻因為幫親人作保，欠下大筆債務，心存恨意。

葉添浩幼年就深受父親及二哥影響，他發願要當史懷哲！他是整型外科醫生，現實讓他一切向錢看，跟著時尚從事美容醫學，忙碌的工作讓他對醫療漸漸失去熱情，他懷疑自己不是醫生而是商人，生活因此陷入

低潮，後來婚姻出現危機，更讓添浩痛苦不已。

他們都先後因為加入義診，隨人醫會而行，找回當醫生的初衷與人生真正的美麗。

┃ 白袍的約定 / 洪宏典（右）

無悔的愛 ／開播時間：2011.10.04 ／總集數：7 集

在學生心目中她就像慈母，對中風長達四十年的先生，她是永遠的精神支柱。至今不曾出門旅行，因為她覺得心靈風光更重要。

劉玉貞家境貧窮，但劉家對孩子的教導絕不怠忽。成績優異的玉貞同時考上新竹女中及師範學校，為了讓六個弟弟上大學，她選擇念師範。當了老師的玉貞對孩子的耐心與關愛，贏得學生好感。婚後，先生敏雄愛妻愛子，努力賺錢，白天上班，晚上則在餐廳表演薩克斯風。一天早上，敏雄突然中風，醫師說他後半生要靠輪椅代步，玉貞幾近崩潰。長達半年的時間，她每天從新竹趕到臺北的醫院照顧敏雄，回顧十多年來，玉貞除了學校就是家，孤獨悄悄爬上心頭。無意間她在「慈濟道侶」這本書裡找到心靈的出口，從靜思語中得到許多啟示，她加入了教聯會。

　　至今，玉貞老師仍守著先生，每天陪他復健，還要照顧家庭，怎麼做志工呢？「搶時間做慈濟。」提到教育專業她滔滔不絕，有孩子因家長工作很晚回家而四處遊蕩，她每晚打電話關心、叮嚀，還有五年級生不會寫字，她就從ㄅㄆㄇㄈ教起，「任何孩子都不能放棄，不要讓他們變成社會敗類。」

愛，有你來作伴　／開播時間：2008.11.06／總集數：60集

　　林家在鹿港開設油行，家裡有四姊妹，分別出生在不同的年代，因此造就了不同的個性。

　　林爸爸平日常教導孩子要行善

| 愛，有你來作伴／林雪珠（左）、
王吉清（中）

助人，做生意童叟無欺。四姊妹當中以大姊採綉最穩重嚴格，二姊採琴溫和內斂，三姊雪香個性樂觀，小妹雪珠則鬼靈精怪想法一堆，最得爸爸的喜愛。在她們陸續步入婚姻後，各自面臨了截然不同的人生境遇，四姊妹更懂得相知相惜、互勉互勵，這分彌足珍貴的手足之情，凝聚了林家一整個家族，也讓她們在慈濟大家庭裡同心攜手。

至今，年近八旬的林採綉經常在活動前一天就下廚洗米、浸米、研磨，這樣在第二天一早就可以熬煮出甜米漿和有料的鹹米漿；採琴是裁縫師，平時製作慈濟制服，裁剪剩下的零碎布料做成零錢包、手提包，喜歡的人可以拿去用，隨喜捐款護持大愛臺；雪珠則是一九九三年慈濟第一場骨髓捐贈驗血活動的工作人員，也是骨髓關懷小組第一批志工，二十年來，她一直做著同樣的事。

擺渡 ╱開播時間:2004.06.29 ╱總集數:83 集

他是永遠的王校長，臺東王家的故事可說是一部動人的慈濟拓荒史。

黃玉女從小就是王家童養媳，但她一直不滿這樁被安排的命運。王添

丁是爽直的行動派，只有小學畢業的他，誤打誤撞進了教育界，甚至升上校長。玉女和添丁的婚姻歷經大時代的淬鍊，一度因喪子，夫妻長年爭吵。任教小學的玉女經吳尾居士牽線，接觸佛法，也接引了婆婆王麵，幾位同修更合辦臺東第一間佛教修行組織「佛教蓮社」，因此玉女曾遇過跟著修道法師來講經，當時尚未出家的證嚴法師靜思，當時就對這位在家女眾留下深刻印象。

一九七〇年，玉女好友李時來家作客，無意間發現李時放在桌上的勸募簿，李時介紹花蓮的這位師父，原來正是玉女十年前在蓮社認識的靜思，於是她加入募款行列。當時是豐田國小校長的王添丁奇怪，為何媽媽和太太都如此熱衷，跟去一看，阿媽級的志工看到地上有破瓶子就撿起來，一路用衣服兜著，他心想：我們一天到晚叫小朋友做好事，實際是口頭講講，而這些志工做到了！

擺渡 / 王添丁（前排左）、黃玉女（前排右）、
王壽榮（後排左）、嚴玉真（後排右）

王添丁夫妻是臺東最早的慈濟委員，兒子王壽榮是嘉義第一顆慈濟種子，一家三代都是慈濟的開拓者。

春暉 ／開播時間：2003.09.06 ／總集數：35 集

一個出身名門望族的女兒，嫁到家境也不錯的人家，本該是門當戶對，從此幸福美滿。她原本可望一輩子不愁吃穿，但是夫家意外在一夕之間破產。七十歲時，卻又歷經兒子空難往生之痛，她在七十一歲開始做慈濟。

年輕的少奶奶蔡寶珠放下身段，在夫家生意破產之後，艱苦不撓的撫養孩子成人，所幸孩子都很爭氣。但就在她該安享

春暉 / 賴蔡寶珠

晚年之際，最愛的長子賴信宏在三義空難中不幸罹難，讓寶珠萬念俱灰，一心求死。

兩年後去花蓮做佛七，聽到證嚴法師說：「天下沒有不散的筵席，這分母子緣盡了就散了，要放下，不要再煩惱，多祝福他！」讓寶珠找回生命的意義。

寶珠自己搭公車四處收功德款，有一次在路上心肌梗塞發作，仍心心念念要替師父募更多。她有心臟病，兩次大劫歸來，就這樣一步一步做到九十歲高齡，往生時捐贈大體，讓人生更圓滿。

辛勤的蜜蜂沒有時間悲哀，忙碌是良藥

阿爸講的話 ／開播時間：2014.10.24／總集數：40 集

　　孩子，本來應該是要快樂無憂的成長，但有的人卻在年幼時就必須放棄學業，工作賺錢來分擔家計，幼時的林福全，就是這樣。

　　他小學畢業就做小生意賺錢，未滿十五歲從屏東林邊到臺北學水電。十年的苦熬與學習，福全學了一身精湛的技術，更從高工補校畢業，甚至負責監管老闆在宜蘭的所有工程。福全娶了賢慧的玉珍，靠玉珍三十萬的積蓄，夫妻胼手胝足闖事業。福全重視兄弟感情，幫忙生意受挫的大哥周轉資金，度過一次又一次的經濟風暴，不僅如此，福全夫妻也幫失業、定性不夠的弟弟，讓他在公司學水電技能。當大哥的孩子生重病、大嫂罹患癌症，夫妻倆也四處奔走，為他們找好的治療管道。

　　幾十年過去，歷經風風雨雨，福全事業有成、家庭幸福，他將成功歸於妻子，更要感謝阿爸！因為當他小學還在家鄉做小生意時，阿爸就一再叮嚀：做人要和氣，吃虧沒關係，做事要腳踏實地，不要想一

阿爸講的話／林福全（右二）、李玉珍（左二）

步登天，還有最重要的：「人要勤儉不要奢華，人要努力不要喪志」，
這也是福全給子女的家訓。

我家的方程式 ／開播時間：2016.08.14 ／總集數：40 集

　　「如果你想快樂：一小時去睡午覺，一天時間去郊遊。一輩子快樂付
出，一生中幫助別人。」

　　樂觀的鄉下青年醫師徐榮源，與個性內向的天才宅女姜淑媛，兩人上
大學後，榮源藉各種學術研討為由，讓鑽研在圖書館與實驗室的淑媛接
受他的友誼。淑媛原抱持不婚主義，畢生理想就是念書、當個科學家，
沒想到半路殺出一個徐榮源，讓淑媛改變心意，扛下更辛苦的責任，當
徐太太、孩子的母親與科學家。

徐榮源對人誠懇認真，對病患用心，對家屬耐心，還會主動幫忙

我家的方程式 / 徐榮源（左一）、
姜淑媛（右一）

找別科醫生解惑，常被同僚抱怨雞婆，但他不以為忤。榮源與淑媛在工作上教學相長，對同僚與學生盡心照顧，在家裡給孩子極大的愛與空間。徐醫師後來參加了義診，因為慷慨分享，讓原本內向害羞的淑媛願意走入人群，主動擁抱生命，體驗到付出的快樂與滿足。夫妻在另一個大家庭裡，發現了新的家庭方程式。

稻香家味 ／開播時間：2017.01.04 ／總集數：40 集

苗栗獅潭一個農家，林開連給子孫的家訓是：長幼有序、兄友弟恭。

「你們雖然是三兄弟，三顆不同的心，但是做事要一條心。」母親徐招蘭跟德村、德光、德燿三兄弟說。他們三個個性都很敦厚耿直，彼此尊敬，都有客家傳統的硬頸精神，兄弟一起白手起家，齊心合力在新竹

稻香家味／前排左起：林姵妏、林德村、徐招蘭、林德燿、林姵妡、林信言、林德光、林美雲，後排左起：林信宇、賴燕珠、吳月紅（林德村提供）

市經營水電工程，不分你我，就像一條繩子般緊緊纏繞一起。林德村的大兒子耀騰因意外腦死，在家人共同成就下，讓他器官捐贈，因此救了十多個家庭。林家無私無我的付出，對事業夥伴、員工，都以家人對待，對內家和萬事興，對外更是藉由身邊的人共同傳遞美善。每次慈濟辦活動，林家三兄弟都全員到齊，加上第二代，水電工程全包，他們互相補位，理念只有一個「做就對了」。

幸福是擁有心靈與人性中美好的部分

幸福在我家 ／開播時間：2015.05.12／總集數：40 集

幸福是什麼？幸福又在哪裡呢？

葉彰棋出生臺中梧棲一戶農家，父親葉瑞雲在他幼年時離家北上賣布，打拚數年後終於租下自己的店面，接妻兒團圓，但那時彰棋剛考上省立初中，留在鄉下阿公家，初二暑假初次北上再也不肯回鄉讀完初中，也

幸福在我家 / 葉彰棋（左一）、李麗珠（中）

不願轉學到臺北，因此輟學在店裡幫忙。當兵時，彰棋才知自己所學不足，退伍後雖想重拾書本，但是工作繁忙，始終不能如願，但是他很勤奮聰明，主動到各公

司行號推廣訂製西服業務，讓布店生意蒸蒸日上。經由阿公介紹，和製油廠的女兒李麗珠結婚，從小備受呵護的麗珠，出嫁前卻遭逢父親因病過世，對麗珠來說是何等沉重的打擊。同樣的，車禍也奪去彰棋的母親六十歲的生命，他開始思索人生的意義。年少失學的遺憾，讓他特別注重兒女的學業成績，但小兒子一場重病危及生命，他疑惑教養問題，和妻

子麗珠一起請教證嚴上人，茅塞頓開，從此兩夫妻帶著兄嫂和弟弟、弟妹加入慈濟。

葉家四兄弟為了公平，分家產用抽籤的，傳為佳話。幸福到底在哪裡？「手裡的親情要當下抓住，眼前的幸福要即時把握。」

車站人生 ／開播時間：2017.06.15 ／總集數：30 集

一個每天趕火車上學的小伙子，到後來竟當上了臺北車站站長，他人生一路走來的風景，超乎想像。

陳清標生長於臺南新營鄉下，讀初中時天天追小火車上學，他一輩子堅守工作崗位，責任心超強，成功大學畢業後參加特考，退伍後到鐵路

局服務，跟臺鐵結下不解之緣。他從基層驗票的列車長做起，承擔的職位也愈來愈重要，歷任嘉義站副站長、新營站總務主任、斗六站長、嘉義站長、臺北車站站長、車勤部經理、餐旅總所總經理等，「鐵路的本業是服務、不是以賺錢為目的，但是要發展副業來賺錢。」這是他工作理念。「永保安康」就出自他的創意，「鐵路便當」、「飛快車小姐」也都是他訓練規劃出來的，他為年輕人做了示範，激勵人人都可開創精彩的職人生涯！

越到假期、人潮越多，他越是忙碌。他的工作，非常需要家人的體諒和支持，太太姜義是小學老師，婚後跟著先生不停搬家，孩子也不斷轉學。除夕夜，陳清標總在月臺目送最後一班火車駛離，「看著全部旅客都上了火車，我有一種很大的滿足感！」他印象最深刻的是坐往花蓮的旅客，大家相邀坐火車去行善。

陳清標和姜義退而不休，他們付出無所求還說感恩，不說辛苦還說幸福，全心投入慈濟當志工。

車站人生 / 陳清標、姜義

富裕人生 ／開播時間：2003.12.29 ／總集數：30 集

　　兩兄弟出生貧困自小當學徒，一個學裁縫一個學廚藝，多年後一個開西服店，一個在大飯店當廚師，但同樣行善付出。

富裕人生／謝富裕

　　出生花蓮的謝家兄弟福裕與榮華，童年就是慈濟小小會員，姊夫文塗常將佛法觀念帶來家中，母親也十分支持，還曾到仁愛街慈濟義診所幫忙打掃。謝家雖然不富有，但懂得知足與付出。兩兄弟國中畢業後，個性木訥敦厚的富裕做裁縫師，活潑外向的榮華選擇廚藝。一九八七年全民股票運動蔚為風潮，富裕跟榮華兄弟也不例外，不料股票崩盤，謝家兄弟悔不當初，同年，媽媽二度中風，往生前告訴他們：「咱若有一碗飯吃，無倘忘掉散赤的艱苦人！」富裕、榮華兩兄弟謹遵遺言做慈濟，榮華常發揮精湛的廚藝包辦香積工作，富裕則在九二一災後投入興建組合屋和希望工程。

乞丐許大願 ／開播時間：:2011.06.20 ／總集數：10 集

　　憑什麼，一個家無恆產的家庭主婦，發願要捐獻土地？而且還自比是「乞丐許大願」。

　　嘉義大林鄒家很窮，靠著父親鄒清山做回收、打零工養活一家七口。

人窮志不窮的鄒明晃，退伍後經營塑膠皮生意，與林淑靖結婚後，夫妻齊心合心，經濟逐漸好轉，才二十二歲的淑靖一次隨慈濟列車去花蓮，回來後跟先生講，為了讓更多鄉親聞法，她想捐地蓋分會，即使當時他們還處於負債狀況。「心願有多大，力量就會有多大。」淑靖想起曾讀過愚公移山的故事，所以夫妻倆認真打拚，用兩年的時間獲得公婆的支持，不但捐出祖產，促成大林慈濟醫院的建立，興建過程中，鄒家老父

母還自掏腰包，天天到工地煮青草茶給工人喝，至今，他們還是天天清早送茶到醫院。「只要發大願、發好願，身體力行，乞丐許大願，美夢都會成真。」

▌乞丐許大願／鄒清山

團圓飯　／開播時間：2012.01.23／總集數：5 集

　　一個眷村孩子居然當上閩南語主播，也因為在空中說慈濟，讓父母復合全家團圓。

　　孟慶進出生新竹眷村，住的是泥土糊牆的破草厝，穿的是麵粉袋改製的衣服。在部隊擔任理髮士的爸爸除了好賭貪玩，什麼事也不會做，沉迷方城之戰常徹夜不歸，牌友不時上門討債，這個家全由媽媽蔣英撐著。為了幫媽媽分擔家計，阿進決定念政戰學校，做職業軍人。在阿進建議

下，媽媽開了洗衣店，沒想到累出病來，唯有換腎一途，阿進的孝心感動了媽媽，接受兒子捐腎。有一次爸爸突然說要離婚，把祖先牌位都砸了。媽媽在離婚後反而海闊天空，也把阿進帶進慈濟。阿進後來進了警廣，在空中他取

▎團圓飯 / 孟慶進、蔣英

名蔣彤，又轉到大愛網路電臺工作，接下閩南語主播，對臺語不甚流利的他來說，是個不簡單的任務。爸媽離婚不到一年再復婚，居然這次爸爸戒掉菸和麻將，跟家人懺悔，一改紙醉金迷的生活，轉過頭來做環保。蔣彤在空中不停說慈濟，讓家庭團圓，爸爸臨終前決定捐大體做良師。

快樂總鋪師 ／開播時間：2013.05.13 ／總集數：5 集

　　蔡明鴻從小就不愛念書，但書讀不好，他最怕的並不是挨打，而是被爸爸罰切菜、抄菜單。

　　蔡爸爸真是個傳奇人物，他是松山區有名的總鋪師，雖然因為一場意外讓他失去了雙眼視力，但是他的手藝絲毫不差，不知情

▎快樂總鋪師 / 蔡明鴻（右一），林雪英（左一）

的人完全不會想到，他就是盲眼阿丁師。

蔡明鴻從小與哥哥明宗幫忙辦桌，排桌椅、擺碗筷、擦擦洗洗，明鴻一直想出外闖盪，但在外碰壁後想起全家一起生活工作的溫暖，決定回家繼承辦桌的家業。和林雪英結婚後，明鴻的事業平步青雲，與哥哥聯手辦遍全臺，在業界稱號第一，但雪英不習慣大家庭生活，再加上丈夫滿身都是辦桌人的習氣，菸酒、行話，她實在快樂不起來。

漸漸的，明鴻覺得生活無趣，卻看見太太反而成天笑嘻嘻的，為什麼？他放下菸酒跟著太太尋找快樂的來源，一次，聽到「洪武正師兄的故事」，那晚他看慈濟月刊到三更半夜，久久無法成眠。九二一地震東星大樓倒塌，他們一家帶著辦桌工具，到災難現場給人溫飽。阿丁師在失明前曾是義消，他的兒子做公益，子承父志共行善。

菩薩到我家 ／開播時間：2014.07.14 ／總集數：5 集

「來我家住吧！」對無依無靠的安養院爺爺，她這麼說；對失去媽媽、爸爸入獄的小兄妹，她也這麼說。

賴麗霜和吳春榮夫婦住汐止，有五個子女，春榮在鐵工廠工作，麗霜則在住家樓下做手工貼補家用。小兒子因為先天性心臟病要開刀，夫妻倆為龐大醫療費發愁，幸好有貴人幫助，麗霜因此發願只要兒子開刀順利，也要幫助需要的人。

麗霜知道附近的修女院需要協助，和母親都盡力幫忙，結識了無依無靠的梁爺爺。當修道院的修士要調回韓國，爺爺煩惱自己無法轉到其他

安養院，麗霜於是給爺爺一把鑰匙，請他同住。後來修女又向麗霜求助，幫忙照顧一家兄妹中最小的妹妹，她們也把孩子接了來，原本家境不富裕的七口之家現在更熱鬧了。

我們這一家（長情劇展）／開播時間：2014.07.28／總集數：15 集

捨，是一般人最難做到的事，但是她的大捨，讓丈夫給了全家人一份最後、最珍貴的禮物。

楊健民是日本遙控飛機代理商，事業有成，太太周朱枝以夫為天，教育子女注重生活禮儀，是個嚴母。當孩子青蓉、筠睿在美國讀書時，爸爸健民卻因肝硬化病倒，朱枝看著受病苦的先生，想起在《慈濟月刊》中看到為醫學教育奉獻的無語良師，朱枝決定讓健民死後發揮良能，捐大體給慈濟醫學院，自己卻默默承受家族長輩的責難。

當兩個女兒赴美讀書、兒子當兵陸續離家，朱枝的孤獨與悲傷讓她幾近崩潰，還好有慈濟志工月霞陪伴，她也與接受楊健民大體指導的醫學生書信來往，在寫信的過程中，她再一次緬懷丈夫生前種種，情緒也得到療癒。走入慈濟是楊健民留給妻兒最珍貴的禮物。

我們這一家／楊青蓉（前排左起）、楊健民、周朱枝、楊青穎。楊筠睿（後立者）

阿嬌姨的苦甘人生 ／開播時間：2015.09.07 ／總集數：10 集

　　她不過是病房的清潔阿姨，還是一個單親媽媽，為什麼要天天給醫護團隊煮晚餐，連休假都還特地從家裡騎車送來？

　　大家都叫她阿嬌姨，說她是大林慈院心蓮病房的守護媽媽。謝麗嬌背負著早年先生家暴的陰影，家裡有三個小孩，大女兒重度智能障礙，小女兒個性叛逆，所幸兒子乖巧孝順。在大林慈濟醫院做清潔工，收入微薄，她努力撐起一個家，阿嬌姨和鄰居月滿兩人相互扶持，也和心蓮病房的醫療團隊、癌關志工貴枝媽、美真姊彼此關照，像一大家子。

　　她親手栽種新鮮蔬果，烹製美味的家常料理，讓病患和家屬惶惶不安的心情獲得慰藉，也凝聚了心蓮團隊，她也去女兒住的教養院奉獻。謝麗嬌曾獲得總統大愛獎，真正做到貧中之富。

　　人的價值不在生命長短，而在於能否發揮良能！

阿嬌姨的甘苦人生／阿嬌姨（左）

真愛源起 ／開播時間：2018.08.02／總集數：30 集

　　大稻埕的這間何家手工麵條店曾給人很多溫暖，不只賣麵還布施愛心，不吝惜的給街上伸手的乞丐一餐溫飽。

真愛源起 / 何瑞真（前排中）、林德源（前排左一）（何瑞真提供）

　　何瑞真從小看著開麵條店的父母，積極幫助要飯的乞丐，在心中種下了善的種子。她跟來店裡幫哥哥開五金行的林德源，在一番有趣的緣分後，共結連理。瑞真的溫柔與德源的愛妻舉動影響了鄰里，整條街都效法他們夫妻倆，人人樂當疼某大丈夫與愛家好妻子。

　　「他教我，如果他生氣的時候就可以叫他林源，因為中間缺了一個『德』字。」這是何其有趣的夫妻相處之道！何瑞真更把對於家人的關愛擴及到身邊的人，

不僅幫助迷途的孩子找回人生方向，並陸續接引鄰居朋友和妹妹美華進入慈濟世界、共建「大愛一條街」。

但人生堪稱圓滿之際，德源健康每況愈下，罹患罕見的神經髓鞘瘤，瑞真雖然難過不捨，但面對德源，總顯現自己的堅強，不想讓丈夫操心。二〇一三年三月林德源過世，對他們夫妻來說，人生沒有一刻後悔，因為他們把握每分每秒，愛在當下，恆持剎那！

美好歲月 ／開播時間：2014.02.26／總集數：40 集

他少棒出身，一生堅持到底，不到第九局下半絕不放棄。

林瑛琚小時候跟著父親看了一場棒球賽，從此與棒球結下不解之緣，小學加入棒球校隊，後來擔任花蓮榮工少棒隊教練，瑛琚一輩子以不到第九局下半絕不放棄的精神，每件事都全力以赴。

瑛琚父親林阿江是省建設廳工程師，常因工程需要全省跑透透，母親林美玉一人持家；瑛琚體貼

美好歲月 / 林瑛琚（左）、簡美月（中）

母親辛勞，從小就幫弟妹洗澡、做家事。出社會後，瑛琚在產險公司上班，與同事簡美月結為連理。

一九六七年，隨著母親開始做慈濟，瑛琚也在花蓮靜思精舍剪樹、拍照、開車，無論大小粗活他都義不容辭。妻子因為心臟瓣膜萎縮必須開刀，發願若手術順利就要一輩子做慈濟。如今，美月與瑛琚先後過世，也都捨身做大體老師，孩子們由原先的抱怨到後來理解，林家三代以善傳家。

雲開見月 ／開播時間：2011.01.10 ／總集數：24 集

少小離家老大漂泊，一個八十多歲一個九十幾了，穿同一件衣服同一條褲子，肝膽相照四十五年。

胡添財和趙亭彬是昔日軍中的長官與部屬，親如手足，相互扶持半世紀，有情有愛更有義。

胡添財退伍後留在趙亭彬家幫忙，什麼都做，就算趙家潦倒，他還是講義氣。晚年胡爺爺住進榮家，趙爺爺怕他不習慣，在志工協助下每兩天就去探望他一次。

兩個老兵的一生有喜有悲，在生活最為艱難的時候，彼此也不肯放棄對朋友的道義責任，患難中尤其見真情。

│ 雲開見月／胡爺爺（中）

家人，無需一較高下，只需認同與尊重

竹南往事　／開播時間：2017.12.11　／總集數：30 集

　　竹南中港街上的合利商行是間老字號，經營米業，一排三間店面，還有花生油與麥芽糖工廠，在在見證了那個時代竹南的繁華。

　　合利商行的少東王振源娶了人稱崎頂美人的陳阿珠，門當戶對。陳阿珠是竹南崎頂山上的大戶人家，做的是編織大甲草帽的生意，長輩慈悲又捨得布施，阿珠記得當時一般人對上門化緣的修行人是一把米一把花生的給，但她家卻是一布袋一布袋的布施。可惜好景不常，新婚燕爾四年時光，二十七歲的振源就突然因肝病往生，留下兩個年幼的女兒，合利商行也在同業削價競爭下生意一落千丈。面對家道中落，年輕守寡的阿珠為爭一口氣，決定充

竹南往事／陳阿珠（前左二）、王寶珠（前右二）、顏吉滄（後左一）

實自己，自力更生，她要北上打拚。她先學簿記，學做生意，學日語，這時小姑王寶珠護校畢業，經媒妁之言嫁給竹南青年、在臺北工作的顏吉滄。孩子出生後，寶珠辭去工作專心顧家，姑嫂同在臺北，這時成了最親的人，再加上婆婆，三個女人共同扶持，最難相處的婆媳姑嫂卻成了美滿的組合。阿珠說：「人生沒有永遠的快樂，也不會有永遠的困境。」

家有五寶 ／開播時間：2012.05.07 ／總集數：10 集

　　家有一老如有一寶，這一家人有五寶：岳父岳母、親生父母與養母！

　　楊以義因事業擴張太快而負債，在大哥以仁建議下擺起地攤，半年後東山再起轉投入塑膠射出事業，有不錯的成績，想擴展美國事業時遇到九一一事件而受挫，幸有養母及岳父母的經援得以過關。在他情緒低潮時，被朋友帶去參加慈濟活動，從小就過繼給二姑的以義，聽到「行善行孝不能等」，於是陸續將二姑、父母和岳父母五位老人家接來身邊照顧。以義的父親是漢學專家，二姑是受日本教育的國小老師，妻子韻蘭的母親更是廚藝高手，這群老人展現出來的智慧讓晚輩受益良多。但是

不同省籍，語言和習慣也大不同，生活中
增添不少樂趣。就像八十八歲的公公每天
早上五點吃早餐，八十六歲的婆婆七點多
才吃，九十三歲的養母六點半吃，光早餐
就要分多次準備，王韻蘭每天如此，從無
怨言，認為這是她的本分和福報。

❙ 家有五寶 / 楊以義

無敵老爸 ／開播時間：2013.06.17／總集數：10 集

　　一個少年兵隻身來臺，人生快
半百了好不容易成家，卻要一肩
雙挑，因為妻子弱智，他信守承
諾不離不棄。

　　一九四九年，剛過二十歲的廖
洪興隨部隊撤退來臺，轉眼四十
開外，依然無妻無子；他站在金
門海岸眺望海峽另一頭的故鄉，
滿心惆悵。同袍郭占武是同鄉好
友，願意將繼女丁鳳許配給他，
他承諾將與妻子相守一世；直到

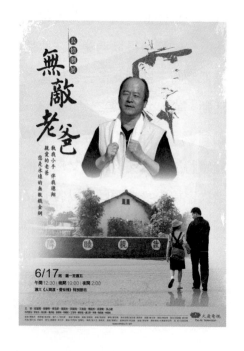

見了面才知道丁鳳弱智，生性善良的他，最後還是守信，對丁鳳不離不棄。婚後丁鳳生下五個女兒，老大淑芳學習遲緩，但這個爸爸面對人生挑戰，樂觀以對，洪興一人父兼母職，靠微薄的退休俸與替人理髮、清潔打掃撐起這個家，栽培出師大畢業的二女兒和體大畢業的雙胞胎，他還獲得好人好事代表，他樂觀的天性與開明前衛的身教，是女兒心中的無敵鐵金剛。

| 無敵老爸 / 廖洪興

党良家之味 ／開播時間：2015.07.22 ／總集數：3 集

他曾用一鍋清粥、三盤小菜成為蔣經國總統在墾丁賓館的私廚，也曾在大統百貨經營當年高雄最著名的大眾化西餐廳。

年輕時打拚累積下的成績讓吳党良生活無憂，憑藉著好手藝在臺南開起麵館，吸引不少忠實顧客。二〇〇三年，在臺南，醫生告訴党良說，他的太太楊裁已是肺腺癌末期，突聞噩耗，他不敢跟妻子講。感受到自己逐漸凋零的妻子，竟說要獨自一人去旅行，她要去花蓮拜訪證嚴法師。

| 党良家之味 / 吳党良（左）

不識字的楊裁要單獨旅行，全家人當然反對，但是她很堅持，就這樣到了精舍，她沒見到師父，卻做了人生最大的決定，回家後告訴丈夫，她要成為大體老師。

吳党良最後尊重太太的決定，他這才知道，自己最難料理的原來是這一味人生。吳党良在慈濟師兄姊的邀約下加入志工行列，除了做環保，還做香積一展廚藝。

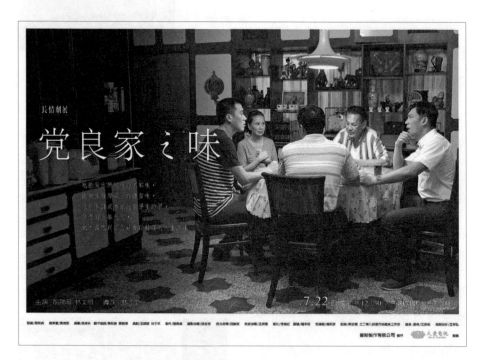

幸福好簡單 ／開播時間：2012.08.11 ／總集數：40 集

騎腳踏車代步歷經數十年，她從不用化妝品，也不趁打折去買東西，

因為她認為趁著便宜大肆採購，其實更浪費。

　　江家在臺中神岡是大地主，卻因為耕者有其田政策，家道中落。江月霞的爸爸個性敦厚務實，長年當村長，為了替家裡多保留一分地而辭去公職，一介文人下田拿鋤頭。

　　他樂於幫助困苦人家，因此女兒月霞從小就學會幫父母分擔家務，體諒他人，生活節儉。成年後，月霞因姊姊婚後的不快樂，讓她一度對婚姻卻步，但還是接受了父母安排相親，嫁給個性隨興的賴勝夫；只是婚後婆婆的強勢與多年不孕，月霞備感壓力，所幸勝夫「順其自然」的生活態度，與娘家人的支持，讓月霞學

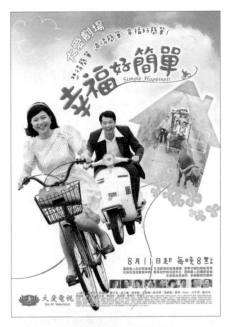

幸福好簡單 / 江月霞

會「不放大」生活中的苦，以簡單自在面對種種紛擾。

　　江月霞每天騎腳踏車上、下班，勤做慈濟，四處幫助人結下了很多善緣，從她的身上，看見了什麼是少欲與知足，也重新思考什麼才是「簡單幸福」。

家有滿子／開播時間：2016.05.06／總集數：40集

　　她是第一屆飛快車小姐，六十年後她目送一班班慈濟列車，浩浩蕩蕩的駛向花蓮靜思精舍，內心無限歡喜，她知道，每一張火車票，都會是一段善緣的開始。

　　魏滿子幼年喪父，曾因病輟學，一路靠著自己樂觀開朗的個性，積極向上，在學期間她半工半讀減輕家中負擔，後來奇蹟似地考上鐵路局第一屆飛快車小姐！她的先生謝佩澤有大學學歷，行事謹慎，舉止斯文有禮，個性內向，不善交際，與滿子形成有趣的對比。夫妻間互補的個性經常出現衝突卻也妙趣橫生。滿子接觸慈濟後，幫忙慈濟列車的訂票，她拿出當年飛快車小姐的專業，在列車上服務，分享慈濟故事。

　　「以前年輕時，女孩子都愛漂亮愛打扮，買衣服買鞋子，滿子進入慈濟後變得樸素了，脾氣也改很多。」當年的飛快車小姐們

| 家有滿子 / 魏滿子

回到年輕歲月，述說著滿子做志工的改變。在臺北松山聯絡處，大家都叫她「滿子阿媽」，她招呼著每一個來這裡學習愛與付出的人。

《草山春暉》

分享志工：吳秀芬（環保、樂齡、訪視、人文真善美志工）
撰　　文：林素秋

父母對子女的愛就像細水長流，涓涓不絕，而子女對父母又能回報幾分呢？

慈濟志工吳秀芬看大愛劇場多年，最受感動的是《草山春暉》，高家人行善與行孝是為人子女的楷模。秀芬的婆婆八十多歲，曾因跌倒而手術，吳秀芬就像照顧小孩一樣，怕婆婆再跌倒、怕她痛，每天盯著做復健。有時婆婆鬧脾氣，不肯做，秀芬也都耐心陪她勸她。遇到志工勤務非得出門不可，就用視訊不時關心婆婆，好在老人家身體恢復神速，後來不須攙扶，能放手自己走了。

結婚三十幾年，從不敢跟公婆頂嘴，吳秀芬期許自己要做到「順」，她想到未出嫁時，在家會跟媽媽頂嘴，讓父母傷心，如今體會為人父母是多麼辛苦，才知道懺悔。

行善行孝不能等，秀芬慶幸父母在世時，她及時盡孝，隔週就回鄉下娘家陪伴，直到雙親往生，不容自己有半點遺憾。

化　感　動　為　行　動

第七章

Chapter 07 報恩 是感恩的修煉

寧人負我我不負人，給我一分還你十分，陪我一程記你一生。

芳草碧連天　／開播時間：2009.07.06／總集數：50 集

　　魏家的故事，是臺灣三代女性穿梭一百年的歷史縮影。

　　日據時代的臺灣，阿罔是當時貧苦人家的小孩，自幼就被送到有錢人家做養女。養女生涯總是辛苦，性情溫和的阿罔逆來順受，非常認命。幸好養父高爸爸對阿罔很慈藹，不管媽媽反對，他堅持要讓阿罔陪長子阿和一起念私塾。

　　十六歲那年，阿罔被許配給阿和做媳婦，婚後四年始終沒懷孕，高母動念要兒子納妾卻被阿和拒絕。高父以自身醫術幫阿罔調理體質，最後生了兩個女兒金英、富美。沒生兒子，這讓阿罔強烈感受到傳宗接代的壓力。二戰結束，阿罔憑著過去跟阿爸學來的醫術，在街坊博得醫生娘的美名。轉眼間，女兒金英到了論及婚嫁的年齡，她說她絕不嫁人，而是要「娶丈夫」，延續高

芳草碧連天 / 魏杏芬（右一）、魏杏娟（左一）

家香火。和外省人魏宏安婚後，幾經波折與努力，才說服魏家父母，同意金英的條件。

孰料，天不從人願，金英接連生了女兒，只有一個兒子良旭。良旭自小就夾在從父姓或從母姓的爭執之間，最終，他還是姓了魏，他寄望自己能有二子，一個姓高、一個姓魏，偏偏他也只生了一個兒子，難道，高家從此就沒後代嗎？證嚴法師問魏良旭：「天下還有姓高的嗎？」有，很多！順天命、惜緣無求，高家三代女性的困擾至此解套。杏芬、杏娟姊妹行善，芳草遍布臺灣、美國。

得不到和失去的固然遺憾，
最珍貴是克服「沒有」

黃金線 ／開播時間：2008.02.19／總集數：17 集

傳宗接代真的有那麼重要嗎？尤其是，如果陸續出生的孩子接二連三有智能方面的問題，肩負著傳宗接代、綿延香火重責的夫妻，又該如何攜手同心面對？

還在日治時期，金線阿媽從小就是家中倍受寵愛的么女，長大後嫁給了當時在臺南地區號稱電氣三虎之一的丈夫，她以為，先

┃ 黃金線 / 黃金線（中）

生就是她一輩子的依靠，人生會一直一直幸福下去。

只是在連生了兩個智能有問題的孩子後，情況變了，先生無法接受，藉酒消愁，再接再厲，又生了三個，但只有阿昇是正常的。先生受不了打擊，和金線的感情漸離漸遠，有了別的女人，到最後連家也不回，還拉著外遇的孩子逢人就說，這才是他的孩子。

怎麼有這麼命苦的女人？金線就靠著做裁縫，默默把五個孩子帶大，但她積壓內心的怨卻經常發在阿昇身上，弄得母子間若即若離，直到去見證嚴法師，「你是四個換一個」，金線擺脫先生不回家的糾結，開始敞開心情做環保。

我還有夢 ／開播時間：2000.12.12 ／總集數：24 集

九歲，該是小女孩天真做夢的時候，罹患血癌的袁歡歡卻在病痛的陰影下畏縮害怕。堅忍的母親面對瀕臨破碎的婚姻與掙扎生死邊緣的愛女，當時國內沒有骨髓資料庫，她竟然要懷孕求子，爭取手足間骨髓配對那四分之一的成功機率。

歡歡一路抗癌勇敢走來，雖然波濤洶湧卻也溫暖處處，長大後她加入慈濟骨髓關懷小組，期待讓更多生命有重生機會。

單翼輕航機 ／開播時間：2002.09.15 ／總集數：2 集

家住苗栗，十二歲的林忠明得了橫紋肌惡性腫瘤，他的單親爸爸因為

肺病無法工作，現在忠明又病了，龐大的經濟壓力壓得一家人喘不過氣來。因為化療，忠明掉光了頭髮，經常嘔吐，疲弱不堪，經過了一年多，從有醫生看到沒醫生，從有錢醫到沒錢。

慈濟人的出現帶來希望，除了爭取經濟補助，還送上不少關懷，到花蓮慈濟醫院就醫是他最後的希望。醫師跟他說，要活下去唯有截肢，忠明猶豫了，「生命既然不屬於你的，何必強留。」忠明同意截肢，十二歲，他只剩一隻手，即使後來腹部又長腫瘤，他也要去慈院當志工，因為可以到病房給其他病友打氣，他還跟去九二一重建區，那裡的小朋友叫他「單翼輕航機」。

他活的真的不長，短短十七年，但留給大家好深的記憶和無限省思。

敲磚的女人 ／開播時間：2011.06.13／總集數：5集

一個磚窯廠的女工，跟所有女人一樣，都夢想著有美滿的婚姻和幸福的家庭，陳余淑女的先生吉成染上了賭癮，夢想一一破碎。

吉成在一次酒後中風、往生，淑女一肩擔起家計。好不容易孩子大了，卻給淑女阿媽帶來另一重考驗，兒子因為幫人作保而欠債，竟帶著媳婦跑了，留下大筆債務與多重障礙的孫女，從此音訊全無。被遺棄的祖孫生活頓時陷入困

┃ 敲磚的女人／陳余淑女（右）

境，磚窯廠的同事與朋友紛紛伸出援手，臺南仁德的慈濟志工也來訪視關懷，淑女阿媽成了慈濟照顧戶。她感恩之餘搭上慈濟列車，要在有機會時為更多人付出，她在磚窯廠幫忙收功德款，也響應竹筒歲月。在阿媽身體及經濟穩定好轉後，不再接受補助，她更歡喜的付出做為回報。

詠 ／開播時間：2001.03.19 ／總集數：34 集

　　住進心蓮病房的蔡林月珠，個性開朗樂於助人，不時安慰其他病友，但她經常囈語叫著阿貴，阿貴是誰？

　　原來阿貴是月珠視同家人的一頭豬。月珠出生富裕人家，至情至性，從不以家世外貌取人，婉拒了許多世家子弟的姻緣，嫁給文采煥發卻家貧如洗的德音，自此開始她艱困多舛的人生。婚後，小孩陸續出生，家計由月珠一肩扛起，種菜養雞、海邊挑沙，但她最感恩的是阿貴，每次都會在家裡有急用時生一窩小豬賣錢。德音不得志，從此不再寫文章，改當童子軍老師，雖然放棄兩人年輕時的理想，但月珠一本初衷，不論多艱困，依然堅持樂觀而認真的生活。多年後，家中經濟改善了，夫妻到了美國，月珠重新開始寫詩，但她最感謝的還是阿貴。

　　當逆境、是非來臨時，心中要抱持一個「寬」字。月珠正因心寬、念寬，足以留下風範。

▎詠 / 蔡林月珠

上天不會虧待您，因果不會辜負您，唯有自己領悟

阿母醒來吧 ／開播時間：2001.04.23／總集數：21 集

在家人眼中她是個囉唆的母親、愛管閒事的妻子，但是喜歡做救火隊。

柯吳秀鳳經常做善事，是慈濟志工，但丈夫對妻子常不在家很不高興，時時阻礙她出門。四個子女雖然孝順，也不夠了解母親，都嫌她嘮叨。直到秀鳳出了車禍，家人才驚覺，母親的位置空了，家裡的支柱倒了，失去這分默默付出、如影隨形的愛，他們都好想把媽媽叫醒。在秀鳳昏迷、即將被判為植物人時，孩子們每天輪班幫母親翻身、擦澡、餵食、按摩，子女的心願只有一個——再次聽到媽媽叨唸的聲音。秀鳳真的奇蹟似的醒來，全家人喜極而泣，證嚴法師鼓勵秀鳳，「撿回來的命要好好用。」也因為有這場劫難，全家人常常一起做志工、植福田。

別來無恙 ／開播時間：2002.04.19／總集數：23 集

一個泰雅族孩子，曾是傳遞區運聖火的長跑健將，成績優異，原本有美好未來，但是十七歲時罹患骨癌，他現在好嗎？

從小王金龍是個無憂無慮的孩子，住在花蓮萬榮鄉山腳下，他喜歡一個人跑到山上釣魚、摘野果，但是這天爸爸礦場出意外，走了，從此媽媽得一個人照顧四個孩子，金龍很體貼，周末都偷偷去搬大理石賺錢，

但高二那年他忽然覺得大腿隱隱作痛，檢查後發現罹患骨癌，病情惡化迅速，一連串的化學治療，讓他求生意志低落，在臺大醫院兒童癌症病房，他年齡最大，看到許多比他年紀小很多的孩子都這麼樂觀，他相信自己也可以做到。

截肢手術後，金龍回到花蓮慈院繼續接受化療，並跟著慈濟志工到病房做關懷，他發現，自己還有餘力去幫助別人。他在志工的鼓勵下考取慈科大，進入醫院放射科工作，體驗到施比受更有福，現在的他很好。王金龍曾獲得救國團青年獎章、亞洲傑出殘障人士炬光獎和傑出原住民獎。

▎別來無恙 / 王金龍（右二）

真愛父子情 ╱開播時間：2001.07.12 ╱總集數：15 集

「寄振，你還在睡，是嗎？起來了，不要那麼貪睡，該起來了！」這是爸爸的聲聲呼喚。

愛玩愛飆車的董寄振，更愛家，因父親春火簽賭輸錢，被地下錢莊逼得走投無路，舉家夜奔花蓮大姨子家，春火痛改前非，戒賭，到成衣廠工作，寄振也找到工作想幫爸爸重建這個家，但老天爺又給了個考驗，寄振趕著上班，出了車禍，腦幹嚴重受創送去花蓮慈濟醫院緊急開刀，雖然救回一命，但昏迷不醒恐成植物人。

為照顧寄振，家人以醫院為家，病與窮讓董家陷入幽谷，女兒受不了壓力變得叛逆而暴躁，在春火夫妻最無助時，慈濟志工來關懷陪伴，給了他們很大的力量。寄振昏迷八個月，判定為植物人，必須出院回家照顧，沒錢又沒房，春火這一家怎麼辦？還好社工協助，在醫院後面找到了空房，在家人及志工一再呼喚下，董寄振居然奇蹟似的醒過來了！但此時長期身體不好，為了省錢總吃成藥的爸爸春火，被檢查出罹癌，生命進入倒數，他同意了女兒的婚事，往生後如願捐出大體。

關山系列──**美麗晨曦**／開播時間：2007.01.27／總集數：17 集

這一家人生性樂觀，都很愛喝酒，而且每次酒後都老會出事，糊里糊塗的幹了很多糊塗事。

家境並不寬裕的布農族人胡玉貝和許多原住民一樣，天天都喝

關山系列-美麗晨曦/胡玉貝(中)、
古慶喜(左)

酒，也時時都樂觀，但是兩個兒子與丈夫接二連三因為喝酒出事，兒子還要賠人家五十五萬，甚至連健壯的弟弟和弟妹也因為酒後開車雙亡，玉貝從此得收養他們留下的孩子。先生古慶喜也因喝茫了發生嚴重車禍，腦部開了兩次刀，雖然後來保住了一條命，但左手、左腳卻從此無力，還有癲癇後遺症，不能再出去工作了。原本天性樂觀的胡玉貝，此時也開始對生命起了問號，酒真的不能再喝了！於是她參加醫院志工活動，轉變一家人的日常，珍惜每一天。

玉貝是關山慈濟醫院和她族人間的橋樑，當地原住民都能獲得良好的醫療照顧。

山城夢 ／開播時間：2002.08.18 ／總集數：4 集

一九九七年八月十八日，溫妮颱風過後，汐止林肯大郡擋土牆崩塌，造成二十八人死亡，一百多戶房屋毀損。

住在這座社區的黃明輝，在聽到轟然巨響的當下，就立刻衝出屋子，以電話通知附近的慈濟志工，馬上帶著繩索、哨子到倒塌的土堆中找人。救災單位還沒有人員抵達，他們已經徒手挖出了五個居民，接著陸續趕到的志工協助運送傷患就醫、發放毛毯、睡袋等物資，香積組也及時提供救難人員與受災戶熱食。黃素梅在八小時後被救出來，一直擔心著先生和孩子還沒消息。

因為這場突如其來的災變，志工馳援，讓山城居民都很感動，有人捐出慰問金，也有人決定未來也要盡一己之力幫助他人。

又見春風化雨 ／開播時間：2014.06.23 ／總集數：10 集

一個老師有多重要！他春風化雨，影響叛逆的少年一輩子。在少年當老師後，還想著當年他的老師怎麼說。

梁明義的父親是老兵，媽媽患有重度憂鬱症，在他幼年時自殺，快樂家庭從此變調。高中時，梁爸爸過世，原本品學兼優的哥哥因結交損友而吸毒，屢次進出監獄。缺乏完整家庭與愛的明義，個性十分叛逆，求學階段差點誤入歧途，幸運的，他遇到張經昆老師，在老師鼓勵下，明義考上軍校，當了教官。單親家庭長大的佳恩，遇見爽朗風趣的梁明義視為真命天子，因為愛，她接受明義的一切，包括他那一再因吸毒進出監獄的哥哥。明義每次遇

又見春風化雨 / 梁明義（右）

到困境，都會想像張老師會怎麼教他、會怎麼做，他希望自己也能像當年的張老師，溫暖感化學子的心，有教無類。他用感恩的心回報師恩。

祖孫情 ／開播時間：2011.11.28 ／總集數：5集

他六歲罹患骨癌，輟學三年，到十八歲共經歷六十七次化療！能有現在，都要感謝阿媽一手拉拔他長大，和大伯四處借錢籌醫藥費，這個孩子懂得感恩。

幼年得白血病的簡銘傑，在生母阿娟改嫁棄養後，和阿媽、大

┃ 祖孫情 / 簡銘傑、簡陳雪娥

伯一起住，生活重擔全落在他們身上，為了醫藥費，阿媽簡陳雪娥與大伯敬文四處借錢、變賣房產，最後簡家一貧如洗。

在最困頓時，慈濟人適時伸出援手，阿媽在銘傑漸漸獨立後，跟著志工助人為善，此時銘傑病情逐漸穩定，爭氣的考上高中，接著上了大學。見到銘傑成長，大伯敬文更加打拚。此時生母阿娟突然要求，要兒子搬去高雄和她住，銘傑回想阿媽一路辛苦，拉拔他長大，決定到高雄當面跟媽媽說他的決定，他認為此時最需要人依靠的是阿媽，他要回握那雙拉拔他成長的雙手。

愛‧川流不息 ／開播時間：2013.02.04 ／總集數：5集

他很愛媽媽，媽媽也很依靠他，但是他對媽媽的愛不曾說出口，直到媽媽生病、自己也病了的時候。

嚴世川自小對守寡的母親非常順從，也是缺乏安全感的母親最大的依靠。他是郵務士，但一大早還做早餐車生意，往往忙到連休息的時間都沒有。他和母親相繼罹患癌症，彼此都害怕失去相依為命的對方。罹患胃癌初期的

愛·川流不息 / 嚴世川（右）

世川瞞著母親去開刀，出院後無意間翻開太太麗銘在看的《靜思語》，他的心慢慢平靜，夫妻倆從此做慈濟做環保。嚴媽媽眼盲了，一次失足跌落田埂，後來連院子都不敢踏出去，嚴世川就在院子裡拉了根繩，讓母親順著繩子能在院子來回散步。有一年元宵，問媽媽是否提過燈籠，她搜索著模糊的記憶答不出來，世川找來弟妹，一起陪媽媽提燈籠，一路上媽媽一直講，好好玩好有趣，感覺得出，媽媽很快樂。

聽見幸福的聲音 ／開播時間：2014.01.20 ／總集數：5 集

　　幼年一場大病，讓簡碧蘭右耳重聽左耳失聰，但她接受自己的缺陷，在四姊妹中獨挑大樑撐起家計。

阿蘭小學畢業就到臺北幫傭，努力賺錢幫忙家計。十七歲那年有人想幫她和陳桂康做媒，讓不想結婚的阿蘭嚇得逃回員林老家。兩年後，得知阿蘭消息的桂康找來員林，他的誠意終於說服阿蘭，入贅簡家。婚後夫妻一同照顧生病的媽媽，久病的媽媽常把病苦發洩在阿蘭身上，但這個女兒始終任勞任怨。就在兩個兒子長大成年時，媽媽罹患罕見的自體免疫性疾病，全身癱瘓，桂康也得了鼻咽癌，雙重打擊讓阿蘭心力交瘁，但她勇敢面對，她聽媽媽的話做慈濟志工，為做善事裝上助聽器，「大家都叫我『阿難』，不過我覺得做慈濟並不困難。」簡碧蘭這麼介紹自己，惹來哄堂一笑。她經常聽不清楚，但是她說：「努力多讀上人的書和看大愛臺，彌補耳朵重聽的不足。」

光合一加一 ／開播時間：2014.09.14 ／總集數：40 集

　　伊碧英永遠忘不掉四歲時和母親盈鞦韆的情景，後來媽媽輕生，讓碧英原本充滿歡笑的的童年提早結束。

▍ 光合一加一 / 伊碧英

碧英唯一的妹妹被繼母狠心轉手賣人，父親伊慶桑趕走了繼母，卻帶不回被賣掉的小女兒。父親下定決心要守護碧英，但舊傷復發住院，只能讓碧英繼續寄人籬下。慶桑出院後二度續絃，為了逃離與繼母相處可能發生的

衝突，碧英結婚了，組織自己的
家，但丈夫張哲夫外遇，讓她痛
心疾首，一再破壞她對家的想像。
在慈濟人帶領下，哲夫與碧英去
醫院做志工，她最終原諒了丈夫，
讓他無憾的離開。在一次發燒住
院治療中，碧英一度病危，在加
護病房體悟到人生種種病苦與折
磨，她在久病臥床的父親耳邊承
諾，會好好照顧自己，她對父親
從仇視、接受到包容，讓爸爸安

然辭世。其實這對父女始終相依為命，父親看著她出嫁、外遇、婚變，
像大樹般，一生呵護著小草，縱容女兒一再的洩憤，碧英感受到父女間
的愛，也學會用愛去照顧身邊所有的人。

生命的陽光 ／開播時間：2007.06.10／總集數：41 集

他從慈誠爸爸做到慈誠爺爺！

出生宜蘭頭城的農家子弟林榮宗，家裡很窮，還有九個弟弟妹妹，他
排行老大，很上進，成為頭城第一個考上臺大醫學院的青年。小學同學
許雪娥出身富裕，冰雪聰明，是父母的掌上明珠。榮宗在學業上精進，
在感情上努力追求雪娥，這是他生命中的兩大目標。林榮宗醫學院畢業

後成為臺大住院醫師，如願娶得美人歸。為了現實問題，榮宗遠走高雄跟人合夥開惠仁醫院，親情越離越遠，他同時遭遇醫療糾紛，打擊從醫的熱情。許雪娥為了兒女教育離開臺灣，留下林榮宗孤單一人，此時他心中有許多

生命的陽光 / 林榮宗、許雪娥

迷惘和挫折，極度想念在加拿大的妻兒。許雪娥趕了回來，榮宗加入人醫會，成為南部地區第二個加入慈濟的醫生，全力推動骨髓捐贈。但即使身為醫師，也無法代替至親承受病痛，十二年間相繼送走父親和妻子，他也履行他們的願望，大捨為無語良師。

無常，時光無法再回頭，及時行善且行且感恩

回家 ／開播時間：2000.11.10／總集數：12 集

　　清晨三點，好夢方酣，住在廣慈博愛院的凌竟成已經起床開始活動了。年近九十的他，緩慢移動著佝僂的身影，打掃庭院、燒四大鍋爐的水、為十多位行動不便的院內老人加滿熱水瓶，「這份打水的工作是無心插柳柳成蔭。」

　　原來他好心勤快又準時的幫老大姊裝開水，說什麼大姊都要給點錢，

口碑被傳開來，行動不便的老大
哥也請他幫忙，他就攢起大家的
歡喜財，從不捨得用。

回家／凌竟成（前坐）

　他每餐吃清淡的地瓜稀飯，節
省度日，這一切只為成就一個心
願，他要將勞動勤儉所餘，多救
一個貧苦的人。他把褲頭底下綁
著的一疊四萬元新臺幣紙鈔，和一只用錫箔紙包得如同豆腐干似的四千
塊美金，一併交給證嚴法師說要救人。

　凌竟成來自廣西農村，在那個苦難動盪的年代，他闊別父母妻女從軍，
千里長征最後落腳臺灣，唯一的心願是「回家」。孤家寡人的凌竟成在
耆老之年與慈濟結緣，慈濟人給他如親人般的溫暖，慈濟就是他的家，
他將所有捐給了慈濟。

人生旅程——緣　／開播時間：2006.07.15／總集數：27 集

　「阿拓，撐下去！」、「阿拓，我把我的氣給你！」一個青春正盛，
該有無限可能與美好未來的男孩，此刻卻仿若見證生命無常地躺在加護
病房的床上，即將告別人生。

　曾元拓是個充滿熱情與活力的大三學生，喜歡助人，也很樂觀，但青
少年時十分叛逆，讓他與父親之間有很大的隔閡。父親固執，但愛家人、
愛兒女的心不亞於任何天底下的爸爸，只是他不懂如何善用方法，一心

只想用自己的方式打造阿拓成為他期待中的樣子。

阿拓的媽媽很溫柔，比較會用開導傾聽的方式教育兒女，和一雙兒女像好朋友。阿拓念大學時很活躍，直排輪曲棍球都玩得很好，因為熱情交了不少好友，但是人生永遠不知明日先到還是無常先到，阿拓在一次車禍中腦死，捐出了器官，延續對人間的愛。

人生旅程——我在，因為你的愛／開播時間：2006.08.11／總集數：21 集

「孩子，媽媽已經沒法救你，但我要你勇敢，因為我要你去救別人！」

鄭炳雄來自鄉下，剛退伍回家，與感情甚篤的兄長炳男想展開一番理想與抱負。他很孝順，與寡母有著深刻的母子情。

還有這個阿誠是未經世事、脾氣倔強的年輕人，自以為重義氣，

為朋友可以兩肋插刀，讓他吃過不少苦頭，還好他有一個善良的母親美雲，用無比的慈悲教育阿誠。

年輕的生命正在眺望無限美好的未來，但造化弄人，阿誠得了肝癌！炳雄發生車禍腦死，兩個年輕的生命都想活下去。一牆之隔，偉大的母親將自己孩子最後可用的身體救人，她捐出炳雄一心一肝兩腎，救了阿誠和另外三個家庭。

軍官與面具 ／開播時間：2002.09.17／總集數：4集

「我們是病人，不是罪人。我們努力活出人生的價值，希望被了解、被認同。」

一九四九年，金義楨正值三十歲壯年，古寧頭戰役歸來官拜少校，卻罹患痲瘋病，從雲端跌落一處被刻意與世隔絕的地方。

雖然四肢萎縮，不良於行，但他積極教導院中病友識字讀書，整修破舊宿舍，樂生唯一給癱瘓者居住的「朝陽舍」，是慈濟志工和樂生蓮友接觸的開始，慈濟每個月濟助朝陽舍一萬五千元。當金義楨發現這些錢都來自社會大眾的善款時，大為感動，他想回饋社會，於是成立了朝陽基金會，化被動為主動，從照顧戶變成手心向下的慈濟會員。

▎軍官與面具 / 金義楨（坐輪椅者）

花蓮慈濟醫院建院過程中，蓮友發動心蓮活動，累積善款一百多萬，從與世隔離自我封閉，走進一個超越天堂的淨土。金阿伯於二〇一二年去世，享壽九十三歲。

風箏的祝福 ／開播時間：2012.03.26 ／總集數：5 集

為了繼承母親的遺志，她從酷酷女變成志工，甚至每天清晨五點即起薰法香。

賴家爸爸是基隆人，常帶著太太秀美一起參與慈濟活動，正當一家人開心要搬新家時，秀美被檢查出罹患卵巢癌末期，爸爸國斌雖然悲痛卻強打起精神，孩子被迫長大。秀美想到自己還沒回饋社會，決定一邊治療一邊做志工，讓姊弟倆深受感動，孩子念大學也都加入慈青社，在媽媽去世後更積極的做志工，與媽媽心靈靠近。當時女兒曉逸提出「晨鐘起薰法香」活動，鼓勵時下晚睡晚起的年輕人每天清晨五點起床，看大愛電視《靜思晨語》節目，獲得全球慈青與慈濟人響應。爸爸國斌卻還走不出喪妻之痛，都靠著兩個孩子經常分享志工心得，漸漸鼓起生命的勇氣和希望。

「思念其實是一種力量，它會把小愛轉化成為大愛。媽媽生前做志工的精神，其實是留給孩子最好的祝福。」

▍風箏的祝福／賴曉逸（中）

一生如戲戲如人生！

高振鵬是臺灣演藝界的長青樹。當個藝人表面上看來很風光，其實他心中一直懊悔，當年因為貪玩，造成一生的遺憾。

戲人生／高振鵬

一九四九年，二十歲的高振鵬趁著假期返鄉前，跟朋友搭船到臺灣玩，上船的隔天傳來上海淪陷的消息，才知道自己再也回不去了。「文化大革命時，紅衛兵到家裡要人，家人也不知道我去哪，就被認定是跟著軍隊到臺灣，說我是反動派份子，父親被打成黑五類，遊街示眾活活被鬥死，媽媽活活餓死，哥哥也被槍斃。」身為老么的他，一玩連家都玩掉了，大學生變軍人，每晚在軍營只能看著月亮落淚，足足哭了一年。直到一九八八年開放大陸探親，高振鵬才終於踏上回家的路。家鄉景物依舊人事全非，只剩兩位年老的姊姊，振鵬頓時悔

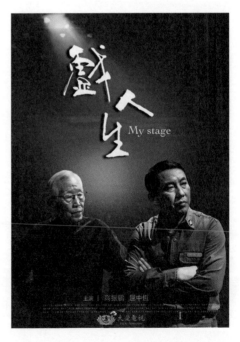

恨不已，從此胸中如被巨石壓住一般，鬱鬱寡歡。直到二〇〇二年參與演出手語音樂劇《父母恩重難報經》，高振鵬看到了自己，自此常做志工，把來不及盡的孝心，化為服務人群的動力，以行善代替行孝。二〇一八年，演戲超過一甲子的他，獲得金鐘特別貢獻獎。

陪你看天星 ／開播時間：2012.03.09 ／總集數：35 集

　　當生活的一切是父母拚命工作得到的，當讀書是大哥當學徒換來的，當註冊費是舅舅出的錢，他每一次考試，每做一件事都不能鬆懈。

　　李朝森出生於臺中大甲清寒之家，父母為了養大八個小孩拚命賺錢，但始終無法擺脫貧困的命運。朝森學校畢業後到宜蘭縣政府上班，在大

嫂介紹下與高麗雪相識結婚。麗雪任勞任怨本分持家，但先生個性認真拘謹，對孩子管教很嚴，讓麗雪及孩子們十分吃不消。朝森調到公共工程局上班，麗雪與小孩跟著全省跑透透，夫妻省吃儉用，終於在臺中買房定居。但沒想到朝森的爸爸罹患鼻咽癌，母親有帕金森氏症，李朝森從故鄉臺中大甲朝山到臺北土城，為父母祈福，無奈雙親難敵病魔先

後往生，他悲慟不已，因緣際會
下聽到證嚴法師開示，與妻子麗
雪決定加入慈濟做慈善。他慢慢
領悟到自己就像天上的星，就算
亮度微弱，仍能在黑夜中發光。
李朝森在二〇一七年二月去世，
享年七十二歲。

| 陪你看天星 / 高麗雪、李朝森

清風無痕　／開播時間：2017.07.17 ／總集數：30 集

　　從勸酒到勸善，從成衣廠老闆到志工，從缺愛到布施大愛，鄭清發說：
只要有心就不難。

　　人生無常！就在春節大年初
一，八歲的鄭清發隨父母親出遊，
途中發生車禍奪去母親的性命，
也失去他人生中最寶貴的親情、
最幸福的家庭。

　　母親出殯的隔日，繼母帶著自
己的孩子進門，清發被迫要即刻
長大；然而個性纖細敏感的他，
卻還是需要母愛庇護和撫慰的年
紀，導致他個性好強又自卑。年

輕時清發燃起對流行時尚的興趣，進而往成衣界發展、開業，可說少年得志。他經歷幾段感情，與臺南家境富裕的張家二千金張似錦結婚，但婚姻生活一度因自己內心的疏離陰影而不夠圓滿。他自小失去母親，接著又失去父親，

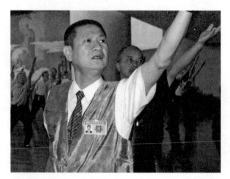

清風無痕 / 鄭清發

家中獨留繼母阿菊照顧鄭家四兄弟，清發始終不願與繼母交好，直到中年，進入慈濟才漸漸放下心防，理解繼母，也與過去倔強的自己和解。他參加無數次震災救災工作，付出愛也得到愛，圓滿這一生驟失母愛的缺憾。

旭陽 ／開播時間：2000.10.24 ／總集數：15 集

每次人還沒到笑聲先到，他本來就應該是開朗的個性。

黃俊銘是大學教授，那年創立臺中快樂列車協會，是創會會長，他舞

動肢體，高聲唱歌，逗得老人家開懷大笑。讓人難以想像，他的人生曾背負著不可承受之痛。兒時，黃俊銘父親經商失敗，才國小二年級，母親自殺，幾年後，

旭陽 / 黃俊銘

父親因為車禍去世，四個孩子頓時成了孤兒，幸好伯父把俊銘兄弟接來照顧，但是大伯後來又遭到意外死了，大哥也跟媽媽一樣自殺，接二連三的不幸和厄運，讓黃俊銘怎能不憂鬱？一場志工活動，竟改變了他的人生。朋友邀他與一群殘障孩子一起搓湯圓，孩子身體不全，卻滿臉歡喜，志工都熱誠付出，原來他還是開朗的，「我頓時瞭解，你哭，就你一個人哭；你笑，全世界卻會跟著你一起笑。」他開始加入慈濟志工行列，去義診、去安寧病房、去演講推廣家庭幸福班，到監獄輔導受刑人，自費購買廣播時段，在空中分享快樂的祕訣。

他希望曾發生在自家的悲劇，不要發生在別的家庭。

世事洞明皆學問，感恩心讓人情練達

小妹 ／開播時間：2013.12.13 ／總集數：40 集

他有家，但沒有家人；她幫傭，但又不像傭人。

她叫廖秀珠，但更多人叫她小妹。十二、三歲為了分擔家計，秀珠才國小畢業就開始幫傭，離開家鄉羅東到臺北韓醫師診所工作，煮飯、打掃、照顧韓家兩代，一做五十年；韓家對她也像家人一樣，教她待人接物。他們一家生活節儉，紙張反覆使用，「惜衣有衣穿，惜飯有飯吃」這句好話，讓她終身受用。在花蓮光復鄉，家裡開腳踏車店的林家，林富裕服役歸來承擔家計，在力阻母親喝酒過程中，母子衝突連連，被逐

出家門！他不知道，這是酗酒母親唯一能給自己兒子的一分母愛，因為趕走兒子，才能讓他遠離家庭，有機會開創新生。林富裕結識了廖秀珠，人生從此轉彎！他從秀珠身上看到了自己過往生命中極端欠缺的一面，也開啟心中潛藏已久，對人的熱情及善良。在工廠上班，他跟著太太做慈濟，全天滿檔的秀珠大部分時間用來看個案、收善款、上課和做社區志工，只留傍晚時間去幫傭，「我沒讀什麼書，一輩子幫人打掃、煮飯、帶小孩、做管家。遇上慈濟，有那麼多機會讓我做好事、入人群結眾生緣，不做豈不太可惜了。」

▌小妹 / 廖秀珠（左）

失落的名字 ／開播時間：1999.10.13 ／總集數：12 集

　　一個八十歲的女遊民，借住在一戶好心人家門口，接受照顧長達四十年。她不記得自己是誰，哪裡人，也害怕與人交談被人拍照。

收留女遊民的這戶林姓人家，曾想幫她蓋個遮風避雨的地方，但她害怕被關起來的感覺，寧可睡在騎樓下。她從不與人交談，一年四季不論寒暑，身上總是套著一層又一層的衣服，穿著短絲襪踩著拖鞋，手上掛著大包小包的家當滿街遊走，她的身世像謎一樣。傳說她年輕時十分漂亮，本來是有錢人家的千金，當初計劃要和日本情人私奔，但是到了碼頭卻等不到情人，被家人強行帶回就精神失常了。沒人知道這個故事是否真實，也問不出女遊民的真名及身分，只好叫她歐桑。照顧她的林家如今已傳到第二代林福，眼看歐桑年歲漸大，未來不知如何處理身後事，於是委託慈濟志工幫忙，在找身世的過程中，無意間揭露歐桑曲折感人的人生際遇。

她其實早就被屏東市公所列為「已死亡」，是一個沒有身分證，無法得到貧戶補助的人口。她後來被送去老人之家，變漂亮、變乾淨、也變正常了，現在是院裡的第一名──身體最好、情緒最好、起居最正常。她有名字，也有記憶。

有你真好 ／開播時間：2011.08.08 ／總集數：5 集

在一個地方住了許久才搬遷叫「搬家」，經常搬家就叫「居無定所」。

自從有記憶以來，「居無定所」就是董慧慧一家的宿命。捉襟見肘的經濟狀況，迫使家人必須不斷設法找到更便宜的租屋。董爸爸是老榮民，媽媽是年紀小他四十歲的弱智女子，一家四口僅靠半年十四萬的退休俸勉強度日。在慧慧心目中，父親是典型軍人個性，為了讓一家人活下去，

必須低聲下氣，四處向人借貸。年老的爸爸中風又失智，董慧慧和妹妹提早當小大人，扛起照顧兩個老小孩的責任，姊妹倆仍不忘奮發向上，用功讀書是她們唯一出人頭地的機會。在慈濟基金會幫助下，姊妹順利上了大學，就讀慈濟技術學院的慧慧，一度將媽媽從玉里接來花蓮照顧，「爸爸，雖然你不記得我，但我永遠會記得，會永遠照顧。」她對住玉里榮民之家療養院，已認不得她的老爸說。為了妹妹，她放棄自己

的夢想。二〇一〇年慧慧獲得孝行獎，畢業後在花蓮玉里慈院上班，「對我來說，幸福就是每天早上起床能夠看見家人的微笑，並且享用早餐 。」

▍有你真好 / 董慧慧（左二）

當愛來敲門 ／開播時間：2011.08.22 ／總集數：5 集

　　一個老榮民被車撞，卻撞出了一個乾女兒，有了家的感覺。

　　張紹南牙痛，騎機車去榮民醫院治療，被開車的李順富莫名其妙的撞倒、昏迷，肇事者的妻子吳乃美立刻趕來幫忙處理。昏迷中的張紹南彷彿回到從前，回顧大半生歲月，軍旅生涯、一次不幸的婚姻、遭朋友誆騙的經驗，讓他對人失去信任，躲到遠離人群的獨立小屋居住，過起魯賓遜的孤獨生活，但他還是渴望親情，渴望有家的溫暖。一九九六年的這場車禍，讓肇事者的妻子辭去工作，自願照顧撞斷一條腿的張伯伯

一百天，張紹南很受感動，不要
李順富賠償。病癒後張伯伯住進
岡山榮家，還認吳乃美做乾女兒，
有了如家人般的親情。在榮家開
救護車的李清瑞看到張紹南在看
早年的慈濟月刊，鼓勵他把中斷
多年的慈濟善緣接續起來；在清

▌當愛來敲門 / 張紹南（右二）

瑞帶領下，伯伯到燕巢環保站做志工，甚至簽下大體捐贈同意書。二〇
一四年張紹南往生，完成他大體捐贈的遺願，還將八十多萬積蓄全數捐
做慈善，「這錢是來自老百姓的稅，等於是社會資源，拿社會資源沒事做，
對不起自己良心，多少要回饋一些。」

等待曙光 ／開播時間：2011.12.19／總集數：5 集

　　李耕欣與妹妹宛真從小生長在臺東的漁港邊，有個疼愛他的阿媽，但
好賭的父親為了躲債，將全家遷到高雄，獨留阿媽在臺東。

　　除了賭債，父親的外遇更讓母親難堪，痛苦的離開，阿媽不忍兩個無
辜的孩子沒有正常家庭生活，忍著長期服藥、病痛纏身的苦楚，將耕欣
兄妹接回臺東，與耕欣的叔叔共同照顧。在成長過程中，耕欣和阿媽的
感情非常深厚。

　　阿媽年紀大了、又需洗腎，當小工又酗酒的叔叔無法正常維持家庭經
濟，兄妹倆常三餐不繼，慈濟志工林素月發現李家的窘境，開始關心他

們的生活。阿媽後來躺在床上再也起不了身，耕欣和宛真學著照顧阿媽，林素月成了李家兄妹的依靠，臺東分會每月的救濟金是他們重要的經濟來源。

阿媽走了，耕欣也將入伍，走過人生苦境，未來仍希望無窮。

| 等待曙光 / 李耕欣（右）

山 ／開播時間：2012.01.09 ／總集數：5 集

一個泰雅族少女、天主教徒，十八歲高職畢業，被爸爸說服一定要到外面見見世面，她離開了部落。

離開了群山環繞的新竹山地部落，古屏生獨自到臺北謀生，在職場上的努力得到肯定，但她原住民的身分卻不被平地男友蔡天權家人接受。為了娶屏生，蔡天權不惜與家人斷絕關係，婚後，天權被調職到馬祖，父親不忍心屏生獨自帶女兒，在老家旁幫他們夫妻蓋了間鐵皮屋，讓女兒女婿有自己的家。天權這樣一個好丈夫卻有愛喝酒的習慣，為了勸丈夫少喝點，夫妻頻起衝突。在屏生自怨自艾的日子裡，看大愛臺成了她的精神依靠，不知不覺被「包容、慈悲」所感化。天權因為腹痛，被後送回臺灣，竟然是肝腫瘤破裂。日夜守在病床邊照顧先生，屏生看靜思語，安定了一顆惶亂無助的心，丈夫臨終前叮囑太太「你有能力的話，要多做善事。」

古屏生現在在尖石鄉梅花部落料理很有特色的原住民風味餐,開民宿,被大家稱為泰雅族「食后」。

伴你同行 ／開播時間：2012.04.09／總集數：6集

　　一個是僵直性脊椎炎重症患者,一生大起大落,他強烈的自尊心封閉了自我,不願讓親人知道現在的他;一個是飽經風霜,承受喪子之痛的志工。他們有緣進入對方的內心世界,情同母子。

　　倪國俊在年輕時憑著自己努力,擁有三家咖啡連鎖店及設計公司,新婚後不久發現罹患僵直性脊椎炎,四處胡亂求診延誤治療,妻子因此離開,他的人生陷入低潮,並自我封閉。倪國俊行動不便、三餐不濟、甚至幾次自殺未果,為了生存,有時去領布施給街友的便當。這時的他只能利用網路抒發自己的苦悶,所幸遇到陳喜久師姊,每週定期關懷;她帶些吃的爬上頂樓,跟國俊聊聊天,因為眼前這個四十歲的男人和自己兒子年齡相仿,在陪伴過程中,兩人相知相惜。喜久鼓勵他,也幫他找到工作。國俊與母姊重逢,也能自立生活,他做志工、擔任親子班老師,他想扮演一個好孩子,回報喜久讓她寬心。一改原先的願望——「縱有來生也不願再到人間」,現在的國俊是:「我

伴你同行／倪國俊(左前)、陳喜久(右前)

想再來人間當慈濟人，即使有病痛我也願意。」

尋找幸福的種子　／開播時間：2012.11.12／總集數：5 集

　　靠著在市場擺攤賣衣服，一個大學生賺了不少錢，但她不快樂不幸福，賺錢的意義是什麼？

　　天真樂觀、活潑開朗的林思彣出身單親家庭，爸媽為了債務離婚，她多次帶著弟弟去找爸爸，卻三言兩語被打發，心裡一直少了點什麼。她平常會在媽媽的水果攤幫忙，中學時期透過網路認識了初戀男友，為此母女倆爭執不下，思彣氣憤離家。但最後男朋友的花心讓她明白自己的錯誤決定，哭著回家跟媽媽道歉，保證再也不讓媽媽傷心。

　　上大學後，為了幫忙家計，她決定到市場賣衣服做生意。思彣開始裝扮自己，說話言不由衷，錢雖然賺多了，卻快樂不起來。偶然機會下，思彣接觸到慈青社，透過慈青社各種活動感受到奉獻付出的喜悅，才明白自己其實很幸福。

　　畢業前夕，思彣面臨人生的選擇，外公往生了，加上川震的大震撼，讓她驚覺人生無常，於是決定用遊學基金幫媽媽捐善款，自己則加入慈濟志業體，在自省修行和忙碌的工作中，她的人生和磨練就在這一刻重新開始。

▎尋找幸福的種子 / 林思彣和媽媽

紅色倒數 24　╱開播時間：2015.10.26 ╱總集數：5 集

　　如果醫師突然告訴你，不馬上
動手術，生命將剩下不到二十四
小時，你要怎麼辦？

　　任職於外商銀行的林晨見，頭
腦清晰、眼光精準，對於客戶的
金融投資總是兢兢業業，是個工
作至上的理財專家。

�ᐧ紅色倒數 24 / 林晨見（左）

　　林晨見和吳曉媛結婚七年後，終於盼來懷孕的好消息，正當事業家庭
兩得意，卻因為晨見罹患急性白血病一夕變色，原本不被女方家長祝福
的婚姻也備受考驗，甚至在晨見病危時，曉媛的母親竟然希望女兒墮胎，
對兩人的內心造成極大創傷。

　　所幸林晨見化療期間，透過慈濟骨髓資料庫配對成功，讓他重生。晨
見對生命有更深刻的體悟，也一改過往氣勢凌人的個性，積極參與骨髓
勸募宣導活動，希望用自己的心路歷程做見證。

憨嘉　╱開播時間：2018.04.15 ╱總集數：1 集

　　他的個性非常憨直，所以從小就被人喚做「憨嘉」。這一年，他步出
監獄叫了輛計程車，司機從後照鏡看了他一眼，竟恭敬地對他合十：「師
父，阿彌陀佛！」

高宏嘉出生於鳳山流氓世家，童年不受重視的他，被人欺負後立誓長大也要當流氓，像過河卒子跟著人家後頭衝啊打啊，十九歲在朋友慫恿下加入持槍搶劫計畫而入獄服刑。他始終覺得被陷害，對獄中忿忿不平，直到認識了因弒父被判死刑的世昌，在他開導下，宏嘉接觸佛法，雖然不了解經義，但早晚讀誦確實讓心靈平靜許多。

憨嘉 / 高宏嘉

出獄後，宏嘉行善行孝，認識了來自己餐廳工作的靜娟，靜娟帶給他安定的力量，兩人結婚後，開一輛小貨車環島做水電。就在婚姻生活一切幸福美好之際，靜娟從自家三樓意外跌落，昏迷指數三；在昏迷進入第十五天，宏嘉脆弱得要放棄一切，所幸靜娟奇蹟似的甦醒。重生後，東山再起，夫妻潛心陶藝創作，塑出來的佛像十分傳神，療癒自己也感動他人。

「感恩入獄，讓我的無知踩煞車，我最美好的青春歲月都被無明葬送掉，如今分秒必爭不能再浪費，每天工作十幾個小時，做慈濟就是我的休息時間。」

無私的愛　／開播時間：2000.03.13／總集數：15 集

「爸爸和我就像天空中兩片不起眼的雲彩，隨著風，因緣際會地聚在一起；即使時有陰霾、時有驟雨，但大雲彩總是緊緊呵護著小雲。」

喬麗華從小被生父帶到深澳住，在沒有母親照顧下，個性有點男

無私的愛／喬麗華

孩子氣。因為喬家生活困頓，生父不得不將她交給好友黃勝友收養；黃勝友是從大陸撤退來臺的老兵，是勇於承擔甘於施捨的可敬長者，雖不富裕，仍盡心盡力照顧麗華，養父女間的感情更甚血緣。當黃勝友病倒了，家計頓時無所依託，麗華選擇放棄學業一肩扛起，並照顧年邁的養父。勝友在麗華與慈濟志工的開導下茹素學佛，當他看到慈濟月刊上大體捐贈的報導，便跟麗華要求要去參觀大體教室，當下，黃勝友決定捐大體，喬麗華也在心裡感恩此生難得父女恩情，也暗自發願，要在菩薩道上更加學習付出，報答養父養育之恩。黃勝友，二〇〇〇年以八十六歲高齡走完一生。

《阿母醒來吧》

分享志工：**陳霆**（演員，法號本戩，醫院、環保、人文推廣志工）

撰　　文：**徐樹模**

二〇〇一年大愛電視播出《阿母醒來吧》，陳霆參與演出，他的真實人生也因此翻轉。

「這種劇本太揚善了吧！」起先他感到這樣的劇情太不可思議，母親被撞成植物人卻不追究責任，還原諒肇事者，和他變成好朋友？當看見本尊，他感動了，加入慈濟，放下對物質名利的貪求，開始過知足、輕安、利他的生活。

二〇〇三年伊朗巴姆大地震，還是女友的太太收到情人節禮物，竟是用她名義開立的捐款收據。

二〇〇四年起，陳霆開始在演藝圈播撒善種子，成立「無可救藥積極正面思考團」，自稱「商業電視臺的臥底師兄」，聞聲救難出現在每個需要關懷的場合。藝人朋友在他接引下，不但成為慈濟的護持者，陳霆還希望他們真正活出自己：「身處演藝圈，也能活得簡單、幸福、快樂！」

化　感　動　為　行　動

第八章

Chapter 08　惜緣愛物 是平和的修煉

每一段相遇極其不易，珍惜緣分，不輕易與人爭執，無爭則安。

阿寬 ／開播時間：2016.09.23 ／總集數：38 集

　　她出生在日治時期，助產士當了四十年，接生的寶寶超過兩千個，大家都叫她「先生」。今年她已一百零一歲，四代同堂，有十一個曾孫。

　　人稱阿寬的蔡寬阿媽年輕時就立志成為一名優秀的助產士，因為拗不過寡母的期望，嫁給世家子弟黃超群，丈夫英年早逝，當時蔡寬才三十四歲，一肩擔起撫養四個孩子的重擔，助產士的技能讓她得以賺錢養家。蔡寬與生俱來慈悲心腸，經常翻山涉水獨自幫產婦接生，看到貧苦的家庭，不收材料費甚至買營養品給產婦補身子。接生四十年，退休後，蔡寬七十歲那年跟彰化鄉親去花蓮精舍參觀，看見師父們在田間工作、自力更生，念佛還能行善，她深受感動，也加入志工行列，「其實我七十歲心裡很忐忑，都這樣老了還能做什麼？我們這一輩的，到年紀大就覺得沒有用了，親戚朋友也說，去享受啦！志工不需

| 阿寬 / 黃蔡寬

要你來做，但是看到師媽多我四歲，卻很活潑，我想，師媽可以，我也能！」於是蔡寬鼓起勇氣，不再覺得老了就要享福，改變過去十年遊玩人生，不如把錢存下來做救人的事。九十二歲那年響應環保無紙化，蔡寬帶頭學習使用電子書，現在一百零一歲，每天還行程滿檔。

「說到底，身體功能一定會退化，在失去之前，我想讓分秒都過得很有價值，不要有遺憾。」

對事無情，對人有情，尊敬不喜歡您的人

情義月光 ／開播時間：2010.05.23 ／總集數：40 集

他很窮，小時候住雞舍，但是黑手也可以成為發明家。

沈順從年幼就家道中落，國小畢業後無法升學，他離開鹿谷到城裡鐵工廠當學徒。不過正因為這樣刻苦的環境，讓他善於觀察、勤於自學，他不自卑，還十分有個性，自視不凡，抱負遠大，雖僅小學學歷，四十歲卻開了五間模具工廠，在這之前就認養了家扶基金會十二名弱勢家庭的孩子。只是當有所成就後，種種災厄接踵而至：母親罹癌、公司被倒債、妻子古春蘭發生重大車禍，接連的事故讓他驚覺人生無常，於是夫妻倆到埔里學種茶，

▌情義月光 / 古春蘭、沈順從

他有顆金頭腦，一心想著泡壺好茶真的有這麼難嗎？於是從他非常擅長的手繪製圖轉而學習電腦繪圖，他發明了飄逸杯和一雙雙進階的環保筷，說他是臺灣最會做環保筷的人實在不為過，一生擁有四、五十張發明專利。經過道格颱風、賀伯颱風、九二一地震等重大天災，始終堅定腳步，跟著慈濟志工深入災區，他一直是鄉里上的大善人。

　　二〇一七年，沈順從因癌症去世，享年六十六歲。一直到人生的最後，他腦袋還在不停的想著發明與創新。

正義的化身 ／開播時間:2012.06.25 ／總集數:10 集

　　阿公給他取名「明得」，就是「明明白白的得到」，後來果真跟爸爸一樣做了警察。

　　張明得出身警察世家，他原本想到偏遠地區當老師，但是看到自己班上的學生有人被賣掉當雛妓，他很無力很沮喪，意識到社會問題的嚴重，就在自己身邊，於是他不當老師要做警察。

　　在臺東，他抓聚賭，連自己的親阿姨聚賭也秉公處理；他辦蕉農命案，

不畏黑道以死亡威脅。在臺北市
北投分局長任內，他到風化區掃
蕩應召站；不論調到哪都堅守清
廉正直，送來的紅包一個個上門
退回。當他認識了像俠女一般的
慈警會成員翁千惠，明得又多了
個環保志工的身分，曾經他風雨

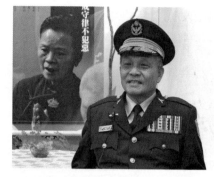

正義的化身／張明得

無阻做了三小時環保，左手虎口上一直好不了的瘡還破皮出血，沒想到
在流汗又流血之下，這瘡也消腫了。他除了自己做還帶著同事一起做，
他認為，「環境乾淨了，心也要乾淨。」

春子 ／開播時間：2015.02.09 ／總集數：5 集

　　這對養蚵夫妻一直以來開著竹筏，在河海間討生活也撿垃圾，垃圾越
來越多他們也越來越勤快，後來才知道這就是環保，是有意義的事。

　　在電影院裡相親，翁春子只顧著看電影，對象是誰根本搞不清楚，就
嫁給了個性木訥的邱軒。嫁入邱
家才知道他們是討海人，從此跟
著在臺南四草河海交界處捕魚，
辛勤渡日。春子不會游泳吃足了
苦頭，後來養殖牡蠣增加收入，

春子／翁春子

就在大海及一次次颱風中搏鬥著，把孩子養大。

有一次，春子誤踩海底鐵釘受傷，夫妻興起了撈垃圾以免再傷人的想法，他們還曾撿到貴重的鑽石還給失主，或將撿來還有用的物品放在院子裡，讓有需要有困難的村民自行取用。邱軒晚年因為肝癌走了，竹筏上少了先生的身影，春子依舊每天划著，沿岸穿梭撿垃圾，因為這是她跟先生多年的默契。對她來說，大海養活了一家人，她所做的只是一點小小的報恩，希望海洋環境變好，未來才有希望。

鑼聲若響　／開播時間：2016.02.15　／總集數：10 集

高雄彌陀有一間「永興樂皮影劇團」，已經傳到第四代，他們繼承傳統技藝，還開發現代環保版的「紙影戲」。

永興樂第四代傳人張振勝，從小學皮影戲後場鑼鼓，對家傳皮影戲有使命感。振勝退伍後做冷凍庫製造業，還上夜校進修，獲得老闆重用。謝梅玉不顧父親反對執意嫁給振勝，夫妻齊心努力，不但有了自己的冷凍庫工廠，還開發出第一扇臺灣製造的冷凍庫拉門。

個性海派重義氣的振勝,始終記著母親常說的「有量才有福」,卻屢次遭人惡意倒債,一手創立的事業幾度被重創,幸而妻子不離不棄,逐漸還清債務,於是將對人的熱情投注在志工活動上。他們將皮影戲改良成環保的紙影戲,在慈濟岡山志業園區成立鑼聲若響皮影戲館,到各國小推廣這項逐漸式微的傳統技藝,並創作推廣環保的現代劇本。

家人的關係需要經營,獨樂不如眾樂

金海清空 ／開播時間:2004.11.15／總集數:36 集

他開著賓士轎車收垃圾,街坊鄰居都議論紛紛,阿海是不是生意失敗了在撿破爛?

陳金海從小就過繼給叔叔,但他一直照顧著親生父母與養父母。他小學畢業的第二天就去鐵工廠當學徒,十七、八歲穿得乾乾淨淨的到製藥廠工作,二十歲不到就進入模板這一行,一做三十多年;做得最好時一年營業額好幾億,年紀輕輕就當起了老闆,但他卻越來越不快樂,脾氣

很大，還得了胃病，和妻子蕭秋娟的感情也出現問題。三十四歲那年，他在醫院照顧爸爸，一本《慈濟月刊》帶給他新的人生觀。他心有所思，「萬般帶不去，唯有業隨身」，這麼辛苦地追求金錢，以為有錢就能過上好日子，就能給父母妻兒幸福，現在換來的是什麼？

金海領悟了，身體的病痛、家庭情感的疏離不是金錢能改變的，即使贏得了全世界，失去家人又有何意義？於是他開始跟著慈濟志工做環保，剛開始，金海一個人開賓士車出門，順便收髒瓶子舊報紙，到後來，每個月的第二個星期天是慈濟環保日，志工開始一大早穿梭大街小巷回收資源，董事長陳金海騰出住家的部分空

金海清空／陳金海（右二）、蕭秋娟（左二）　　　　　　　　　（陳金海提供）

間當回收中心，這是蘆洲的一個環保點。他們買卡車，大家輪班定時定點回收，又訂每月固定大型回收日，漸漸的，由點而線而面，從蘆洲推廣到三重、五股、八里，與整個大臺北區結合。

背影　／開播時間：2002.09.30／總集數：10集

鄰居都稱她「恩公人」，但她說自己是採茶姑娘、放牛的孩子，一切成果都歸功於「有好尪好子」。

張林蕉，一九〇四年生，活潑好動不服輸，她能言善道、熱心助人、善解人意，雖不識字，卻有極佳的記憶力。因為自幼家貧由胡標夫妻扶養，十九歲嫁到瑞芳山區。林蕉和張魚過的日子雖苦，但總能發揮堅韌的生命力。她幫丈夫經營溫泉浴池、

| 背影 / 張林蕉

木材生意，還是一個很好的媒婆、助產士。她懂得愛物惜物、將心比心，影響了周遭的人跟隨她義行的腳步。

先生張魚往生之後，張林蕉從八十八歲開始做環保，投入資源回收，豐富了她的每一天。即使到了九十多歲，她照樣從一樓爬到四樓收紙板或報紙，她的身影常常穿梭在宜蘭礁溪街頭，許多溫泉業者因為她的付出，也意識到環保觀念，成為共識，張林蕉雖不是礁溪從事資源回收的第一人，卻是其中最具代表性的人物。她每天踏著蹣跚步伐，走在礁溪街道做還環保回收的背影，正是　上人所說：「做就對了！」最好的實踐者。

二〇〇七年清明節，張林蕉阿媽走了，她可能是全球最年長的環保志工，享壽一百零四歲。

若是來恆春 ／開播時間：2017.09.15／總集數：55 集

民國六十年代的恆春小鎮，因為盛產洋蔥和瓊麻顯得欣欣向榮。

十八歲的王伯蓮土生土長，在小學擔任代課老師，在母親撮合下，嫁給在自家農機廠上班的盧恆祥，夫妻相扶持。伯蓮很熱心，多年後擔任里幹事積極援助弱勢族群，但資源有限，常感力不從心，在返鄉友人的介紹下，伯蓮認識了慈濟基金會，成為恆春半島上第一顆慈濟種子。

住滿州的張錦雲，是跟著伯蓮南來北往的最好搭檔。伯蓮只要有什麼事吩咐，錦雲一定二話不說馬上辦。在錦雲的積極奔走之下，讓許多單親、隔代教養、失學兒童等議題得到社會上更多關注。大量遊客雖然促進了地方經濟，卻也帶來大量垃圾，於是郭秋木與林對夫妻倆慷慨捐出六百坪土地成立環保站，加上許多當地志工的積極參與，開始淨灘、宣導環保，並協助每年兩次

若是來恆春 / 林對（中）、郭秋木（左）

若是來恆春 / 王伯蓮、盧恆祥

高屏地區的人醫會來義診。

「人的心地就像一畦田，土地沒有播下好種，也長不出好的果實來。」

黃金大天團　／開播時間：2018.03.11／總集數：30 集

究竟是什麼力量，讓原本理直氣壯的人變成理直氣柔，讓天天應酬到天亮的業務王辭職回家照顧老母與妻小，讓孩子心中的恐怖爸爸變慈父？他們還是一群將豬舍化腐朽為神奇的天兵！

彰化埔鹽素有蔬菜故鄉之稱，加上大量生產糯米，也是糯米原鄉，養豬事業也曾盛極一時，豬舍就是施祺然童年和母親的溫暖回憶，如今鄰近的豬舍紛紛改建工廠，他堅持不租也不賣。但一間豬舍不養豬能做什麼？賣五金的施祺然和開雜貨店的施焱騰、跑業務的楊信義與酒國英雄陳守財，義結同心，相招埔鹽鄉親，將七十年代盛況一時

▎黃金大天團 / 林桂鄉、 施祺然

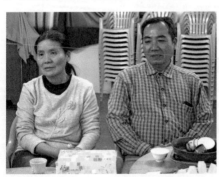

的豬舍，改造為環保教育站，發展出「資源回收」「環保教育」「生態園區」多元功能。更令人津津樂道的是，他們利用回收的九二一組合屋設立「靜思軒」，成立兒童成長班。猶記當時七十多位志工、十一輛大大小小的卡車，浩浩蕩蕩前往竹山國小接收連鎖磚，讓環保站的黃土地不再泥濘。

善友相聚，善的力量也因此壯大。一群愛鄉愛土的草根人物，作伙來保護清靜的大地，大家做得歡喜熱鬧滾滾！

▌黃金大天團 / 施炎騰、許寶彩

▌黃金大天團 / 陳守財、周惠珍

掌中人生 ／開播時間：2018.01.10／總集數：20 集

他是天才老爹，沒學過，只是愛看布袋戲就自己演得嚇嚇叫；他不是藝術家卻有間工作室，小小葫蘆刻滿佛經，義賣上萬顆。

農家長大的王金福從小愛看布袋戲，長大後做汽車板金黑手，和製鞋廠女工潘淑惠結婚。金福只有小學學歷，卻有旺盛的學習力，隨著社會經濟擺盪，他開小貨卡賣成衣、賣鹽酥雞，翻新了舊屋。

他在夜市擺攤時，和賣彩繪石頭的林義澤成為好友。林義澤當過記者，也教課，還主持廣播，他自詡為知識分子，卻對僅小學畢業的金福，如此高度的學習力和行動力相當服氣。

那時金福和慈濟志工要到校園講故事，只靠嘴說讓學生普遍昏昏欲睡，他心想，何不融合布袋戲吸引注意？因此一頭栽進掌中世界，後來更受大愛臺邀請，以布袋戲偶和蔡青兒主持「大愛 ABC」節目，生動活潑寓教於樂。金福證明了「不要小看自己，人有無限可能」。

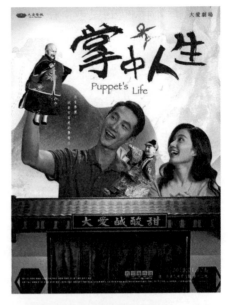

▌ 掌中人生／潘淑惠、王金福

幸福尋寶站 ／開播時間：2012.02.09 ／總集數：7 集

環保站不過就是資源回收和分類的地方，但卻有人當成尋寶站，原有身心病痛不藥而癒。

蔡文進是臺東市知名熱炒店老闆兼主廚，同時是獅子會會長，看似風

光，卻有個叛逆的兒子；在他意外中風後，兒子也在車禍中往生，他失去生活的動力。文進在海邊散步，把撿垃圾當復健，認識了獨居也在撿垃圾的郭豐哖，她邀他一起加入充滿魔力的環保站。在市場賣菜的郭豐哖原本膽小，先生突然往生後，她不想成為兒女的負擔，執意留在臺東一個人住，但是夜晚不敢睡，孤單讓她有了憂鬱症的傾向，沒想到一去環保站邊做邊與人說笑，身體的疲累讓她回家倒頭就睡，憂鬱症不藥而癒了。蔡文進也將做環保當復健，行動愈來愈自如，這真的是個神奇的環保站，各自尋回幸福與自在。

老人家常覺得自己年紀大了就沒什麼用處，但是在慈濟環保站，來這裡的老人家都覺得自己對社會還是有用的，他們在這裡有歸屬感，因為環保站就是家，一起做環保的就是家人。

春泥 ／開播時間：2014.07.21 ／總集數：5 集

姊弟情深，她在弟弟死後一人當兩人用，做環保，這不只是弟弟的遺願，更讓她找回自信。

劉品君原本是個沒自信的家庭主婦，在弟弟漢陽罹患腦癌後，她開始體認到生命的無常。漢陽開刀後一邊手腳無力，因行動不便而自暴自棄，無意間看到大愛

▌春泥／劉品君（右）

臺「草根菩提」節目，他驚訝的發現，原來有許多比他悲慘的人在做環保，而且做得很快樂，志工的笑容讓他難忘，遂央求品君帶他也去做，他也想體驗志工的快樂。漢陽往生後，品君做環保一人當兩人用，要完成弟弟的遺願，承擔起當時在臺中潭子才剛起步的廚餘回收。經過多次實驗，在挫敗中終於成功的將廚餘做成有機肥料，她不再只為了弟弟，她找到自己的快樂和人生價值。

觀念改變命運， 思路決定出路，少欲知足最幸福

奔跑吧！阿飛 ／開播時間：2017.03.15 ／總集數：40 集

年邁的楊嘉雄是大腸癌患者，他瞞著家人進行十二小時手術，摘除十二顆腫瘤，他這一生大起又大落。

曾因為自己的不成熟與妻子離異，楊嘉雄的孩子成了失婚家庭下的犧牲者，女兒純惠因此對父親不諒解，直到自己因為課業需要，決心採訪也是癌症患者的父親，想知道病患的心路歷程。藉

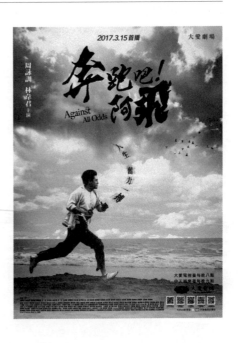

由一次次採訪，純惠漸漸知道當年對父親的許多不諒解，都是因誤會而造成，父親對她的愛隱藏在每一次的默默付出中，隨著父女間的對話，純惠漸漸敞開心，重新認識父親，更以自己的護理專業幫父親面對病痛。楊嘉雄在

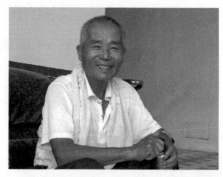

奔跑吧！阿飛 / 楊嘉雄（楊嘉雄提供）

歷經生死大手術後，積極走入病患群中，以自己為借鏡，告訴病友，病痛只是人生的過程，要樂觀承擔，坦然與病共舞，「每天簡簡單單，快快樂樂的過日子！」

「如果再來一次，或許我會讓妻子秀吟更參與我的生活，讓她知道我的苦處和不忍她受苦的心意。」

好願年哖 ／開播時間：2005.03.09 ／總集數：39 集

她一輩子從不向逆境低頭，在人生的波濤當中努力行善造福，一心想要消罪轉業。

洪玉哖幼時無法受教育的遺憾，在與木匠謝松釜結婚生子後，寧可自己當乞丐也堅持孩子一定得

好願年哖 / 游秋過、謝洪玉哖、謝輝龍

念書。長女素瓊因為醫療疏失驟逝，讓玉哞痛不欲生，為了求個明白並療傷，她積極念佛朝山。人生本難平，一次無常的風災，一夕之間幾乎毀了夫妻自營的家具行，夫妻胼手胝足再次打拚而起。先生堅持家具木料不摻其他雜木，讓生意虧多賺少，不得不收起來改賣金紙。但又聽說燒金紙不環保，洪玉哞改而提菜籃沿街撿回收。長子謝輝龍結婚，玉

哞與媳婦游秋過因生活習慣差異，學習互相忍耐，婆媳先後接觸慈濟，雙雙改變，她們彼此包容、還會欣賞對方的優點。「能在人間救苦救難才是真正的活菩薩」，一句開示，玉哞開始行動，即使兒子是醫院院長，仍手推蔬果沿街兜售，雙腳走遍草屯附近鄉鎮，日行十幾公里，將所得全數捐做慈善。

米苔目傳奇 ／開播時間：2000.08.15 ／總集數：12 集

　　三重路邊擺攤賣米苔目，夫妻倆將一碗二十元賺進的錢，收入手中三本簿子裡：愛心簿、功德簿，以及準備捐做慈善的銀行簿。

　　王一郎離家學藝，獨資開火鍋店，妻子卻因為罹患尿毒症，在生產時

母子雙亡；用盡積蓄的一郎，開始賣米苔目過日。當時十四歲的陳麗罔在火鍋店當小妹，因為老闆娘過世，辭職回宜蘭結婚，卻因為卵巢囊腫，被先生以為不孕而離婚。十年後，麗罔竟和一郎在一郎岳母的撮合下結婚。窮怕了的一郎，原本不支持麗罔參加

米苔目傳奇／王一郎（左）、陳麗罔（中）

慈濟，但被麗罔悉心照顧他的前岳母而感動，到花蓮尋根，了悟擺脫窮病苦唯有放下有形執著，行善佈施，他當下立願成為慈濟人，一改過去暴烈的脾氣。為化解惡緣，他第一個勸募對象是曾與他交惡、同樣開米苔目店的妹婿。力行惜福愛物，王一郎一家的衣食幾乎都是惜福而來，做環保後不曾買新衣，也不曾關過家門，好讓鄰居將資源回收物送來。

他把物質需求降到最低，一心行好事，過有意義的人生。

阿桃 ／**開播時間：2005.12.09** ／**總集數：57 集**

她換了許多次名字，但還是無法改變命運！

三歲那年，小阿桃突然斷氣，阿媽及母親裹了草蓆，把她丟在樹下，正準備第二天埋進菜園，結果被偷跑來的羊踩到，她居然有了呼吸、活了過來。命運奇特的阿桃自小精通各種牌技，賭博無往不利，尤其善於求神解籤。小學畢業，到美容院當學徒；十八歲從臺中來到臺北萬華繼

續做美髮，兩年後轉到中山北路美容院工作。阿桃擔心不夠時尚，替自己取了新名字「美慧」。美慧升格為正式美容師，談了生平第一次戀愛，對方是陸戰隊退伍，在旅行社做旅遊攝影的李健和。

在中山北路美容院工作，她不時陪客人撿紅點、拜廟求籤、求符算命。她問姻緣後，決定和李健和結婚，先生這才知道他娶的是「陳阿桃」。婚後兩人回健和的家鄉學甲開照相館，當時南部盛行大家樂，夫妻簽牌簽到照相館關門。他們回臺北，一切回到原點，美慧這個名字也撿回來用了，偶然認識了慈濟人，她發現

▌阿桃／李健和、陳阿桃

認真做環保，廢物可以再生，平凡小人物也很重要，於是改回阿桃的名字，完全符合環保志工身分。現在她一年兩三百場演講，妙語如珠、親和力十足的講環保講福報，「我家『零廚餘』，『普渡』就是普遍去救濟苦難人的肚子。」剩菜殘羹在她的巧手烹飪下，變成一道道不同的美食；連兒子的婚禮上，阿桃穿的禮服也是環保回收的。阿桃不是名嘴，是好嘴，她妙趣橫生的分享，啟發了人人的善念。

我和我母親 ／開播時間：2016.07.08 ／總集數：37 集

　　父親吸毒入獄，林美麗六歲以後的人生幾乎與母親密不可分；她照顧兩個弟弟，分攤母親的壓力。她划著一條破船載著家人度過風浪，最終身邊還是母親。

　　她的家庭並不完整，以致前半生不順遂，但一路走來總有貴人相伴，美麗說，母親就是她的貴人。美麗的爸爸年輕時沾上毒品，大半生都在獄中渡過，小弟罹患小兒麻痺後，媽媽陳鶯玉為了撐起家計到處打工，甚至到酒家上班。媽媽不在家的那段日子，小孩都住外婆家，美麗喜歡讀書，受到老師鼓勵，從高師大畢業，在高雄加工區遇到黃維崇，婚後夫妻開工廠，但是在三子生下沒半年，先生就去世了，美麗才三十四歲。一個轉念，她將工廠讓渡給親戚，從此人生更加開闊，兒子安親班的老師劉惠美主動關懷，邀她到花蓮靜思精舍，美麗發願成為手

我和我母親 / 林美麗

心向下的慈濟人，在高雄氣爆救災中她也是默默付出的志工之一。

「母親一生逆來順受，從不抱怨的精神潛移默化，無形中成為我生命中影響最多的第一個貴人。」外婆和國小林坤柱老師也是美麗困頓時的貴人，讓她發心立願，也要成為別人生命中的貴人。。

鐵牛春花 ／開播時間：2002.09.11 ／總集數：4 集

年紀輕輕就嫁給新莊地主的周春花，相夫教子、生活平順，她響應環保，是新泰地區環保志工第一人。

先生吳金富的工廠因為用人不當，一度瀕臨倒閉危機，只有不斷出售或抵押名下的房地產，甚至偷領春花八百萬定存款，最後避走海外多年。周春花初逢人生逆境，到花蓮見證嚴法師，她鼓足勇氣面對命運；為了扛起養家還債的重擔，曾經清掃過大樓、賣糖果餅乾，最後開素食餐廳，從來沒荒廢過慈濟事；她做不成環保就改做香積志工，曾經一天之內做出破紀錄的一萬四千個便當，一家人一起做，總算在苦難中站了起來，團圓在慈濟大家庭當中。

大愛一條街 ／開播時間：2003.01.17 ／總集數：24 集

「福人並非居福地，福地也非福人居」，這句民間廣為流傳的話，果真如此嗎？

琇月跟先生趙文亮有著幸福的五口之家，她每天除了熱心鄰里事務，

更忙做慈濟。農曆年前，大愛社區搬來一對胖瘦懸殊的夫妻，太太賈美女十足信風水，錯看搬家時辰，堅持在屋外等；孩子身體不適，就餵符水。搞了半天，她是希望帥老公曾俊男沒有桃花。還好，坦率熱心的琇月給她《靜思語》，讓美女有機會被「福人居福地，而非福地福人居」的正念潛移默化；搬來不久，漸漸體會到「一下賺功德，一下賺歡喜」，且越賺越多。

福人福地，從風水學角度看，不過是勸人向善，表達了一種美好的願望，讓有福之人住在福地上，但並不保證有福之人一定能住福地，而無福之人就住不了福地。

家在何方 ／開播時間:2012.01.16 ／總集數:5 集

當了一輩子的兵，做了一輩子不願做的事，翟丕坤年輕時一心想回家，到老卻發現自己根本無家可回。

老兵飄泊的一生曾經在開放探親後出現希望，沒想到回鄉後突然得面對他還有兩個兒子的事實。翟丕坤認分的用錢彌補對兒子的虧欠，沒命

的付出還是得不到夢寐以求的親情，他節衣縮食，依然孤苦伶仃。就在這時候，慈濟志工來社區關懷獨居老人，起初他懷疑、不信任，演變到後來他把把慈濟人當

┃ 家在何方 / 翟丕坤（中）

自家人，他自知無以回報，每次都穿戴整齊到環保站報到，翟爺爺挑著一根扁擔，不管颱風日曬、白天黑夜總是彎腰做環保。

他是我兄弟 ／開播時間：2014.12.26 ／總集數：10 集

在安南環保站，兩個七十歲志工結交初來乍到的小老弟，形同兄弟。

活潑好動的王盈盛在國中時癲癇發作，才知道罹患了罕見疾病，從此雙腳漸漸無力，日常生活只能靠弟弟耀豐。體貼的耀豐為了照顧哥哥，自願陪他念高職電子科。盈盛高職畢業後找工作一直受挫，變得自閉內向，每天除了看電視睡覺，只盼著弟弟回家。不幸，耀豐在上班途中發生意外，盈盛陷入哀傷，足不出戶，好在有慈濟志工帶他到安南環保站，在這裡認識了七十歲很會說笑開導他的林允住，以及個性草莽很義氣的陳健三。林允柱曾經是總經理，他喜歡環保工作是因為不必花腦力，很放鬆，盈盛看到他彷彿看到自己的阿公。陳健三之前做模具鑄造，因為職業傷害退休做慈濟，他自動戒菸戒酒戒賭，和盈盛結為忘年之交。

紅塵俗事知多少，恩怨似雲煙，轉眼成空，因果不空

平凡 很幸福 ／開播時間：2017.04.24 ／總集數：30 集

她迷信風水，九年內搬了十一次家，還是擺脫不掉生病與生活困境。

廖幸枝從小個性好強，在臺中第五市場的裁縫店上班，認識了古意而清寒的阿兵哥翁敏次，原本想出家的她結果去翁家「煮飯」。敏次一再換工作但生意都不好還出車禍，幸枝從小身體欠佳，小孩接二連三來報到，甲狀腺瘤、盲腸炎，子宮、卵巢都出問題，連開四次刀，每次不順就嚷著要搬家，她脾氣很大，汽車叭她一聲，「你找死啦！」看人開快車，「你是在看時辰嗎？」一日，幸枝發現耳朵重聽，極大的打擊讓她回首過去，才知道自己惡口傷人、頂撞公公種種，真是大不孝與無明。幸枝深深懺悔，夫妻倆開始行善布施，學習知足、感恩、善解、包容，磨掉習氣，柔軟待人，智慧福德日日增。她用行動改善了家庭與人際關係，也懂得欣賞平凡中的幸福滋味。

她家有七個慈濟人，二〇一〇年她當選臺中西屯模範媽媽。翁敏次溫柔樸實，是個老實好人。他堅持賣品質好的水果，讓人們得到健康。他鼓勵幸枝改掉惡口與迷信，共同走上慈濟菩薩道。

▌平凡 很幸福／翁敏次、廖幸枝

何處是我家　／開播時間：2011.03.05／總集數：40 集

蕭秀珠自小父母離異，母親再嫁，自稱是「跟轎後的前人子」，一直有著沒有「家」的遺憾。

她跟著阿媽住嘉義鄉下，八歲那年，母親把她接去新竹念書，和繼父常有衝突，後來因為繼父經商倒閉，帶著一家輾轉搬到埔里、臺南，生活難以為續，不得已又回去新竹，媽媽就將她留在姊妹淘開的旅社做服務生，怎知老闆娘想把她推入火坑，秀珠不吃不喝，還是被母親帶了回去。秀珠心裡很多怨，和繼父衝突中，甚至衝動到吞藥自殺，同事秀蓮介紹小叔陳松田給她；松田憨厚古意，兩人結婚後，秀珠動腦筋賣塑膠袋保麗龍餐具，生意越來越好，性格也愈見強勢，松田說

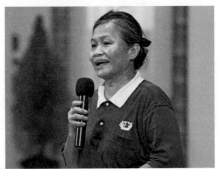

何處是我家 / 蕭秀珠

她是武則天，任何人跟她相處都很難過，秀珠自己也不快樂。聽到證嚴法師提倡「用鼓掌的雙手做環保」，夫妻倆結束保麗龍餐具生意，號召

昔日市場伙伴成立八德環保站，她終於找到了這一生的家。

流金歲月　／開播時間：2005.06.27　／總集數：43 集

　　他們是一對家貧心不貧的福公福婆，把棄菜醃成醬菜，醃成一大缸子的愛。

　　林珠的母親連生三個女兒沒生兒子，被迫離家，繼母卻連生數子。林珠的童年就得幫忙家事，二十歲那年認識大她十二歲的阿兵哥；操著一口湖南腔，潘毅風十七歲就隨軍隊南征北討孤身來到臺灣，兩個人起初因為語言不通鬧了很多笑話，三年後，終於讓林珠的爸爸點頭同意婚事。在眷村，夫妻節衣縮食，生養三個孩子又買了間平房。很多時候，草根、勤勞的林珠都靠丈夫的智慧開導，生活平淡卻很實在。兩岸開放探親，毅風少小離家老大回，在母親墳前痛哭上香。長年失親的思念，林珠很有感觸，還好自己認真努

流金歲月 / 潘毅風、潘林珠

力，如今才能擁有滿滿的愛。一趟花蓮之旅，林珠找到能回饋上天的事了，除了做環保，她也做醬菜義賣，並將回收舊衣整理好，拿去跳蚤市場，所得全數捐出去！

多少年來潘家人吃的穿的用的，絕大多數是攤販賣剩的、人家不要的，他們不是沒錢，是惜福愛物，將每月不用的所得都捐做慈善。

幸福之約　／開播時間：2017.02.13／總集數：30 集

慈濟人稱三峽土地公土地婆的陳青波與黃紫繁，在三峽開毛衣工廠，兩人因個性差異，溝通障礙，從黑髮變白髮，在事業與家庭生活中不斷磨合，直到走入慈濟，才開始各自擁有人生風景。

行事務實嚴謹的陳青波，出生在純樸農村，因為個性木訥被叫做「柴頭尪」，偏偏太太風趣浪漫很會撒嬌形成對比。當初青波

幸福之約 / 黃紫繁、陳青波

二十八歲要訂婚時，竟因忙著跟客戶談生意，錯過給未婚妻戴戒指的時間，還是陳媽媽代替兒子完成儀式。孩子小時候每次看到爸爸板著一張臉總是逃之夭夭，陳青波忙於工作應酬很多，但他聽從父親的話，隨著太太去花蓮見證嚴法師，從此做慈濟。在三峽他很早就推動骨髓捐贈宣導工作，又開辦主持三峽兒童班、慈少班。黃紫繁就像母親一般，耐心細膩的照顧每個會員，供地供餐，長期經營起家門口的資源回收站，晚年還重拾畫筆，將真善美入畫。年過八旬的兩位長者，每天都用生命的蠟燭和畫筆，繼續燃燒與彩繪。

人生二十甲 ／開播時間：2019.07.24／總集數：25 集

　　這對夫妻幫人顧墓，八個孩子在墓地裡長大。

　　吳雪國小畢業來臺北幫傭，每當辛苦疲累時，總想起父親的話，「每個人都有十隻手指十隻腳趾，有這二十甲，一輩子不愁吃穿。」阿雪在人介紹下，嫁給五股觀音山的造墓工人陳阿秋，公公將一千塊錢交給她，並叮囑，賺一塊要存兩角，要把陳家守好。阿雪一直謹守公公的囑咐，唯獨為陳家傳遞香火，直到生了老八，才完成公公遺願。先生收入不豐，加上孩子多，阿雪更懂得開源節流，也教孩子安貧知足。夫妻倆從不吝於幫助他

┃ 人生二十甲 / 陳吳雪、陳阿秋

人，因為阿雪父親常掛在嘴邊「眼睛讓我們看到就是要做，不要看到裝作沒看到。」阿雪說，就這句話讓他們做到沒完沒了。阿雪阿秋從環保志工開始，還推動墓園環保，為了讓照顧戶有仿效的對象，他們日存三百塊，十年後將百萬全數捐出。

曾經，走進陳阿秋的家，像一間玩具工廠，他把五股玩具廠要淘汰的玩具拿來重組，再義賣，都是這雙手二十甲做出來的。

幸福來牽手 ／開播時間：2015.06.08／總集數：10 集

錢是萬能的，誰不想拚命賺？郭麗玉以前就這麼想。

鄰近臺北捷運石牌站，經常看到一個推著手推車做環保的身影，這是郭麗玉每天例行工作，到住家附近的菜市場做回收，再回自家車棚改造的環保站分類。麗玉與先生何明村的理念是，只要能回收利用的，絕不丟棄。回收來較新的衣物或可修繕的小家電，經過修整後，放在家門前的「幸福惜福屋」義賣，門楣橫批寫著「再造資源第二春」！有時為了一件賣二十元的衣服，麗玉要縫補三十分鐘，老客人都知道來尋寶。由

於住在市場邊，何家免費提供院前讓人擺攤，院子裡的水龍頭也供攤販接水用，「大家都是為了生活，不必計較。」豪爽中有一分寬宏的心。與人結好緣，經常收到攤販送來的蔬菜水果，請她幫忙惜福。這裡來了很多環保公務員，定時打卡。走在路上，郭麗玉順手撿起吸管，回收的廢電池一定再測試，她不覺辛苦，因為她要賺歡喜。

博士阿嬤 ／開播時間:2012.02.20／總集數:5 集

她不識字，但養出三個博士碩士學士的孩子，大家都叫她博士阿嬤。

從小因為家裡經濟不好，陳水璉沒念書，嫁給在糖廠工作的黃正安，因為工作關係搬來臺東。水璉的不識字，正安的低學歷讓他們吃了許多苦，夫妻倆決定，再苦都要給孩子讀書。水璉到處打零工，正安為了多賺錢參加農耕隊去非洲，孩子不負期望的拿到博士碩士學位，但是當各自成家立業後，水璉失去生活重心；這時看到慈濟在推動環保，她跟著做，在環保站認識許多好朋友。大家看見陳水璉的生活實在又簡樸，她自己種絲瓜收集絲瓜水，讓先生刮鬍子時可以用；客廳的木櫃上擺放著各式石頭與漂流木，家具都是由回收物組合而成。除了是博士阿嬤，她也被稱為環保花木蘭，別看她個頭嬌小，說話輕聲細語，做環保卻手腳敏捷，女人當男人用，把辛苦當幸福，完全看不出她曾受氣喘所苦，她喜歡跟著環保車到山邊海角載運回收物，感覺就如出遊一般。「早期拚事業，現在孩子各自有各自的事業，我也要有自己的志業。做環保，讓我老有所用，不再只為家人而做，而是為身邊的人、事、物而做。」

老人老車老朋友 ／開播時間：2012.10.15 ／總集數：15 集

在臺中，慈濟有個「中區環保署長」。

曾益冰很小的時候左手就被燙傷而變形，但他不畏別人的眼光，努力打拚，做了八年雜貨店伙計，到營造廠當上工頭，後來不但開木雕工廠、電子工廠，還做日本木材貿易。但是投資失利，資產全被淘空，一夕之間一無所有，曾益冰一度無法從失敗的陰影中走出來，直到進入慈濟做環保。最早，環保回收風氣不盛，曾益冰到處借車載回收，招來白眼；在他奔走下，眾人集資買了輛環保車，北上到苗栗，南下到雲林，跑遍中區六縣市，散播環保種子。直到現在，曾益冰依然駕駛著這部老車，身邊跟著一群老友，風

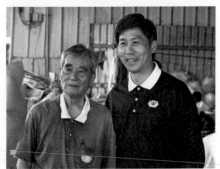

┃ 老人老車老朋友 / 曾益冰（左）

雨無阻的做環保回收。人和車都到了該退休的年紀，但曾益冰捨不得，說要和這臺環保車再做二十年。

築夢計畫 ／開播時間：2013.01.21 ／總集數：10 集

四個歐巴桑加起來超過兩百歲，
她們有什麼築夢計畫？

臺中東海大學對面山腰原本芒
草叢生，還有人養羊，一群不同
背景的家庭主婦由溫春蘆帶頭，
她像是總裁，還有詹玉英是執行
長，曾秀娥是財務長，加上劉阿
品是總務長，從搭牛棚做環保開

築夢計畫 / 劉阿品、溫春蘆、詹玉英、曾秀娥

始，花了四年時間，將原本的荒蕪改造成一片綠意盎然的福田。曾秀娥
家境富裕，放下董娘尊貴身段，不僅聲色柔和，還經常素顏及一身粗布
衫，劉阿品是家裡的獨生女，以前個性執拗，但是四人同心，關心並計
畫園區裡的大小事，熟悉其他志工家裡的大小事，她們接引社區志工，
十年來不論做饅頭或種菜，人人都能在這裡發揮，種自己的福田。

唱快人生 ／開播時間：2014.01.06 ／總集數：10 集

她是養樂多媽媽，隨口就能編詞唱起來，讓她周圍的人都很快樂。

朱張玉自幼喜愛歌仔戲，常幻想自己如舞臺上的王寶釧，堅守寒窯，
痴心等待薛平貴回來。在與綁鐵工朱武雄結婚後，丈夫微薄的薪水不足
以維持一個家，張玉為了家計當起養樂多媽媽，每天早上五點送養樂多，

一送三十年,她隨身帶著收音機,送貨路上,嘴耳沒閒著,學唱歌謠一路前行。太太的努力卻讓武雄自責自己無能,借酒逃避。面對丈夫的狀況,張玉受父親樂觀天性影響,遇到困境總能持正向態度,用歌聲化解不少衝突,包括在公車上看見司機與乘客為票價起爭執,她跑去唸了一段「莫生氣」,兩個人情緒都緩和了。她也感動了婚姻不幸有相似遭遇的林美玉,兩人化小愛為大愛,成立社區環保點。她的妙語、笑臉和一直做環保,被大家稱為「歡喜菩薩」。

唱快人生 / 朱張玉

「一做環保身體好,二做環保智慧高,三做環保沒煩惱,四做環保是非無,五做環保最惜福,六做環保是修行,七做環保撿垃圾,八做環保消災禍,九做環保子孫好,十做環保心淨土,十全十美是環保,同心疼惜咱寶島。」

張玉身騎鐵馬日日做環保,用養樂多媽媽的歌聲感動、感染周遭所有人,快樂過人生。

阿清的人生三部曲　／開播時間：2014.06.09／總集數：10 集

　　他從小沒了父親，寡母帶著他們七個小孩，生活清苦但克勤克儉，身教影響了阿清的一生。

　　廖啟清熱愛工作，他在高工當電機老師，同時也開音響店，頂下電影院經營，接著又在長青學苑教老人唱歌。他在每一次跨領

阿清的人生三部曲 / 廖啟清

域的工作都經營得有聲有色，都是受到母親的身教影響，不向環境低頭。

　　阿清的脾氣又急又衝，交友廣闊常應酬，抽菸、喝酒成為生活的一部分。為了改善茶會活動的音響品質，啟清誤打誤撞的進入慈濟，為了守十戒，他戒酒，聲色調和許多，不再忽略妻子玲君的感受，夫妻用溝通取代以往的爭執，對孩子的權威式管教也變了，成為樂意傾聽孩子聲音的慈父！他想起媽媽的勤儉堪稱一絕，洗澡從不開燈，因為浴室的窗外

剛好有路燈，能用的東西給需要的人用，省下一度電就能多給別人一度電。廖啟清開始發揮巧思，推行各項節能減碳妙方，是人人口中的環保智慧王和創意省電達人。

情比姊妹深　／開播時間：2014.11.17／總集數：15 集

就在臺北捷運昆陽站後方的小巷中，有個小小環保點，卻清靜安詳如道場。

黎蘭章出生南部農家，從小跟著父親務農，結婚後家庭幸福美滿，孰料先生早逝，她獨力撫養兩個孩子，受到朋友同事的關心與照顧，度過人生的低潮。為了回饋社會的愛心，於是加入慈濟，她自認文的不會武的也不行，唯一會的就是做環保。十幾年來在小巷中推著回收車穿梭，感動了許多親友也紛紛加入，但最大的困難是沒有固定的環保點；沈麗梅看到了，說服社區鄰居，提供小小的樓梯間，雖然僅兩坪大，卻給人無形的力量與安定感，大家不用再流浪了。一群人在同一

情比姊妹深 / 黎蘭章

空間得到相互支持的力量，不論遭遇什麼困難與挫折，暫時放下所有煩惱，一起做環保。

《阿寬》

分享志工：黃蔡寬（環保志工）　　　　撰　文：吳珍香

我是黃蔡寬，七十歲開始做慈濟，現在一百零一歲了還在做，自從大愛臺播出我的故事《阿寬》，很多人慕名來找我。

有一位住彰化做小生意的老闆，因感動馬上行動，問了很多人，終於見到我，她高興的抱著我，說要學習我做慈濟的精神。

還有一位在公園掃地的清潔隊員，看到我在做運動就跟我聊天，我告訴她，掃地也是愛護地球的一種付出，當下給她一個竹筒，在公園運動的人都圍過來，跟著也要竹筒，現在很多成為我的會員。

爬山是我的運動之一，每每與民眾一起爬，都叫「阿寬師姊」，爭相和我拍照，問我怎麼那麼健康，我就告訴他們「每天晨起薰法香、做環保、運動一小時」，要做才有得，「得」給下一代子孫。

老人家看到我，也說要跟我學，我邀他們一起做環保，愈做愈健康，讓你感覺也有能力為社會做一點好事，如寶特瓶回收做成毛毯救人，只要你願意。

化 感 動 為 行 動

第九章

Chapter 09 護生 是尊重生命的修煉

起而行，做環保守護大地萬物，就是一種正義的實踐 ，免於盲從而沉淪。

百歲仁醫 ／開播時間：2019.06.04 ／總集數：10 集

他的人生，可以說是一部臺灣百年醫學史。

楊思標、杜詩綿、曾文賓，這三位臺大醫院的老教授，一輩子奉獻醫療與教學，也一起為花蓮慈濟醫院、慈濟醫學院與慈濟護專奠定開枝展葉的基礎。其中楊思標是臺灣胸腔內科的祖師爺，從新竹第一公學校一路讀到臺北高等學校，十八歲那年發現感染結核病，因此在進入臺北帝國大

學醫學部就讀後就決定，鑽研胸腔醫學的治療和研究，他是臺灣光復後

第一代下鄉做田野調查的醫師，發現金瓜石的礦工罹患了矽肺症。他是精準判讀胸部 X 光片第一把交椅，在百歲前後都還週週往返花蓮，看教學門診，持續超過三十年，「我當醫生超過一甲子，但最感到驕傲的就是來慈濟！」除了治病教學，他人生第二階段的目標是要為社會付出、工作

┃ 百歲仁醫／楊思標（慈濟醫療法人提供）

到一百歲，「要做到一百歲，才是第二次退休喔，就算是百歲，只要走得動，我還是要來慈濟。」

尊重生命在於奉獻，提升生命的價值

醫世情 ／開播時間：2009.11.23／總集數：60 集

一個是臺灣研究鼻咽癌的鼻祖，將鼻咽癌治癒率提升到百分之七十，一個是研究烏腳病及防治高血壓的專家，到臺南鄉下赤腳涉水，揹著烏腳病患看診。

杜詩綿出生在臺北大稻埕，曾文賓是鹿港人，都在父母長輩安排下，杜詩綿與張瑤珍、曾文賓與周翠微因相親而結婚，在臺大醫院退休，先

後到花蓮，籌建花蓮慈濟醫院，並擔任第一任正、副院長。當時杜詩綿已經罹患肝癌僅剩三個月生命，他跟證嚴上人說「難道師父不知道我體內藏著一顆不定時炸彈嗎？」但是證嚴上人堅信由他擔任院長最適合。杜詩綿接下重責大任後，積極延攬醫護專業人員，他把有限的三個月生命延

▌醫世情／周翠微、曾文賓

長到了五年，於一九八九年辭世。曾文賓接任院長後，持續推動與各醫院的建教合作，讓慈院專科人才不虞匱乏，並帶領慈院往醫學中心邁進。他常說要做有用的人、為社會做有意義的事，否則就是浪費人生。

醫世情 / 杜張瑤珍、杜詩綿（杜張瑤珍提供）

台九線上的愛　／開播時間：2009.01.05 ／總集數：45 集

　　他，從一個在屏東小農村為母豬接生的小男孩，長大後變成站在手術檯前的神經外科醫生。

　　張玉麟小時候每天下課、書包一放，就先去切豬菜餵豬、洗豬舍、扒豬糞；假日去田裡拔草、噴農藥，「他個頭不高，爛泥巴又深，一腳

踩下去，遠遠望，稻田裡就只看見一顆頭！」爸爸很難過的說。當初第一次沒考上理想學校，原本沒錢讓他補習重考，但爸爸不忍心，還好第二年考上學雜費全免的國防醫學院。當一切圓滿之際，母親因病去世，弟弟也遭意外往生，父親又被騙欠下巨款，他做了個決定讓爸爸很訝異，

▌台九線上的愛 / 張玉麟

「在西部待得好好的，他卻想轉到東部花蓮慈濟醫院服務。」甚至又調去較偏遠的玉里慈濟醫院。

在台九線上，他與醫護人員克服了人力資源不足的困難，和死神拚命拔河，搶救一個又一個的生命，他出身農家，爸爸感到很欣慰，「他愈走愈偏僻，但這不是當醫師應該有的理想和抱負嗎？」他們坐著一部小小的車，往返偏遠部落展開巡迴醫療。張

玉麟與玉里慈濟醫院這群生命的守護者，如同家人一般和病患互相扶持，共享彼此的人生與感動。

讓愛飛翔 ／開播時間：2011.05.24／總集數：35 集

他是病人口耳相傳的婦產科良醫。然而，就在他事業如日中天時，癌症也悄悄來報到。

李裕祥從小生長在大家族，養

讓愛飛翔／李裕祥（前排左二）、陳金枝（前排左一）

成他強烈的責任感及縝密的心思。年輕時好玩、愛耍帥，即使考上高雄醫學院也總是練劍道的時間遠多於讀書。直到行醫面對病人，才警覺人命關天，要好好守護產婦及寶寶，至此成了拚命三郎。李醫師的名聲如日中天，曾經以創新接生數為行醫目標，正當每天忙於創造生命奇蹟時，卻發現自己罹患鼻咽癌，他鬥志全無。直到同事邀他參加慈濟人醫會義診，才讓李裕祥的

生命開啟另一扇窗。這一切的過程，妻子陳金枝呵護備至，是支撐他最大的力量。他放棄退休，到臺北慈濟醫院服務，曾經深刻體悟人生的無常，如今更懂得要把握時間，堅定心志勤布施。

無處不在　╱開播時間：2004.05.02　╱總集數：28 集

什麼叫社區醫院？它走出去、會移動，是一個有機體！

這是一群人的故事，這一群人以玉里慈濟醫院為命運共同體，在一起實現理想的過程中，他們共同歡喜與悲傷，共同挫敗也成長，不管風災摧殘、醫療資源不足的考驗，仍然對未來充滿希望，信念堅定。從你一進去，就強烈感覺到像家一樣，藉著居家關懷、巡迴醫療講座與下鄉義

診的方式，這群人儘可能把慈悲延伸到最遠最深山最有需要的地方，社區醫院的希望是，在居民到醫院就醫前，就幫患者把病先治好。有一個有趣的說法是：它是一個希望大家都不必到醫院就醫的醫院。

來自四面八方的各色人物聚在玉里慈濟醫院，趣味中帶著溫情，生老病死中帶著對明天的盼望。

愛的接力　／開播時間：2002.11.09 ／總集數：10 集

一九九六年九月，骨捐中心接到一個來自美國加州的求助案例，一個八歲的華人小弟弟張加，因為患有急性骨髓性白血病，急需進行骨髓移植。很幸運地，在慈濟骨髓資料庫中找到一個 HLA（人類白血球抗原），六項配對中四項符合的捐髓者，她是一九九四年進行驗血，住高雄的陳玉明。兩年間，玉明從單身到結婚生子，住家也從高

愛的接力 / 陳玉明（陳玉明提供）

雄搬去臺中。而在美國進行化療的張加，生命脆弱的難以想像，他唯一的希望就是找到陳玉明。捐髓小組如何在有限的時間內，讓生活毫無交叉在大洋東西的兩個人，湊在一起延續生命的亮光？

一個是在美國等待救援的小生命，一個是在臺中平凡生活的少婦，這項超級任務在愛的接力下展開！

溫馨醫世情　／開播時間：2002.06.04／總集數：17 集

「我們嘉義人生病要送到臺北的醫院，去探病的親友時常還沒看到病人，自己就在高速公路上因車禍往生了。」這是多麼悲慘又無奈！

雲嘉兩縣居民因醫療資源嚴重不足，經常無奈又無助，就在「一包水泥一分愛，一噸鋼筋一世情」號召下，在大林田中央這片福田上建起大林慈濟醫院。二○○○年八月，大林慈濟醫院啟業，為臺灣西部地區的醫療記下新的一筆。

超完美任務　／開播時間：2018.09.13／總集數：35 集

王孟專與葉文楷二十幾歲就花了上千萬，在逢甲商圈開照相館，看見人生百態，但是一個阿姨來回收紙箱，讓他們和慈濟結緣。

經歷九二一巨變，兩人成為慈濟志工，尤其他們專長人文真善美。孟專細心聰慧，接下推動骨捐的工作，但過程中因為民眾誤解屢遭挫折，在先生的支持下，孟專從不輕言放棄，還認識了新伙伴吳振國，他從負

債千萬的谷底翻轉人生，誓言要讓骨髓捐贈像捐血一樣普遍；還有陳茂松和廖秀華夫婦，原本被婆媳問題困擾不已，也因為加入超完美任務團隊而體悟親情的可貴，放下執著。

新時代新視野，孟專的骨捐團隊開創了院區關懷，到醫院血液重症病房，提供病患和家屬必要的幫助，也鼓勵病友堅持信心等待配對，至今任務還在進行著。

▌超完美任務 / 葉文楷、王孟專

春暖花蓮 ／開播時間：2007.07.21 ／總集數：40 集

一個古坑山上人家，就在兒子聯考完，不負爸爸期望考取醫學院之際，父親卻罹患肝癌末期，李啟誠立志要做良醫。

謝靜芝的爸爸也是肝癌去世，她是花蓮慈院的常住志工，做癌症關懷十五年了。關懷小組的志工有個特色，百分之九十以上都是癌症病友，百分之十是家屬，大家「以病療病」，格外體貼病友的心，甚至會走入

罕有人煙的深山做關懷。在無常來臨，感覺人生即將走向終站，如何找到身心的平衡點？即使是醫護人員和志工都經常擺盪在理性和感性之間，八個病人八個家庭有八段生命的故事。

生命的價值不在長短，而是它的深度。

髓緣 ／開播時間：2002.05.15／總集數：20 集

十萬分之一！是多麼微小的機率，要救一個人有時比十萬分之一還難。

楊珂發現罹患骨癌後，開朗的個性讓她堅強面對疾病。幸運的，她與一海之隔、臺灣的黃瓊英骨髓配對成功。但不幸的是，移植後發生排斥，楊珂過世，但瓊英與楊家情緣未斷。馮遠身體不適，得知患白血病後，與臺灣的施佩君骨髓配對成功，但一度施家父母反對，骨捐小組跑去佩君工作的牙科說明，佩君感動了，讓馮遠得以重生。還有一個魏志祥，也因為白血病尋求骨髓配對者，但配對到的葉美菁爸媽不同意，美菁私下請哥哥代為簽同意書，魏志祥還是走了，美菁因此崩潰，哥哥用盡方法勸美菁，化悲傷為力量，美菁自此做骨髓宣導。

人生難得相遇又更難得牽起那十萬分之一的髓緣，要把握更要珍惜。

媽媽的合歡山 ／開播時間：2002.09.06／總集數：2 集

彰化和美一個尋常的早晨，雲景起了個大早出門運動，小女兒在賴床，在臺北念書的大女兒因為熬夜用功，還在宿舍輾轉反側，大兒子早就到

學校早自習了，這時，這家人發生意外。

　　媽媽蔡翠錦起床洗臉時，因為洗臉檯斷裂，切斷她的右頸動脈，送醫急救無效而往生。蔡翠錦個性開朗外向，生前曾與大女兒約定要做大體捐贈，家人依照她的遺願，但必須趕在十二小時內送去花蓮慈濟醫學院！從西到東，橫貫公路蜿蜒曲折而上，親人一路娓娓述說對媽媽的懷念，憶起一家人要更幸福的生活約定。十七歲的兒子說：「人總是有生有死，媽媽不過是提早讓我自立。前腳走，後腳要放，才能繼續向前走。」翠錦捐贈大體，化無用為大用，提供醫學系學生「大體解剖學」學習人體構造、做病理研究，愛留人間令人懷念。

永遠的微笑　／開播時間：2002.09.27／總集數：3 集

　　林怡伶國小六年級時全家移民加拿大，大一念的是心理，升大三時決定改念社工，因為她覺得心理醫生大多為有錢人服務，只有社工才能為貧窮的人付出。但是暑假一場突來的劇痛，改變了她一生。

　　爺爺建議，把怡伶帶回臺灣接受治療。在臺大醫院歷經八小時手術，結果卻令媽媽崩潰，女兒罹患罕見的原發性神經外胚層腫瘤。面對人生最大關卡，怡伶展現了超乎常人的豁達與瀟灑，她利用所剩無多的日子，和朋友、親人、自己一一道別，也利用剩餘的精力關懷別人，最後將僅存的皮囊捐了出來，不留一絲餘力，也不留一點遺憾，她的臉上掛著一抹超越生死、永遠的微笑。怡伶年輕的生命，如同一道美麗的彩虹跨過天空，器官捐贈是一個愛的決定，點亮他人的生命！

大林春暖　／開播時間：2003.05.27 ／總集數：30 集

　　二〇〇〇年，嘉義大林的蔗田中建了棟大病院，二〇〇三年阿里山小火車翻覆，大林醫院急診室僅有李宜恭等三名醫師，但在全院百名醫護緊急動員下，終能讓五十三位輕重傷患者得到良好的照顧。

　　其實，這裡的專業沒有城鄉差距，因為不同領域的醫療菁英都在愛的感召下來到大林，包括旅美二十五年的心臟內科醫師林俊龍，許多老病人都千里迢迢從南部東部找來大林。曹汶龍是神經內科權威，一個疑似中風癱瘓的老太太，被他細心診斷出是罕見的急性多發性神經根炎，得以對症下藥，健康出院。

　　「世間八大福田，看病施藥，功德第一」，地方遠近不重要，人心的願力才是關鍵。

丘醫師的願望　／開播時間：2011.09.02 ／總集數：11 集

她生長在戰亂頻仍的緬甸，小時候看到國際醫療組織對家鄉同胞的援

助，立志長大後要成為一個濟世救人的醫生。

　　丘昭蓉飄洋過海來到臺灣，效法史懷哲和許多國際醫療援助的志工，走入花東偏遠地區。為了

▍丘醫師的願望 / 丘昭蓉

服務更多人，她從原先專長的婦產科轉家醫科，很多山區的住民不願意也不方便下山就醫，她就想辦法走進去，她以實際行動展現出對村民的關心，很快便拉近與他們的距離，大家都叫她「吉娜」，布農族語媽媽的意思，南橫公路上留下她的身影。

姊姊發生車禍往生，丘醫師悲痛逾恆，身體健康迅速產生狀況，當得知自己罹癌，她仍繫念著山上的居民；大家也聽說丘醫師病況，包車下山去看吉娜，為她唱八部合音，禱告祈福。

丘昭蓉得年五十一歲，她最後的願望是捐出大體。

迎向驕陽 ／開播時間：2012.04.23 ／總集數：5 集

王文瑜一向熱心助人，最大的心願就是「救人」。

為了減輕父母經濟壓力，考上公費補助的警察大學；曾經因為家裡經濟變故，他想為幫人作保卻負債的父親討回公道，念的是法律系，在同學邀約下加入慈青社，參與骨髓驗血活動。沒想到無心插柳，骨髓配對成功，改變了他的未來。雖父母再三阻撓，文瑜仍決定捐髓，父母最終了解、認同。他做醫院志工時，遇到未成年保護管束的孩子，很想幫這些行為偏差的少年，他改變了人生方向，轉讀青少年犯罪心理學，並積極參與慈濟新芽課

| 迎向驕陽 / 王文瑜

輔計劃。在人生道路上，文瑜從不改變的是助人利他。

築夢的人 ／開播時間：2013.03.18 ／總集數：5 集

　　謝金龍從小就有超乎一般人的正義感，在高雄醫學院念書時，看到原住民醫療資源的不足，後來做牙醫就參加路竹會偏鄉義診。高醫同學的死訊，讓謝金龍覺察到人生無常，常常自問到底在忙什麼？忙得連太太生小孩也沒時

┃ 築夢的人／謝金龍

間陪。他希望從義診中找到失落已久的自我，但隨之而來的卻是對家庭的疏忽。原本他以為慈濟人多勢眾，不差他一個，直到有一次參加在大陸福鼎的義診，謝金龍有了不同的感受，「我學到了人應該縮小自己，理直可以氣和，處世可以圓融不尖銳。」「唯有用大愛才能消弭仇恨、化解誤會。」這些體會讓他心靈富足，於是在北區人醫會中，為自己找到定位，找回那份失落的自我。

角落的溫柔 ／開播時間：2013.03.25 ／總集數：5 集

　　有人不當城市醫師，要下鄉開診所，為什麼？

　　黃祥麟從小在父母栽培下，年紀輕輕就擁有成功的牙醫事業和人人稱

羨的家庭，是大家眼中的成功人士。但在眾人的羨慕眼光下，卻遮掩不了內心的空虛。他無法理解同學劉明達為了要實現鄉下開診所的理想，居然放棄他提供的高薪和優渥的工作環境，於是他跟著劉明達去義診，想體會這是一種什麼樣的快樂。

在一次街頭義診中，黃祥麟決定把對阿媽的愛與承諾轉到這些更需要的人身上，他免費幫遊民做假牙，克服眾人懷疑的眼光，因此得到他們的信任。看著遊民因為得到關心而有了自信，找到了工作，有人還回家了，他打從心底為他們高興，黃祥麟找回了行醫的熱情。

▎角落的溫柔 / 黃祥麟

心靈的陽光　／開播時間：2013.04.01／總集數：5 集

現代人物質生活富裕，但心田卻日漸荒蕪，「陽光自始至終都在，只是我們躲在烏雲下；調整改變自己，就能看見陽光。」

李嘉富在就讀國防醫學院時，父親因中風久病不癒而引發憂鬱症，讓他毅然選擇精神科專科，但父親往生後，自己也陷入人生的考驗。他整天意志消沉，每天有如行屍走肉般，妻子嘉琦因為擔心他而流產。嘉富記得小時候

心靈的陽光 / 李嘉富

逢年過節，母親總讓他和哥哥送些吃的給窮苦的鄰居，父親也會拿錢幫助他們，母親說，就算委屈自己，也要幫助需要幫助的人。在接觸慈濟後，李嘉富發現這就是父母用身教與言教，告訴他的無私奉獻。他加入北區人醫會，在義診行列中是唯一的身心科醫師。

蘋果的滋味 ／開播時間：2013.04.08 ／總集數：5 集

「那是一位偏遠地方有牙病的老婆婆，一輩子最大的願望就是咬一口蘋果，嚐嚐那份甜美的味道。」

沒有一口好牙還真的吃不出好味道來，陳瑞煌下鄉義診時，幫婆婆治好牙齒，奇妙的事發生了。天資聰穎外向的陳瑞煌，在牙醫父親的鼓勵下，也當了牙醫。他

蘋果的滋味 / 陳瑞煌（右）

對病人幽默風趣，卻將工作壓力發洩在妻子許貴齡身上。捐款、看月刊、看電視是許貴齡接觸慈濟的管道，感動與反思像洪流一般，讓許貴齡正視夫妻間被困住的人生，她希望瑞煌能和自己一起感受這一切，攜手走出困境。她給了先生很多資訊，陳瑞煌開始加入義診活動，過程中找到了醫生的另一種價值，改善家庭與親子關係，兒子也做了牙醫，一樣去義診。

菊島醫師情 ／開播時間：2013.04.15／總集數：5 集

他是澎湖群島守護神，是船長醫生，拿到開船執照，頂著十級風浪照樣去離島如期出診。

侯武忠選擇故鄉澎湖做為行醫的起點，因為他深切體認，離島是臺灣醫療體系最弱的一環。

不論被調派到哪個離島服務，他總會騎機車走遍島上各個村莊，全面清查需要醫療照顧的獨居老人，利用閒暇時間往診，除了看病投藥，還兼關懷老人家的生活起居。為建立病患對醫師的信心，他自我要求準時看診，自掏腰包，包下交通船，定期到各小島，甚至自己學開船考取執照，以便天候惡劣時能自行駕船出海，「我常去大倉和員貝，這兩個島的戶籍都在兩百個

| 菊島醫師情 / 侯武忠（左）

左右，實際上住了七、八十人，所以沒辦法為了這七八十人，常設一個醫師，原則上我每個禮拜去兩趟。」他將衛生所變成 7-eleven，居民可以隨時上門看病，二〇〇二年他不到四十歲就獲得醫療奉獻獎，二〇一七年因胰臟癌去世，得年五十五歲。

指尖的溫暖 ／開播時間：2014.04.28／總集數：30 集

　　這個孩子不吃中飯，說怕吃飽了下午想睡覺，其實他家太窮了，要把便當留給弟妹，自己一天只吃一頓晚餐。

　　陳金城是嘉義民雄一個三級貧戶的孩子，從小就有讀書天份，加上好學不倦，很得師長喜愛，但因為家庭經濟不如人，他沈默寡言、不擅交際，靠苦讀考上臺大醫學院，光耀門楣。他選擇了極富挑戰性的神經外科，在臺大醫院當住院醫師時，

指尖的溫暖／陳金城（中）、朱恬儀（左）

聽說大林慈濟醫院即將開辦，決定回鄉服務。當時醫院缺人手，陳金城一人一科，獨撐四年。一個外科醫師尤其是神經外科，手部的精密度非常重要，因為「差之毫釐，失之千里」，病人的生命就在分寸拿捏之間。老醫生的一番話，陳金城一直記在心裡，他非常注重手部的保養，不能損傷這雙能夠救人的手。

藍色豔陽天 ／開播時間：2015.10.19 ／總集數：5 集

個性活潑善良的陳文鋒，十九歲時因幫家中雜貨店補貨而撞傷了人，愛子心切的父母，刻意保護文鋒沒讓他參與善後的事。文鋒退伍後和好友陳明山一同北上工作，與所學落差甚大，再加上感情與友情受挫，文鋒常感到莫

▎藍色艷陽天 / 陳文鋒（中）

名恐慌，嚴重到無法工作，暫時回彰化休養。返家後，文鋒在廟口骨髓勸捐活動中建檔，還被通知配對成功，這件事在他心裡起了微妙變化，他一直很期待受髓者平安健康。九年後，終於與受髓者一家見面，來自恆春的受髓者爸爸楊崇輝當場下跪道謝。

當楊崇輝帶著兒子尋去彰化找到做蜆精的恩人時，當年十三歲的孩子已經長成二十二歲的青年，文鋒的媽媽緊握著楊弟弟的手，跟兒子說：「你救得對！」其實在文鋒心裡，捐贈骨髓雖然只是一件小事，但對他而言，

卻是生命的轉捩點，因為他的付出，不但救人一命，也打開自己禁錮多年的心，重新找回人生價值所在。陽光下的這兩家人，分工合作，一起幫忙文鋒收成蛤蜊，彼此心中都充滿感恩。

天使的身影 ／開播時間：2016.04.30／總集數：1集

二〇一五年六月二十七日，一場彩色派對變黑白悲劇，八仙塵暴撼動全臺灣，給醫護人員帶來前所未有的考驗。

那天傍晚，燒燙傷中心護理長陳珮儀正在確認七月份的班表，想起過兩天就是女兒畢業前的最後一次表演，她絕不能錯過，此時一臺臺的救護車呼嘯著而來，打亂所有計畫。在急診室當了兩年半護士的小亞，面對病患和家屬的不理性，覺得受夠了，正萌

金鐘影后 王琄、嚴藝文 領銜主演

天使的身影

搶救八仙塵爆，向全國護理人員獻上感謝

他們都很年輕，有機會撐過去，所以……一個都不能少！

生轉換跑道的念頭，當時她也在彩色派對上想放鬆一下。洗衣店老闆娘呂麗雯從新聞得知這場災變，雖然已退休十多年，但傷患人數這麼多，她一定得做些什麼，於是重新站上護理前線。已經走的、想走的、甚至遠在中南部的護理師都相繼增援，燒燙傷病患近五百人，高達九成以上

的存活率，這是許多醫師、護理師日以繼夜全心投入，才能創出不可能的紀錄。

帶給他人歡喜，可以帶出生命的動力

金門大國銘 ／開播時間：2015.09.09／總集數：40 集

　　金門有個奇人，經常騎著獨輪車，吹著笛子，拉著胡琴，走在馬路或太武山上，撿垃圾、掃馬路、回收廚餘，不管別人怎麼看。

　　因深度近視無法服兵役的李國銘，執意要來當時的戰地金門。楊秀珠在金門做幼教，與國銘相識五年後，兩人才來電結婚。他們個性南轅北轍，天天都發生讓人拍案叫絕的趣事，但身在其中的秀珠卻如同洗三溫暖般，哭笑不得。國銘我行我素，金門人都認識「特立獨行的李老師」，他從不在乎別人的看法，為

金門大國銘 / 李國銘（彈琴者）

自己的理念而活，要為那些需要他幫助的人，以及給後代子孫一片乾淨的土地而活。秀珠與國銘從摩擦到包容，夫妻關係也在國銘罹癌後，有了更多交集。全然理解了丈夫的心，在真正的欣賞與感動之下，秀珠開始依循國銘的腳步，繼續他未完成的愛與關懷。

愛別離　／開播時間 :2017.07.15 ／總集數 :2 集

　　長年在臺北慈濟醫院心蓮病房服務，陳美慧每年都要送走超過二百八十個病人，在不捨和遺憾中，一次次學習愛別離。

　　有一次上大夜班，美慧從小夜班手上接了九個病人，到白天只剩四個，讓她感到極度無力和痛苦。她知道死亡無法閃躲，但可以選擇面對的方式，所以在沉重的心蓮病房，她依然大聲和家屬講話，有說有笑，也和無意識的病人溝通。美慧與學妹共同守護陪伴癌末病人走向生命的終點。病人是醫護人員的人生

| 愛別離 / 陳美慧 (右)

導師，面對病人的離開，美慧私底下也會躲在角落掉淚，但都趕快擦乾眼淚整理好心情，給心蓮病房安定的力量。

美慧鼓勵學妹，傾聽她們的心裡話，讓被壓抑的情緒有宣洩的出口，才能轉化為力量。送走每一個病人時都尊敬而虔誠，因為從病人與家屬身上學到了書本上沒有的生死課程。愛別離的時刻，大半無法用言語傳達，此刻，唯有用愛靜靜陪伴。

關山系列——**愛相隨** ／開播時間：2006.12.27 ／總集數：31 集

「今天你笑了嗎？」臺東關山慈濟醫院裡貼著這樣的標語，時刻提醒大家要多多微笑。

關山老人多、族群多、語言多，但都有緣來到這處山間谷地，很自在，不頂富裕卻到處有幸福。「活得老，也要活得健康」，是關山慈院關懷社區的幸福目標，因為青

愛相隨 / 潘永謙

壯年人口大量外移，醫院大廳裡多是上了年紀的長者，或獨自前來、或老伴相隨、或有外籍看護陪著，阿公阿媽也很甘願這樣的生活步調，沒人想靠子女，凡事靠自己、靠鄰居。潘永謙是香港僑生，臺大醫學院畢業後就選擇到花蓮慈濟醫院，之後被派到更偏僻、更需要人的關山分院。起初很多人不信任關山醫院的醫療技術，潘永謙默默用行動證明專業。潘太太黃素虹配合先生到關山工商當老師，夫妻一心想要個孩子，經過八年人工受孕又流產了，素虹身心俱疲。在關山三年多後，「環境改變，心態也變了」，潘永謙夫妻漸漸融入在地生活，素虹在學校還被票選為最佳新人老師，更讓人高興的是，他們終於擁有可愛的新生命。

關山系列——蕭醫師週記 ／開播時間：2007.03.23 ／總集數：9 集

人稱蕭一刀，他在關山醫院一周看七天門診，越老越可愛。

蕭敬楓為人風趣，像個老頑童，生活簡單有規律、嚴謹又帶點童心。為了與病人有良好溝通，蕭醫師國臺語、各地家鄉話，甚至連日語也通。熱心行醫助人的他，就連結婚當天一宴客完，接到電話，立即趕到醫院。在臺東自己開診所時，大家叫他蕭一百，因為他只收病人一百塊。他常自備藥物四處做義診，越是偏遠越要去。即使已屆退休，因為證嚴法師希望他能

| 蕭醫師週記 / 蕭敬楓（右）

在關山醫院顧門，人稱蕭爸的他留了下來，一星期七天門診，是鎮院之寶。他會暈車卻仍強忍著不適，上山巡迴醫療，不服老，拚命跟上時代，讓病患跟定了他。有些家庭是一家三代都讓蕭醫師看診，還有患者會熱心地帶著自己做的小吃送給蕭醫師，有的是他人在哪兒，就到哪兒給蕭醫師看，從台東跟到關山。冷笑話不斷、熱心熱情的蕭醫師，不只醫治患者的病，也醫治他們的心。將近半個世紀，他是關山鎮民三個世代人的共同記憶，二〇一一年九月去世。

愛的路上我和你 ／開播時間:2019.10.09 ／總集數:30 集

童年時候物質的匱乏、大量的勞動，讓瘦小的郭淑菁飽嘗辛苦，但成年後她幾乎記不起那種疲累的滋味，只思念著一家人同心齊力打拚的踏實。國中畢業到繁華的市區學美髮，在少女年紀就看到許多來做頭髮的舞女小姐，讓淑菁提早上了社會大學。二十三歲，她和心目中「穿草鞋」的水電工陳水山結婚，夫妻買了房，她做家庭美髮。在公公肺腺癌末期，家人都瞞著，老人家疼痛不已，但仍很豁達，淑菁陪伴他不避談生死，她發了個願，希望有能力幫助病苦的眾生，安住他們的心。郭淑菁走上癌症臨終關懷的志工之路，在臺南成大醫院安寧病房每周關懷兩天，從成大醫院到慈

▌愛的路上我和你／郭淑菁（左）

濟，一邊學習一邊付出也一邊帶學員，臨終關懷讓淑菁接引了許多菩薩，她也學到「樂活，善終」寶貴的一課。

男丁格爾 ／開播時間：2015.05.04 ／總集數：10 集

　　他一直是團體中的特異份子，身為男性，是急診室的小護士，還是佛教醫院裡稀有的基督徒。

　　李彥範是早產兒，從小就當病人，他鼻子過敏、免疫系統不好，常感冒生病，他說家裡的錢大概三分之一都花在給他看病上。父母在菜市場擺攤，每個週末都會叫彥範去幫忙，他覺得很吵，愈來愈討厭跟人接觸。但他依循爸爸的意見考醫學院，卻「負氣」加上「不小心」上了護理系，他曾揚言「畢業絕對不會當護士」，直到在消防隊當役男，他是唯一可以邊急救邊跟急診室回報的人。隨著搶救生命獲得的成

| 男丁格爾 / 李彥範

就感，讓他決定到花蓮慈院急診室上班。從報到的第一天起，他手忙腳亂、笑話不斷，但是逐漸體會到護理的成就與尊嚴，從抗拒、接受，進而獲得掌聲與肯定，他愛上了這份工作。因為他是男生，讓他經歷了許多女性護士不會遭遇的狀況，因為不同宗教信仰，讓他用多元的角度觀察急診護理工作上的種種。南丁格爾說：「護理是門科學，也是藝術，是服侍上帝最好的道路。」彥範用行動表達他誠敬的心。

以感恩心回饋，能找到自己內在的力量

陽光下的足跡 ／開播時間：2007.11.09／總集數：47 集

　　他小兒麻痺卻照樣拄著鐵拐義診，走了三十二萬公里，足足可繞地球八周。

　　蔡宗賢一歲多就罹患小兒麻痺，圍繞在他身邊的父母家人、老師同學，給他溫暖的愛，幫助他建立自信，讓他能像一般孩子一樣，甚至養成他開朗上進的心，拄著鐵拐樂觀面對每一天。國立陽明醫學院牙醫系畢業後，他到陽明教養院服務，照顧唐氏兒的

牙齒，因而認識有愛心又純真的保育員王緯華。兩人想結婚但擔心是否能得到父母同意，幸而宗賢的負責任和誠懇，成就一段好姻緣。當時臺灣的社會氛圍，加上為了給兒子尚謀更好的成長與學習環境，宗賢興起移民新加坡的念頭，不料發生九二一大地震，他看到一群群穿著藍天白雲的慈濟人走入災區，深受感動，主動加入人醫會，從此上山下海、從臺灣到國際。二〇〇四年起，他在臺北松山開的牙醫診所每週六日休診，因為他都自費到玉里慈濟醫院，為缺乏醫療的偏鄉地區服務，從無間斷。

二〇一二年蔡宗賢肝癌去世，「如果每一個人都能隨時試著去當別人的貴人的話，我相信，對！這就是我想要的！」

▎陽光下的足跡／王緯華、蔡宗賢

牽手天涯 ／開播時間：2007.12.26 ／總集數：55 集

出生板橋的林俊龍是長子，民國六十年初就到美國學醫，是心臟內科專科醫師。家境很好又端莊賢淑的洪琇美，夫唱婦隨遠赴美國後結婚。林俊龍就地執業，

▎牽手天涯／林俊龍

當上加州大學洛杉磯北嶺醫學中
心院長，直到一九九五年。先是
爸爸去世，後來妹妹得了卵巢癌，
夫妻捨下在美國經營二十五年的
一切，把媽媽帶回臺灣，到花蓮
慈濟醫院擔任副院長，因為林俊
龍說：「我是臺灣人，我是佛教徒，
我是學醫的！」二〇〇二年調任
大林慈濟醫院院長，目前為慈濟
醫療志業執行長，還是全球慈濟
人醫會召集人。

牽手天涯 / 洪琇美、林俊龍

「在穿上白袍的那一天起，醫
師就必須把病人的福祉放在自己的利益之上，永遠把病人擺在第一位。」

純美時光 ／開播時間：2016.12.15 ／總集數：20 集

在臺南下營，大家都知道有一個很會做裁縫的駱師傅，在五〇年代他
曾破天荒的辦了場服裝秀。

駱純美就是駱師傅駱煥宗的天之驕女。駱師傅做事認真、廣結善緣，
開裁縫店也同時經營電影院，是純美的偶像；而母親則用身教，總是以
鼓勵讚美祝福，教她做人處事的道理。執教杏壇的路上，她遇上洪榮隆，
他苦讀向上，中規中矩，凡事照規矩和步驟來，堅信命運會因努力而改

變，是一位很有口碑的數學老師。駱家父母沒有門第之見，對純美與榮隆給予祝福。不過洪老師的一板一眼、對兒女未來出人頭地的厚望，往往給孩子千斤重的壓力！家庭、工作與理想多頭燒的純美，在父親意外往生後頓失依靠，但父親的遺願卻開啟了她另一扇窗，她以父親之名捐款給慈濟，為他植福，因此漸漸接觸到靜思語教學，在付出的過程中，她找到生命的重心，也更理解尊重生命的意義與價值。二十多年來，駱老師將做慈濟的歡喜與先生分享，洪榮隆也因認同而加入，學習「別人因你的存在而溫暖」，父女關係大大改善。

駱純美現在是記錄、傳遞慈濟美善的人文真善美志工窗口。

▌純美時光 / 洪榮隆、駱純美

慈悲的滋味 ／開播時間：2012.07.30 ／總集數：30 集

一個是長年在仁愛之家駐診，一個是臺北的骨科醫師，還有一位家住烏日佃農之子的內科醫師。

紀邦杰自小受父親影響，以慈悲傳家為終身志業，父母總是施米濟貧，他在臺中開設「紀外科」，跟診久了的護士笑說，遇到病人沒錢看病，他還掏錢給人家呢。

紀醫師長年在臺中仁愛之家駐診，見到很多失怙的老人，每次都載去一後車廂的橘子、香蕉。他也投入骨捐活動，與慈濟人醫會的蔡爾貴醫師結緣，從此跟去深山義診。

骨科醫師張東祥也一直想為鄉村病患服務，從臺北來到頭份，他苦學客家話，加入中區人醫會行列。個性耿直的張醫師，剛開始批評人醫會沒效率，而後不斷從紀邦杰身上看到柔軟與謙卑，學到「醫病更要醫心」。

慈悲的滋味 / 陳文德、紀邦杰、張東祥

臺中烏日的老醫師陳文德，儘管年事已高，卻珍惜善緣，除了身體力行，還帶著妻子、女婿和姪子一同加入服務。

三位醫師有志一同，無私為偏鄉地區醫療奉獻心力。

莫忘初衷的角度看問題，曙光會照亮心境

生命桃花源 ／**開播時間：2017.08.16** ／**總集數：30 集**

「為生命，不為錢」這是李森佳在開設李大安診所，展開行醫路時，父親對他的叮嚀。

他以為病人有需要，任何時間都可以上門看病，病人走不出來，就親自往診。弟弟李晉三也從醫，卻在白色巨塔裡受挫，心想「既然上不了巨塔，那就自己蓋高樓」。兩兄弟全力合作，成立晉安醫院。未料，大醫院有制度，病人不能隨到隨看，醫師也不能出去偏鄉往診，李森佳難認同，忍痛退出，於是隨人醫會來到玉里慈濟醫院，在妻子支持下，加入守護偏鄉醫療的行列，每週一次居家關懷。

弟弟李晉三行醫始終有遺憾，看到哥哥的歡喜與滿足，回想當初考上醫學院時，哥哥問自己「為什麼當醫生？要當什麼樣的醫生？」於是在哥哥引領下來到玉里，走一條不一樣的行醫路。但是剛開始急診室的壓力讓李晉三猶豫，一個住山上的果農，揹著腳受傷的父親，走六小時山

路，再坐救護車來醫院，讓晉三想起兒時媽媽曾揹著發燒的他去找醫生，走到兩腳流血破皮。李家兄弟終究共伴同行，沒有巨塔沒有高樓，卻找到生命的桃花源。

▌ 生命桃花源 / 李晉三、李森佳

再見徽堂──難忘慈濟巷的壞孩子／開播時間：2002.09.02／總集數：4集

這條全長不到五十公尺的巷子，住了兩百戶人家，其中八成是慈濟人，所以又叫慈濟巷。

林老太太與大兒子林徽堂就住在臺北市合江街一三○巷，林家原本清貧，從土城搬來臺北，林徽堂就做家具生意，菸酒打牌樣樣來，還號稱千杯不醉，這讓他年紀輕輕就肝硬化，媽媽帶他去花蓮見證嚴法師，「這孩子很乖嘛。」師父一句讚美，從此他叫 上人「阿爸」，開口閉口都是師父。他跟著訪貧，守八戒，一肚子腹水卻仍種菜拔草，他和男眾成立保全組，後來更名慈誠隊。徽堂遵母遺訓全力做志工，為大陸水災發起街頭募款。就在他肝病每況愈下，陷入昏迷時，聽說 上人來了，精神大振，「來來去去為了什麼？」「為了慈濟！」

一九九七年，在這條慈濟巷裡，大家列隊送林徽堂大體去花蓮，他得年四十五歲。

守護生命的羽翼／開播時間：2013.03.11／總集數：5集

「有能力要多幫助別人」，一句輕描淡寫的話，是一個父親對孩子最深的期許，不但改變了女兒的一生，也見證慈濟人醫會從無到有的歷史。

走入家庭的洪美惠，終日忙於家務，但是她的爸爸，臺灣松下電器洪建全的這句話卻言猶在耳，美惠以她留日藥學的專業背景，毅然決定加入慈濟臺北分會當醫務志工，展開艱困的骨髓捐贈推廣工作，也為許多

志工進行教育訓練，當時還沒有
人醫會。美惠總是竭盡心力要求
完美，她一絲不苟，一開始讓人
有些不適應，甚至偶有耳語說她
不近人情，所幸有駐診醫師張正
宏和護理師芝琳的支持，以及好
友賴仙珠鼓勵陪伴，她堅定走來

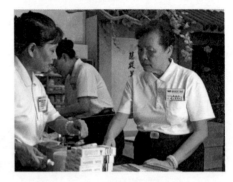

守護生命的羽翼 / 洪美惠（右）

一路並不孤單。沒有資源又想做好事情，不過就是一個為人母的心情，
當開展骨髓捐贈推廣工作時，她竭盡所能，成為北區人醫會最堅強後盾。

爸爸親像山 ／開播時間：2015.02.23 ／總集數：5 集

　　苗栗火炎山旁的苑裡鎮，素有
苗栗穀倉之稱，大安溪沖積出的
土地肥沃、富含有機質，「永山
米」就是陳永山，用家鄉的水和
土，用心用愛種出來的健康米。

　　陳永山出生農家，為了幫父母
種田養家，小學五年級就輟學。
長大後隻身到臺北做粗工，即使
結婚生子，為了家，永山也選擇
與妻子分隔兩地，繼續臺北、苑

裡兩頭跑。永山對小時候父親因
噴灑農藥而中毒的事一直耿耿於
懷，等他四十歲返鄉接手父親的
田，有了改變耕作方式的念頭。
他做醫院志工時，體會病從口入
的道理，發現許多病痛都是吃來
的，所以陳永山決定種有機稻，

▌爸爸親像山 / 陳永山

不使用化肥和除草劑，不斷嘗試各種有機農法，以行動守護自己生長的
土地，「吃得健康最要緊，生活過得去就好，無須追求奢華。」

吉姊當家 ／開播時間：2015.07.27／總集數：20 集

　　在花蓮慈院無人不知、誰人不曉這號人物「沈芳吉」，但其實她踏上
護理之路是因為聯考失利，沒想到一晃三十年。

　　「到慈院工作的前十年，自己很匪類，整天都很兇，是一個會罵人、
找人吵架的護理人員。」沈芳吉
因脾氣火爆，無法與同事打成一
片，她索性關起門來自我學習，
以高超的打針技術被大家封為「沈
一針」。先生張文淵是消防緊急
救護員，認為她太英雄主義，時
常提醒她：護理工作跟消防隊一

▌吉姊當家 / 沈芳吉

樣講求團隊合作。經過多年護理生涯洗禮，芳吉晉升管理職，才發現原來管人是最難的；她逐漸領悟到以柔克剛的道理，學習用包容的心、柔軟的身段對待同仁和病患，也在團隊效率與和諧間調整步伐，在工作與家庭間取得平衡。文淵與芳吉一路扶持共同成長，在文淵決定退休之際，卻因心肌梗塞陷入昏迷。吉姊在醫院裡看盡生老病死，但這次歷經

先生生死交關，對生命有了更深的體悟。二〇一七年她獲得花蓮縣護理師公會護理之光奉獻獎，吉姊現在是同仁眼中的開心果。

幸福時光 ／開播時間：2007.10.09 ／總集數：31 集

　　幸福是什麼？幸福在哪裡？這是許多人終其一生都在尋尋覓覓的答案，也是人生最珍貴的寶藏。

　　花蓮慈濟醫院裡的溫馨醫病情，藉由醫護團隊、志工、病人和家屬編織出一幕幕扣人心弦的感人故事。這裡有吞藥自殺的高中生、被毒蛇咬傷的小男孩，即使年節假期，急診室的醫護人員也不曾片刻鬆懈，因為吃年夜飯時有不小心噎到的阿媽，還可能有偷跑出去放鞭炮結果炸傷了

眼的小弟。志工多關懷多講兩句話，就可能揭露背後一段不堪的人生，他們盡力關懷陪伴，甚至志工自己病了，得了胰臟癌，到最後還是掛念著要關懷的病人。這裡多的是因為意外而腦死的病人，吳正忠是器捐小組的對象，但是當社工知道吳爸爸竟是她多年認得的直腸癌老病人，心情頓

時複雜起來。在院與院之間、在社工之間也有很多老朋友，多年不見，重逢卻在人生的最後！護理師秀雯出車禍，是器捐小組的勸捐對象，但她的父母是展望會志工，是洗腎老病人，醫護人員比秀雯的父母還不捨。

　　這樣的真實故事比比皆是而且天天上演，如果我們有機會，或許可以不必等到失去以後，原來幸福就在你我身邊。

《丘醫師的願望》

分享志工：**李嘉霖**（環保、反毒宣導、新芽教育志工）
撰　　文：**徐璟宜**

李嘉霖從十八歲開始吸毒，進出監獄多次，在毒海浮沉二十年，直到收看大愛電視，「看到《丘醫師的願望》很感動，一直流淚，這是一種懺悔吧！」那時他手上還拿著吸食器，跪在電視前痛哭，告訴自己：「我發願要當慈濟人，願意捐大體做無語良師。」

嘉霖開環保車運載回收物，他很會疊車，就是把回收物疊高疊好，「我很喜歡做環保，要做一個有用的人！」

李嘉霖改過自新，家人有目共睹。他說他很對不起女兒，從沒親暱的擁抱，現在會主動走到女兒身邊：「來，抱抱。」女兒好高興：「爸爸用行動表達對我的愛，我終於有爸爸了！」嘉霖媽媽也說：「我撿回一個兒子！」

看著身上的志工服，李嘉霖驕傲的挺起胸：「這一套叫慈誠裝，有資格穿上這套代表榮譽和善良的制服，我以慈濟為榮！」浪子回頭，也挽回了一個家。

第十章

Chapter 10 行善 是終生的修煉

一人一善，積聚善念則天下少災難。

　　成衣加工業曾在臺灣一片榮景，產業外移東南亞後，卻也意外的把臺灣的美善傳出去！

　　聯考那年，被拒於大學窄門外的劉銘達和簡淑霞在南陽街補習班相遇，之後牽手人生。個性迥異的兩人摩擦不斷，不過吵歸吵，仍出雙入對、形影不離。銘達在臺灣開成衣廠，才三十多歲就坐擁名車別墅，號稱員外，可是會做生意也不敵時勢，銘達搭上企業出走的列車，到馬來西亞馬六甲投資。人生地不熟，一開始沒業務，再來是員工不配合，於是用妙法，募款幫助貧苦的員工和親友，很快獲得認同。有一次淑霞返臺，在美容院看到「慈濟道侶」，發現與慈濟理念一致，「頭頂別人的天，

腳踏別人的地，應取之當地用之當地」，這段話讓夫妻倆很受用，於是皈依證嚴法師，夫妻法號分別是「濟雨」和「慈露」，而他

| 雨露 / 劉銘達、簡淑霞

們也不負雨露稱號，帶領員工，雨露均霑的從馬六甲走到吉隆坡、古晉、沙巴，以愛以善滋潤腳下土地。

善行讓人間以愛相聚，可以天長地久

生命圓舞曲 ／開播時間：2006.10.28 ／總集數：60 集

　　林勝勝出生於日治時代的臺北，家裡一共六個兄弟姊妹，但其實勝勝的母親在生下四個孩子時才知道，丈夫林再傳有另一個家。逢日本戰敗，再傳被好友出賣，一夕之間家產掏空，舉家不得不遷往龍蛇雜處鄰近柳巷的歸綏街，當時多靠勝勝的媽撐著瘦弱的身子幫人洗衣維生。勝勝樂觀開朗，昭昭勇於承擔，這樣的環境養成姊妹倆的刻苦和慈悲。

　　林爸爸古道熱腸，經常幫老鴇、妓女寫家書，懂得布施，小姐們對小勝勝很好。一九八一年，勝勝將婆婆去世治喪所剩的兩萬元捐出去，行善積德；一九八五年父親遭車撞身亡，在他靈堂兩側，兩房子女分立兩旁，證嚴上人來探望，要勝勝和姊姊昭昭放下，這是家人共擔的業，這才解了四十年兩房的恩怨情結，林家人也原諒那位肇事者。林勝勝一路上牽引親

▌ 生命圓舞曲／林勝勝

友加入慈濟大家庭，她住的臺北市合江街那條巷子，也因為她的辛勤無私播種而成為慈濟巷。

「幽默感、心量大、有創意」是勝勝從慈濟學到的善解功夫。

妙有春風 ／開播時間：2003.08.08 ／總集數：28 集

大家暱稱她妙妙師姊，只因為她在初次聽妙法蓮華經時，聽到「妙」字就拜，聽到「寶」字即起身，但其他經文全都記不得。

中央塗料老闆陳紹宗和太太黃金色，由年輕的純情相愛，歷經日治時代風雨飄搖與生活上種種磨鍊，走出貧窮與困苦，金色在五十八歲以前，只是一個普通的家庭主婦，一九六九年，在美容院得知慈濟功德會就加入善行，還打了一場佛七，從此沒人不認識妙妙師姊。

不過當時她只敢偷偷參加，不敢讓先生知道，沒想到先生跟著她去了一趟花蓮，不但支持她，還提供慈濟各項建設所需的塗料。花蓮慈院落成後，金色就成了第一梯次醫院志工。

先生紹榮往生時，留下遺言：他要妻子金色把四個兒子也帶去花蓮，讓他們多做慈善。陳黃金色告訴家人：「投入時間的多寡無妨，細水長流、延續不斷，才是最重要的。」二〇一七年，妙妙師姊去世，享壽九十六歲。

▎妙有春風 / 陳黃金色

千江有水千江月　／開播時間：2009.02.19／總集數：40 集

　　出身貧寒的田庄青年黃勝璧，自幼就在父親嚴苛的打罵教育下，過著沒有童年的生活。

　　他沒被貧窮打敗，腳踏實地闖出一片自己的天空。用一根扁擔挑起一輩子的責任。他娶妻莊罔受，沒有太多的甜蜜，卻相依相惜，一雙堅毅的大手總是溫柔牽著小手。

　　當黃勝璧成衣事業做得有聲有色時，開始回饋故鄉，在同業陳文全帶領下，他成了慈濟在臺南的第一顆種子。二〇〇六年黃勝璧心臟病發，享年六十一歲；後來兒子也因為大腸癌走了，喪夫又喪子的莊罔受撐了過來，至今持續做慈善，她也捐出先生早年完整收藏的慈濟文物。在大愛中，如同明月輝映江水，永不分離。

┃ 千江有水千江月 / 黃勝璧、莊罔受

關山系列──愛的約定　／開播時間：2007.02.22／總集數：16 集

　　「那裡開車進不去，一定得用揹的。那天，我們要帶他去看醫生。」坐在輪椅上，陳勝豐講著一張年代久遠照片的故事，後山一條泥巴路上，一個壯年揹著阿伯，那個壯丁就是他，「想到以前這樣上山下海到處訪

貧，心裡就覺得踏實、快樂。」

陳勝豐與太太鄭怡慧胼手胝足，為了養家，開計程車的勝豐半夜到公路局總站去等末班車的客人，怡慧學裁縫貼補家用，因而認識龔梅花，便以丈夫的名義繳交慈濟功德款。夫妻倆在卸下家庭重擔後，一起做志工，陳勝豐天天來關山醫院幫忙，經常抱病人進醫院，是出了名的「師兄抱抱」志工！一天，兩夫妻遇上重大車

禍，怡慧撞斷右鎖骨，勝豐撞斷左大腿，他們就這樣互補著過了三個月，依舊是最佳拍檔。不料在一次健康檢查中，勝豐發現得了攝護腺癌，後來癌細胞復發，暫時搬去花蓮，一住一年多；勝豐覺得治療沒用，堅持不再打針劑，要把醫療資源留給更有需要的年輕人。

醫師評估，如果不治療，只剩半年生命，陳勝豐說沒關係。結果停止治療後，他比預估的多活了兩年半，在人生最後還當了阿公。

矽谷阿嬤 ／開播時間：2008.09.17 ／總集數：50 集

生於富裕家庭，她的人生大半在戰爭中漂泊，她以一位女性走過坎坷大時代，化悲壯憂患為深刻大愛，為生活艱苦年代注入溫暖、閃亮光芒。

王秀琴是新店文山茶行的千金，備受父母兄長寵愛，在茶行她遇到了剛由日本留學回來，家境清貧的林春生。婚後，夫妻前往中國大連經營開設茶行分行。太平洋戰爭爆發，俄軍打進大連，還一度衝進秀琴家，春生和大連的臺商眷屬一同返臺，當時一整船的貨物被人倒債，家裡一貧如洗，秀琴毫無怨言的開始種菜養雞，每天到菜市場撿菜葉，先生則經營一家文具店，就這樣栽培了七

個孩子還各個成器。五十三歲那年，春生去世，秀琴去育幼院也到臺大醫院當義工填補創痛，後來才隨兒女去美國，她不諳英語、不會開車、近乎半盲，卻帶起矽谷科技人做慈善。

河畔卿卿 ／開播時間：2014.12.03 ／總集數：40 集

在淡水河畔，有一段兩代三個女人的親情故事。

李樹木為了愛情，在風氣保守的年代，不惜違逆父母逃婚，歷經艱難終獲父母同意，娶素瑞進門。未料，結婚三年後，李樹木心臟病發去世，素瑞隔日生下二女兒。兩個女兒一個叫民子一個叫節子，素瑞成了年輕

寡婦，她立志不嫁，守護兩個女兒直到成人。節子、民子長大後，命運也給兩姊妹很艱難的人生習題：節子的丈夫英年早逝，她獨立把五金行經營得有聲有色，栽培四個孩子成人。民子無怨無悔的照顧丈夫吳由鏘，在他糖尿病失明後，揹著先生上下樓梯進出醫院洗腎，直到他往生。淡水河畔，兩姊妹推著坐輪椅的母親素瑞，以愛扶持，如河上明月，清輝照亮暗夜。

河畔卿卿 / 李民子、李節子

歸・娘家 ／開播時間：2016.03.29 ／總集數：38 集

　　臺灣近代族群史，從過去的外省人，到現在的新住民配偶，吳佳霖都是見證人，也是伸手擁抱的人。

　　吳佳霖出生高雄彌陀，媽媽家是望族，附近的岡山在日治時期就被劃為航空基地，一九四九年後，成為接納外省移民的新故鄉，她從小就看著講不同話的人來來去去。佳霖的父親是公務員，剛直不阿，母親開雜

貨店，待人寬厚。他們家的共同點是對新事物接納度很高，佳霖從小聽爸爸播放外國聖誕歌曲，家裡會掛聖誕老人的紅襪。媽媽國語學得快又好，和眷村居民成為朋友，不過屋裡還有一個纏小腳、對新事物很抗拒的阿媽，經常讓孝順的佳霖父母為難。媽媽常跟小佳霖講，「有家的人要疼惜沒有家的。」這讓佳霖對南腔北調、不同風俗習慣的人，都能發揮同理心，不曾分別對待。

六十年後，岡山再住入一波新移民，來自更遠的越南、印尼等地，難得回一趟娘家，吳佳霖積極推動「蕙質蘭心成長班」，用靜思語教這些新臺灣媳婦學中文，讓她們有娘家般的溫暖。

▌歸・娘家 / 鍾明雄、吳佳霖

同學 早安 ／開播時間：2018.12.13 ／總集數：20 集

她是玉里鎮三民的土地婆，二〇〇六年三民銀髮福氣站成立，她和一

群平均年齡六十歲的志工，每週
三、六帶著平均八十歲的社區老人
做活動，渾然忘記自身也是老人！

楊招治，土生土長的花蓮玉里
人，在玉里三民國小當了三十七
年教師，父母疼愛、公公讚賞、
丈夫珍惜、孩子在外地各自有發

▌同學 早安 / 楊招治（左三）全家福

展，鄰居都很敬重她，幾乎是人生幸福組，卻在年過半百，丈夫去世，
面臨退休與否的抉擇。「人生只能這樣嗎？」於是，她決定在人生的下
半場優雅轉身，做志工，但生性害羞的她，要面對眾人得突破心理障礙，
投身醫院志工、募款等各種活動，每一步都讓她成長。

她照顧家中三位年逾八十的長輩，招治明白社區最需要的是什麼。在
玉里慈院的協助下，配合政府政策，招治匯集志工成立「三民福氣站」，

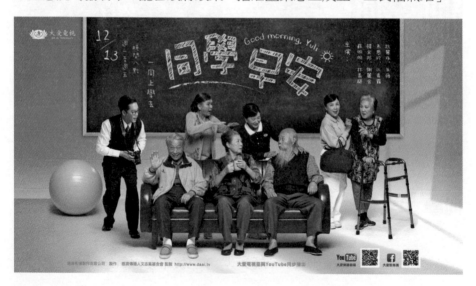

陪伴數十位加起來破千歲的長者。每當上課日，老人家們還會在鎮上相約去學校，如同小學生一般。

文武親家 ／開播時間：2015.12.14／總集數：25 集

什麼叫做功成名就？陳秋菊與先生黃文彬開設銀樓，她，只想要一顆藍寶石。

秋菊和先生因為交筆友而相戀，結婚後夫妻到臺中打拚、開銀樓，文彬是精工師傅，他承諾太太，賺大錢時要送她一顆藍寶石，但文彬沉迷杯中物，秋菊想盡辦法

文武親家 / 黃文彬（右二）、陳秋菊（右一）

搬到沒有酒友的地方做生意，並且讓先生接觸慈濟，秋菊真的找到她最渴望的藍寶石，就是穿上藍天白雲的文彬。

巧合的是他們和同樣是慈濟人的葉志忠結為親家，親上加親。講起這位親家葉志忠曾是補教名師，一星期排滿一百零八堂課，而且還是知名會計師，他整年只有除夕、初一才休假，集名利於一身，但也只有每個月發薪水的那一天才是快樂的，為什麼？

在臺灣，他沒時間教自己的孩子，因此決定帶不愛讀書的老二到紐西蘭求學，也由此因緣成為慈濟漢彌頓聯絡處負責人；他一度放不下名利，但終能「轉業」成功──轉事業而成志業。

情牽巧藝坊　／開播時間：2014.08.18／總集數：20 集

　　出身於富貴人家，蔡秀妹從小就看著父母樂善好施而深受影響，她與大學同班同學張瓊文在畢業後一起開貿易公司，因緣際會認識了服裝設計師林臣英，三人一見如故。九二一大地震後，秀

妹和瓊文參與賑災，深受感動。後來秀妹響應約旦慈濟人陳秋華捐無量毯的義舉，裁剪簡單的一席毯，卻能給予無家的災民溫暖，於是她進一步集合眾人之力成立「巧藝坊」，臣英此時也將善於裁縫的吳月鶯拉了進來，變成「三加一」四人組；巧藝坊於內湖聯絡處正式成立，成為救災無量毯的生產中心。

　　此時，秀妹、瓊文兩人都萌生跟隨證嚴上人修行的心念，這兩位事業有成的女人，斷然捨去功利與華服，過著一日不作、一日不食的出家卻入世的生活。

愛在陽光下　／開播時間：2013.04.07／總集數：55 集

　　在異鄉，不同的國度、不同的民族，卻有相同的一念善心，三個家庭串起一段奇妙因緣。

林小正擁有滿滿的愛，但偶然的因緣，讓她從臺灣遠嫁菲律賓，當起繼母，為中年喪妻的蔡文曲照顧家庭，這也讓小正蛻變為堅強又有愛心的母親。菲律賓第二代華僑蔡萬擂很孝順，忠厚樸實又勤儉，擁有人人稱羨的家庭與事業，但一度迷信，後來因一卷證嚴法師錄音帶，由迷轉悟，開始懂得付出，這才逐漸圓滿人生。

　　另一個是來自宿霧小島的李偉嵩，是菲裔華僑第三代，他為了給家人過上好的生活而努力打拚，但因父母意外喪命，讓他沮喪恐懼，一度失去人生重心。迥異的境遇，卻有相同的因緣，讓林小正、蔡萬擂、李偉嵩三人相聚於馬尼拉普濟禪寺，在生命轉彎處相會。

　　他們原本為了彌補生命缺憾而付出，卻在陌生人身上富足了自己的心靈，三人先後接下慈濟菲律賓分會執行長任務，在這塊異鄉也是家鄉的土地上撒播愛的種子；因為沐浴在暖陽下，歷經一次次天災，愛的種子反而更快成長、茁壯。

愛在陽光下／蔡萬擂（右一）、李偉嵩（左一）、林小正（左二）

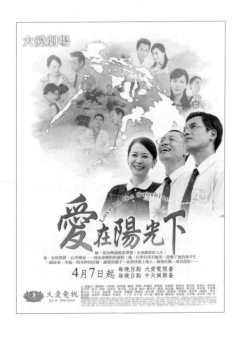

人生有些事不能蹉跎，行善不能等

後山姊妹 ／開播時間：2004.02.03 ／總集數：57 集

越是平凡的人越是心地單純、腳步踏實，救人行善一句話，而且終身承諾。

來自臺灣不同角落的三個女人，命運將她們的後半生串在一起，在花蓮共同開墾福地也勤耕福田。李時、陳阿玉與謝玉妹都是慈濟創始會員，建立了如親姊妹般的情誼。

五十多年前，慈濟功德會剛成立，李時還是一個辛苦的家庭主

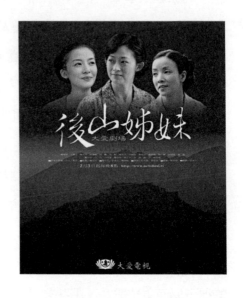

婦，照顧四個孩子，還要幫丈夫做生意，但憑著一顆善心扶貧濟弱。那天在街上遇到先生做木材生意的陳阿玉，李時正要去找熟人募款，幫助一個叫盧丹桂的窮人治療眼疾，「雖然我自己的經濟狀況並不是很好，身上帶的錢也不多，但知道盧丹桂的困境後，覺得應該盡點力量，幫助比我們更窮困的人。」陳阿玉拿出五十元；李時也跟鄰居謝玉妹提起「佛教克難慈濟功德會」，她將盧丹桂的狀況提報給慈濟。於是陳阿玉跟隨李時腳步開始募款及訪貧，她記得第一次訪視住花蓮市帝君廟附近的一對年邁夫妻和女兒，當送上濟助金時，那對感激涕零的神情，「到如今

我還是忘不了。」

原來，幫助別人收穫最多的是自己，她們各自婚姻受挫，勞苦度日，卻依然緊跟證嚴上人的腳步數十年不輟，一路走來，活出了慈濟史的一部分。

▍後山姊妹／方謝玉妹（左）

▍後山姊妹／李時（中）

▍後山姊妹／陳阿玉（右）

拚命阿煌　／開播時間：2002.08.28　／總集數：5 集

他是林連煌，淡水第一個人文真善美，他說影像可以度人，他拚了命的做志工。

在家人及醫生刻意隱瞞下，林連煌不知道自己罹患的是癌症。後來由新聞報導中才知道，自己只剩三個月的生命。他住院十二天，來探訪的親友近五百人次，把林連煌累慘了，不過也因此他沒時間想太多。出院後五天，就碰到象神颱風、空難，志工全體動員救災，「太太告訴我：

做到死，卡贏死沒做。」既然活不到三個月，就趁活著的時候多做一點吧！於是身為影視志工的林連煌傷口還沒癒合，就在風雨之夜忍痛出勤。在兩名志工攙扶下，連續出了四天勤務，眾人的祝福與鼓勵是他活下去的動力，唯有勤於志業，生命才有意義，「你用另一個角度來看，其實你可能也不怕死，甚至也不會死那麼快。」真的，二〇〇六年十月往生，他多活了六年。

日照大地 ／開播時間：2012.01.30／總集數：8 集

　　大家都叫他臺東李爺爺，他捐給臺東消防隊第一臺救護車，又捐出第二臺，再捐慈濟訪視車，「我來臺東事業能做得平穩，都是在地人的成就；取之當地要回饋當地，能讓鄉親多一分醫療照顧，我就多一分安心。」

　　家住白河的李壬癸，從小沒了爸爸，小小年紀什麼都做，只為能吃一口飯，懂事後跟著大哥的朋友到臺東工作，那年才十七歲，為了多寄點錢給母親，三年未曾回家，後來因大哥的豆芽廠需要人手才回到西部。娶妻生子後，為了讓妻兒過更好的生活，壬癸又回到熟悉的臺東做雜糧

生意，因為他的誠信及努力，事業愈做愈大，想起母親常提起的取之當地回饋當地的叮嚀，那一年他親眼目睹一場車禍，因為地處偏遠，救

▍日照大地 / 吳美慧、李壬癸

助不易，於是他捐了臺東第一輛救護車。在認識臺東環保第一人的林歲後，跟著林歲一起學習彎腰做環保，只要有需要，他付出無所求，感恩惜福。李王癸現在是仁愛之家董事長，還不停的年年行善，這幾十年來他總記得要留一口飯給人吃，盼望著給有需要的人妥善照顧，是臺東眾所周知的大善人。

百萬拖菜工　／開播時間：2012.02.27／總集數：5集

　　他們實在過日子，在果菜市場幫人拖菜，這樣賺多少？拖一箱十塊！

　　三歲被賣到養父母家的古雲隆，除了要下田耕種，還要幫忙照顧弟妹，沒能上學的他就如耕牛一般無法休息。養父母有三十五甲田地，但最後留給他繼承的只有六分。他當完三年兵回來，發現這幾年土地的稅金都沒繳，才二十五歲，揹了一身債，只能努力工作償還。為了賺更多的錢，雲隆與太太石金止一起到臺北果菜批發市場拖菜賺錢，但拖一箱只賺十元，只好拖完又到碼頭搬一包重達二百斤的黃豆，一天要搬兩個貨櫃，但夫妻非常知足，努力還清了十多年的債務。後來受金止妹妹的影響，夫妻成為環保志工，即使旁人指指點點也不為所動。工作三十五年後，女兒的互助會被倒，古雲隆把兩百萬退休金拿去還債，這讓他了解錢財留不住，留德比較

▎百萬拖菜工／古雲隆、石金止

實在，他們拖菜圓滿願望，每天做環保，以生命換慧命。

歡喜有緣——後山土地公 ／開播時間：2007.04.21 ／總集數：50 集

提著公事包，握著一把傘，這是王成枝生前從不離手的配備。

為了做慈濟，雖然認不得太多字，不會開車不會騎車，但他靠著雙腳走遍各地，廣收會員，探訪病苦；提起這位殷勤精進的弟子，證嚴法師滿是讚歎。打開王成枝的募款本，裡面暗藏玄機，「這頁夾雞毛的，是阿寬伯，養雞的，捐三十。」另一頁夾張白紙，「這個是阿雪嬸，也捐三十。已經繳錢的就放白紙，還沒繳但是說要繳的，就放紅的。」王成枝用他自己的方法記住會員，在玉里，他只要發現路燈壞掉，就會熱心地去告知公所的人要修理。發現有貧困人家生活過不去的就會幫他們爭取補助。甚至有人往生沒錢下葬，他還去買棺木、當起土

▎歡喜有緣／王成枝（左）、王文輝（中）

公仔讓往生的人能入土為安，所以玉里當地的人都叫他後山土地公。為人熱情又四海的他，雖然住在花蓮玉里，但是在中央山脈以西仍有很多會員，靠著長年扛布匹上山賣，鍛鍊出來的腿勁，全臺灣走透透，每次出一趟遠門得花上二十幾天，四十年來如一日。二〇一九年年初，老菩薩以一百零四歲高齡往生。

真情伴星月 ／開播時間：2009.03.31 ／總集數：22 集

他是信仰阿拉的慈濟人。

生長在穆斯林家庭的胡光中，是家中獨子，從小深受奶奶的薰陶，高中遠赴戰事紛擾的利比亞，展開九年的異地求學生涯，歷練出不一樣的人生視野與膽識。婚後和太太周如意到土耳其開創事業，一九九九年目睹土耳其大地震，驚心動魄的四十五秒讓城市傾倒、

真情伴星月 / 周如意、胡光中

生命崩離，這場改變許多人一生的世紀災難，卻也開啟他跨國、跨宗教、跨種族的慈悲人生。看到志工在餘震不斷的情況下，挺身救援，胡光中也投入勘災、採購、發放工作，他開始認識慈濟這個團體。經由胡光中的協助，也給救援小組帶來極大安定的力量。阿拉的召喚如雷響起，卻在慈濟世界得到實踐，兒時奶奶播下慈悲良善的種子，在胡光中身上萌芽，他們夫妻從此成為慈濟在土耳其慈善工作的執行者。

橘色黃昏 ／開播時間：2001.08.24／總集數：24 集

晚年生活有人相伴又無憂無慮，就是人生最大的福氣。

花蓮新城海邊，有一個撿了十三年石頭為生的陳才，一生孤苦，住在不到兩坪大的鐵皮屋內，唯一的親人是一隻狗。有感於九二一大地震災情慘重，很多災民比自己可憐，於是陳才爺爺將畢生積蓄的一百萬元捐給慈濟基金會。他說自己的「小我」很小，捐出來的心願很大。還有一個倒臥路邊的醉漢姜榮次，被送進慈濟醫院救治，因為醫院志工不斷關懷與幫助，他從此戒除酗酒的惡習，住進慈濟小築。年歲越長越見珍惜

有限的生命，這種感悟讓他們行動起來，去做一些很想做但以前沒做的事，在黃昏即將沒入黑暗之際，依然可以為別人點一盞希望的燈。

▍橘色黃昏／陳才爺爺（右）

先做人才能做大事，善待別人是一種胸懷

無盡的愛 ／開播時間：2006.06.05 ／總集數：40 集

當不拿香的媳婦進了婆家，婆婆要每天拜拜怎麼辦？婆婆住院返家她丟掉一床破棉被，惹來婆婆怨氣怎麼辦？

體弱的玉蘭與松茂結婚後育有兩男兩女，因為生活的辛勞染上了肺結核，久治不癒極為苦惱。醫生說有一種新的特效藥，療程長達六個月絕不能中斷，一家人聽了十分雀躍，但是得縮衣節食；長子金財要子代母職，幫忙家務和照顧弟妹，還得幫母親打針。但這時因為松茂變賣公司庫存廢鐵，讓他丟了工作，轉而靠做灶的手藝，生意卻青黃不接，他鋌而走險去賭博，這讓玉蘭最後一個針劑無法施打，前功盡棄。但她抱著虛弱的病體，為證嚴法師募款蓋醫院，媳婦玉鶴看了很不忍，攔阻婆婆出門。婆婆最擔心

無盡的愛／曾金財（左）、吳玉鶴（中）

媳婦的不是她宗教不同不拿香，
而是媳婦的脾氣。玉蘭往生後，
玉鶴與金財夫妻關係、親子關係
都緊繃到瀕臨崩潰，人人敬而遠
之，只有公公松茂包容，一如玉
蘭善解她一般。玉鶴煩亂苦惱到
泰國度假，但是跟在花蓮的婆婆

▌ 無盡的愛 / 曾松茂（中）

好友康昭子，不約而同做了個夢，玉鶴打開心結，完成婆婆的遺願！

心願 ／開播時間：2013.09.29 ／總集數：40 集

　　小學三四年級，黃秋良就天天提一大壺水到大樹下奉茶，母親教他：
「我們雖然沒錢，但是用茶水也可以行善」，在秋良小小心靈種下善的
種子。放學回來，見到有路過的卡車司機倒茶喝，他內心充滿快樂。

　　秋良兄弟姊妹一共三男八女，五個姊妹送人做養女。初中畢業，他帶
著母親給的一百五十元來到臺
北，半工半讀、考高職、上大學，
立志不向命運低頭！秋良和妻子
白手起家、經營企業奮鬥有成，

▌ 心願 / 黃秋良（後排中）、顏璞妗
（後排左二）和大姊、三姊、五姊、
六妹、七妹夫妻

他陪伴曾在聲色場所工作洗盡鉛華的三姊，原諒離婚的姊夫，引導四姊的兒子迷途知返，勸說五姊夫婦收掉檳榔攤幫兒子戒酒，他也勸為跳舞、打麻將爭吵的六妹夫婦合好，諄諄善誘七妹放棄做六合彩組頭。黃家兄弟姊妹團圓了，繼續母親行善的精神。

水返腳的春天 ／開播時間：2013.02.27 ／總集數：39 集

水返腳，就是今天的新北市汐止。

小小周靜芬心寬念純，被礦場工作的人家收養，養母很嚴格，有時還會用打罵的教育方式；還好阿媽說，養母生母都是為她好，靜芬對命運與養母沒有任何埋怨，只是善良的想多陪陪阿媽，好好孝順父母，她心中沒有惡人。當周靜芬見到做水電工的陳山田，才知道他們都住汐止山上，二十年了卻沒見過彼此。和山田結婚後，善解的婆婆

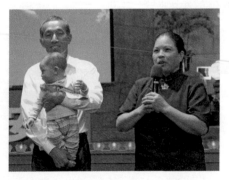

水返腳的春天 / 陳山田、周靜芬

教了她很多遇到牆要懂得轉彎的人生道理。她完成一件件人生功課，包括調柔一絲不苟固執的先生；她學歷不高卻參加筆耕隊，寫盲人與退伍老兵的感人文章登在報上。靜芬每天出門做訪視關懷前，會先幫婆婆洗澡，梳好頭再交給先生照顧。她真心誠意的待人，一點點小快樂就覺得非常滿足；她經常跑回娘家，是希望把在婆家得到的快樂分享給養母，在養母臨終，她擁抱著說出愛。

我愛波麗士 ／開播時間：2012.05.21 ／總集數：15 集

她走進警察局，很自然，像走進自己家一樣，也把溫暖帶進來，灑落和煦的陽光。

翁千惠很天真很浪漫，是富裕的企業家夫人，由於父親好友是日本警

察，在他沒工作時介紹他去派出所當工友，在那裡認識很多人，後來才有機會到水利會、進銀行，翁千惠生下來的時候家裡已擺脫了貧窮，所以對警察的好感深植在千惠幼小心靈。嫁為人婦成為慈濟志工後，有正義感的千惠發現警察和警眷是需要關懷的一群，因而加入了以莊文堅、施緊為首的慈濟警察聯誼會。

❙ 我愛波麗士 / 翁千惠

但是面對一張張剛正不阿的面孔，要怎麼打動他們，走入他們的內心世界？過程波折考驗不斷，她長期付出感動了很多警察，也紛紛加入慈濟。

歡喜做頭家 ／開播時間：2014.02.03／總集數：20 集

他們都住泰山，都是農家出身，又在同一家工廠上班從學徒幹起，情同手足，也都孝順，兩人合夥做生意更一起行善。

王萬助與李炳輝一直到當了大老闆依然保持初發心，兩家人愈富足愈簡樸，一輛車開了二十多年還繼續開。一般人合夥做生意很難長久，但他們互相包容，同甘共苦，打拚三、四十年，共同的希望是，給家人過更好的生活。炳輝一向少言，做就對了。王萬助自幼體弱，從小就很懂事，會幫母親起灶煮飯，他們的另一半蔡蕙妃和林月香也當了居中協調的潤滑劑。李炳輝考慮小孩的

歡喜做頭家/長女王燦英、蔡蕙妃、
王萬助、次子王茂安、三子王崇安

教育問題，王萬助的小兒子王崇安從小有異位性皮膚炎和氣喘，於是兩人一起移民加拿大，王萬助與李炳輝親同手足，並肩走過人生各個重要階段。「至孝」為這兩個家庭開啟了慈濟因緣，王萬助不僅發願每年捐榮董，並積極加入環保行列，化感動為行動，成為廣結善緣的護法菩薩。

　「捐得最多、用得最省」，他們自在歡喜，是名符其實的富中之富。

超級台傭　／開播時間：2014.10.27／總集數：15 集

　她是個清潔婦也給人幫傭，收入微薄卻能行善助人。

　陳美玉自小家庭貧困，卻十分孝順，婚後也盡心侍奉公婆，她白天給人幫傭，晚上等補習班下課還去打掃。身高不到一百五十公分，美玉騎著機車往返永和、天母、大直、羅斯福路、蘆洲、三重，大臺北跑遍了，最忙的時候每週工作六天半，跑十四、五個地方，一天工作十多個小時，

是常有的事；「磨手底皮」在別人看起來好辛苦，陳美玉卻做得很歡喜，「這不需要多傷腦筋，只是得花點勞力而已！」洗廁所、清浴室，她沒戴口罩，穿上手套，半蹲半跪在馬桶前，直接伸手進去用力刷洗，「那時，

腦海裡浮現上人的法語，顧好自己的心念，隨時照顧好自己的心。突然想到，我們的心不就像這馬桶？只要一天不清一天不洗，就會這麼髒這麼臭。」她自嘲是台傭，以勞動修行，也鼓勵家人一起做志工。

愛·逆轉 ／開播時間：2015.04.13／總集數：15 集

她曾經是五屆市民代表，言語犀利，現在她服務的人更多了，還沒有區域之分，更心地柔軟到經常感動掉淚。

潘惠珠自小家境富裕，嫁給江永發後，從雲端的千金小姐跌落成窮太太，她有兩個孩子，當被推上政壇時，先生就是最佳幕僚及堅定的工作夥伴，潘惠珠曾任花蓮市代二十年，在從政生涯結束後，因無法調適生活的落差和父親突然過世，她重度憂鬱，每天痛苦得幾度想自殺，是國中同學溫春梅陪她參加慈濟活動，才漸漸走了出來。她一樣為民

▌愛·逆轉/潘惠珠

服務，但不再是選民，只要能力所及，中輟生、原鄉部落都是她的對象。想想當初個性之強勢，雖無惡意但總得理不饒人，如今每每唱誦到兩舌、惡口時，眼淚總不由自主的流。她在原鄉推廣以茶代酒，及衛生習慣改進，更陪伴全國身障金牌泳將「無臂蛙王」蔡耀星，持續關心花蓮地區青少年休閒活動，舉辦青少年犯更生人的關懷講座，激勵他們向善。

紅塵驛站 ／開播時間:2014.01.22／總集數:35 集

　　她的母親是個傳統女人，原本在日本穀物局工作，結婚以後辭掉工作成了農家長媳。

　　李惠瑩的媽媽不習慣農家生活，搬去臺南後壁鐵路局宿舍，卻因此被婆婆誤解，每次回婆家都很難堪，但她從不頂嘴，直到婆婆年老眼瞎，媳婦天天回去煮飯、打掃，終於消融了幾十年的婆媳歧見，

紅塵驛站／郭得明（左前）、李惠瑩（右前）

甚至在媳婦驟世後，老太太哭喊著失去一個最孝順的媳婦。李惠瑩就在這樣的環境中長大，但她比媽媽幸運，生長在「女人不只提家裡菜籃，還能提天下的菜籃」的時代。在花蓮，惠瑩遇到生命中兩個貴人，一位是證嚴法師，一位是先生郭得明。她在臺中廣播節目「慈濟世界」主持三十年，每天說好話，也影響了錄音師一起做慈濟。惠瑩的完美主義在無形中複製了母親的模式，權威的教育方式讓兩個女兒既愛又敬畏，先生堪稱家庭的 OK 蹦，適時補位，還陪太太深夜錄音。

浮生 ／開播時間：2003.10.12／總集數：25 集

　　他出生彰化二林，還是黑道之家，他一度以為這就是自己的一生，跳不出來也無法漂洗了，但後來居然行善到國外。

　　洪武正的爸爸混黑道跑江湖，武正從小就隨父親到酒家，但父親愛賭，將祖產敗光，家道中落後只好靠母親替人洗衣，到餐廳工作維持家計，最終母親因操勞過度往生。武正流浪到臺北乾脆開賭場，也走上了自以為的不歸路。在獄中，他看到即將執行死刑的人，給他很大的衝擊，「人生最大的無奈是生命由別人決定。」他撕下牆上一張前人留下來的觀音菩薩像，發願「若出獄後要走正路，做人說話要算數」。他果然帶著六千塊起家，

┃ 浮生／陳麗秀、洪武正

但一度因為工作得意，花天酒地，甚至把身體弄壞了，得肝硬化，醫師說他無藥可醫。太太陳麗秀無意間接觸到慈濟，無助的人生才浮現希望，她帶著武正做訪視；剛開始武正漫不經心，但一次次見到人生的苦，他真心行善，重回監獄，在心靈講座中以身說法。

從小愛到大愛如飲一瓢水，如沐一條河

大地之子 ／開播時間：2006.09.01 ／總集數：57 集

大戰結束前夕，新店安坑黎家誕生一名男嬰，阿公很高興，因為聽說日本要投降了，就給金孫取名逢時，意思是「逢到好時」。

父親後來在臺北市錦州街開錦記茶行，暫時把家安頓下來，這時逢時有了弟弟，媽媽林葉趁機教小逢時日後兄弟相處之道，爸爸也帶逢時到家旁邊一棵大樹下，告訴他，家就像大樹，每個枝枒如同家裡每個人，各盡其分的守護著家園。逢時五歲時，爸爸要去上海處理生意卻染病過世，面對孤兒寡母，上門討債的人一毛錢也不曾少要，媽媽林葉

卻堅持兩兄弟還是得去讀書，逢
時小小年紀偷偷割草，想賺點工
錢補貼家用。國小畢業，兩兄弟
在汽車修理廠習得一技之長，逢
時認真努力，獲得計程車行陳老
闆肯定與信賴，和當時也在車行
當會計的老闆女兒榮子日久生情，

▌ 大地之子 / 陳榮子（左）、黎逢時（右）

但是等不到把榮子娶進門，母親林葉就過世了！婚後的逢時把修車廠交
給弟弟經營，自己做汽車材料買賣，生意越來越好，喝酒應酬越來越多，
夫妻產生磨擦，直到榮子把先生帶入慈濟，逢時這才開拓視野，自覺生
命應該有更大的願景。在每次災難發生時，黎逢時都催促著自己走上急
難第一線，救災、重建，他承辦一次次大工程，也完成一件件艱難的任務。

心和萬事興　／開播時間：2012.07.02　／總集數：40 集

　　母親在燈下踩著縫紉機的背影，
是林家和最為難忘的記憶，這個
家如果沒有母親的堅忍，早就不
成一個家了。

　　一九五〇年代，做茶葉貿易有
成的林家，拿到了菸酒公賣局的
經銷權，林爸爸誤信親信，一夜

▌ 心和萬事興 / 陳慈心、林家和

之間傾家盪產，當時家和才四歲。

父親從此鮮少回家，母親一手撐起一家生計，撫養年邁的祖母、自閉症的小叔還有五個年幼的子女，他們從華美洋房搬到了土角厝。沉默寡言的林家和，成績一直名列前茅，一路考進建國中學初中部又直升高中，還到圖書館當工讀生，獎學金和打工的錢都給媽媽補貼家用。但是在家和踏進電腦業時，媽媽積勞成疾，往生了；她生前相中的媳婦陳慈心進了林家，接替了林家媽媽的位置，守護陪伴著家和。一次在小兒子的學校有場愛心媽媽讀書會，陳慈心認識了慈濟；學理工出身的家和原本對宗教敬而遠之，但看著妻子加入慈濟後的轉變，九二一大地震過後，也一起行善，並參與剛成立的大愛感恩科技。

由於母親對家的信念，林家和夫妻攜手一輩子，他口中的新三從四得是，做丈夫要「跟從、聽從、服從、捨得、記得、懂得、忍得」。

最美的相遇 ／開播時間：2018.03.21／總集數：23集

彭瑞芬出生在新竹南寮少數的大戶人家，家族大，瑣事多，都是由媽媽在操持家務，還開了一間小雜貨店。因為媽媽能幹，日常大小事皆由

她做主，「我一直到結婚，才開始決定事情。」

身為長女，瑞芬要照顧弟妹。弟弟因為被溺愛，吸毒、蹺課樣樣來，讓她疲憊不堪，在同事慫恿之下，參加空軍聯誼舞會認識了陳亞羽，有情人終成眷屬。妹妹瑞梓從臺北抱回同事的孩子，因為單身不能領養，於是就成了瑞芬、亞羽的養子。

在大妹牽線下，瑞芬接觸佛教，經常朝山、走訪道場，一九九九年，大妹罹患肝癌走了，她不明白一心向善的大妹，為何年紀輕輕就往生？隔年十月，先生在上班值勤任務中出意外，來不及道別就陰陽兩隔，這讓三十六歲的

┃ 最美的相遇 / 彭瑞芬（右）

彭瑞芬如何承受？她無法待在家裡，以為旅行可以忘掉痛苦，直到有一天，想起先生生前曾經講過，退休後想做志工，她心想，「也許我應該代替他完成心願。」於是瑞芬跟著慈濟志工去新竹尖石鄉，她以媽媽心關懷訪視戶的孩子，只要孩子有需要，她一定第一個到，這是幸福人生中不可缺少的一塊拼圖！

望海 ／開播時間：2003.05.02 ／總集數：24 集

　　他是望海的人，「我喜歡看海，海愈看愈遠，心愈打愈開。」李宗吉創辦基業船運公司，他的一生是早期臺灣經濟發展縮影。

　　少年李宗吉因為逃避戰火，隨母親李王錦從福建廈門搬去鼓浪嶼，一直到小學畢業。政府徵召

望海／李宗吉

臺灣義勇隊，李宗吉於是來到臺灣；他和吳英經歷二二八事件後，沒多久，決定結婚，這時宗吉也把媽媽接了來，他從公務員、旅社經理、仲介，開始船務代理事業，四十三歲時買下第一艘船，一九五九年取得希臘麻捷西尼公司代理權，創立國際船務公司，李宗吉的命運與臺灣經濟、海運發展緊緊相繫。李宗吉一九九一年就設立獎助金嘉惠兒童，在女兒帶領下先後參與慈濟的重建工程、大陸賑災等，臨終捐出大體。他的兒子李鼎銘是二○○八年創立大愛感恩科技的五位實業家之一，孫子也是慈濟人。起源於證嚴上人一句話「心開，運通，福就來」，李爺爺以慈悲與眾生結緣超過三十年，證嚴上人敬稱他為「現代給孤獨長者」。

牽你的手 走愛的路 ／開播時間：2014.04.07 ／總集數：10 集

　　不只是給喜憨兒工作，彰化縣線西鄉電著塗裝工廠的老闆夫妻，還帶

著喜憨兒員工一起做志工！他們廠裡有二十幾名員工，其中有一半都是喜憨兒。

張鳳珠家裡很窮，媽媽勉強籌出學費，卻因為不忍友人有難，把學費挪借給人。老師偷偷幫鳳珠繳了學費，叮囑她「把愛傳出

▍牽你的手 走愛的路／張鳳珠（左）

去」，這是鳳珠的第一個貴人。小學畢業後，鳳珠去工作，老闆對她的頑皮也不責罰，甚至疼惜她小小年紀就當童工，鼓勵要多讀書，這是鳳珠第二個貴人。

當她和林文生結婚後也開始傳愛，做寄養家庭，啟智學校的老師拜託鳳珠，給啟智生一個工作機會，鳳珠夫妻耐住性子教，發現在 N 次教了又教的過程中，啟智生只是慢，只要給他們機會，一樣做得很好，甚至更好！ 他們帶著愛奇兒到慈濟做志工，讓孩子有深刻的體會，進而改變自己。二〇一四年愛孩子的林爸爸因肝癌病逝，孩子們都守在旁邊掉眼淚，說下輩子還要做他的孩子。

媽媽的真心畫 ／開播時間：2014.09.15 ／總集數：10 集

「早起做環保，做人沒煩惱；下午來畫圖，吃老未糊塗。」不識字的洪芒阿媽，居然老來發現有畫畫天分，還開畫展。

薛當景是洪芒最小的孩子，在當景幼小時，為了讓孩子有好的環境，

洪芒曾不惜離鄉背井到琉球賺錢。
當景成家後，洪芒與朋友一同去
做小工而弄傷了手，孩子們就堅
持不讓母親再出去工作，卻讓洪
芒有點輕微退化。為了讓媽媽不
那麼孤單，當景帶著媽媽做環保，
發現她撿了人家不要的彩筆就揮
舞起來，還真有點天分；於是把
媽媽帶進慈濟樸實藝術班，在陪
伴的過程中，發現每幅畫都是她
內心的寫照，從早期畫作呈現過

去不愉快的經驗，到後來色彩亮麗，當景看到媽媽的心已開闊起來。「畫
圖很簡單，不過要將心打開，自在畫。來樸實藝術班上課，不簡單變成
真簡單！」洪芒還開了好幾次畫展。薛當景每週三下午工廠休息，陪媽
媽去畫畫，「我這麼老了，你何必浪費時間陪我？」「我是拜託你，多
撥一點時間陪我。」一句話，道盡兒子的孝心。

茶是顧香濃 ／開播時間：2011.10.31／總集數：5 集

　　大家叫她「茶水阿媽」，她泡的茶人人都說好喝，是怎麼泡出來的？

　　陳顧從小受養父母疼愛，養母吳月卿喜歡泡茶，常教女兒從茶道中領
悟人生。但她不能釋懷為何生母當初聽信算命仙的話，把她送人。她在

糖果工廠工作,與同事藍乾生結婚,育有兩子兩女;小女兒出生不久,藍乾生得了腦膜炎,算命師告訴陳顧,父女八字相剋,因為自身的經歷,讓她更心痛與不捨,最後還是忍痛將小女兒送人。一度,丈夫又病倒,家庭的重擔

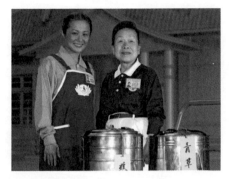

茶是顧香濃 / 陳顧(右)

頓時落在陳顧身上,從此她決定在門口「奉茶」,為丈夫祈福,這時的她才開始學會煮茶。五十二歲那年,她被人倒會,賠掉所有積蓄,在絕望時,無意間聽到「渡」錄音帶,重新思考人生是什麼。陳顧加入環保志工,在桃園靜思堂起造前後六年間,她天天煮茶奉茶,單純的付出最快樂,兒子幫忙載是最好的支持。

愛在碧海藍天 ／開播時間:2004.09.02 ／總集數:40 集

她是桶箍組長,怎麼有本事把人箍得這麼緊?

甘美華出生花蓮,父親去世後,母親帶著兄妹四人搬到豐原,美華在職場上認識了另一半,出身農家的沈文振。沈家有八個兄弟姊妹,父母很辛苦,陸續因病

愛在碧海藍天 / 甘美華、沈文振

往生，多年來，文振將岳母當親生母親般奉養。美華在家照顧孩子，但覺得自己是有能力的人，一九八六年她回到花蓮，也找到心靈的故鄉。

證嚴上人指定甘美華擔任組長，她一開始很擔心，但丈夫鼓勵她，只要努力發揮自己的優點定能勝任，於是美華開始研究每個組員的脾氣和家庭背景，也幫他們解決生活難題，從中學習縮小自己，對人寬容、對事付出。成功帶領第六組組員合心做慈濟。一九九七年，證嚴上人提倡回歸社區，落實社區服務，美華也開始投入關懷組培訓新人的工作。她期許自己要像大樹分枝般，不斷承擔下去。

有你陪伴　／開播時間：2018.05.14　／總集數：25 集

一齣戲沒有高潮迭起，豈不乏味？但有的人生真的平淡無奇，你說他粗茶淡飯，但每一口都咀嚼再三。人生，要做到簡單還真不簡單！

出生雲林鄉下的黃靜貽，從小喜歡打抱不平，長大當櫃姊，深深感受社會階級和貧富差距，她還是有話直說。她很有佛緣，跑道場時認識了嚴一輝，婚後，夫妻問題接踵而來，靜貽迷失了生命的意義與修行的初

衰，認識慈濟後，才找回人生方向。為了協助慈濟蓋醫院，夫妻徹底放棄物質慾望，在市場撿剩菜，衣服、家具、家電也全是回收物，反而以惜福愛物為樂。他們每天生活千篇一律，簡單到不能再簡單，「我的生活本來就很簡單，不太受景氣影響，每月捐款從沒少，我相信只要很務實的付出，總有源源不絕的力量。就像雙腿的老毛病，走不快也無法跑，但專心走下去，一樣走得遠。」

多年來，他們將生活以外的所得全部布施出去，十足「清平致福、知足常樂」。

有你陪伴 / 黃靜貽、嚴一輝

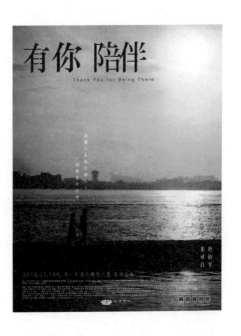

最美的雲彩 ／開播時間：2015.04.02 ／總集數：40 集

一九六二年，南臺灣小鎮的校園中，有個樸素的女子正在擦桌子倒茶，以為是工友，直到有人叫她「老師」。

徐雲彩初到屏東泰山國小教書，葉老校長正想從新進教師當中，為自

己當警察的三子葉輝芳挑選媳婦，雲彩確實與眾不同，很豪爽、無心機卻粗中帶細，對於教育很有熱情，老校長堅信雲彩是最適合的媳婦人選！

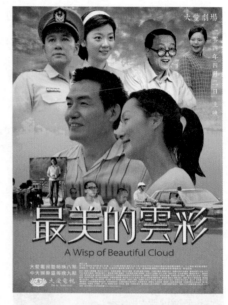

婚後的雲彩，常因工作、家庭兩頭燒而對教育自己的孩子感到力不從心，公公總是能默默以自身示範。老校長公公過世後，輝芳夫妻頓失生活重心，這時雲彩加入慈濟訪貧，關懷孤苦無依的老人時，總想起照顧公公晚年時的快樂。

她還到屏東監獄帶領靜思語讀書會，當她稱受刑人某某菩薩時，總讓他們很不好意思。她還跟著慈濟師兄姊教導三十位受刑人經藏演繹，帶著他們跟隨音樂，動

最美的雲彩／徐雲彩、葉輝芳（徐雲彩提供）

作一致比手語，讓臺下的獄方長官和四百多名受刑人十分震撼。

想像一位奶奶級的老師在前面喊著：「請你跟我這樣做！」而底下一群孩子呼應：「我會跟你那樣做！」雲彩杏壇退休後幾乎全職志工，在校園裡做靜思語教學。

讓愛傳出去 ／開播時間：2004.07.25 ／總集數：39 集

　　火車上，林玉雲看著朱以德，她相信身邊這個男人是自己一輩子最好的依靠。

　　兩夫妻到臺北生活，阿德升為正式公務員，被分配到黎明新村宿舍；隨著孩子慢慢大了，一家人生活安定下來，他們心中隱隱覺得該是有能力幫助別人的時候了。玉雲不經意的在報上看到慈濟在臺中辦冬令救濟活動，於是開始做慈濟，擔任組長，協助中區志工隊成立，她經常大林、花蓮兩地跑，每次都是朱以德顧家，讓玉雲沒有後顧之憂。「大家好！大家平安！」從臺中慈院成立以來，每天都可以聽到渾厚的聲音，這是朱以德朱爸爸，逐層跟人打招呼，「幸福列車來囉！」這是

▌讓愛傳出去 / 林玉雲、朱以德

朱爸爸來送點心了。二〇一八年，朱爸爸去世，享壽八十二歲，過去十一年裡他住院十七次，是最認真、最勇敢接受治療的生命勇者。

《有你陪伴》

分享、撰文：汪宜萍（化名，獄友）

在監獄的漫漫歲月裡，「大愛劇場」始終陪伴著我，有如指引我人生的一盞明燈。只要時間允許，我幾乎每齣戲都不曾錯過，透過戲劇裡真實人生的演出，我體悟到「將每個逆境都視為人生教室，將每個人都視為一部活經典」的道理。每齣戲、每個本尊的精采人生，更讓我懂得知足、守戒、善解、智慧等，在生活中看似平常，但其實是精深的生命體悟。

儘管我的人身（與人生）困在這裡，正為自己錯誤的過往付出代價，但透過大愛劇場的「開示」，我已不再迷惘徬徨，我修正以往孤僻的心，積極融入群體，也不再像以往那樣鑽牛角尖，凡事都會儘量往好處想，始終相信人性本善，跟獄友們也更能和平相處。

我認為，積極正向的大愛戲劇，有助改善並提升獄友的心靈與智慧。因為持續收視，我懂得將心比心，以同理心待人，懂得分享，付出的人最有福。我很盼望有一天，能像大愛劇場裡的師兄師姊一樣，可以發揮大愛精神，幫助很多人。

化 感 動 為 行 動

附錄

年度	節目名稱	獎項名稱	製作人
2000	失落的名字	入圍： 第 35 屆電視金鐘獎－戲劇節目獎 第 35 屆電視金鐘獎戲劇節目女主角獎－陳淑芳	劉德凱
	阿爸	入圍： 第 35 屆電視金鐘獎戲劇節目男主角獎－小戽斗	應志偉
	牽手	入圍： 第 35 屆電視金鐘獎戲劇節目女主角獎－柯淑勤	陳慧玲
2001	回家	入圍： 第 36 屆電視金鐘獎單元劇男主角獎－李立群	應志偉
	阿母醒來吧	入圍： 第 36 屆電視金鐘獎戲劇節目女主角獎－柯淑勤 第 36 屆電視金鐘獎戲劇節目男主角獎－王聯國（檢場） 第 36 屆電視金鐘獎戲劇節目編劇獎－許文鈴 得獎： 第 36 屆電視金鐘獎戲劇節目最佳男配角獎－何豪傑	陳慧玲
	天地有情	入圍： 第 36 屆電視金鐘獎－戲劇節目獎 第 36 屆電視金鐘獎戲劇節目女主角獎－桑妮	鄧美珍
	詠 - 真情回味	入圍： 第 36 屆電視金鐘獎燈光獎－丁海德	陳慧玲
2002	賣油阿成	入圍： 第 37 屆電視金鐘獎戲劇節目女配角獎－陳淑芳 第 37 屆電視金鐘獎戲劇節目男配角獎－林照雄	陳慧玲
	別來無恙	入圍： 第 37 屆電視金鐘獎戲劇節目導演獎－鄧安寧 第 37 屆電視金鐘獎戲劇節目編劇獎－林霖、賴慧中 得獎： 第 37 屆電視金鐘獎－最佳戲劇節目獎 第 37 屆電視金鐘獎戲劇節目最佳女主角獎－田麗	陳慧玲 邱清漢
	人間友愛	入圍： 第 37 屆電視金鐘獎單元劇男主角獎－莊雲麟 第 37 屆電視金鐘獎單元劇女主角獎－潘麗麗 得獎： 第 37 屆電視金鐘獎單元劇男配角獎－高振鵬	王仁里

年度	節目名稱	獎項名稱	製作人
2002	橘色黃昏	入圍： 第 37 屆電視金鐘獎戲劇節目男主角獎－顧寶明 第 37 屆電視金鐘獎攝影獎－陳文欽	劉淞山
	阿娥的命運	入圍： 第 37 屆電視金鐘獎燈光獎－丁海德	楊英奇
2003	軍官與面具	得獎： 第 38 屆電視金鐘獎單元劇男主角獎－王耿豪	葉如芬
	聞風而來	入圍： 第 38 屆電視金鐘獎戲劇節目編劇獎－溫怡惠、陳曉冰 第 38 屆電視金鐘獎戲劇節目男主角獎－何豪傑 第 38 屆電視金鐘獎戲劇節目男配角獎－林面成 第 38 屆電視金鐘獎戲劇節目女配角獎－楊麗音	陳慧玲
	錦貴	入圍： 第 38 屆電視金鐘獎－戲劇節目獎 第 38 屆電視金鐘獎戲劇節目導演獎－羅長安 第 38 屆電視金鐘獎戲劇節目編劇獎－楊曼麗 第 38 屆電視金鐘獎戲劇節目燈光獎－丁海德 第 38 屆電視金鐘獎戲劇節目女主角獎－何如芸 第 38 屆電視金鐘獎戲劇節目女配角獎－易淑寬	李鵬
	新芽	入圍： 第 38 屆電視金鐘獎－戲劇節目獎 第 38 屆電視金鐘獎戲劇節目女主角獎－謝瓊煖 第 38 屆電視金鐘獎戲劇節目導演獎－章可中、徐輔軍 第 38 屆電視金鐘獎美術指導獎－黃玉郎	梁漢輝
	望海	入圍： 第 38 屆電視金鐘獎音效獎－吳嘉莉、吳嘉祥 第 38 屆電視金鐘獎美術指導獎－蔡照益 第 38 屆電視金鐘獎戲劇節目女配角獎－陳淑芳	潘鳳珠
	背影	入圍： 第 38 屆電視金鐘獎戲劇節目女主角獎－邱秀敏	梁漢輝
	美麗的歌	入圍： 第 38 屆電視金鐘獎戲劇節目女配角獎－梅芳	戴玉琴
	再見徽堂	入圍：第 38 屆電視金鐘獎單元劇男主角獎－霍正奇	葉金勝

年度	節目名稱	獎項名稱	製作人
2003	媽媽的合歡山	入圍： 第 38 屆電視金鐘獎單元劇女主角獎－王秀娟（王玥）	吳思達 黃克義
2004	四重奏	入圍： 第 39 屆電視金鐘獎戲劇節目男主角獎－王聯國（檢場） 第 39 屆電視金鐘獎戲劇節目女主角獎－楊貴媚 第 39 屆電視金鐘獎戲劇節目女配角獎－秋乃華 得獎： 第 39 屆電視金鐘獎戲劇節目最佳女配角獎－林嘉俐 第 39 屆電視金鐘獎技術獎－王兆仲、宋偉、洪筠惠、 吳嘉莉、吳寶玉、邴啟飛、張宇遨	陳慧玲
	浮生	入圍： 第 39 屆電視金鐘獎技術獎－余中和、吳嘉莉、吳嘉祥、 魯世成、陳蓁蓁、胡鉅松、謝萬居	楊英奇
	心靈好手	入圍： 第 39 屆電視金鐘獎戲劇節目男配角獎－蔡振南	蕭菊貞
2005	把愛找回來	入圍： 第 40 屆電視金鐘獎戲劇節目女主角獎－蔡佳宏 第 40 屆電視金鐘獎戲劇節目男配角獎－侯傑 得獎： 第 40 屆電視金鐘獎戲劇節目女配角獎－高玉珊	梁漢輝
	七輩婦	入圍： 第 40 屆電視金鐘獎戲劇節目女配角獎－姚黛瑋	甯宜文
	金海清空	入圍： 第 40 屆電視金鐘獎戲劇節目女主角獎－楊麗音	楊英奇
	好願年吽	入圍： 第 40 屆電視金鐘獎燈光獎－王理連	吳思達
2006	流金歲月	入圍： 第 41 屆電視金鐘獎戲劇節目編劇獎－傅華貞、簡嘉伶 第 41 屆電視金鐘獎戲劇節目男配角獎－許定南 得獎： 第 41 屆電視金鐘獎戲劇節目最佳男主角獎－李天柱	湯以白 許財源
	草山春暉	入圍： 第 41 屆電視金鐘獎－戲劇節目獎 第 41 屆電視金鐘獎戲劇節目女配角獎－謝瓊煖	陳慧玲

年度	節目名稱	獎項名稱	製作人
2006		第41屆電視金鐘獎戲劇節目導演獎－鄧安寧 第41屆電視金鐘獎戲劇節目美術獎－林智明、洪銘澤、嚴興國 第41屆電視金鐘獎戲劇節目燈光獎－劉京凌 得獎： 第41屆電視金鐘獎戲劇節目最佳女主角獎—楊麗音 第41屆電視金鐘獎年度電視節目行銷獎	陳慧玲
	阿桃	入圍： 第41屆電視金鐘獎戲劇節目女配角獎—柯淑勤	許家石
	窗外有蘭天	入圍： 第41屆電視金鐘獎戲劇節目男主角獎－朱陸豪 第41屆電視金鐘獎戲劇節目女主角獎－桑妮	梁漢輝
	明月照紅塵	入圍： 第41屆電視金鐘獎攝影獎—李清迪 第41屆電視金鐘獎燈光獎—盧金龍 得獎： 第41屆電視金鐘獎美術設計獎—劉基福	楊英奇
2007	人生旅程－緣	入圍： 第42屆電視金鐘獎戲劇節目音效獎—范宗沛、賴睃笙	甯宜文
	大地之子	入圍： 第42屆電視金鐘獎戲劇節目男配角獎－洪流	湯以白
	關山系列－ 美麗晨曦	入圍： 第42屆電視金鐘獎－戲劇節目獎 第42屆電視金鐘獎戲劇節目導演獎－周曉鵬 第42屆電視金鐘獎戲劇節目燈光獎－宋偉 得獎： 第42屆電視金鐘獎戲劇節目最佳女主角獎—高慧君 第42屆電視金鐘獎電視節目海外行銷獎	陳慧玲
	關山系列－ 愛的約定	入圍： 第42屆電視金鐘獎戲劇節目女主角獎－謝瓊煖	陳慧玲
	關山系列－ 晚晴	入圍： 第42屆電視金鐘獎戲劇節目女主角獎－林嘉俐 第42屆電視金鐘獎戲劇節目男主角獎－夏靖庭	陳慧玲

年度	節目名稱	獎項名稱	製作人
2007	撿稻穗系列－鐵樹花開	入圍： 第 42 屆電視金鐘獎－戲劇節目獎 第 42 屆電視金鐘獎戲劇節目男主角獎－游安順 第 42 屆電視金鐘獎戲劇節目女主角獎－黃采儀 第 42 屆電視金鐘獎戲劇節目導演獎－鄭文力 第 42 屆電視金鐘獎戲劇節目編劇獎－鄭文力 得獎： 第 42 屆電視金鐘獎戲劇節目最佳男配角獎－張嘉年（太保）	陳合平 顧文珊 黃賢經
	撿稻穗系列－呼叫 223	入圍： 第 42 屆電視金鐘獎－迷你劇集獎 第 42 屆電視金鐘獎迷你劇集男主角獎－蘇炳憲 第 42 屆電視金鐘獎迷你劇集女主角獎－黃柔閩（黃淑瑛） 第 42 屆電視金鐘獎迷你劇集男配角獎－蔡振南 第 42 屆電視金鐘獎迷你劇集導演獎－馬慶鐘 第 42 屆電視金鐘獎迷你劇集女配角獎－高玉珊 得獎： 第 42 屆電視金鐘獎迷你劇集最佳女配角獎－沈韶姮	陳合平 顧文珊 黃賢經
	歡喜有緣－後山土地公	入圍： 第 42 屆電視金鐘獎戲劇節目女配角獎－張美瑤	楊英奇
2008	撿稻穗系列－黃金線	入圍： 第 43 屆電視金鐘獎－戲劇節目獎 第 43 屆電視金鐘獎－年度行銷獎 第 43 屆電視金鐘獎戲劇節目女主角獎－柯素雲 第 43 屆電視金鐘獎戲劇節目編劇獎－陳慧翎 得獎： 第 43 屆電視金鐘獎戲劇節目最佳男配角獎－陳宇風 第 43 屆電視金鐘獎戲劇節目導演獎－陳慧翎	陳合平 顧文珊 黃賢經
	撿稻穗系列－青青蘭花草	入圍： 第 43 屆電視金鐘獎戲劇節目女配角獎－蘇明明	陳合平 顧文珊 黃賢經
	撿稻穗系列－馴富記	入圍： 第 43 屆電視金鐘獎－迷你劇集獎 第 43 屆電視金鐘獎迷你劇集導演獎－馬慶鐘 第 43 屆電視金鐘獎迷你劇集女主角獎－陳柏蓁	陳合平 顧文珊 黃賢經
	陽光下的足跡	入圍： 第 43 屆電視金鐘獎戲劇節目男配角獎－王欣逸	許家石 劉淑敏

年度	節目名稱	獎項名稱	製作人
2008	幸福時光之有你真好	入圍： 第 43 屆電視金鐘獎迷你劇集女配角獎－葛蕾	楊智明
2009	走過好味道	入圍： 第 44 屆電視金鐘獎戲劇節目男主角獎－游安順	崔永徽
	台九線上的愛	入圍： 第 44 屆電視金鐘獎戲劇節目男配角獎－王聯國（檢場）	陳勝福
	真情伴星月	入圍： 第 44 屆電視金鐘獎美術設計獎－李天爵	吳思達
	有你真好	入圍： 第 44 屆電視金鐘獎戲劇節目女配角獎－何依霈 第 44 屆電視金鐘獎攝影獎－余鈺軒	郎祖筠
2010	芳草碧連天	入圍： 第 45 屆電視金鐘獎戲劇節目男配角獎－吳鈴山 第 45 屆電視金鐘獎戲劇節目編劇獎－許文鈴 第 15 屆新加坡亞洲電視獎戲劇節目女主角（評審最佳推薦）－楊貴媚 得獎： 第 45 屆電視金鐘獎戲劇節目最佳女配角獎－高慧君	陳慧玲
	曙光	入圍： 第 45 屆電視金鐘獎戲劇節目女主角獎－高慧君	章可中
	逆子	入圍： 第 45 屆電視金鐘獎迷你劇集女主角獎－潘麗麗 第 45 屆電視金鐘獎迷你劇集角男配角獎－阿西（陳博正） 第 15 屆新加坡亞洲電視獎迷你劇集導演獎－朱延平 第 15 屆新加坡亞洲電視獎迷你劇集女主角（評審最佳推薦）－潘麗麗	馬駒
	破浪而出	入圍： 第 45 屆電視金鐘獎迷你劇集導演獎－鄭文堂 第 45 屆電視金鐘獎迷你劇集男配角獎－莊凱勛 第 15 屆新加坡亞洲電視獎戲劇節目男配角獎－莊凱勛	鄭文堂
	情義月光	入圍： 第 45 屆電視金鐘獎戲劇節目導演（播）獎－江瑞宗 第 45 屆電視金鐘獎戲劇節目編劇獎－江瑞宗 得獎：	徐秉熙 劉正中

年度	節目名稱	獎項名稱	製作人
2010		第 45 屆電視金鐘獎－戲劇節目獎 第 45 屆電視金鐘獎戲劇節目男主角獎－吳政迪	徐秉熙 劉正中
	愛的練習題	入圍： 第 45 屆電視金鐘獎戲劇節目男配角獎－章永華	吳思達
2011	我愛美金	入圍： 第 16 屆新加坡亞洲電視獎－最佳連續劇高度讚賞 第 16 屆新加坡亞洲電視獎戲劇節目女主角 （評審最佳推薦）－于子育（琇琴）	陳慧玲
	你的眼我的手	入圍： 第 46 屆電視金鐘獎迷你劇集導演獎－陳慧翎 得獎： 第 46 屆電視金鐘獎迷你劇集女主角獎－林美秀	蘇國興
	仙女不下凡	入圍： 第 46 屆電視金鐘獎迷你劇集女主角獎－李淑楨 第 16 屆新加坡亞洲電視獎戲劇節目女主角 （評審最佳推薦）－李淑楨	徐志怡
	路邊董事長	入圍： 第 46 屆電視金鐘獎戲劇節目男主角獎－龍劭華 第 46 屆電視金鐘獎戲劇節目女配角獎－馬惠珍 第 46 屆電視金鐘獎戲劇節目編劇獎－吳宏智	侯鎮華
	戀戀情深	入圍： 第 46 屆電視金鐘獎戲劇節目女配角獎－柯素雲	鄧美珍
	幸福的青鳥	入圍： 第 46 屆電視金鐘獎戲劇節目女配角獎－蘇明明	楊英奇
2012	生命花園	入圍： 第 47 屆電視金鐘獎－戲劇節目獎 第 47 屆電視金鐘獎戲劇節目男配角獎－蔡振南 第 47 屆電視金鐘獎戲劇節目導演獎－吳米森 第 47 屆電視金鐘獎戲劇節目編劇獎－張秀玲 第 17 屆新加坡亞洲電視獎戲劇節目男配角獎－蔡振南	邵弘毅
	歲月的籤詩	入圍： 第 47 屆電視金鐘獎－迷你劇集獎 第 47 屆電視金鐘獎迷你劇集編劇獎－范云杰 第 47 屆電視金鐘獎迷你劇集男配角獎－夏靖庭	何平

年度	節目名稱	獎項名稱	製作人
2012		第 47 屆電視金鐘獎迷你劇集女配角獎－林嘉俐	何平
	爸爸加油	入圍： 第 47 屆電視金鐘獎迷你劇集男主角獎－庹宗華 得獎： 第 47 屆電視金鐘獎迷你劇集女配角獎－賴曉誼	王顯斌
	聽見心的聲音	入圍： 第 47 屆電視金鐘獎迷你劇集女配角獎－蔡燦得	邵弘毅
	我的寶貝	入圍： 第 17 屆新加坡亞洲電視獎－最佳單元劇	林明遠
	陪你看天星	入圍： 第 47 屆電視金鐘獎戲劇節目男配角獎－陳博正 第 47 屆電視金鐘獎戲劇節目女配角獎－楊麗音	楊英奇
	愛的微光	入圍： 第 47 屆電視金鐘獎美術設計獎－羅文光、游麗光	江豐宏
	張美瑤	得獎： 第 47 屆電視金鐘獎－特別貢獻獎	
2013	愛在旭日升起時	得獎： 第 18 屆新加坡亞洲電視獎電視電影最佳男主角獎－ 吳慷仁 第 18 屆新加坡亞洲電視獎電視電影最佳原創劇本獎－ 周美玲	王顯斌
	微笑星光	入圍： 第 18 屆新加坡亞洲電視獎電視電影最佳女配角獎－ 黃姵嘉 得獎： 第 18 屆新加坡亞洲電視獎最佳原創劇本（高度讚賞）－ 張秀玲	邵弘毅
	光明恆生	入圍： 第 48 屆電視金鐘獎迷你劇集女配角獎－陸弈靜	王顯斌
	聽見愛	入圍： 第 18 屆新加坡亞洲電視獎最佳男主角獎－王建復	吳思達
2014	芳草碧連天	第六屆海峽論壇海峽影視季－最受大陸觀眾歡迎的台	陳慧玲

年度	節目名稱	獎項名稱	製作人
2014		灣電視劇獎	
	心願	入圍： 第 9 屆韓國首爾國際戲劇獎—最佳連續劇獎	湯以白
	無敵老爸	入圍： 第 19 屆新加坡亞洲電視獎戲劇節目最佳男主角獎—班鐵翔	邵弘毅
2015	頂坡角上的家	得獎： 第 10 屆韓國首爾國際戲劇獎—評審團特別獎	吳思達
	三寶要回家	入圍： 第 50 屆電視金鐘獎戲劇節目男配角獎－李天柱	楊智明
2016	龐宜安	得獎： 第 51 屆電視金鐘獎—終身貢獻獎	
	党良家之味	入圍： 第 21 屆新加坡亞洲電視獎電視電影導演獎—林子平 得獎： 第 21 屆新加坡亞洲電視獎電視電影最佳男主角獎—龍劭華	林子平
	吉姊當家	入圍： 第 51 屆電視金鐘獎戲劇節目女主角獎－林嘉俐	陳秋燕
2017	望月	入圍： 第 52 屆電視金鐘獎－電視電影獎 第 52 屆電視金鐘獎電視電影男主角獎－吳慷仁 第 52 屆電視金鐘獎電視電影導演獎－廖士涵 第 52 屆電視金鐘獎電視電影編劇獎－費工怡 得獎： 第 12 屆韓國首爾國際戲劇獎－評審團特別獎	邵弘毅
	愛別離	入圍： 第 52 屆電視金鐘獎迷你劇集（電視電影）男配角獎—吳昆達	陳芝安
	蘇足	入圍： 第 52 屆電視金鐘獎戲劇節目女主角獎—方宥心 第 52 屆電視金鐘獎戲劇節目女配角獎—游蕎軒	侯鎮華

年度	節目名稱	獎項名稱	製作人
2018	高振鵬	得獎： 第53屆電視金鐘獎—特別貢獻獎	
	憨嘉	入圍： 第1屆新加坡亞洲學院獎－最佳電視電影 第1屆新加坡亞洲學院獎電視電影導演獎—李鼎 得獎： 美國頂級獨立電影獎—最佳影片 美國頂級獨立電影獎最佳女主角—李亦捷 義大利奧尼羅電影獎最佳導演獎—李鼎 英國倫敦緯度電影大獎最佳原創音樂獎—余政憲 印度處女之泉影展最佳原創音樂獎—余政憲	李鼎
	清風無痕	入圍： 第53屆電視金鐘獎戲劇節目女配角獎—潘奕如	楊英奇
	我綿一家人	入圍： 第53屆電視金鐘獎戲劇節目女主角獎—嚴藝文	吳怡然
	戲人生	入圍： 第53屆電視金鐘獎音效獎—余政憲	王顯斌
2019	菜頭梗的滋味	入圍： 第54屆電視金鐘獎—戲劇節目獎 第54屆電視金鐘獎戲劇節目女主角獎—徐麗雯 第54屆電視金鐘獎戲劇節目女配角獎—謝瓊煖 第54屆電視金鐘獎戲劇節目編劇獎—吳宏智 得獎： 第54屆電視金鐘獎戲劇節目男主角獎—陳坤倉（龍劭華）	侯鎮華

感動與回響 —— 他行，我也行！

　　證嚴法師成立「佛教克難慈濟功德會」至今已有半世紀，先後完成了「慈善」、「醫療」、「教育」、「人文」等四大志業。

　　去年，「人文」志業剛過了二十週年紀念，慈濟人文強調的是「以人為本」，注重人性本善的啟發和社會善良風氣的提倡。

　　今年，慈濟人文志業，大愛電視的節目「大愛劇場」也即將二十週年，「大愛劇場」每一部戲都是一個真實的故事，故事內容透過戲劇部門團隊及編劇、製作人的用心採訪當事人，深入了解劇中主角的心路歷程，呈現人生過程演變的結果。它可以讓觀眾體悟到人性本善的真實面，可以讓人啟發人性善良和勇於反省的作用。而一個又一個的故事，接連播出了二十年，有多少的人生考驗、困境呈現給觀眾，劇情讓觀眾感動到入戲，另一方面，好像也在提醒大家，人生總有起伏，劇中人物能夠走向人生光明，「他行，我也行！」。

　　「大愛劇場」可說是用戲劇帶給觀眾內心的光明，恢復人性本善的真實感情，現代高度文明的社會，人心疲憊，誰不渴望這樣的心靈洗滌呢？

　　證嚴法師一生三大願：「淨化人心」、「祥和社會」、「天下無災無難」，尤其更強調「淨化人心」是一切的源頭。

　　平常陪伴廣大觀眾的「大愛劇場」，正是肩負了「淨化人心」不可或缺的社會責任。

「大愛劇場」二十週年出版專書，我相信這本書能給錯過看大愛劇場的人（包括我）也有機會分享故事的內容片段，已看過大愛劇場的人也能回憶故事的情節，一樣都能再一次洗滌您的心靈，豐富您的人生。

　　希望這本書能陪伴有緣閱讀的人，都能開啟心靈的清泉，打造美麗幸福的人生，感恩您！

江智超（慈濟實業家志工）

感動與回響 — 鐵窗內看見大愛

　　高牆下、鐵窗裡禁錮了一個個靈魂與軀體，但是慈濟志工出入監所協助教化已經有一段時間了，如同青鳥般帶來外界的訊息、幸福和希望，透過《慈濟月刊》、勵志書籍和讀書會，從日常生活與思考中，讓這些受刑人漸漸有所改變。二○一七年八月，宜蘭女監開始收視大愛電視臺，讓女受刑人可以知道全球新聞與社會脈動，更有影響力的是大愛劇場，將真實人生中的種種挫折，包括夫妻、婆媳與親子間的問題，以戲劇方式動人呈現，從過程中體悟人生價值，藉他人的故事投射在自己身上，好些收容人因此從封閉的自我走出來。過去她們經常困在一坪大小的舍房，望著天花板聽著風扇聲，時常自嘆自棄、對人生無望、甚而傷害自己，但有了大愛劇場陪伴，知道自己不是世上最不幸最哀怨的人，轉了心境才能改變人我相處，翻轉命運，一齣齣大愛故事就是教化最好的良方。

沈彥娟（監獄關懷志工）

戲看人生：真人實事，唯有生命可以改變生命 /
林幸惠，胡毋意編撰.
-- 初版. -- 臺北市：經典雜誌，
慈濟傳播人文志業基金會，
2019.07　面；　公分

ISBN 978-986-98029-0-1（平裝）

1.財團法人慈濟傳播人文志業基金會 2.大愛電視臺
3.大愛劇場 4.長情劇展 5.電視劇 6.慈濟志工 7.人生哲學

　989.2　　108011006

戲看人生：真人實事，唯有生命可以改變生命

編　　撰 / 林幸惠、胡毋意

文字協力 / 吳琪齡、慈濟北區人文真善美志工

圖文提供 / 慈濟基金會、大愛電視臺 戲劇一部、戲劇二部

編輯協力 / 龐宜安/戲劇一部 顧文珊、賈玉華、陳慧慈、儲貞怡、
　　　　　黃崇家、董碧玲、曾穗箐、蘇淑芳、黃玟瑜、張博鈞、
　　　　　呂健煜、翁詩閔、詹智凱/戲劇二部 臧蕙年、關兆宏、
　　　　　鍾易儒、王進達、臧葳年、陳穎君、陳駿瑩、張鈺喬、
　　　　　陳光隆、林志儒、魏鳳萱、黃開誼

發 行 人 / 王端正

出 版 者 / 財團法人慈濟傳播人文志業基金會

地　　址 / 臺北市北投區立德路 2 號

電　　話 / (02)2898-9991

劃撥帳號 / 19924552

戶　　名 / 經典雜誌

製版印刷 / 禹利電子分色有限公司

經 銷 商 / 聯合發行股份有限公司

地　　址 / 新北市新店區寶橋路 235 巷 6 弄 6 號 2 樓

電　　話 / (02)2917-8022

出版日期 / 2019 年 08 月初版
　　　　　2019 年 10 月再版二刷

定　　價 / 新台幣 400 元

版權所有 翻印必究
ISBN 978-986-98029-0-1（平裝）
Printed in Taiwan